国际注册摄像师考试及中国摄像协会专业培训指定用书
全球影人联盟与中外摄友联盟专业技能培训指定用书
世界影视联盟(北京)文化交流中心专业培训指定用书

# 电视摄像

刘　峰　吴洪兴　李振宇　许爱国　著

苏州大学出版社

### 图书在版编目(CIP)数据

电视摄像/刘峰等著. —苏州:苏州大学出版社,
2017.4(2022.6 重印)
ISBN 978-7-5672-2102-4

Ⅰ. ①电… Ⅱ. ①刘… Ⅲ. ①电视摄影 Ⅳ. ①J93

中国版本图书馆 CIP 数据核字(2017)第 077945 号

**电视摄像**

刘　峰　吴洪兴　李振宇　许爱国　著

责任编辑　方　圆

苏州大学出版社出版发行
(地址:苏州市十梓街 1 号　邮编:215006)
苏州市深广印刷有限公司印装
(地址:苏州市高新区浒关工业园青花路 6 号 2 号厂房　邮编:215151)

开本 889mm×1 194 mm　1/16　印张 16　字数 408 千
2017 年 4 月第 1 版　2022 年 6 月第 3 次印刷
ISBN 978-7-5672-2102-4　定价:68.00 元

苏州大学版图书若有印装错误,本社负责调换
苏州大学出版社营销部　电话:0512-65225020
世界影视联盟(北京)文化交流中心　电话:010—51655175
苏州大学出版社网址　http://www.sudapress.com

# 作者简介

**刘峰**,男,1973年1月出生,江苏宿迁人。宿迁学院专任教师。中国摄像协会副会长、中国民俗摄影协会会士、中国高教学会会员、国家职业技能鉴定(摄影)考评员。兼任北京中外摄友联盟信息技术交流研究院副院长、北京全球影人联盟教育科技研究院副院长。从事高校影视传媒类专业课程教学工作,先后编撰出版《摄影艺术概论》、《电视摄像艺术》(国际注册摄像师考试指定用书)、《数字影视后期制作》(国际注册剪辑师考试指定用书)、《影视艺术通论》(国际注册摄影师、摄像师理论考试指定用书)等著作多部。主持重大规划课题、教改研究立项课题多项,拍摄高清电视片《炮兵元帅朱瑞》一部(共60集)。先后在《中国高等教育》《传媒》等期刊发表学术论文10余篇;在全国各级媒体发表新闻、影视、文学等作品5600余篇(部、幅)。学术论文多次在中国传媒年会、江苏省哲学社会科学界学术大会等征文活动中获得一、二等奖。指导大学生创作的影视作品多次在省级以上竞赛中获特等奖、一等奖。

**吴洪兴**,男,1957年5月出生,高级工程师。中国科学管理科学院特约研究员、苏州大学文正学院文学与传播系新闻专业负责人。长期担任电视摄像、非线性编辑等专业课的教学工作及影视制作实践活动。编导制作了数十部电视片以及技术推广片,并有多部在央视二套和七套播出,曾荣获第九届"全国农业电影电视神农奖"科教类铜奖。先后编导制作了《世纪风采》《世纪礼赞》《走向辉煌》《天堂学府》等多部电视专题片,拍摄制作了《国学大师钱仲联》和《潘君骅》等院士风采系列的人物专题片。合著有《数字影视后期制作》一部。

**李振宇**,男,1982年9月出生,四川南充人。中国摄像协会副会长、国家高级摄像师,长期从事电视摄像、航空摄影、非线性编辑制作、影视教学等工作。工作10多年间,编导制作了数十部电视片以及城市宣传片,拍摄制作了五百余部电视作品在中央电视台播出。曾先后荣获全国优秀电视军事节目一等奖(新闻类),全军后勤专题类优秀声像作品特别奖、一等奖。先后拍摄制作了《毛泽东重庆谈判》《玉兰花开的日子》《三军联勤战震灾》《守望玉树》《鸟瞰都市》《鸟瞰新农村》等多部电视专题片,编导制作了《大爱的源泉》《特殊的生命线》《废墟上托举的希望》等电视纪录片,合著有《影视艺术通论》等著作多部。

**许爱国**,男,1959年4月出生,河北省石家庄人。现任中国摄像协会副会长兼石家庄分会会长、河北顺直通文化传媒有限公司总裁,是中国摄像艺术专家、中国文化产业著名职业经理人及企业家。曾任河北省政协主编的《河北近现代历史人物辞典》编委兼外联部长、河北省解放区文学研究会副秘书长、深圳易特科集团副总裁等职。参编、合著《河北近现代历史人物辞典》《晋察冀抗日根据地史》《电视摄像艺术》《数字影视后期制作》《影视艺术通论》等多部著作。曾任数字电影《走向梦想的日子》《返乡》以及电视剧《新乐乡村故事》等多部影视剧出品人。多部影视剧获全国大奖。

# 《电视摄像》编委会

总顾问：闵铁军　（宿迁学院　校长、教授）
　　　　顾晓虎　（宿迁学院　党委书记、教授）
顾　问：陈　龙　（苏州大学凤凰传媒学院　院长、教授、博士生导师）
　　　　张晓锋　（南京师范大学新闻与传播学院　院长、教授、博士生导师）
　　　　史　晖　（淮阴师范学院传媒学院　院长、教授、硕士生导师）
主　任：刘　峰　吴洪兴　李振宇　许爱国
副主任：李　刚　倪　建　赵　博　蒋南群　刘　潇
委　员：王玉明　邵　斌　丁国蓉　沈晓东　于莉莉　甘忠伟　梁璐瑶
　　　　陈文华　陈丽明　周　浒　刘信琪　姚丽君　杨书涛　徐燕华
　　　　王纯磊　刘思为　胡立辉　刘铁军　刘伟辉　李福林　李　俊
　　　　李朝阳　刘　冰　白卫东　胡香友　陆福玉　刘　琦　王　帅
　　　　张　爽　刘　佳

# 序 "学"与"术"结合 探求影像艺术新境界

迄今为止,人类传播方式经历了三次大的变革:第一次是由口语传播向文字传播的飞跃,第二次是由文字传播向电子传播的飞跃,第三次是由电子传播向网络传播的飞跃。电视是文字时代与网络时代之间威力最为强大的一种电子传媒。电视文化形态是传统大众传播发展的最高阶段,它将大众传播的典型特征发挥到了极致,并因此成了迄今为止在公众生活中影响最大的媒介种类。

当前,影视文化艺术得到蓬勃发展,社会各行各业对影视传媒人才的需求也与日俱增。中国摄像协会副会长刘峰同志等,从当前影视传媒行业蓬勃发展的实际需求出发,结合多年在业界实践积累和高校从事影视传媒教育教学工作经验,在遵循原《电视摄像艺术》一书主要内容和构架的基础上,集众家之长编撰《电视摄像》一书。新书编撰立足时代前沿,内容科学系统、结构合理,注重专业技能与艺术实践相结合,使读者通过学习,能够掌握系统的知识结构,熟练掌握影视作品拍摄技巧、技法,强化影视实践技能,从中汲取前沿理念,通晓影视艺术创作规律等,可谓有的放矢,具有较强的专业性和实用性。本书的几位作者有着丰富的理论与实践经验,撰写过多部影视方面的著作。这些教材、论著无论是对影视专业的学生还是摄影摄像爱好者来说,都有很好的指导及参考效用。该书编撰内容更加贴近时代发展需要,贴近影视传媒行业的实际发展需求,顺应了网络等新媒体发展的现实需求,有助于专业影视传媒人才的培养。在这部新书中,首次将二维码扫描观影技术应用于"场面调度"等章节,旨在尝试形象直观地把影视大舞台展现在读者面前,从而领略现代传媒影像的独特魅力。相信在资讯发达的融媒体时代,有价值的视觉影像元素一定会更具艺术感染力与生命力。

《电视摄像》作为国际注册摄像师考试及中国摄像协会专业培训指定用书暨中外摄友联盟与全球影人联盟专业技能培训指定用书,同时作为全国高校新闻传播学类、艺术学类、教育学类、管理学类等学科的专业用书,有较强的理论价值、应用价值。在这部书稿中,融注了作者和团队多年教学实践经验和科研成果积累。作者本着渗透前沿理念、解析典型案例、丰富实践设计、理论学以致用的撰写要求,全力打造影视传媒专业领域的精品读物。

总之,该著作在影视理论和影视实践方面已形成鲜明特色,具有图文并茂、实用性强、简明高效等特点。该著作的出版,既拓展了学科研究视界,也深化了人们对影视传媒艺术的认知。所运用的研究方法对当代影视传媒艺术研究具有一定的启示意义和借鉴价值。祝愿作者的电视艺术研究开出更艳丽的花,结出更丰硕的果。

(作者系教育部高等学校广播影视类专业教学指导委员会副主任委员、中国传播学研究委员会副会长、江苏省传媒艺术研究会副会长,苏州大学凤凰传媒学院院长、教授、博士生导师)

2017 年 4 月

# 前言

　　随着现代科学技术的不断进步，电视摄像技术日渐与云计算、大数据、网络、多媒体等技术相互融合，并衍生出一大批优秀影视作品，丰富了人们的精神文化生活。如今，电视早已成为最具渗透性和影响力的一种大众媒介，遍布"地球村"的各个角落，在社会政治、经济与文化的各个领域，成为人们获取信息、休闲娱乐、表达见解与释放情感的重要工具。影视传媒业的繁荣与发展，使得电视摄像技术被广泛应用于社会生活的各个领域，在人类认识世界、探索宇宙、传递信息等诸多方面正在发挥着越来越重要的作用。

　　电视摄像是一门技术，更是一门艺术。从技术层面上看，电视摄像就是科学使用好摄像机正确拍摄出影像画面及声音素材；而从艺术层面上讲，电视摄像是一种新的思维方式，是一种艺术创作，是一种驾驭声画语言符号的方法和手段。作为一门艺术，它能博采众长，从绘画、雕塑、建筑、音乐、诗歌、舞蹈、戏剧、电影等各类艺术中，借用一切可用的艺术元素和表现形式。

　　本书从理论与实践层面，重点介绍了电视摄像概述、电视摄像器材、电视摄像师的基本素质、电视摄像的用光与曝光控制、电视摄像画面构成、电视摄像构图、电视摄像声音语言、电视摄像画面拍摄、电视摄像场面调度、电视节目的拍摄与制作、电视作品的主题与结构、演播室系统、影视作品创作等方面内容，力求使所写的内容深入浅出，通俗易懂，达到学以致用的成效。

　　本书的内容撰写，立足于时代前沿，注重理论与实践并重、技能与技法相结合。现作为国际注册摄像师考试及中国摄像协会专业培训指定用书、中外摄友联盟与全球影人联盟专业技能培训指定用书。根据全国广大高校对新型影视传媒人才培养需求，本书同时作为广播电视学、教育技术学、新闻学、广告学、数字媒体艺术等专业课程的优先选用书籍，以及影视传媒类相关专业技能培训的专业指导用书，还可作为广电新闻工作者、广大影视摄制人员及影视爱好者的研究参考书与实用指南。

　　本书编撰集众多专家学者的智慧和经验，并得到了香港著名导演及制片人、香港电影工作者总会会长吴思远等专家的关心、支持与帮助。在撰写过程中，我们全面关注新媒体中影像

技术的最新发展动态,及时汲取新的理论和技术成果,注重科学性与系统性、知识性与趣味性、前瞻性与权威性、经典性与可读性、创新性与务实性、理论性与实践性相结合,遵循"百家争鸣,百花齐放"的原则,兼容并蓄、海纳百川之心态,以冀全面提高影视传媒等专业人员的综合技能水平和专业艺术素养,培养出能够满足社会主义影视文化事业发展所需的全媒体融合型人才,为普及影视艺术教育,促进影视文化繁荣而奉献绵薄之力。本书在遵循原《电视摄像艺术》一书的结构和主要内容的基础上,做了进一步的修订与完善,并将当前索尼、松下、佳能等公司最为前沿的一些影视器材,以及国内外知名的影视类相关网址遴选推荐给广大读者。率先采用二维码扫描观影技术,读者可随时通过智能手机,扫描微信二维码学习观摩相关影视作品的视频范例,根据个人需求,进行碎片化、移动化的学习,快速全面掌握电视摄像技能、技法与技巧。与此同时,本书还增设了"场面调度"一章,除了在 PC 端可以下载使用外,用户还可以在移动端随心所欲地进行学习,有利于满足读者碎片化学习的需要,提升学以致用的时效与成效。

  由于时间仓促,加之水平有限,书中疏漏及不妥之处在所难免,敬请广大读者多提宝贵意见和建议,谨祈学界、业界同仁不吝赐教指正,共同为影视艺术事业的繁荣与发展而不懈努力。

<div style="text-align:right">

刘 峰

2017 年 4 月

</div>

# 目录

## 第一章 电视摄像概述 / 1

第一节 电视的诞生与发展 …………………………………………… 2
第二节 我国电视事业的发展历史 …………………………………… 5
第三节 电视媒体的前景和走向 ……………………………………… 7
第四节 影视艺术的传播特性 ………………………………………… 10
第五节 电视传像及其基本原理 ……………………………………… 11

## 第二章 电视摄像器材 / 13

第一节 电视摄像机的基本组成与类别 ……………………………… 13
第二节 电视摄像机的镜头与光圈 …………………………………… 27
第三节 电视摄像机的常用附件 ……………………………………… 30
第四节 电视摄像机的选购与维护 …………………………………… 32

## 第三章 电视摄像师的基本素质 / 37

第一节 敏锐的政治素质 ……………………………………………… 37
第二节 扎实的专业素质 ……………………………………………… 39

## 第四章 电视摄像的用光与曝光控制 / 43

第一节 电视摄像用光的特点与作用 ………………………………… 43
第二节 自然光条件下的拍摄 ………………………………………… 47

第三节　人工光条件下的拍摄 ………………………………………………… 51
第四节　曝光控制的实际操作 ………………………………………………… 54

## 第五章　电视摄像画面构成 / 55

第一节　电视摄像画面的基本构成 …………………………………………… 55
第二节　电视摄像画面结构的实体元素 ……………………………………… 66
第三节　电视摄像画面结构的特殊元素 ……………………………………… 76

## 第六章　电视摄像构图 / 80

第一节　电视摄像构图的特点 ………………………………………………… 80
第二节　电视画面构图的美学基础 …………………………………………… 82
第三节　电视摄像画面的构图形态 …………………………………………… 87
第四节　电视摄像画面的构图元素 …………………………………………… 96
第五节　电视画面构图的要求与技巧 ………………………………………… 101

## 第七章　电视摄像的声音语言 / 108

第一节　电视摄像声音语言的性质与种类 …………………………………… 108
第二节　电视摄像声音的功能及设计 ………………………………………… 110

## 第八章　电视摄像画面拍摄 / 118

第一节　电视摄像的白平衡调节 ……………………………………………… 118
第二节　电视摄像画面的色彩控制 …………………………………………… 120
第三节　电视摄像的拍摄机位与角度 ………………………………………… 125
第四节　固定电视画面拍摄 …………………………………………………… 135
第五节　运动电视画面拍摄 …………………………………………………… 141

## 第九章　电视摄像场面调度 / 153

第一节　场面调度的概念 ……………………………………………………… 153
第二节　电视场面调度的特点及作用 ………………………………………… 154
第三节　电视场面调度范例解析 ……………………………………………… 156

## 第十章　电视节目的拍摄与制作 / 167

第一节　电视新闻的拍摄制作 …………………………………………… 167
第二节　电视纪录片的拍摄与创作 ……………………………………… 175
第三节　电视剧的拍摄与创作 …………………………………………… 182
第四节　音乐电视的拍摄与创作 ………………………………………… 186
第五节　电视广告的拍摄与创作 ………………………………………… 193
第六节　电视科普节目的拍摄与创作 …………………………………… 199

## 第十一章　电视作品的主题与结构 / 203

第一节　电视摄像作品主题的作用与体现 ……………………………… 203
第二节　电视摄像作品的结构把握 ……………………………………… 207

## 第十二章　电视演播室系统 / 210

第一节　演播室场景的特点及类型 ……………………………………… 211
第二节　演播室场景的设计 ……………………………………………… 213
第三节　虚拟演播室的构成及其工作原理 ……………………………… 218

## 第十三章　影视作品创作 / 229

第一节　影视作品创作的三个阶段 ……………………………………… 229
第二节　影视剧本的写作 ………………………………………………… 233
第三节　影视剧组人员的构成与分工 …………………………………… 234
第四节　优秀影视艺术作品创作及鉴赏标准 …………………………… 238

## 附　录　影视类相关知名网站推荐 / 241

## 参考文献 / 244

# 第一章 电视摄像概述

20世纪50年代末诞生的中国电视事业，以电视媒介所拥有的强大视听冲击力和立体传播效力，带给观众身临其境的震撼效果，发展至今已蔚为大观，成为大众媒介中的一颗耀眼明珠。

2000年，我国电视综合人口覆盖率达91.6%，有线广播电视用户数达7700万，列世界第一位。据国家统计局《中国广播电影电视发展报告》统计的数据显示，截至2014年年末，我国电视综合人口覆盖率达到98.6%，数字电视用户1.91亿户，有线电视用户已达2.35亿户。电视的普及，使"地球村"的概念成为现实。

电视艺术是20世纪伴随着电子技术飞速发展而产生的一种艺术形态，是高新技术与艺术科学交叉的产物。如今，电视已形成了一个涵盖世界各国各个文化领域的辐射圈，每日每时都在通过丰富多彩的节目反映和折射着社会经济发展和人们的日常生活，让人们通过电视这个窗口来了解社会和感知时代的脉搏。电视使人们足不出户便能获取最新信息，了解天下大事，感知时代变迁，领略异域风情……这一切之所以能够成为现实，主要是借助了电视摄像等技术，使得电视能够声画同步，并实现远距离传播。

21世纪，随着科学技术的迅猛发展和人们的生活水平日渐提高，数字摄像机也日渐受到寻常百姓家庭的青睐。在新闻现场、婚庆典礼现场、旅游胜地、商场银行等地，电视摄像机忠实地记录下历史的瞬间以及人们的一言一行、一颦一笑。

电视摄像既是一门技术，更是一门艺术。作为广大影视行业的从业者、高校影视传媒专业教师，要能清醒地看到当前的市场优势与历史责任，努力制作出更多技术精良、富有深刻艺术内涵的经典电视作品，打造出优秀的影视人才，使中国电视在21世纪的公众媒体竞争中焕发出新的青春活力。

# 第一节　电视的诞生与发展

电视的诞生与发展经历了一个较长的孕育时期,它经历了从机械电视到电子电视、从黑白电视到彩色电视、从模拟技术到数字技术、从狭小的地域传播到国际性传播的过程,最终发展成为一种最具影响力和神奇魅力的传播媒介。

## 一、电视的诞生

电视的诞生与科学技术的发展是密不可分的。所谓"电视"即"Television",原意是"远距离观看",它满足的是人类长久以来通过远距离传输观看到相关影像的愿望。早在1884年,德国工程师保罗·尼普科夫就发明了一种机械式光电扫描圆盘并取得专利,这种扫描圆盘把图像分解成许多个像素,根据每个像素光线的变化产生不同的电信号,从而把图像从甲地传到乙地。这种用机械式扫描盘进行的图像传送被称为机械传真,是电视发明的雏形。

1923年至1929年,电子发射管和接收管发明成功,使图片传真成为现实。静止图像技术的发明和无线电声音广播在商业上的成功,促使人们对电视广播的发明研究产生了浓厚的兴趣。其中,俄裔美籍物理学家弗拉基米尔·兹沃里金于1923年获得光电发射管的发明专利权。他发明的这种光电发射管采用电子扫描技术摄取图像,取代了尼普科的机械扫描技术,成为电视发明的重大成果之一。

电视发明史上最著名的人物是英国科学家约翰·洛吉·贝尔德。他在十分艰苦的条件下进行研究,于1924年春天实验发射和接收了一个"十"字图形。1925年10月2日,他利用尼普科发明的扫描盘成功地完成了播送和接收电视画面的实验,并第一次在电视上清晰地显现了一个人的头像。1926年1月26日,贝尔德在伦敦作公开表演,轰动了整个英国甚至世界。贝尔德在前人研究成果的基础上,制造出了第一台真正实用的电视传播和接收设备,他的试验成果表明了电视的真正诞生,贝尔德因此被称为"电视之父"。贝尔德发明的机械电视把电视画面从英国伦敦发射传送到美国纽约,这一重大成就证明了图像是能够通过无线电远距离传送的。从此,电视作为一种技术上比较成熟的新型传播媒介,开始进入社会,进入人们的生活之中。

## 二、电视的萌芽时期

20世纪20年代是电视的萌芽时期。当时工业先进的国家都先后开始了对电视的研究,对电视技术进行攻关突破。1923年,俄裔美籍物理学家弗拉基米尔·兹沃里金发明光电摄像管,用电子束的自动扫描组合电视画面,为实用电子电视研制做出了卓越的贡献。此后,科学家们

又发明了电子图像分解摄像机、阴极射线管,这在电视接收机的显像技术方面又是一大改革,电视技术逐步趋于完善。此外,世界上还有许多科学家对电视的研究也取得了相应成果。1928年,贝尔德将电视画面由伦敦发射到格拉斯加和纽约,证明电视画面可以通过无线电波进行长途的传递。1930年,英国广播公司与贝尔德合作试验,成功制作出了有声音的电视图像。1936年,英国广播公司在伦敦以北的亚历山大宫建成了英国第一座公共电视台(也是被公认为全世界第一个公众电视发射台),并于同年11月2日正式播放电视节目。一般认为,1936年11月2日英国广播公司电视节目开播标志着世界上第一座电视台诞生。

### 三、电视的成型时期

20世纪30、40年代是电视的成型时期。继英国1936年正式开始电视广播之后,法国于1938年、苏联于1939年、美国于1941年也都开始了电视的正式播出。

第二次世界大战结束后,世界各国的电视事业由其间的暂告中辍到逐步恢复和兴盛。1946年英国广播公司恢复电视播出,1950年苏联也恢复了电视播出。加拿大电视事业始于1952年,日本始于1953年,意大利始于1954年。联邦德国的电视广播在第二次世界大战后的1952年正式开办。在第二次世界大战期间维持播出电视节目的有美国的6家电视台。

### 四、电视的蓬勃发展时期

20世纪50、60年代是电视的蓬勃发展时期,这个时期更具意义的是彩色电视的播出。

1926年后,英国的贝尔德和美国的贝尔研究所对黑白电视技术的研究相继获得了成功,在此基础上,他们又开始了彩色电视技术的研究工作。1927年,贝尔德的研究首先得出了结果。时隔两年,美国的贝尔研究所也推出了自己的彩色电视。

1938年,贝尔德经过坚持不懈的努力,对自己的发明进行了不断的改进,终于研制成了较为实用的彩色电视系统。美国也于1940年利用左利金所发明的光电摄像管进行了彩色电视广播试验。

1949年,美国广播公司下属的一个研究小组发明了阴极管,该管的管屏内壁上涂敷有无数红、绿、蓝色的荧光小点,三种颜色经过各自的阴极射线管向屏幕发射电子束,撞击各自对应的色点,形成彩色图像,实现了彩色电视技术的全电子化。

1951年6月25日晚,世界上第一部彩色电视节目播出。这一长达4小时的节目由美国CBS播放,纽约、巴尔的摩、费城、波士顿和华盛顿的居民都可看到。参加这一节目的有阿瑟·戈德弗雷、菲尔·埃默森、萨姆·莱文森和埃德·萨利文,他们成了这一里程碑的见证人。

1953年,美国政府宣布采用"点描法"作为彩色电视技术标准,通称为NTSC制式。1954年,美国全国广播公司首次正式采用NTSC制式播出彩色电视节目,但图像稍有畸变。后来,欧洲采用了一种无畸变系统,使得电视的图像清晰而稳定。此后,世界上许多国家也相继成功研制出多种彩色电视制式,并开办了彩色电视节目。日本于1960年,法国、西德、苏联、英国同时

于1967年正式播放彩色电视节目,中国于1973年开办了彩色电视节目。

## 五、全球电视事业的大发展时期

20世纪60年代至80年代是全球电视事业的大发展时期。这一时期,有一个令人叹为观止的科学成就,就是通信卫星的使用。这一科学成就极大地促进了全球电视事业的飞速发展,有效地打破了广播电视等电子传播的时空限制。正如加拿大著名传播学者马歇尔·麦克卢汉所说,有了通信卫星,"世界变成了一个小村庄"。

1962年7月10日,美国将世界上第一颗通信卫星"电星1号"送入太空;7月23日,"电星1号"把美国发射的电视节目传送到了巴黎和伦敦,又把它们的电视节目传送回美国,开创了通信卫星转播电视节目之先河。1964年4月,"国际通信卫星组织"成立,该组织的第一颗商用通信卫星"晨鸟"于1965年4月6日被送入大西洋上空轨道,6月正式启用,利用通信卫星在国际传送电视节目由此开始了。1969年7月19日,通信卫星转播了"阿波罗"号载人宇宙飞船第一次登上月球的电视实况,全球47个国家逾7.2亿人观看了这个实况转播,占世界人口的20%以上。后来,人们又研制出了专门用来传送广播、电视信号的广播通信卫星,进一步提高了广播、电视的覆盖质量。1984年1月23日,日本发射了世界上第一颗实用电视直播卫星,它以家庭为接收对象。1987年7月4日,日本广播协会(NHK)通过卫星直播系统开办了一个连续24小时的卫星电视节目,NHK从而成了世界上第一个播出卫星直播成套节目的电视台。

## 六、电视的数字化全新发展时期

20世纪80年代至今,是电视的数字化全新发展时期。20世纪80年代电视领域最为重大的发展成就,就是高清晰度电视的问世。在高清晰度电视的研究方面,走在最前列的是日本和欧洲。

数字电视是一个从节目制作、发射、传输、接收,到显示全过程实现数字化的视听和数据广播系统,分为高清晰度数字电视(HDTV)和标准清晰度数字电视(SDTV)两个层次。日本从1964年就开始研究高清晰度数字电视,是世界上最早开始研制高清晰度电视的国家。1981年,日本广播协会首次展示高清晰度电视。1982年,数字式电视机由美国的数字电视公司研制成功。这种电视机的结构主要由5块超大规模集成电路组成,元部件比模拟式电视机减少了一半以上,因而使生产工艺大大简化,生产成本得以降低。1983年,这种电视机开始正式生产并投放市场。

1985年9月,日本研制的高清晰度电视正式登场。在日本万国博览会的入口处,一架大如墙壁的电视机正在播放1984年奥运会的开幕盛典,1125行扫描线的画面,犹如35毫米的宽银幕电影,使人物毫发毕现。1989年6月3日,日本成为世界上第一个每天播出高清晰度电视节目的国家。自1991年11月25日开始,日本每天播出高清晰度电视节目长达8小时以上。

欧洲也与日本展开了激烈竞争。1990年,欧洲高清晰度电视联营集团"电视1250"成立

(指新制式的高清晰度电视的扫描线为1250行)。参加这一联合研制活动的成员包括欧洲一批最具实力和影响力的公司:荷兰的飞利浦公司、德国的西门子公司、英国广播公司、法国电信公司和汤姆森公司等。1992年通过卫星进行了巴塞罗那奥运会的实况转播。

20世纪90年代初,随着计算机网络技术、数字技术等迅猛发展,电视技术走向了从传统向数字发展的全新时期。在数字高清晰度电视研究方面,美国后来居上,其数字高清晰度电视的研究突飞猛进。

由于欧美已完成数字式高清晰度电视的研制,并将之纳入多媒体技术,迫使日本决定采用全数字制式,进一步发展数字式高清晰度电视。1990年,日本电报电话公司、日本电气公司、日立制作所、东京大学等11家公司及8所大学,开始合作研究开发新一代高清晰度电视机。新一代高清晰度电视的最大特征是清晰度更高,即便是出现在电视屏幕上的报纸上的小铅字都能予以辨认。

## 第二节 我国电视事业的发展历史

我国电视事业的发展与社会、政治、文化发展的步伐几近一致,大致可分为创建期(1958年至1976年)、繁荣期(1976年至20世纪80年代末)和转型期(20世纪90年代初至今)这几个历史阶段。

### 一、创建期(1958年至1976年)

(一) 初创期

我国是较早开办广播电视的国家之一。1958年5月1日19时,中国第一座电视台——北京电视台(中央电视台的前身)开始试验播出,标志着中国电视事业的诞生。在1958年9月2日,北京电视台(现中央电视台)转为正式播出。上海电视台是我国第二座电视台、第一座地方台,于1958年10月1日开始播出。

(二) 停滞期

1966年至1976年"文革"的10年期间,虽然电视事业在事业建设上也有一定的发展,但同世界上飞速发展的电视事业相比,尤其是在电视观念上,遭受了很大的摧残。

1967年1月6日,北京电视台(现中央电视台)为了"集中精力参加文化大革命",停止播出,全国大多数电视台也相继停播。10年后,世界上彩色电视技术已趋成熟,全球已形成了美国制式(NTSC制)、联邦德国制式(PAL制)和法国制式(SECAM制)三分天下的局面。此时的中国在电视领域中,电视技术、设备等均远远落后于美国、法国等国家。

1972年,美国总统尼克松访华。跟随尼克松总统来华的美国NBC(国家广播公司)、CBS

(哥伦比亚广播公司)、ABC(美国广播公司)三大广播公司庞大的采访队伍及其先进的卫星通信设备、相关电视技术,大大开阔了中国电视界及主管决策者的视野,中国开始从国外引进先进的彩色电视技术和设备。1973年5月1日,北京电视台面向首都观众试播彩色电视节目。1974年10月1日,正式播出彩色电视节目。

## 二、发展繁荣期(1976年至20世纪80年代末)

1976年,"四人帮"被粉碎,广播电视事业也摆脱了10年动乱的羁绊,电视事业步入了发展期。

1978年底,中国共产党第十一届三中全会召开,确定了把全党的工作重心转移到以经济建设为中心上来,拉开了中国改革开放的序幕,为新中国电视事业的发展注入了新的活力,提供了走向繁荣的历史契机。电视节目基本上形成了电视新闻、电视专题、电视文艺几大节目类型,而电视广告、电视剧、电视纪录片等节目类型,也以崭新的面貌出现在电视荧屏上。中国电视事业步入繁荣期,显示出影视事业强大的生命力。电视剧"飞天"奖、电视剧"金鹰"奖、电视文艺"星光"奖等成为推动影视生产力、提高影视产品数量和质量的有效催化剂。

中央电视台于1983年开始举办春节联欢晚会。中国老百姓对春节晚会的期望值之高、倾注热情之大也是无与伦比的。20世纪80年代,电视卫星广播的启动,是中国电视事业在这一时期取得的重大成就。1984年4月8日,中国第一颗实验通信卫星"STW—1"被送上"静止"轨道,定位于东经125度赤道上空。1986年2月1日,中国又成功地发射了一颗实用广播通信卫星,可覆盖我国全部领土,它标志着我国广播通信卫星进入到了实用阶段。电视在这一时期得到了突飞猛进发展,中国因此一跃成为世界上拥有电视机数量最多的一个国家,中国的电视用户数量跃升达2亿户。这一时期,电视文化在人们的社会生活中扮演着越来越重要的角色,对改变社会价值观念、生活方式产生了空前的影响。

## 三、转型期(20世纪90年代初至今)

20世纪80年代末,中国经济走上了探索社会主义市场经济体系的新道路,中国电视事业也从此开始进入"转型期",并以惊人的速度成为大众传播媒介中的"第一传媒",在信息传播、艺术创作、社会教育、文化娱乐等方面都做出了杰出贡献。

进入转型期,我国电视事业的基础建设也取得了很大的成就。到20世纪90年代中期,已初步完成网络布局,涌现了山东、浙江、四川三大覆盖强势的卫星频道。到1999年,31家省级电视台全部实现卫星信号传输。20世纪90年代后期,有线电视得到了很大的发展,为21世纪初的全国联网奠定了基础。网络建设现已实现全国联网,电视节目呈现出专业化发展趋势。

据业内权威研究公司格兰研究统计:截至2016年6月底,我国有线数字电视用户达到25376.9万户。我国有线数字电视用户稳步增长,有线数字化程度稳步提高。据国家广电总局有关资料,其中数字电视用户约占82.23%。目前主要以有线数字电视、移动多媒体广播电视等

网络为基础,以我国自主创新的核心技术为支撑,加快下一代广播电视网(NGB)建设,努力建设以视频服务为主、提供多种信息服务、可管可控、安全可靠的综合信息网络,全国县级以上城市有线电视网络全面实现数字化。

## 第三节 电视媒体的前景和走向

21世纪,世界经济全球化、一体化的深入发展为世界电视媒体的发展带来了新的发展机遇。当前及未来一个时期内,电视产业的发展趋势将呈现以下几个方面的特征。

### 一、电视媒体的数字化趋势

电视媒体是指以电视为宣传载体,进行信息传播的媒介或是平台,它与平面媒体、广播媒体、网络媒体、户外媒体和手机媒体共称为六大媒体。电视媒体具有信息传播及时、传播画面直观形象生动、传播覆盖面广、互动性强等特点。电视媒体数字化符合全球化的发展趋势,也是科技进步的必然趋势。电视媒体数字化具有如下优点:

(一)电视信号接收效果增强

电视信号经过数字化处理后,在电视节目传输系统中,有效地解决了模拟电视系统所固有的串色、杂波干扰、非线性失真等问题,电视信号的传输质量得到大幅提高。而且,由于数字全高清(指物理分辨率达1920×1080逐行扫描,即1080p),电视拥有1920线×1080线以上的清晰度,所以和传统模拟电视清晰度相比,其画质的清晰度得到了大幅提高。作为美国电影电视工程师协会(SMPTE)制定的最高等级高清数字电视的格式标准,有效显示格式为:1920×1080.SMPTE.,它是根据数字高清信号数字电视扫描线的不同,分为1080P、1080I、720P(i是interlace,隔行的意思,p是progressive,逐行的意思),是一种在逐行扫描下达到1920×1080的分辨率的显示格式,是数字电视和计算机技术的完美融合。

(二)电视节目内容更加丰富

数字电视是一个从节目采集、节目制作、节目传输直到用户端都以数字方式处理信号的端到端的系统,基于DVB技术标准的广播式和"交互式"数字电视,采用先进用户管理技术,能将节目内容的质量和数量做到尽善尽美,并为用户带来更多的节目选择和更好的节目质量效果。数字电视系统可以传送多种业务,如高清晰度电视(简写为"HDTV"或"高清")、标准清晰度电视(简写为"SDTV"或"标清")、互动电视、BSV液晶拼接及数据业务等。与模拟电视相比,数字电视具有图像质量高、节目容量大(是模拟电视传输通道节目容量的10倍以上)和伴音效果好的特点。模拟电视由于受带宽的局限,一般只能传输34套节目。而数字卫星电视系统

采用数字电视技术后,由于带宽扩大6~8倍,可以传送100~200套电视节目,极大地拓宽了频道资源,能够提供更为丰富的节目源,观众选择的自由度得到了很大提高。

### (三) 双向传输增强交互能力

数字电视采用了双向信息传输技术,增强了交互能力,使得数字电视成为集许多功能为一身的全新的家庭多媒体中心。借助于它,人们可以按照自己的需求,获取各种网络服务,包括视频点播、网上购物、远程教学、远程医疗等新业务。用户能够使用数字电视实现股票交易、信息查询、网上冲浪等,并且还能享受多种个性化服务,提供了更大的自由度、更多的选择权、更强的交互能力,有效地提高了节目的参与性、互动性、针对性,使数字电视真正成为家庭多媒体信息终端。习近平总书记指出,当今世界,网络信息技术日新月异,全面融入社会生产生活,深刻改变着全球经济格局,世界主要国家都把互联网作为谋求竞争新优势的战略方向。

《2016中国网络视听产业报告》显示,截至2016年6月,我国网民规模达到7.10亿,互联网普及率为51.7%。中国网络视频用户规模达5.14亿,用户使用率为72.4%,成为最大的单一国家视频用户群体。

## 二、电视媒体的产业化趋势

电视媒体的产业化,是指电视媒介的资源配置及生产方式的分工化、集约化、市场化的过程。

### (一) 电视媒体的产业属性

电视媒体具有两个基本属性,一是产业属性。首先,在生产方式上,广播电视产业是以规模化、专业化、社会化为特征的生产;其次,在生产组织形式上,它是为交换而生产的组织形式,包括广播电视在内的文化产业,属朝阳产业。同时,广播电视拥有巨大的和可待开发的产业功能,即经济属性。如涉及新闻宣传的文化、体育频道和节目、视音频产品的生产设施、用以发布广告的节目时间段、传输信号的有线和无线网络等,都是广播电视的有价资产。它有自己的价值和使用价值,其产品具有商品的性质,因此电视媒体具备了产业性质。以发达国家为例,美国影视业的出口总值仅次于航天工业,成为第二大产业。日本的文化产业的经营收入超过了汽车工业的总产值。英国的文化产业平均发展速度是整个经济增长率的2倍。二是意识形态属性。电视媒体作为宣传工具、舆论喉舌,具有明显的意识形态属性。突出体现在新闻宣传报道中,它有着舆论导向的作用,这种意识形态属性无论在世界任何制度下都是共有的。因此,无论在任何制度下,电视媒体都普遍被视为一种公共事业,被称为"社会公器"。在中国,这种性质更被突出强化,电视媒体被称为"党和政府的喉舌"。

### (二) 影视传媒产业的发展趋势

在未来几年甚至几十年中,全球电视传媒产业的发展将会呈现出较为明显的特征,就是传媒集团间竞争加剧。

据《传媒蓝皮书:中国传媒产业发展报告(2016)》数据,中国影视娱乐产业进入爆发式的增长期。作为全球第二大电影市场的中国,2015年的中国电影市场站上了440亿元票房的新高

地。综艺娱乐节目也在2015年进入井喷式发展阶段,全年共有215档综艺节目面世,突破中国综艺节目产量最高峰。随着网络视频行业的崛起,2015年成为"网络自制剧元年",网络视频产量较2014年增长了7.7倍。

广电总局电影局的数据显示,2016年全国电影总票房为457.12亿元,同比增长3.73%。2016年全国影院达到7853家,同比增长24%;而银幕数量达到42052块,同比增长33%,银幕数达到全球第一。

据全球领先的影视行业追踪分析公司美国康姆斯科公司公布的最新数据显示,2016年北美电影票房总收入达114亿美元,超越2015年的111.4亿美元,创历史新高。迪士尼公司出品的电影占据2016年北美电影票房的前三名,是2016年的最大赢家。

### 三、影视传播的全球化趋势

随着信息时代的到来,人类社会真正的地球村正在形成,我们生活在一个娱乐和信息全球化的市场中,影视传媒业正是这个市场的主要组成部分。

#### (一)影视传播呈现全球化趋势

影视媒体的全球化,就是在政治、经济、文化全球化发展的推动下,区域及国家之间的壁垒被打破,影视媒体的技术交流、节目生产和销售得以在全球范围内进行。同时,本土媒体也面临着全球范围内的竞争对手的冲击和竞争。影视的全球化有赖于技术的全球化、信息传播的全球化。影视的全球化是一个逐步深化和不断延伸的过程。

#### (二)影视媒体全球化趋势的形成

首先,就技术方面来说,影视传媒业发展过程中的每一次重大革命都与当时科技进步有着紧密的联系。卫星传输、光纤网络、数字化制作与传输、高清晰影视等新的传播技术出现,在提高了影视信息的传播质量的同时,也使得其传播速度和传播范围得到很大的提高。卫星电视和互联网对推动影视媒体全球化起着关键的作用。随着全球市场格局的形成,世界影视传媒市场的迅速增长带来了丰厚的投资回报。在全球化的浪潮中,影视媒介资本成为资本浪潮中最活跃和最富有生机的一族。

#### (三)国际影视传媒巨头把控全球媒介市场

一个全球化的商业传媒市场已经开始形成,以美国媒介集团为首的跨国媒介集团正在把自己的触角伸向世界各个角落,全球媒介市场很快就被若干家跨国公司所控制,其中最大的7家公司是迪斯尼、美国在线—时代华纳、索尼、新闻集团、维亚康母、维迪旺和贝塔斯曼。这些媒介集团在全球既相互竞争又相互合作,相互持有对方的股份,共同控制着世界影视产业市场的大部分份额。

21世纪的影视传媒,通过有效的市场竞争,通过相互融合,最终使传媒业实现分工明细化与合理化,各国影视传媒业必将得到长足的发展。

# 第四节　影视艺术的传播特性

影视媒体是多功能的视听媒介，它集合了声色、视听之美。影像艺术作品综合各家艺术之长，集于一身，创造了独特的艺术样式，体现了多元化、多功能、多层次的审美特征。

## 一、影视艺术的综合性与兼容性

影视艺术具有高度的综合性与兼容性，这也是其最根本的特性。它是时间艺术和空间艺术的综合体，通过时空展示画面和声音，延续并塑造形象，具有叙事和造型的双重功能。

影像媒体通过真实、全面展现社会历史生活，以其创造的几乎与社会现实生活同步展开的"第二重经验现实空间"而跃居于其他传播媒介之上，使得影视艺术作品成为最具冲击力的文化样式。影视艺术运用了先进的科学技术，出色地解决了时空艺术的对立性，将二者自然而有机地综合成为一门既在空间里存在，又在时间上展开的视听艺术；影视艺术是对各门艺术的综合，使被综合的艺术元素变成一种崭新的艺术，而兼具综合性与兼容性。影视艺术作品融文字、声音、画面等多种视听手段于一体，使人们在艺术创作中，力求全面综合地反映社会图景的梦想得以成为现实。

## 二、影视艺术的示范性与导向性

影视艺术能产生巨大的社会教育示范功能与导向作用。从影视艺术作品的传播效果来看，它的社会教育功能是其他传媒和文化样式不能相比的。由于影视艺术本身具有高度的兼容性、综合性、即时性、普及性，使影视文化高度社会化了，因此它对于人们的社会教育功能的发挥，也就在很大程度上取代或部分取代了书本，以及具体社会交往中人们所受的社会教育。正是因为影视文化具备了高度示范性、导向性的特征，所以不论是人们的思想倾向、见解认识，还是生活方式、行为方式，都在不知不觉地接受着其中蕴含的导向因素的冲击。

## 三、影视艺术的形象性与普及性

影视艺术在内容与形式上体现出了极强的可视性和形象性。影视艺术有别于其他传播媒介的最显著的标志就是形象性。而"普及性"则是指影视艺术的广泛传播范围，它要求影视艺术作品的传播与接受范围要比传统媒介大得多，能适应各个文化层次观众的普遍需求，它比其他传统文化样式更便于为大众服务。从这个意义上来说，它应是"雅俗共赏"的。因此，"雅俗共赏"就成了衡量影视艺术作品实际传播效果的重要尺度。如春节联欢晚会能把老少几代都聚集到一起共同欣赏晚会的精彩节目，这便很好地体现了影视艺术的"普及性"的特征。

### 四、影视艺术生动的视听逼真性

影视艺术作品素以真实形象生动见长,是"实以形见"的影像形象,又是以"虚以实进"的非实体形象。影视艺术作品的逼真性是其他艺术难以企及的。

影视媒体作为独特的传播媒介,使屏幕上的人物和社会生活最逼近客观现实,既及时又传神,富有纪实性和临场感,观众如亲临其境,置身其中,真真切切地进行着真实的审美观照。影视艺术作品本身又具有鲜明的艺术创造性,这就为它的假设性和虚幻性提供了坚实的技术基础。影视艺术的逼真性是最贴近现实生活原貌的,因此要求影视艺术作品反映生活要尽量生活化。

### 五、影视艺术广泛的大众参与性

从影视传播的方式来看,影视艺术是最具开放性的一种文化样式,它是全方位、多层面的交流,不同阶层、不同文化教养、不同国度、不同地区和不同民族的人们都能共同参与。在大众参与的广泛性方面,一般传播媒介和文化载体那里,接受者一般扮演的是比较被动的角色,而在看影视艺术作品的过程中,接受者不仅是主动的,甚至本身就担当起传播者的角色。

观众参与影视艺术作品方式主要有两种。一种是直接参与,包括现场参与电视节目、直接参与节目的整体过程,如《正大综艺》《吉尼斯中国之夜》《谢天谢地你来啦》《喜乐街》《博乐先生微逗秀》《CCTV 家庭幽默大赛》《缘来非诚勿扰》等,观众就在节目现场;另一种是电话热线及短信参与,如春节晚会上观众通过电话或短信表达自己的意见或想法。影视文化的繁荣与发展,离不开各阶层人们的广泛参与,这也是衡量影视文化发展水平的重要标尺。

## 第五节 电视传像及其基本原理

电视传像是指在播送端用电视摄像机,通过光电转换,将影像信息转换成相应的电信号,经处理后,通过无线电波或有线通道传输出去,在接收端用接收机将接收到的电信号变换后,经显像管的光电变换作用显示出原图像。

电视传像的有效方法是将空间景物分解为诸多的图像最小单元(像素),按一定规律逐一进行光电变换。由传输系统分解的像素越多,单位面积上像素数目越多,则图像越清晰。目前,电视扫描方式普遍应用的是顺序传输制。顺序传输图像的方式,通常是通过电子束有规律的运动实现的,这种通过电子束有规律的运动有顺序地分解和综合图像的过程称为扫描。可以说,顺序传送制的核心就是扫描,通过扫描和光电转换,使一幅图像变成能通过电路传输的电信号。进行扫描时,必须做到发送、接收两端的扫描规律严格一致,称之为同步。扫描同步包含

两个方面:两端的扫描速度相同,称同频;两端画面每行、每幅扫描的起始时刻相同,称同相。在电视传像过程中,发送、接收两端扫描需同频同相,而且扫描的波形也需相似。只有做到这样同步,才能保证图像既无水平方向扭曲,也无垂直方向扭曲翻滚现象,才能准确无误地重现出原来的图像。

(一) 逐行扫描

电视系统中发送端的摄像器件和接收端的显像器件中的扫描,是由电子束在光敏面上和荧光屏上的移位实现的,通过电子束以一定的规律,沿图像平面反复运动进行光电变换,完成图像的分解和综合,目前通常采用CCD器件实现光电转换。

按照电子束运动的规律,扫描可分为直线扫描、圆扫描和螺旋扫描等几种。电视系统均采用匀速、单向、直线扫描方式,单向扫描指的是只在单个方向运动时才传输图像信息,朝反方向扫描时为回扫过程,不传送图像信息。电视扫描分水平和垂直两个方向,朝显像管方向看去,水平扫描是从左到右,垂直扫描是从上到下。水平扫描也称行扫描,垂直扫描也称帧扫描(逐行扫描时)或场扫描(隔行扫描时)。

逐行扫描是指电子束在屏幕上从左到右,从上到下,以均匀的速度一行紧跟着一行的扫描方式。在电视技术中,不考虑图像内容,只由电子束扫描形成的扫描线结构称为扫描光栅。扫描光栅的水平宽度与垂直高度之比称为光栅的帧型比(也称宽高比),帧型比的确定应符合人眼清晰视觉视场范围的要求。研究表明,4:3的帧型比已不是最佳的视场范围,在高清晰度电视(HDTV)中,各国已公认16:9的帧型比更佳,且认为最佳的观看距离为画面高度的3倍,这样观众会有临场感。

扫描行数是一个与电视系统分解力和图像信号带宽等指标有密切关系的重要扫描参数。电视系统的分解力描述电视系统分解、传输图像的能力,是一个客观指标。而清晰度则是指人眼对电视系统重现图像细节能力的感觉,是个反映图像清晰程度的主观量。一方面,扫描行数越多,系统的分解力越高,图像所能给出的清晰度就越高;另一方面,扫描行数越多,图像信号的带宽则越宽。

(二) 隔行扫描

在不降低图像分解力的前提下,要减小图像信号的带宽,唯一可行的措施是采用隔行扫描方式,即将一帧画面分两场进行扫描。采用隔行扫描后,如果帧频选25Hz,场频为50 Hz,虽然每个像素每帧重现25次,但在一定距离上观看整体画面时,从大面积看每秒亮了50次,与帧频为50Hz的逐行扫描效果基本相同,没有闪烁感。因此,与逐行扫描相比,隔行扫描可以在保证图像分解力不甚下降和画面无大面积闪烁的前提下,将图像信号带宽减少到一半(因帧频降低到一半)。在隔行扫描中,必须保证两场光栅的正确镶嵌,才能完善分解和复合图像。两场均匀交错,才能较好地重现图像,否则清晰度将大大下降。大联盟HDTV制式(ATSC)中提供了多种扫描格式:1920×1125 隔行扫描,1920×1125 逐行扫描等。

# 第二章 电视摄像器材

工欲善其事,必先利其器。摄像机是摄制影视作品所必不可少的硬件设备,因此,通过对电视摄像机系统构成、工作原理、基本操作等知识的学习,帮助学习者及时了解当前最先进的影像技术、行业发展动态,科学合理地配置电视摄像机,娴熟操作摄像机,拍摄出优秀影视作品,为今后从事电视摄像工作打下坚实的基础。

##  第一节 电视摄像机的基本组成与类别

### 一、基本组成及主要技术指标

(一)电视摄像机的基本组成

摄像机一般由光学系统(主要指镜头)、光电转换系统(主要指摄像管或固体摄像器件)以及电路系统(主要指视频处理电路)、寻像器、话筒、录像系统和供电系统等几部分组成。摄像机的基本工作原理是把光学图像信号转变为电信号,以便于存储或者传输。具体过程是:景物通过透镜组聚焦在摄像器件的"靶面"上,透镜组可进行聚焦、变焦及光圈调整。"靶面"是一种光电传导材料,它能按照影像的亮暗程度将光学影像变成电信号,并经过电路处理后,送到录像单元,记录在存储媒介上。话筒拾取声音信号并将其变成电信号,与图像信号同时记录在存储媒介上,或通过传播系统传播或送到监视器上显示出来。

1. 镜头

摄像机镜头是摄像机的眼睛,是视频系统的最关键设备,它的质量(指标)优势直接影响摄像机的整机指标。摄像机镜头由若干组透镜组成,一般为变焦距镜头。

(1) 遮光罩(HOOD)。

遮光罩是套在摄像机镜头前的常见附件,在拍摄时主要用来遮挡余光。

(2) 聚焦环(FOCUS)。

聚焦环位于镜头遮光罩之后,用来调节被摄物的虚实,以达到聚焦目的。在调节聚焦环时,顺时针方向旋转,镜头的焦点前移;逆时针旋转,镜头的焦点后移。

(3) 变焦环(Zoom Ring)。

变焦环位于聚焦环与光圈环之间,用来改变视场角的大小,达到改变景别的目的。该环与聚焦环之间的镜头固定部位上面标有一组数字,并有一条指示线,用于指示镜头的焦距长短。最大数字除以最小数字,就是镜头的变焦倍数。

(4) 手动变焦杆(Manual Zoom Lever)。

手动变焦杆位于变焦环上,当摄像机手动/自动变焦选择开关置于手动(MANU)位置时,转动此杆可以达到手动变焦的目的。如果镜头的自动变焦速度能达到自己的需求,就尽可能使用自动变焦,在需要拍摄急推、急拉或自动变焦无法做到的镜头效果时,再使用手动变焦。

(5) 光圈环(Iris Ring)。

光圈环位于变焦环与后焦距调节环之间。光圈环上有一组数字,一般标注为 1.4、1.8、2、2.8、4、5.6、8、11、16、22 等字样,是光圈大小的标称值。在其前面有一条指示线,用来指示当前使用的光圈数值。光圈数值越大,通光量越小;数值越小,通光量越大。

(6) 自动/手动变焦选择开关(MANU/SERVO)。

自动变焦选择开关,位于镜头操作手柄的上方,当摄像机手动/自动变焦选择开关拨至 SERVO(自动)位置时,按此开关的两端,可实现 T(摄远)或 W(广角)。

自动变焦的速度可由开关选择,也可由按动的力度控制。当变焦速度开关置于 FAST 或用力按下时,变焦速度快;当变焦速度开关置于 SLOW 或轻按时,变焦速度慢。在镜头性能有效的范围内,变焦速度的变化是无级的,即变焦速度从最慢到最快的变化是连续可调的。使用时只要掌握好按动此开关的力度,通常可以得到自己所需的变焦速度。

(7) 光圈自动/手动选择开关(A/M)。

光圈自动/手动选择开关位于镜头变焦开关的前面,该选择开关用于选择光圈是处于自动调节状态还是手动调节状态,A 为自动调节,M 为手动调节。

(8) 光圈临时自动调节按钮(Provisional Auto Iris)。

光圈临时自动调节按钮通常位于光圈手动/自动选择开关的前面,当光圈调节处于手动状态(光圈自动/手动调节开关拨至 M)时,如果按住此按钮,光圈就处于临时的自动调节状态,当把这个按钮松开时,光圈就固定于刚才自动调节的位置,如果需要还可再进行手动调节。此按钮可在手动光圈时为摄像师提供一个参考值。

(9) 视频返回按钮(RET)。

视频返回按钮位于镜头变焦开关的后面,此按钮可以用于检查录像信号。在摄录状态

下,按下此按钮,可以把摄像机记录的信号从摄像机 VTR(启停按钮)传送到寻像器,若有视频线路输入,按住此键时,摄像师可以在寻像器中看到线路输入的视频信号,而不影响正在拍摄的影像。如果摄像机与摄像机控制器(CCU)相连接,按下此按钮可将返回的摄像信号从 CCU 传到寻像器,即可以将导播台上输出的信号反馈到寻像器屏幕上,以便于合成画面的特技制作。

(10) 摄像机启停按钮(VTR)。

摄像机启停按钮位于镜头操纵手柄的后面,摄录一体机或摄像机与便携式摄像机一起连用时,这个按钮可控制摄像机的启停。

2. 寻像器

寻像器是摄像机拍摄时的观察窗。摄像师通过寻像器进行取景和构图,同时还可以通过寻像器显示的提示信息了解摄像机的工作状况。

寻像器主要包括以下几部分:

(1) 屈光度调节环(Diopter Adjustment Ring)。

屈光度调节环用来调节目镜和寻像器的距离,以便使摄像师观察到清晰的图像。

(2) 亮度控制钮(BRIGHT)。

亮度控制钮用来调节从寻像器中看到的图像的亮度,但不会影响摄像机的输出信号,顺时针调节时,亮度增加;逆时针调节时,亮度减小。

(3) 对比度控制钮(CONTRAST)。

对比度控制钮用来调节从寻像器中看到的图像的对比度,不影响摄像机的输出信号,顺时针调节时,对比度增加;逆时针调节时,对比度减小。

(4) 峰值控制钮(PEAKING)。

峰值控制钮用来调节寻像器中图像的轮廓,以提高图像的锐度,以便聚焦,该调节不影响摄像机的输出信号。

(5) 斑马纹开关(ZEBRA)。

斑马纹开关用来在寻像器上显示斑马纹图形,为手动光圈的确定提供参考,将此开关拨至"ON"位置时,寻像器画面上 70%~80%以上的亮度部分会出现斑马纹图形,可通过它来判断曝光量的大小。斑马纹多,则曝光量大;斑马纹少,则曝光量小。

(6) 演播指示开关(TALLY)。

演播指示开关用来控制记录指示灯,当 TALLY 开关拨至"HIGH"位置时,记录指示灯的亮度增加;拨至"OFF"时,记录指示灯关闭;拨至"LOW"时,记录指示灯的亮度降低。

3. 机身

机身是摄像机的主体部分,也称主机,载有摄像机的所有元部件。其内部为摄像机器件和各种电路处理系统,一般无须使用者调节;外部有各种功能调节按钮和输入、输出插口。机型不同,按钮、插口的位置稍有差别。

机身主要包括以下部分：

(1) 电源开关(POWER)。

电源开关是摄像机电源的总开关,开机拍摄时要将此开关拨至"ON"的位置,关机时将此开关拨至"OFF"位置。

(2) 色温滤色片(FILTER)。

滤色片是属于滤光片的一种,其主要作用就是校正色彩偏差,使之色彩得以正常还原。改变入射光的强弱;色温片用来校正色温,使拍摄的图像色彩真实,避免偏色。专业彩色摄像机一般是将多片不同的滤色片镶在一个圆盘上,摄像时可根据光源的色温和光线的强弱情况拨动圆盘,以取得正常的影像效果。当拍摄环境的色温不符合摄像机本身的要求时,就不能得到良好的色彩还原,此时,可选择色温滤色片加以补偿。

(3) 警告音量控制钮(ALARM)。

用于调节扬声器或PHONES(耳机插孔)相连的耳机的报警音量,当该控制钮在最低位置时,监听耳机将听不到报警声音。

(4) 监听音量控制钮(MONITOR)。

监听音量控制钮用于调节外接的监听扬声器或监听耳机的音量。

(5) 摄像机节电/待机开关(SAVE/STBY)。

摄像机节电/待机状态设定开关通常位于摄像机左侧面板的左下方,有SAVE和STBY两个位置,当摄像机暂时停止摄制时(REC PAUSE 状态),使用此开关选择电源模式。

① SAVE: 存储介质保护模式,磁鼓停在半加载状态。与STBY 状态相比,电源消耗更少,电池保证的操作时间有所延长。同时,与STBY 状态相比,在VTR START(摄像机启停键)按下后需要较长时间开始录制。

② STBY: 待机模式,当摄像机处于该模式时,当VTR START(摄像机启停键)按下时,摄制立即开始,当摄像机设定在该状态下的时间超过等待时间后,将自动转到SAVE 模式。

(6) 增益开关(GAIN)。

增益开关能够同时放大摄像机的图像信号和噪声信号,主要用于在低照度情况下补偿图像的亮度,有多个数值可供选择,数值越大,图像信噪比下降得越多。拍摄期间,此开关根据光照情况选择视频放大器的增益,出厂设置为0分贝、9分贝、18分贝三档。

(7) 输出信号选择/自动拐点开关(OUTPUT/AUTO KNEE)。

输出信号选择/自动拐点开关用来选择从摄像机单元输出到录像机单元,取景器或视频监视器的视频信号。此开关有以下三项设置:

① BARS: 彩条信号输出选择开关,当需要调节视频监视器或记录彩条信号时,要将此开关置于该位置。

② AUTO KNEE OFF: 在拍摄状态下,开关在该位置时,输出摄像机拍摄的图像,但不启动自动拐点功能。

③ AUTO KNEE ON：在拍摄状态下，开关在该位置时，输出摄像机拍摄的图像，并启动自动拐点功能。当摄像机拍摄处于非常亮的背景前的人或物时，如果根据人或物来调节图像电平，背景会过白，同时背景中的景物将会模糊不清，若启动自动拐点功能，则背景能呈现清晰的细节。

(8) 白平衡存储选择开关(WHITE BAL)。

白平衡存储选择开关用于记忆白平衡调节的数值，此开关有以下两种设置：

① PRST(预置位置)：在应急状态下，来不及调节白平衡时，可将此开关置于此位置。

② A 或 B 位置：当 AUTO W/B BAL 拨至 AWB 时，白平衡根据滤色片的位置设定自动调节，且将调节值保存在存储器 A 或 B 中。

(9) 自动白/黑平衡调节开关(AUTO W/B BAL)。

当自动白/黑平衡调节开关置于 ABB 位置时，摄像机可自动调节黑平衡，并将调节值自动存储起来。当自动白/黑平衡调节开关置于 AWB 位置时，摄像机可自动调节白平衡，并将调节值自动存储起来。

(10) 快门开关(SHUTTER)。

快门开关用来改变电子快门的速度，为拍摄的素材在后期编辑时进行慢动作处理提供高质量的运动图像；也可用来拍摄电脑屏幕时，消除屏幕闪烁现象，使画面稳定。使用快门开关时将此开关置于"ON"位置，反之置于"OFF"位置。置于"SEL"位置时，快门速度和模式显示在设置菜单预置的范围内变化。

(11) 电池仓(Battery storage)。

电池仓用来安放电池，同时对电池起保护作用。

(12) 录音电平调节控制钮(音频输入通道 1/2 的 AUDIO LEVEL CH1/CH2)。

音频通道 1/2 的录音电平调节控制钮，当 AUDIO LEVEL CH1/CH2 开关设为 MAN 时，音频通道 1/2 的音频电平可以用这些控制钮调节。

(13) 录音自动/手动电平调节选择器开关(音频通道 1/2 的 AUDIO SELECT CH1/CH2)。

音频通道 1 和 2 的录音自动/手动电平调节选择器开关，用来选择调节音频通道 1/2 的音频电平的方法，AUTO 为自动，MAN 为手动。

(14) 音频输入选择器开关(AUDIO IN)。

音频输入选择器开关用于选择要录制在音频通道 1、2、3、4 上的输入信号

FRONT：来自 MIC IN 插孔的麦克风输入信号被录制。

W.L.(无线)：来自插槽式无线麦克风接收器的输入信号被录制。

REAR：来自 AUDIO IN CH1/CH2 插孔的音频输入信号被录制。

(15) 音频监听选择开关(MONITOR SELECT)。

音频监听选择开关用来选择输出的音频通道，摄像机记录的声音可以从扬声器或耳机中听到。

(16) 音频输入通道 1/2 接口(AUDIO IN CH1/CH2)。

音频输入通道 1/2 接口使用音频组件或话筒时,将其接在此处。

(17) 音频输出接口(AUDIO OUT)。

音频输出接口可将音频输出到其他音频组件。

(18) 耳机插孔(PHONES)。

将耳机插入此插孔,在耳机中可监听声音的录制效果,此时,扬声器变为静音。

(19) 外部电源输入接口(DC IN)。

当主机使用交流电源时,将交流适配器插入外部电源输入接口。用外接电池组时,也将外接电池组的电源线插入此口。

(20) 视频输出插孔(VIDEO OUT)。

视频输出插孔可与摄像机或监视器的视频输入插孔相连接。

### (二) 电视摄像机的主要技术指标

#### 1．图像分解力(解像力)

摄像机分解图像细节的能力称为分解力。分解力包括水平分解力和垂直分解力。水平分解力是指沿水平方向分解图像细节的能力。垂直分解力是指沿垂直方向分解图像细节的能力。由于垂直分解力主要由电视制式规定的扫描行数决定,各摄像机之间一般差别不大。因而生产厂家在其摄像机的技术手册中,一般只给出画面中心的水平极限分解力,简称水平分解力。计算和测量水平极限分解力的方法主要有两种:一种是用调制度测试卡(调制度是指某一线数下输出信号的幅度与 40TV 线下输出的信号幅度之比。将调制度下降为 10%时的分解力,称为水平极限分解力)。另一种测量水平极限分解力的方法是用摄像机拍摄分解力测试卡。将摄像机的输出信号送往波形监视器,调整波形监视器,使波形监视器上得到规定信号幅度(或出现 4 个负峰)位置所对应的分解力,即为水平极限分解力,数值越高的摄像机清晰度越高。

#### 2．灵敏度

摄像机对光电的灵敏程度简称为灵敏度,灵敏度的实质是光电转换效率高低的一个度量。灵敏度的表示方法通常有两种:一种是用摄像管输出的光电流与通入光电靶面上的光通量之比来表示;另一种是用在一定测量条件下,摄像机达到额定输出时所需的光圈数来表示。例如,某摄像机的灵敏度为 2000Lx(3200K,89.9%)、F8.0,其中 2000Lx(3200K,89.9%)是指测量条件,F8.0 是指摄像机的灵敏度。显然,F(光圈)数值越大,摄像机的灵敏度越高;反之,灵敏度越低。

与摄像机灵敏度密切相关的另一个量是最低照度,一般来说,摄像机的灵敏度越高,最低照度越小。最低照度除与灵敏度有关外,还与最小光圈数、最大增益等因素有关。因此,最低照度在一定程度上仅表示摄像机对低照度环境的适应能力,在最低照度环境下拍摄的画面噪声大、信号弱、景深浅、实际使用价值不大。目前,各生产厂家均以 2000Lx、F8.0 或 2000Lx、F11 作为摄像机灵敏度的标准值。最低被摄物体照度(灵敏度)既与 CCD 本身的灵敏度有关,又与被测条件有关。

3．信噪比

简单地说，信噪比就是有用信号与噪声的比值，它是不同档次摄像机的主要指标，该指标越高，摄像机配置越好。

一般来说，摄像机的信噪比与摄像管、预放器输入电路、预放器、视频处理电路等很多部件的噪声等技术指标有关。对于特定的摄像机，在使用过程中其信噪比主要与视频电路的增益有关，增益越高，信噪比越低，信号越差。显然，在视频电路的增益方面，摄像机的灵敏度与信噪比之间存在着相互牵制的关系。有时摄像机的生产厂家可能会用提高视频电路增益的办法来提高灵敏度，但同时其信噪比则会降低。目前，随着高质量CCD的开发和应用，各生产厂家生产的摄像机的信噪比也在逐步提高。信噪比越高，画面越干净，影像清晰度及质量越高。

近年来，随着各种先进的数字处理技术和制作工艺在摄像机生产中的应用，人们在选购摄像机时，已不再仅仅关注其技术指标，而是更多地将目光放在技术指标与使用性能的综合考虑上。

4．几何失真

几何失真是指重现景物图像与原图像几何形状的差异程度，是由摄像机的光学系统、摄像管及偏转线圈等引起的，几何失真主要表现为枕形失真、桶形失真、梯形失真、抛物形失真、"S"形失真等。失真的大小用失真的偏移量与像高之比的百分数来表示，失真小于1%时，人眼看不出失真。

5．重合误差

在电视摄像时，摄像机的光学系统将一幅彩色图像分解为三幅单色图像，三幅单色图像的空间和几何位置必须严格地重合在一起，才能得到清晰度高、颜色逼真的电视图像。目前使用的三片CCD摄像机的重合误差较小。整个画面上通常均小于0.05%。除此之外，摄像机还有其他一些性能指标，其中分解力、灵敏度和信噪比是最主要的性能指标，通常称为摄像机的三大技术指标。

6．最低照度

最低照度是指在一定的信噪比条件下，比较被摄景物所需照度的大小。以现场场景为标准，照度越低的摄像机，表示即使在很暗的灯光下也能看得到，尤其是晚上的时候。星光等级的摄像机，可达到0.01Lux，一般的摄像机是在0.1Lux左右。有些摄像机在低照度时采取累积式摄取影像，当然在动态下就是有移动物体时，会产生拖影而使图像变得模糊不清。

7．自动白平衡

自动白平衡是自动调节各环境光源情况下，保持彩色还原性，不偏色，是摄像机档次高低的极其重要的评价标准。随着摄像机运用场合的越来越广，如今对摄像机的智能化提出了新的要求，如影像稳定系统、图像的自动生物识别系统等功能，由于集成化程度越来越高，摄像机的电路越来越简单，为智能化的软件开发留下了足够的空间，今后的摄像机将会是集多项自动功能和影像压缩、存储、传输为一体的智能化设备。

## 二、摄像机的分类与选择

摄像机用途广泛，种类繁多。我们可以按其画面质量、使用对象等不同标准进行分类。

### （一）按画面质量分类

1. 标清（SD）级别摄像机

所谓标清，即标准清晰度，是指视频画面的分辨率为 720×576 像素（PAL），画面垂直分辨率为 720 线或在 720 线以下，逐行扫描的一种视频格式。具体地说，分辨率在 400 线左右的 VCD、DVD、电视节目等都属于标清视频格式。

2. 高清（HD）级别摄像机

物理分辨率达到 720p 以上称为高清（英文表述 High Definition），简称 HD。关于高清的标准，国际上公认的有两条，视频垂直分辨率超过 720p（p 是逐行扫描）或 1080i（i 是隔行扫描）；视频画面宽高比为 16∶9。

全高清设备和普通的标清设备在画质上有质的飞跃，图像采用了 1920dpi×1080dpi 的分辨率，使用了 16∶9 的宽高比，一套完整的高清方案包括：高清摄像机、高清录像机、高清非线性编辑及高清播出设备，而且中间的连接只能用 HD-SDI 接口，当然观众收看节目必须使用高清数字电视和高清晰度多媒体接口（HDMI）。

### （二）按使用对象分类

按照使用对象，摄像机可以分为家用摄像机、专业级摄像机、广播级摄像机、特殊用途摄像机和拍摄超高清 4K、5K、6K、8K 等数字影视作品的摄像机。

1. 家用级摄像机

2004 年 9 月，索尼发布全世界第一台符合 HDV1080i 标准的民用高清摄像机 HDR-FX1E（图 2-1）及随后推出的 HDV1080i 高清摄像机 HDR-HC1E，从而让民用级别的数码摄像机进入高清时代。

图 2-1　家用级高清摄像机 HDR-FX1E

图 2-2　索尼首款民用 4K 数码摄像机 AX1E

2013 年 10 月，索尼 AX1E 作为推出 Handycam 首款民用 4K 数码摄像机（图 2-2），掀起民用影像行业的新一轮变革，开启民用摄像的新时代。结合索尼 4K BRAVIA 电视机，从拍摄到欣赏，FDR-AX1E 摄像机让索尼的 4K 世界更加丰富。索尼 AX1E 最大特色即是 4K 影像技术，区别于传统数码标清、高清数码摄影机，其分辨率可达到 3840×2160dpi，支持 4 倍于高清分辨率的影像细节，画面感更加逼真，全新的高性能影像处理器和 G 镜头的搭配，使

得该摄影机专业水准不断提升。FDR-AX1E可记录的最高码流为150Mbps(3840×2160/50P),不仅画质表现更优秀,也为后期处理留下了丰富的编辑空间。但相对于传统高清视频,4K视频数据量成倍增长,大大超出普通存储卡的读写能力。强大的性能、丰富的配置、高速存储这些技术的结合,使得FDR-AX1E继续巩固了索尼在数码影像行业的地位。

图 2-3　佳能 4K 新概念数码摄像机 XC10

2015年4月,佳能公司宣布推出4K新概念数码摄像机XC10(图2-3),是佳能新推出的家用4K功能摄像机,适合高端家庭摄像使用,但拍摄照片质量要比佳能全画幅单反要差很多,这台机器主要是便携型家用4K摄像机。该产品具有拍摄4K高画质视频和高质量静止图像的能力。作为一款为专业人士和视频拍摄爱好者推出的产品,无论是宣传片、纪录片,还是新闻采集或作为需要一流便携性的数字电影拍摄辅机,面对广泛的拍摄需求,XC10都具备良好的适用性。

目前家用摄像机市场主要被索尼、松下、JVC、佳能、三星、夏普、爱普泰克七大厂商所把持,其中索尼占据半壁江山。索尼不管是在传统的磁带DV,还是全新的DVD数码摄像机以及HDV方面都处于领跑的地位。

2. 专业级摄像机

专业级摄像机,也经常被称为业务级摄像机。主要应用于电化教育、文化宣传、工业、医疗卫生、交通等领域,其图像质量、价格通常低于广播级摄像机,但其功能较为齐全,各性能指标较为优良,体积比广播级摄像机小而便于携带。常见的专业级摄像机通常是三片1/2或1/3英寸的CCD摄像机。

专业级摄像机紧跟广播级摄像机的发展步伐,更新发展速度很快。尤其是近几年在CCD(图像处理器)、摄像器件的质量与技术水平提高以后,专业级摄像机在清晰度、信噪比、灵敏度等重要指标以及性能上,已和广播级数字摄像机没有多大差别,只是在色彩还原性、自动化方面还略逊于广播级数字摄像机,但选择这一级别的摄像机,价格还是相对经济合理的。这类摄像机有图2-4索尼PXW-FS7K(专业4K数字摄像机)、图2-5索尼PXW-Z100(4K专业手持式摄录一体机)、图2-6松下AG-UX170MC(高清4K手持摄录一体机)、图2-7松下AG-HPX600MC(P2HD高清业务级摄录一体机)、图2-8佳能4K摄像机EOS C300 Mark II(带有佳能EF卡口,实现用户的电影梦)。

图 2-4　索尼 PXW-FS7K(专业 4K 数字摄像机)

图 2-5　索尼 4K 专业手持式摄录一体机 PXW-Z100　　　图 2-6　松下高清 4K 手持摄录一体机 AG-UX170MC

图 2-7　松下 P2HD 高清业务级摄录一体机 AG-HPX600MC　　　图 2-8　佳能 4K 摄像机 EOS C300 Mark II

### 3．广播级摄像机

广播级摄像机主要应用于广播电视领域，图像质量非常高，性能全面，但价格比较昂贵，体积也较大。如图 2-9 索尼 HDC-4800（4K 超高清摄像机）、图 2-10 索尼 PMW-580L（数字高清摄录一体机）、图 2-11 索尼 PXW-X500（新型固态存储卡肩扛式摄录一体机）、图 2-12 松下 AJ-PX800MC 等。

图 2-9　索尼 HDC-4800（4K 超高清摄像机）　　　图 2-10　索尼 PMW-580L（数字高清摄录一体机）

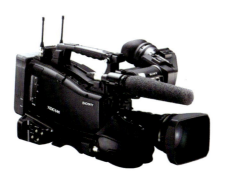

图2-11　索尼PXW-X500（新型固态存储卡肩扛式摄录一体机）

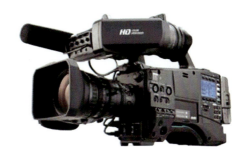

图2-12　松下AJ-PX800MC

根据使用目的不同，广播级摄像机又可以分为以下三种：

（1）电视新闻采访（ENG）摄像机。

电视新闻采访（ENG）摄像机工作于复杂多变的条件下，这类机器体积小、重量轻，便于携带，在非标准照明的情况下，具有良好的适应性；在恶劣的环境中（如工作温度大范围的变化），具有很好的安全稳定性；

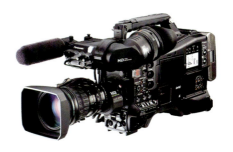

图2-13　AJ-PX2300MC 摄像机

在调试操作使用中，具有很大的方便性（全自动方式）。电视新闻采访（ENG）摄像机的图像质量比演播室用的摄像机要低些，价格也相对便宜一些。如松下AJ-PX2300MC（图2-13）、松下AG-HPX600MC（图2-7）等高清数字采访摄像机。

（2）演播室用的（ESP）摄像机。

演播室使用的摄像机，通常采用尺寸较大的摄像器件，有利于提高性能指标。照明强度、色温适度等都有利于摄像机工作。演播室用的摄像机，通常清晰度最高，信噪比最大，稳定性最高，图像质量最好。当然，演播室用的摄像机体积通常最大，价格也非常昂贵。如图2-14索尼HDC-1000系列（世界上第一个能采集所有高清格式的摄像系统）、索尼HXC-D70、索尼PDW-680、PMW-EX330K、索尼HDW-F900R等高清演播室摄像机

（3）现场节目制作（EFP）摄像机。

现场节目制作（EFP）摄像机的工作条件，介于电视新闻采访（ENG）摄像机和演播室用的摄像机之间，性能指标也兼顾这两方面。现场节目制作（EFP）摄像机的图像质量与演播室使用的摄像机很相近，能较好地满足现场节目制作的需求。近几年来，摄像机朝着高质量、数字化、自动化的方向发展非常迅速。如索尼HDC4300、索尼HDC-1580R、HDC-2580（图2-15）高清系统摄像机等。

图2-14　索尼HDC-1000系列（世界上第一个能采集所有高清格式的摄像系统）

图 2-15　索尼 HDC-2580 高清系统摄像机

4．特殊用途的摄像机

特殊用途的摄像机是指除了用于广播电视外,还具有其他用途,如用于工业、交通、医疗、航天探测、商业监视、图像通讯、水下摄影、红外监测等领域的摄像机。这类摄像机在图像质量上明显低于高档业务用的摄像机,但具备某些特殊的功能。如夜晚监视交通情况对红外线有高灵敏度的摄像机,医疗方面的有显微镜头的摄像机,水下拍摄使用的防水摄像机,拍摄体育运动的高速摄像机,在卫星、航天飞行器、飞机、飞艇、动力伞、高空气球、微型遥控飞机等飞行器上使用的航空摄像及探测用的摄像机等。通过特殊用途摄像机的运用,可用作为常规摄像手段的有益补充,从而丰富电视摄像造型画面。

5．拍摄高清数字电影的摄像机

图 2-16　索尼 PMW-F65(4K 高清数字电影摄影机)

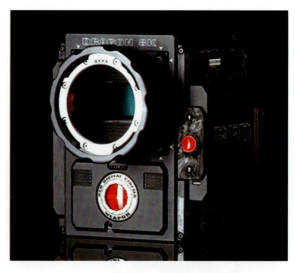

图 2-18　RED WEAPON 8K 超高清数字电影摄影机

图 2-17　Panavision DXL 8K 高清数字电影摄影机

随着高科技的快速发展,数字高清晰度摄影机开始登上了舞台,它的出现甚至对传统电影的定义提出了挑战。如索尼 PMW-F65（4K 高清数字电影摄影机，分辨率可达到 4096×2160dpi）、Panavision DXL 8K 高清数字电影摄影机、RED 公司在 NAB 2015 推出的 WEAPON 8K 超高清数字电影摄影机分辨率可达到 8192×4320dpi,比国际电讯联盟对 8K 分辨率定义的 7680×4320dpi 解像度还高,比院线 2K 高清数字电影播放标准(1920×1080 dpi)更是高出数倍。2005 年,4K 技术诞生。在国外,一些著名导演都在进行着这方面的尝试。"星战"系列导演乔治·卢卡斯使用了全数字 1080p 来拍摄《克隆人的进攻》,他对该项技术有偏爱,表示以后再也不用胶片来拍电影了。数字化拍摄,可以直接以数字格式存储在磁盘上,使得到的图像非常生动自然,资料便于保存和再利用,创造的价值很高。2009 年底,詹姆斯·卡梅隆指导的 3D 电影《阿凡达》上映,推动了影院大面积更换使用索尼生产的 4K 放映机,使得 4K 摄像机拍摄制作的影视作品分辨率得以完整地呈现出来。到 2016 年,美国导演詹姆斯·古恩开始使用 RED 8K 电影机拍摄《银河护卫队 2》,成为全球首部 8K 电影。

6．拍摄高清数字电影的 3D 摄像机

3D 摄像机主要分为单机双镜头摄像机和双机双镜头摄像机。其中单机双镜头摄像机的间距不能变动,可用于拍摄有限纵深范围的节目。双机双镜头摄像机可使用水平式或垂直式的支架固定,拍摄范围灵活可变,是当前电视节目制作中主要使用的设备。

为了满足 3D 制作行业快速增长的需求,松下推出全球首款 HDC-SDT750 3D 摄像机。该 3D 摄像机采用双镜头设计,配备松下高端系列的 3CMOS 图像传感器,其技术特点体现在两个方面：一是有两个并排镜头,可以将两个图像融合在一起,变成一个 3D 图像;二是 3D 摄像机拍摄的图像可以在 3D 电视上播放,观众佩戴 3D 眼镜即可观看。

索尼推出首款广播级的肩扛式 3D 摄录一体机 PMW-TD300,机身紧凑稳重,具有优异的性价比,实现了高度集成化,集优异的灵活性、稳定性和高性价比于一身。

IMAX 3D 摄像机是当今世界上分辨率最高的图像捕获器之一，它能同时在两条 65 毫米宽的胶片上分别记录左眼和右眼的成像。IMAX 3D 摄像机能够拍摄宽镜头、高分辨率的 IMAX 影像。IMAX 3D 立体体验的全方位高品质,使其图像效果在全球傲视群雄——创造了有史以来最逼真、最具身临其境感的 3D 效果。

IMAX 3D 奇迹背后的一个重要因素是采用了双胶片技术,不仅采用了世界上最大的胶片格式(15/70),还通过 2 卷单独的胶片同时进行图像捕捉和放映。3D 摄像技术被广泛应用于 3D 电影的拍摄,如电影《阿凡达》和《电子世界争霸战 2》就使用了 3D 技术。迈克尔·贝紧跟时代潮流,《变形金刚 3》也是全程用 3D 摄影机进行拍摄。在《变形金刚 4：绝迹重生》中,首次使用 IMAX 3D Digital Camera 具有 4K 分辨率的 IMAX 3D 数字摄影机进行拍摄。

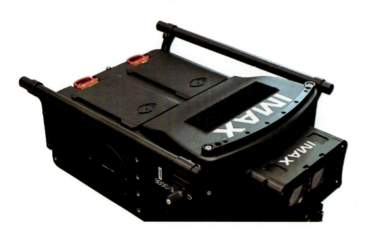

图 2-19　IMAX 3D Digital Camera 4K 数字摄影机

量子视觉在 2017 年 3 月上市了一款全新的 10K 3D VR 拍摄工具 AURA,它由 20 个广角高清视频采集模块组成,黑色及太空灰相间的纯金属外观,可以拍摄输出单眼 10K,双眼 20K 的超高清虚拟现实 3D 图像及录制 360 度全景声。目前,AURA 所拍摄出来的单视频模块画质已经超过当前全球最好的运动相机。AURA 作为业界首款可量产的 10K 3D VR 摄影机,可以给专业的拍摄团队提供 10240×5120 分辨率,同时富有沉浸感的 3D 画面及全景声。量子视觉自主研发的动态码流+区域渲染播放器 SDK 给观看者带来令人惊叹和与众不同的 VR 影像体验。配合使用量子视觉自主研发的 AURA Work 软件,专业拍摄者可以实时监看画面,并在工业化的标准流程中实现快速拼接,无缝衔接 VR 影像后期制作。

知名的国内全景影像公司 Upano 极图科技,于 2017 年下半年推出一款全新高端的 VR 全景摄影机。该款设备拥有至少 12 目成像单元,具备 3D VR 拍摄功能和 12K 成像能力。同时,该摄影机将采用电影级规格的超大尺寸图像传感器,配备 Upano 独有的高质量机内实时拼接技术,用于影视拍摄和创作过程中的直播、实时监看和回放,以更全面、更深层次的满足 VR 影视在创作上的多样化需求。届时,它将成为业界首款 10K 3D VR 摄影机。

图 2-20　业界首款 10K 3D VR 摄影机 AURA

### (三) 按信号处理方式分类

按信号的处理方式不同,摄像机可分为模拟摄像机与数字摄像机。模拟摄像机以电磁波形式将信号记录在模拟磁带上;数字摄像机以数字编码形式记录信号。模拟摄像机的信号反复播放或多次复制时,图像信号会衰减;而数字摄像机的信号不会衰减。

1．模拟摄像机

记录方式和处理输出的是模拟信号的格式，即它的视音频信号的幅度和时间都是连续变化的信号。模拟摄像机主要有12mm和8mm两种。

2．数字摄像机

数字摄像机采用数字信号处理方法，输出的是数字信号。数字信号便于加工处理、长期保存，多次复制和远距离传输不会影响画面质量，抗干扰和抗噪声能力比较强，远距离传输时不会产生模拟电路中不可避免的信噪比劣化、失真度劣化等损害，大大提高了电视节目制作质量，因此，数字摄像机在广播电视系统中得到越来越广泛的运用。如索尼PMW-EX3、松下AG-HPX393MC、松下AK-HC5000、佳能XLH1S等型号的数字摄像机。

（四）按存储介质分类

在需求细分的推动下，大型摄像机渐渐发展成为便携式摄像机，并演变出了磁带式摄像机、光盘式摄像机、硬盘式摄像机、存储卡式摄像机等。

（五）按外形分类

按外形可分为微型摄像机、便携式摄像机、肩扛式摄像机、大型座机等。

（六）按记录格式分类

按记录格式可分为DV、DVCAM、VHS、DVCPRO、BetaCAM等摄像机。

## 第二节　电视摄像机的镜头与光圈

摄像机的光学镜头是形成影像的最重要的部件，它是用以进行光学成像的镜头组，它由多片光学透镜、光圈和镜筒组成。光学镜头的基本作用是：光线通过透镜把被摄物体成像于机内的电子摄像光电靶面上，被摄物体的光学信号经过光电转换，成为可以传递的电子视频信号，即将要拍摄的景物真实、清晰地反映到成像装置上，它的品质对于摄像机来说是非常重要的。

镜头的光学特性是指由其光学结构所形成的物理性能。一个光学镜头的主要光学特性可由三个参数表示，即光学镜头的焦距、视场角和相对孔径。

### 一、光学镜头的焦距与类别

按照光学镜头焦距的长短不同，摄像镜头可分为标准镜头、长焦距镜头、短焦距镜头（通常称广角镜头）、变焦距镜头。

（一）标准镜头

标准镜头焦距的长短，与摄像管光电靶面上的成像面的对角线长度相等。专业摄像机光

电靶面上的成像面一般为20mm×15mm,其对角线长度为25mm,因此摄像机的标准镜头焦距通常为25mm。目前通常把所摄画幅水平视觉为30°~60°作为判断摄像机标准镜头焦距的依据。当CCD芯片对角线分别为1英寸、2/3英寸和1/2英寸时,摄像机的相应标准镜头焦距分别为24mm、16mm和12mm。因此,对于某一具体的摄像机,通过其提供的CCD芯片规格、变焦比和最小焦距值可获知该摄像机的标准摄影镜头焦距值。

摄像机的光学镜头焦距长度大于像平面对角线的镜头,称为长焦距镜头。焦距长度小于像平面对角线的镜头,称为短焦距镜头或广角镜头。

标准镜头拍摄的画面效果(拍摄范围、透视关系等)都最接近人眼观察习惯,画面表现得更加真切而自然。

### (二) 长焦距镜头

长焦距镜头指比标准镜头的焦距长的摄影镜头。长焦距镜头分为普通远摄镜头和超远摄镜头两类。长焦距镜头适合远距离拍摄,常用来拍摄人或物的特写。长焦距镜头景深范围小,能造成画面影像明显的虚实效果。通常会采用"虚入"、"虚出"法作场景转换,长焦距镜头便可充分发挥其"特长"作用。长焦距镜头能压缩现实纵向空间,使画面形象饱满紧凑;长焦距镜头能加强横向运动物体的动感,减弱纵向运动物体的动感。

### (三) 广角镜头

广角镜头又称短焦距镜头,在实际运用中,通常用变焦距镜头中的短焦距部分来拍摄。广角镜头视角宽广,拍摄范围大,有利于扩展空间,可在近距离范围表现大场景。广角镜头景深范围大,可使前景、背景都比较清晰,并且能夸张景物的比例,增强画面的透视感。用广角镜头拍摄有利于画面平稳,又因其景深大,画面中诸多物体容易表现得比较清晰。但广角镜头会产生较明显的光学畸变(尤其是边缘部分),有时可用作特殊效果的造型。

### (四) 变焦距镜头

变焦距镜头是通过调节镜头内部镜头组,使焦距发生变化的镜头。变焦距镜头的焦距变化即镜头的视角变化,与人眼视觉过程中的视觉变化相似。如果拍摄距离不变,镜头焦距越长,拍摄到的场景范围越小,被摄主体在画面中所占面积越大;镜头焦距越短,拍摄到的场景范围越大,被摄主体在画面中所占面积越小。

## 二、视场角

在光学仪器中,以光学仪器的镜头为顶点,以与被测目标的物象可通过镜头的最大范围的两条边缘构成的夹角,称为视场角。镜头的视场角的大小约为成像面边缘与镜头光心点形成的夹角。视场角是镜头视场大小的参数,它决定能够清晰成像的空间范围。镜头视场角与焦距密切相关。视场角受成像面尺寸和焦距两个因素制约,在拍摄中,成像面尺寸一般是固定不变的,因而只能通过改变焦距实现视场角大小的变化。视场角的大小决定了光学仪器的视野范围,视场角越大,视野就越大,光学倍率就越小。通俗地说,目标物体超过这个视场角就不会被收在镜头里。

在拍摄距离相同的情况下,镜头焦距越长,视场角越小,镜头在焦平面上能够清晰成像的空间范围越小。反之,镜头焦距越短,视场角越大,镜头在焦平面上能够清晰成像的空间范围越大。超广角镜头由于夸大光学变形,能得到特殊的影像效果,是画面艺术造型手段之一,鱼眼镜头便属于超广角镜头的一种。

## 三、相对孔径

(一)相对孔径

相对孔径是指镜头的入射光孔的直径与焦距之比。相对孔径表明镜头接纳光线的多少,是决定摄像机的光电靶照度和分辨率的重要因素。焦平面照度与镜头光孔大小成正比,即与相对孔径的大小成正比。

(二)光圈系数

相对孔径的倒数被称为光圈系数。光圈系数一般有:F1.4、F2、F2.8、F4、F5.6、F8、F11、F16、F22。在快门时间(速度)不变的情况下,光圈系数逐级变动,相邻两级之间的通光量为两倍变化。如将光圈从F8调到F5.6,镜头通光量则增加了一倍;反之,如将光圈从F8调到F11,通光量则减少到原来的一半;以此类推,如将光圈从F8调到F16,通光量则减少到原来的四分之一。

摄像机的快门速度一般很少去改变,通常借助调节光圈大小完成准确的曝光任务。摄像师还可以通过调节滤色片来改变通光量,实现对光圈大小的主动控制。在专业摄像机上,通常都设置有一档5600K+1/8ND滤色片(也称中灰片),使用"灰片"即会因减少通光量而需开大光圈以保证准确曝光,从而达到大光圈拍摄的效果。

摄像机一般有自动光圈和手动光圈两种模式,两种模式可以根据拍摄条件进行切换,一般情况下,顺光条件中以自动光圈曝光模式为主,逆光下可切换成手动曝光。

(三)景深

景深是指被摄主体在画面中其前后所呈现的清晰影像范围。景深范围受焦距、光圈和拍摄距离的直接影响。镜头焦距越长,光圈越大,拍摄距离越近,则景深范围越小;镜头焦距越短,光圈越小,拍摄距离越远,则景深范围越大。

此外,在影像摄制过程中,当拍摄光线不足时,需启用摄像机的增益控制系统,暗淡的图像就会因信号被放大而明亮起来。但增益是以牺牲图像质量来提高影像亮度的,因此只有在需要提高亮度,又无法做到补光的情况下才使用。增益提升越多,图像的颗粒就越粗。也有的摄像机设有负增益,可以在照度充足、光圈仍能正常控制的条件下,通过负增益(如-3db、-6db)把图像信号的放大量减少,减少图像的噪波。

## 第三节　电视摄像机的常用附件

摄像过程中,除了摄像机的主体功能外,诸多附件的辅助功能也是不可小视的,它们是保证影像趋于完美的重要工具。

摄像过程中,所涉及的附件种类繁多。现将常用的一些附件作简要介绍:

### 一、三脚架和反光板

#### (一)三脚架:支撑、稳定摄像机

三脚架是用以支撑、稳定摄像机的主要工具,是保证图像稳定、水平的关键工具。拍摄过程中,如果画面中地平线歪斜、影像抖晃,都将会对观众造成影像干扰。摄像过程中,往往因摄像场合不同而选择一些不同结构的三脚架。如演播室使用的三脚架结构复杂,平移、升降、轨道制动等诸功能齐全,虽然架体的重量比较大,但稳定性能非常好。而车载使用的三脚架结构也较为复杂,它除了有升降、水平调节装置外,还具有减震装置,以保证在行车拍摄中的相对稳定。便携式三脚架结构相对简单,但大多具有升降、水平调节功能,是流动摄像的重要随行工具。

#### (二)反光板:为拍摄画面补光

反光板是摄像过程中反射光线为画面补光的重要辅助工具。根据其反光性能,可分为柔性反光和镜面反光两大类。柔性反光板大致可反射原投射光强度的30%~45%,它反射的光线柔和;镜面反光板大致可反射原投射光强度的60%~80%,它反射的光线刚硬。

从色温的角度上讲,常见的反光板多为白色和银色,它们基本不会改变现场光的色温,根据节目色调的不同要求,还可以通过反光板的不同颜色(如金色等)来改变它的反射光的色温,以求达到特殊的色彩效果。

### 二、话筒及电视摄像机的音频系统

#### (一)话筒

现代影视离开了声音是无法想象的,因此了解并选择好一款合适的话筒是非常重要的。话筒的频率特性、阻抗、灵敏度等在购买时往往就已经确定了。因此,对于一般的摄像人员来说,在一次具体的拍摄前,更需要选择的是话筒的指向性。

话筒的指向性一般可分为无(全)指向性、双指向性(8字形)、单指向性(心型)和超指向性(枪式)四类,分别可用于不同目的和场合的声音录制。

此外,在挑选话筒时,还应考虑到其工作原理、放置方式和位置等方面。比如从工作原理来看,常见的有电动式话筒、电容式话筒和带式话筒(振速话筒)。

### (二) 摄像机的音频系统

对于摄像机来说,要录制好同期声,需选择好输入路径,并相应地调节好录音电平。摄像机的音频输入(AUDIO IN)线路一般都是可以选择的。通常有两档:选择"FRONT"档,表示选择摄像机前端随机话筒作为录音话筒;选择"REAR"档,表示通过摄像机后部两个接口"CH1"和"CH2"来录音。"REAR"档范围内还有"MIC"和"LINE"两档,用于选择是由话筒输入还是由线路输入音频。

## 三、其他常见电视摄像辅助设备

### (一) 照明灯

在光照条件较差时拍摄,应当使用照明灯,以提高影像质量。外出携带的照明灯,常见的有蓄电池摄像灯和使用交流电的新闻灯。照明灯的最基本功能是提高场景环境的照度,以保证所拍摄影像的"画质"。

同时,照明灯也是对被摄主体进行造型的一种手段。使用交流电新闻灯拍摄效果较好,蓄电池摄像灯使用方便,但其电力容量较小。使用交流电新闻灯照明要注意:其灯管很热,要防止灼伤人;不要靠近易燃、易爆物品;关闭后尚未冷透,放置要小心;不要时开时关,以延长灯管使用寿命。使用蓄电池照明灯,用毕应及时充电。

### (二) 滤光镜片

摄像机的滤光镜片安装在摄像机镜头前,用于起到特殊影像效果,一般装在摄像机镜头的最前部,滤光镜片可以多个层叠使用。常见的滤光镜片有:UV 镜(紫外线滤光镜)、偏振滤光镜、各种渐变滤色镜、星光效果镜、柔光效果镜、多影效果镜等。

### (三) 滑轨、摇臂和各种专用轨道

如今,滑轨和摇臂已是当今影视广告公司必备的设备,它们在现代影视行业,尤其是在广告和宣传片的拍摄中具有非常重要的地位。

比如滑轨,在铺好、垫平之后,由经过训练的人推动,可实现平稳的水平、弧线等一系列运动,达到富有变化的拍摄效果,较适合拍摄影视剧、综艺节目等预设性极强的节目。与轨道相配合使用的是轨道车。在大型体育比赛中,使用各种专用滑轨是较为常见的,比如在跳水比赛中常见的垂直轨道,在花样滑冰中使用的圆形轨道等。

与轨道相比,摇臂的价格更贵,操作更复杂,同时功能也更强大,具有不可取代性。摇臂通常由臂体、电控云台、伺服系统、中控箱、液晶监视器等组成。在如今的综艺、体育、影视剧甚至在谈话类等节目中,摇臂发挥着不可忽视的作用。它大大丰富了影视作品的镜头语言,增强了镜头画面的动感,体现出多元化格局,给影视作品的画面增添了磅礴的气势和纵深空间感,使观众有身临其境之感。摄像机的摇臂主要分为带座位、全遥控及全手动三种,其中只有部分摇

臂具有臂杆收缩的功能。摇臂摄像技术有两种用途:一种是用于运动长镜头的拍摄,能把镜头中的各种内部运动方式统一起来,显得自然流畅而又富于变化,画面会有多种角度和景别,具有较强的时空真实感;另一种是用于追踪拍摄,能使镜头画面一气呵成,显得特别流畅。摇臂是拍摄电视剧、电影、广告等大型影视作品中经常用到的一种大型器材,主要在拍摄的时候能够全方位拍摄到相关场景。

在运动摄像中,还经常会借助斯坦尼康(STEADICAM)——减震器协助拍摄,这可以有效解决手持与肩扛进行运动拍摄的稳定性问题,能够较好地实现运动摄像中的平、准、稳、匀,同时,在运动摄像中,拍摄显得更加灵活便捷。这些都为移动拍摄高质量的画面提供了有力的保证。

### (四)监视器

监视器可用于在摄录的同时,对画面进行监视、重放检查或作观赏之用。专业监视器图像显示指标较高,能够监视拍摄的视觉效果。有的便携式专业摄像机上也装有监视屏。

### (五)存储介质

目前在电视摄像中,通常会有磁带、硬盘、SD卡、P2卡、CF卡、蓝光光盘等存储介质。

### (六)各类连接线缆及专用雨罩、棉衣

各类连接线缆用来给摄像机提供电源及记录摄像机输出的视音频信号等。

在雨中拍摄或者在严寒天气下拍摄时,需要给摄像机穿上专门的雨罩或棉衣。

## 第四节 电视摄像机的选购与维护

当前,摄像机用途广泛,种类繁多,为帮助大家选购到一款适合自己的、性价比较好的摄像机,本节专门介绍一下有关摄像机选购与维护等方面的知识。

### 一、选购摄像机所需考虑的基本技术指标

在选购摄像机前,要先了解一下摄像机的基本技术指标。通常来说,摄像机的最基本的技术指标主要包括如下一些项目:

#### (一)灵敏度

灵敏度是在标准摄像状态下,即灵敏度开关设置在0DB位置,反射率为89.9%的灰度卡上,在2000lx的照度,标准白光(碘钨灯)的照明条件下,用摄像机拍摄,在同一照度下,拍摄同一景物时摄像机的输出为额定值时,摄像机所需的光圈大小。图像电平达到规定值时,光圈的数值称为摄像机的灵敏度,F值越大,灵敏度越高。通常以照度为2000lx,色温为3200K,拍摄反

射系数为89.9%的景物,信号输出为0.7Vpp时所使用的光圈大小,来表现摄像机灵敏度的高低。灵敏度高的摄像机可以适应更广阔的工作环境,给摄像机的拍摄提供了更多的可能性。新型优良的摄像机灵敏度可达到F11,相当于高灵敏度ISO-400胶卷的灵敏度水平。

（二）信噪比

信噪比全称信号噪声比,又称为讯噪比,英文缩写SNR(Signal to Noise Ratio)。它是直接反应摄像机影像对噪声的抗干扰能力,在画质上有无噪声亮点。也可说是影像放大器的输出信号的功率与同时输出的噪声大小的比值,通常用dB表示。影像的信噪比应该等于信号与噪声的功率谱之比。信噪比是指在标准照明条件下,摄像机输出视频信号峰值与噪波的有效比值,一般要求达到60db以上,这是相对于比较高端的卫星广播电视设备而言的。一般摄影机的信号噪声比值通常是指在AGC(自动增益控制)关闭时的数值,因为当AGC开启On时,会对电路中的一些微小信号产生放大作用进而使噪声信号也跟着提升,因此一般是指AGC Off时,摄影机的电路设计信号噪声比典型值为45~55dB;若标示为50dB,则表示影像有少量噪声,但影像的画质还算良好;若为60dB,则影像画质优良,不会出现噪声,也就是说信号噪声比在选型上dB数值越高,越能对应噪声的抑制,但它也不是会无限制的大数值。

（三）图像清晰度

图像清晰度是指彩色电视摄像机拍摄垂直黑白线条时的输出,在标准彩色电视监视器上能正确重显垂直黑白线条的能力。通常以中心部位多少线来表示。最近几年来,高清摄像机通常达到1080线以上的垂直扫描水平,成为未来发展的必然方向。可以说,图像清晰度的快速提高是整个影像产业向数字化进军的必然结果。

（四）最低照度

最低照度是指在一定的信噪比条件下,被摄景物所需要的照度大小。它与灵敏度在一起,表明摄像机可以工作的最黑暗环境。一般来说,摄像机工作的标准照度是1400lx。

（五）几何失真

几何失真是指重现图像与原始图像几何形状的差异,主要是由镜头的质量决定的。常见的几何失真有枕形、桶形、菱形等多种形式。购买摄像机时,可进行改变镜头焦距的推拉拍摄,然后仔细观察镜头中的线条是否有变形,变形的程度是否在可允许的范围之内,从而确定所要选购的摄像机是否符合自己的需求。

（六）重合精度

重合精度是指红、绿、蓝三色图像的几何位置重现时的一致性。该指标其实也涉及图像的清晰度问题,不过它是由摄像机相关的色彩电路和光学器件决定的。一般要求中心部位误差小于0.1%,在感觉上没有明显的色彩溢出才行。

摄像机的技术指标远远不止这些,但有些指标在国内选购时不必考虑。如摄像机的制式、音视频的输入输出标准、电源接口、功率等。

## 二、选购摄像机时的注意事项

### (一) 考虑图像传感器、感光元件等因素

现代数字摄像机主要都是采用 CCD 或 CMOS 这样的光电半导体元件来进行感光,其质量将直接决定摄像机的档次和水平。选购时要仔细考虑感光元件的像素、尺寸及片数。

CCD 和 CMOS 也叫图像传感器,其功能是将被摄景物的光信号变成图像视频信号。在摄像机进行拍摄时,光线通过摄像机镜头投射到 CCD 或 CMOS 芯片表面上,数码摄像机根据 CCD 或 CMOS 芯片上各像素点的电荷反应记录下拍摄的影像。因此,从理论上讲,CCD 或 CMOS 的像素越高,拍摄的图像越细腻、分辨率也越高。

但是数码摄像机的拍摄品质不仅仅取决于 CCD 和 CMOS,还和所用镜头的质量、配备的对焦系统、使用的防抖动功能等因素有着紧密联系。CCD 或 CMOS 作为主要的成像部件,在面积不变的情况下,像素越高,对光线的要求就越高,对数码摄像机的光学镜头系统的要求也就越高。因此,对于使用了高像素感光元件的数码摄像机来说,必须要有匹配的镜头等光学系统。

选购数码摄像机还要考虑感光元件数量指标。摄像机所拍摄到的影像,其实是通过光产生出来的,而光由红、绿、蓝三原色所构成,常见的家用 CCD/CMOS 数码摄像机采用一个 CCD/CMOS 处理,通过摄像机将光线还原为三原色,而 3CCD 数码摄像机则是通过特有的三棱镜,将光线分解并使用三个独立的 CCD 或 CMOS 进行处理,既避免了单片机还原时的色彩误差,又能够确保达到高分辨率以及精确重现色彩效果,拍摄的影像将更鲜明,更有层次感。因此,专业级的数码摄像机基本都已采用 3CCD/CMOS 模式。

此外,CCD/CMOS 属于感光元件,光敏单元尺寸对成像的影响是极其重要的。数码摄像机的像素等于摄像机内 CCD/CMOS 感光元件上光敏单元的数量,那么,相同像素下,光敏元件的尺寸越大,其上每一个光敏单元的尺寸也就越大。光敏单元的尺寸越大,感光元件对光线越敏感,产生的信号噪音就越小,对高光和阴影部分的再现更优异,对比度也更高。

### (二) 考虑摄像机镜头等因素

选购摄像机时,除关注感光元件外,镜头往往是最需要关注的部分了。焦距、视场角和相对孔径是摄像机镜头的三大光学特性,其技术性能与组配关系直接决定了摄像机所能达到的技术可能性。从某种意义上来说,镜头品种及质量的发展决定着整个影视行业的发展及各种影视风格的出现,整个影视行业的发展历程也是光学镜头发展的历程。

选购镜头时,要注意考虑镜头的各种光学参数。比如镜头变焦倍数(变焦方式分为光学变焦、数码变焦两种),但只有光学变焦倍数才是真正衡量数码摄像机镜头性能的指标。光学变焦倍数越大,可以拍摄的景物越远,拍摄的场景大小可取舍的程度就越大,构图也越方便。

### (三) 考虑摄像机存储格式等因素

摄像机的存储格式分为模拟摄像机和数字摄像机两大类。目前基本上采用数字摄像机。

而数码摄像机采用 DV（目前家庭数码摄像机上最常见的存储格式）、MICRO MV、DVD、蓝光盘、HDV（高清电视标准）、HDCAM SR、RAW 等多种格式。

#### （四）考虑摄像机的重要功能、配件等因素

光学防抖功能是衡量一部数码摄像机是否高档的重要指标，在选购时最需要注意的就是防抖动功能细节，尤其是要看画面的边缘画质是否清晰。

电池是摄像机的重要配件之一，数码摄像机通常使用专用的锂电池，此外，通常需要另外购买一块容量较大的电池。与此同时，通常还需要购买 UV 镜、麦克风、辅助灯光设备等。

### 三、购买摄像机后的维护与保养

在电视制作领域，人们时常把是否能自觉地保护好摄像机，作为衡量一个摄像人员是否合格的指标之一。而保护好摄像机，仅有观念和态度是不够的，还需要掌握摄像机维护与保养的相应知识与技巧。

#### （一）摄像机镜头的维护和保养

摄像机镜头是非常精密的部件，其表面作了防反射的涂层处理。使用过程中，避免直接用手触摸到镜头，以防粘上油渍及指纹（对涂层非常有害，对拍摄影像的质量影响比较大）。一般情况下，不要轻易擦拭镜头，以免造成对镜头的表面镀膜的损害。最好的保护措施是在镜头前配上一个 UV 镜，既可防尘、防划伤，又可过滤紫外线。

如果万不得已需要擦拭镜头，需要先用配备好的吹气球吹掉灰尘，再用专用的镜头布或镜头纸，轻轻地沿着镜头同一方向擦拭，不要来回反复擦拭，以免磨伤镜片。

#### （二）摄像机液晶屏的维护和保养

数码摄像机的液晶显示屏是重要的部件，同时也是比较容易损伤的部件，因此，在使用过程中需要特别注意保护。要注意避免彩色液晶显示屏被硬物刮伤，对于可以进行多角度转动的屏幕，需要特别注意保护液晶屏幕转动的连接部位。不使用时，要将摄像机放置到摄像机专用包或专用箱中，避免机器受到震动时液晶屏幕移位以及高温等危害。此外，要注意避免摄像机尤其是液晶屏幕受到挤压，否则，会留下无法消除的黑斑。

#### （三）摄像机电池的维护和保养

数码摄像机电池的维护和保养首先要从保护电池的外观开始，在日常使用过程中，要注意电池绝缘皮的完整性，一旦发现有破损，应及时用绝缘胶粘牢，避免电量流失和短路等问题。同时要保持电池两端的接触点和电池匣内部的清洁。另外，还需要检查电池的电极是否出现氧化的情形，如果氧化的情况严重，需立即更换新的电池，否则电池液流到数码摄像机中可就因小失大了。

如长时间不使用数码摄像机，必须将电池从数码摄像机或充电器内取出，并将其完全放电，然后存放在干燥、阴凉的环境中，而且不要将电池与一般的金属物品放在一起，避免电池出现短路等问题。

### （四）摄像机磁头及磁带仓的维护和保养

摄像机的磁头无疑是摄像机核心器件之一，它直接影响到摄像机录像和回放的品质，同样需要小心呵护。摄像机的磁头在使用一段时间后将会变脏，所以，要对磁头进行定期清洗，否则除了影响录像和回放的品质外，甚至还会影响磁头的寿命。一般来说，当发现图像的颜色有变化或者雪花增多等问题时，就必须考虑清洁磁头。除磁头外，磁带舱内的传动系统部件和驱动部件会遇到油污、灰尘等物质的污染。

对于数码摄像机，使用 P2 卡、SD 卡、CF 卡、硬盘等作为存储介质时，则可省去诸多的麻烦。

### （五）摄像机及存储介质的维护和保养

在每次使用摄像机后，都应养成对摄像机进行清洁的习惯，要将机身、镜头、液晶屏幕等都清理干净，然后用橡皮吹将各部位细缝吹一次，将摄像机放在干燥通风无阳光直射的地方，有条件的放入专用的防潮箱中储存起来。如果长期存储不用，还需要定期拿出来清洁一下，并装上电池让机器进行必要的运转。

对于作为记录影像的主要载体存储介质来说，同样需要保护好。在日常使用过程中，需要避免将之存放在温度过高或过低的环境里。日常存放存储介质时，还需要注意防尘、防潮。

### （六）外接话筒等的维护和保养

外接话筒是外出采访时所使用的话筒，一般配备有一条 5 m 左右的话筒线。话筒在使用之前，要利用指示表进行调试，使用过程中，要注意避免碰撞，长期不用时，要将话筒内的电池取出。

要让摄像机寿命延长并始终处于良好的工作状态，就必须重视摄像机及相关配件的科学维护与保养工作。

# 第三章 电视摄像师的基本素质

电视摄像是一门技术,更是一门艺术。摄像师担负着影视拍摄的重要责任,其工作是联系前期策划准备和后期编辑成片的纽带和桥梁。拍摄好电视画面是电视摄像师的首要任务,是电视摄像职业本身的基本要求。电视媒体或影视制作公司通过摄像人员拍摄的电视画面进行生产制作(直播现场切换或后期编辑等),形成一定形式的电视节目形态或其他影视作品形态,然后与观众见面。当然,电视节目等影视作品的形态多种多样,不同形态的作品有不同的拍摄要求,对摄像师的具体操作要求也不尽相同,但对电视摄像师的基本素质的要求却是相同的。

## 第一节 敏锐的政治素质

电视摄像师作为当今社会信息的传播者,也是社会成员的重要组成部分。传媒事业的发展已经打破了人们交往上、地理上的阻隔,如通信卫星、光纤光缆、网络传媒等已将世界连接成一个"地球村"。

在现代社会,大众传媒特别是新闻传媒,其主要职责就是实事求是地传播事实和信息,电视摄像师要做到对社会负责,对历史负责,对未来负责。这就必须要具有敏锐的政治素质,即在政治方向、政治立场、政治品德和思想作风等方面,符合一名电视摄像师的基本标准。

### 一、电视摄像师要坚持正确的指导思想

电视摄像师要以马克思主义作为自己从事信息传播工作的指导思想,自觉地将马列主义、毛泽东思想、邓小平理论、"三个代表"重要思想、科学发展观融入具体的影视传媒工作中去,真正体现出一个电视摄像师应有的政治素质。

首先,坚持马克思主义新闻传播观。这是我国大众传媒必须恪守的一条根本原则。电视摄

像师必须时刻牢记：新闻传播是党、政府和人民的喉舌、工具、阵地，所有的党报、党刊、国家通讯社和电台、电视台都应积极宣传党的主张，在正确舆论的工作中发挥主流媒体的作用；其他新闻传媒也要坚定不移地贯彻执行党的路线、方针、政策，党性和人民性是一致的，坚持党性原则和坚持实事求是也是统一的。要坚持政治家办报、办刊、办台，使新闻舆论的领导权牢牢地掌握在党和人民的手中；新闻传媒要把坚定正确的政治方向放在一切工作的首位，坚持正确的舆论导向；新闻舆论工作要紧紧围绕经济建设这个中心，服从、服务于全党及全国工作的大局。

其次，电视摄像师要遵守宣传纪律，坚持实事求是。所有新闻传媒，尤其是党报党刊、电台、电视台，都要严格遵守宣传纪律。对重大问题、敏感问题，报道什么，不报道什么，多宣传什么，少宣传什么，怎么报道，怎么宣传，都要遵守宣传纪律，不得自行其是。在事关人民利益、党的原则、国家安全、民族团结、对外关系等重大问题上，所有的信息传播、宣传报道一定要符合中央的精神。同时，电视摄像师要做到所报道的事实能够真实、准确，从总体上、本质上以及发展趋势上，把握好信息的真实性，在镜头表现上要做到实事求是。

再次，电视摄像师要坚持正面宣传，讲究宣传艺术。电视摄像师要贯彻正面宣传为主的方针，积极反映中国特色社会主义事业日新月异发展的现实，满腔热情地讴歌人民群众在改造世界、创造新生活中表现出来的崇高品格和取得的光辉业绩，以有利于中国改革发展大局的稳定。坚持正面宣传为主还需讲究宣传艺术，增强新闻舆论的吸引力、感召力和说服力，要贴近生活、贴近受众、贴近实际，使受众喜闻乐见。

## 二、电视摄像师应具备敏锐的政治鉴别力

电视摄像师的政治鉴别力主要体现在善于通过信息传播的种种表象，来判断事物的政治本质。不管环境多么错综复杂，都要能够保持清醒的头脑，纵观全局，认清主流和支流，把握正确的政治方向，正确区分和判断真、善、美与假、丑、恶。正确区分社会主义民主与资本主义民主的界限，文明健康的生活方式与消极颓废的生活方式的界限。

电视摄像师要提高自身的政治鉴别力，就必须解决好世界观、人生观、价值观问题，树立崇高的理想。这是一切影视传媒取得成功的基础。因此，树立共产主义理想、保持政治上的清醒和坚定、坚持正确的政治方向，是一名合格的电视摄像师首先要具备的条件。

总的来说，电视摄像师本身就是社会主义精神文明建设者。电视摄像师敏锐的政治素质，是反映自身社会聚合力状况的综合反映，同时也是决定其世界观、人生观、价值观、幸福观、节操观等思想观念的内在基础，也是能否保持一定的责任感、义务感、荣誉感的内在因素。作为新世纪的传媒人员，在信息传播和新闻宣传活动中，应当恪守我们党"立党为公、勤政为民"的宗旨，以党的利益、人民群众的利益为重，特别是在认识和处理意识形态领域里的重大原则问题时，应立场坚定、旗帜鲜明，全力以赴地推进社会主义信息传播事业不断向前发展。

## 第二节　扎实的专业素质

电视摄像师的专业素质是指其从事电视传播工作的综合特质，它既包括人的专业知识、专业经验以及对于专业相关情况的了解，也包括一个人的专业技术和专业技能。电视摄像师的专业素质与其文化素质息息相关，所谓电视摄像师的文化素质，是指其所受的正规教育、对文化知识的掌握程度，以及由此形成的职业心理。

电视摄像师的专业素质主要包括雄厚扎实的学科研究能力、专业管理能力、专业融合能力、专业自学能力、对专业的敬业精神等几个方面的内容。

### 一、广博的基础知识、精深的专业知识

电视摄像师要全面提升自身的专业素养，就必须掌握一定的专业知识和专业技能。

建立最佳的知识智能结构，必须具备广博的知识。智能是一个人智力和能力的总称，建立合理的知识智能结构，既能很好地适应社会需求，又能充分发挥人才的优势。多样化的知识结构会使人思路开阔，让人产生新的观点。古今中外的各类人才不仅专业素质优良，而且兴趣广泛。他们的独创精神与他们的博学有着十分密切的联系。比如欧洲著名的艺术大师达·芬奇以其著名的画作《蒙娜丽莎》享誉世界。为了画好人物，他研究过解剖学；为了解决画面的明暗色调，他研究过光学；为了在画面上完美地表现事物的运动状态，他研究过力学；为了画好花草树木，他研究过植物学；为了求得正确的绘画比例，他还研究过数学……

在处理精深和广博的关系上，既要防止专而不博，把自己束缚在某个狭窄的领域之中，不能自拔；又要防止博而不专，对知识的掌握仅仅停留在表面上，浮光掠影，缺乏特长或专长。"多才多艺"和"学有专攻"相结合，是当代电视人应具备的素质之一。

### 二、良好的艺术素养

艺术不仅能表达情感，使人的创造性得以最大程度的施展，而且能提高人自身的洞察力、理解力、表现力和解决实际问题的能力。电视摄像师的艺术素养内涵是十分丰富的，也是不断扩展的。所以，电视摄像师艺术素养的提高，不仅需要掌握拍摄技法，而且应该熟悉艺术发展史，具有欣赏艺术和评价艺术的能力。

一位成熟的电视摄像师，必须在美学、艺术制作、艺术欣赏、艺术批判等方面下功夫，积累艺术经验，才能在电视摄像过程中体现出自身的艺术素养。众所周知，电视摄像师的主要任务就是用电视摄像机拍摄出优质的电视画面，而电视画面是构成电视艺术的本体语言，电视主

要是靠画面传播信息、交流思想、表达情感。可以说,没有画面,也就没有了电视。电视画面赋予电视受众构图的美、光效的美、色彩的美、影调的美。而拍摄出优质的画面,录制出优美的声音就需要电视摄像师具有一定的艺术素养。

电视艺术是将时空结合在一起的综合艺术,在时空的处理上,能够步入时空的"自由王国"。它为电视艺术表现自然、社会和人生的美开辟了无限广阔的创作天地,对于电视摄像师来说,可以根据其思想情感表达的需要,运用镜头的自由摇移、画面的分割组合,大大扩展观众的视听空间,给观众带来一种多时空的独特审美感受。一部电视作品,往往是音乐、舞蹈、戏剧、文学、绘画、摄影等多种艺术美的交叉综合的体现。新闻的纪实性、广播的时效性、戏剧的情节性、电影的综合性、小说的叙事性、诗歌的抒情性、散文的自由性,乃至曲艺的诙谐性、时装的华丽性、武术的惊险性,均可通过相应的电视作品进行体现。

提高电视摄像师的艺术素质就是要加强电视艺术美学修养,提高自身的审美情趣,并将它融入电视摄像创作之中,具体可以从以下几个方面着手:

(1) 提高影视创作的审美能力。电视艺术体现了鲜明的技术美,书法家用毛笔、钢笔从事创作,油画家以油墨、画笔来从事创作,而电视摄像师则是利用电子技术来从事电视艺术创作。因此,电视摄像师应刻苦钻研电视摄像技术,充分运用电子技术,使自己的作品产生美感。

(2) 提高电视画面的美学效果。画面美的形成取决于两个方面的因素,即客观的审美对象存在、审美主体的主观能动性。对于电视摄像师这个审美主体来说,必须具备一双善于观察的眼睛,不断加强自身审美意识,充分考虑观众的审美需求,正确处理画面美与构成美的相互关系,调动画面构图的光、影、色等多种元素,使画面美得到合理的展现,给观众和审美主体留下思考的空间。

(3) 加强电视音响效果的审美能力。声音是电视艺术不可或缺的视听因素。电视的视听效果,既离不开画面,也离不开声音。对于电视摄像师来说,须掌握一定的音响美学知识,才能在拍摄过程中辨别哪些音响效果是好的,哪些是应该去掉的,哪些是可以进行填补、剪辑的。尤其是在声画同步的过程中,摄像师切实考虑好同期录音是十分重要的。

(4) 掌握电视符号的语言规律。符号是人类借以替代其他事物或含义的简便形式,它构成了某种概念或意识的相对应的物质载体。电视符号语言,是指屏幕上直接展现的图像和声音构成的符号,以及由这一符号所显示的意义。电视摄像师只有正确使用电视语言符号,掌握它的语言规律,才能使电视画面丰富多彩,具有一定的艺术品位和文化价值。

(5) 提升电视结构美学的设计水平。一部优秀的电视艺术作品,就像一座结构精美、气势恢宏的建筑物,而任何一座建筑物的构建,不仅要有坚实的建筑材料的基础,还要有独特的结构框架。电视艺术作品也有其独特的结构,主要表现在作品内在的布局、时空的设计与安排等方面。作为电视艺术作品的主创人员,必须懂得其结构布局,才能为作品的创作提供丰富多彩的声像素材。

### 三、电视摄像师要具有高度的敬业精神

电视摄像师是以电视摄像这一特殊手段为公众提供电视画面信号，在向社会提供信息服务，同时分担着特殊的社会职责。电视摄像师在促进社会的有序发展、推动社会的全面进步方面发挥着巨大的作用。电视摄像师是用画面讲话、用画面说理的，拍摄什么画面及采用何种态度和方式去拍，将直接决定和影响最终的画面效果和观众的收视率。因此，为拍摄到反映相关事实的画面，拍摄出符合时代精神和人民需要的优秀电视作品，摄像师必须具备高度的敬业精神。美国著名记者索尔兹伯里说过："我的责任是探索、挖掘世界发生的重要事实，报道通过观察后猎取的事实。我一生都在这样做，所有这一切构成了我生命的全部。"这就是高度的敬业精神。

### 四、电视摄像师要具有临场快速应变的能力

对于电视摄像师来说，应在现场及时捕捉到典型人物和典型事件，临场进行合理的取景构图，准确控制曝光、调节白平衡、主体聚焦清晰，第一时间拍摄到最能反映主题内容的最佳电视画面。因此，要求电视摄像师具有通过镜头快速挑选、发现和捕捉画面形象的能力，及时地选择并拍摄好最能反映本质内容的事物，准确拍摄到人物最富有个性的动作、表情，准确判断出最佳的光线效果和拍摄角度，及时做好充分准备，以伺机捕捉那些最富戏剧性的瞬间。因此，能否挑选并等到最恰当的时机、地点、角度，并把握住最佳拍摄时机，是能否拍摄到典型环境、典型人物、典型动态等的关键，也是衡量电视摄像师基本素质的一个重要方面。

### 五、电视摄像师要具有编导思维与剪辑观念

在实际拍摄中，编导的构思、设想、创意等只能建立在电视画面的基础上，当电视摄像师去选取和拍摄负载这些构思、设想和创意的画面时，能否对所要表现的内容和主题真正领悟，能否对编导的创作意图加以贯彻，就不只是简单进行熟练拍摄的问题了，它还要求电视摄像师能够进行艺术的再创作，以深化主题，拍摄出电视化、艺术化的电视画面，准确表达出主题内涵，切实让镜头画面成为自己塑造形象、传递信息、表达思想感情的有力武器，切实赢得电视观众的理解和认可。

电视摄像师在明确了拍摄对象、表现内容和创作主题之后，不能机械地执行编导的拍摄思路，而是要深入领会编导的意图，并将之与拍摄现场的实际情况结合起来，时刻保持一种整体的、开放的思维方式和创作心态，以拍摄出再创作后的画面形象。因此，在电视摄像师拍摄创作过程中，不仅要专注于现场的情况，同时还要考虑电视后期编辑与制作问题，诸如镜头的匹配和组接的问题、轴线关系的问题、景别的衔接问题、角度的选取问题等多方面内容。倘若前期拍摄未经推敲，未加注意，那么到后期制作的剪辑线上很可能会出现镜头紊乱而无法剪辑成片的结果。因此，电视摄像师要具有相应的剪辑观念。这不仅是对电视摄像师业务素质的要求，也是对影视作品制作特点和生产流程的必然要求。

## 六、电视摄像师要具有强健的身体素质

电视摄像师需要有强健的体魄和良好的身体素质作为其坚强的后盾。

在人的诸种素质中,身体是最基本的素质。如果把人的素质比作一座宏伟的大厦,那么人的身体素质就是这一大厦赖以存在的基石。因此,没有强健的体魄和良好的身体素质,人就失去了成就事业最起码的条件。

在人的生活和工作中,身体素质经常潜在地表现出来,如有的人精力充沛,干劲十足,乐观自信,热情洋溢,浑身好像有着使不完的劲,长期保持着旺盛的精力、健康的体魄和良好的适应能力,这就反映出良好的身体素质。试想,如果一个人经常疲惫不堪,精神萎靡,力不从心,体弱多病,弱不禁风,这样的身体素质如何能够胜任电视摄像这一艰苦繁重的工作呢?这将会严重影响到身体的准确性、灵敏性、协调性,与电视摄像师须具备的快速反应的综合素质是不相符的。因此,要想能够在各种生活、生存环境中拍摄到高质量的电视作品,没有强健的身体素质和适应能力是很难完成的。

# 第四章 电视摄像的用光与曝光控制

## 第一节 电视摄像用光的特点与作用

### 一、电视摄像用光的特点

在电视摄像中,电视画面景物的明与暗是由光的强弱及物体表面不同的反光率决定的,而物体表面选择性吸收与反射光线的特性则决定着物体的颜色。可以说,没有光则没有线条、形状和色彩。因此,光对任何造型艺术来说都是最基本的要素。作为电视摄像用光,其特点表现如下:

（一）电视摄像画面的光线具有动态变化特性

电视摄像记录的画面必须要有一定的时间长度,随着时间的流逝,不仅光线本身会有变化,甚至连色彩也会有所改变。从空间表现上来看,电视摄像可能利用运动摄像的手段,对同一空间中的光影效果进行换角度、换景别的全面反映,体现出典型的动态变化效果。这就要求电视摄像师在布光或选择拍摄角度时,考虑到摄像机运动及光影变化,拍摄出富有特色的电视画面。

从光线对画面造型的作用来看,光线的变化将改变电视摄像画面的影调与色调,这种变化正是强化光线效果、渲染环境气氛、刻画人物形象的重要手段。图片摄影中光线对被摄主体的画面造型是一次性的、静态的,但在电视摄像画面中,光线对拍摄对象的造型表现却是丰富多样的,可以通过光线的改变或拍摄角度的改变来对主体进行全面而细致的光影包装。比如清晨拍摄少女在柔和的朝阳下舞动,如果直接正面拍摄其跳舞的全景,就显得非常平淡,没有吸引力和诱惑力,如果利用运动摄像的方法,先拍摄少女在朝阳下投影所呈现出来的曼妙舞

姿，引起观众的兴趣，从而激发起渴望知晓少女真面目的迫切欲望，然后慢慢通过摇、移、推、拉电视摄像机，从逆光仰拍开始，再到从后侧面、侧面、前侧面表现舞者少女的神情和姿态，最后摇移到少女的正面，直接呈现其优美的形体。通过运动使光影具有抒情写意的味道，使得人物的神情变得更加生动、活泼，增添艺术感染力。由此可以看出，电视摄像画面动态光影的运用，增加了拍摄的难度，但也提供了较为丰富的造型和表达手段（图4-1《激情一刻》）。

图4-1　《激情一刻》(光影增强人物的艺术感染力)

（二）电视摄像画面所用光线具有合理衔接性

电视摄像过程中，要考虑到光线的前后衔接问题。比如主光的方向要保持一致和统一，人物现场光和环境光要能衔接，全景、近景影调要能流畅地组合，人脸部的明暗亮度要能衔接自然，光比更要衔接得当。在实际的拍摄过程中，以上问题可能会随时摆在电视摄像师面前，这在很大程度上决定着摄像师对光线如何进行选择和使用的情况。

（三）电视摄像画面的光比具有明显的局限性

由于受到电视摄像机的技术限制，电视摄像画面中的光比往往要比实际的光比小得多，即使同电影拍摄相比，电视摄像画面所能反映的拍摄对象的真实反差，也是有限的。黑白胶片的宽容度是1:128，彩色胶片的宽容度是1:64，摄像机的宽容度一般只有1:32，而在现实的生活场景中，光比更是相差巨大。为了获得反差适中、细节丰富、质感良好的电视摄像画面，仅仅依靠曝光控制来呈现现实场景的细节是远远不够的。因此，在实际电视摄像过程中，要通过布光尤其是辅助光的使用来控制电视摄像拍摄对象的光比，使之控制在一个合理的范围内。

## 二、摄像用光在电视画面中的作用

"光对于摄影师的重要性，就像笔墨对于国画家，油彩、调色板对于油画家，就像语言、词汇对于文学家一样。"这样的说法，一点都不夸张，至少对于成熟的电视摄像师来说，光在电视摄像艺术中，的确是被作为一种造型手段来使用的。摄像师有意识地利用它来描绘被摄对象，完成电视摄像画面的造型任务和艺术表现任务。可以说，光线是电视摄像的物质基础，也是影

视产生和发展的物质基础。没有光的作用,就不可能有影视艺术。总体来看,光线在电视摄像画面中的作用主要有以下几个方面:

(一) 提供基本照明,确保正常曝光

电视摄像必须要有最基本的照度,也就是基础照明。一般来说,低于此标准,被摄物体的质感和细节就不能得到很好的呈现。我国电视演播室的基本照度是2000lx,在电视摄像机灵敏度较高的情况下,可以有所降低。但是,没有光就无法完成基本的曝光作用,也就记录不了任何影像。即便有光,如果光线不充足,画面曝光也很难达到良好的效果,被摄主体的真实呈现将会大打折扣。因此,光线对于电视摄像来说,其最基本的作用就是提供基本的照明,让电视摄影机能够正常曝光,确保电视画面的后期播出效果。

(二) 选择利用光线,实现光影造型

光线是正确反映被摄对象形态、体积、质地和色彩的重要手段。不同的光线,其照明形式可使被摄对象的形、体、质、色产生丰富的变化。比如,侧光照明容易描绘被摄对象的形体(图4-2《幸福时光》);顺光照明容易描绘被摄对象的固有色彩(图4-3《童趣》);侧逆光(或逆光)照明容易描绘被摄对象的轮廓形态等(图4-4《玫瑰之恋》)。电视摄像师必须选择和利用好各种光线,确保对被摄主体和空间环境进行真实还原、变形夸张,或调整修饰的表现,从而充分发挥光影的造型作用(图4-5《人生舞台》),让电视画面获得更美的光影造型。

图4-2 《幸福时光》(侧光照明描绘被摄对象的形体)

图4-3 《童趣》(顺光照明描绘被摄对象固有的色彩)

图4-4 《玫瑰之恋》(逆光照明描绘被摄对象的轮廓形态)

图4-5 《人生舞台》(充分选择并利用好光线对主体的造型作用)

### (三) 渲染环境气氛，刻画人物形象

光线在现实生活中无处不在，它在电视摄像画面中起到了非常重要的作用。一是可以在电视画面中有效地渲染环境气氛。不同的光线营造的氛围给人的心理感受往往是不同的，甚至会影响到人的情绪。白天的阳光通常会让人们心情开朗；而阴天时的乌云容易让人联想到凄凉、无助；无光的黑夜使人恐惧；皎洁的明月使人心旷神怡……光线作为渲染气氛的重要手段，可以使普通场景变得富丽堂皇，也可以使同一场景变得阴森恐怖；可以把某一场景装饰得宁静而优美，又可使之变得动荡而不安。关键是要同具体的场景和剧情结合起来，充分发挥光线在气氛渲染中的作用。二是刻画人物形象的重要手段。同样的人物用不同的光线照明，可以产生不同的造型效果。电视摄像过程中，用光塑造、刻画人物形象就是要通过剧情发展的需要和人物性格的变化，发挥光线对人物的描绘作用。三是表达人物情绪的武器。光线在影视作品中表现人物情绪时大有用武之地，它在表达人物情绪方面，可以起到比语言更加生动、自然而又更有力量的效果。四是起到调整节奏的作用。在电视摄像过程中，光线经常被用作调整节奏的有力工具之一。在一些艺术类的电视节目中，尤其是舞台表演中，光线常被用来调控节奏，以配合演员的歌唱和表演。即便是在纪实类的节目中，也可以通过对拍摄对象的角度选择，在画面中呈现出不同的光影结构，从而使电视节目体现出或紧张或轻松或悬疑或抒情的风格和效果。五是具有明显的构图作用。光线的构图作用通过三个方面得以发挥，即光的相对强度、光的方向、光的性质。不同强度的光线能使画面产生多维纵深效果，不同方向的光线能够产生不同的情绪和画面的色彩饱和度，不同性质的光线能够产生不同的视觉冲击力。

作为从事电视摄像造型工作的人员，不仅要知道在怎样的光照条件下看清对象，还应知道在怎样的光照条件下才能更好地表现对象。在电视摄像造型中，要根据相应的规律运用光线，以深入刻画人物的典型形象。

## 第二节 自然光条件下的拍摄

从光线条件的差异出发，可以将自然条件下的拍摄分为室外自然光条件拍摄、室内自然光条件拍摄和特殊自然光条件拍摄三大类。对于一般的电视摄像师来说，除了在演播室和摄影棚工作外，大量的素材都是在外景中拍摄的。

### 一、室外自然光条件下的电视摄像

室外自然光照明有白天和晚上两种情况。白天又有晴天和阴天等情况。

一般来说,阴天光照条件下的拍摄光线比较稳定,主要依靠天空散射光照明,明暗反差弱,光线柔和而平淡,天空亮度很大,和地面亮度相比形成很大的亮度间隔。因此,拍摄时应尽量避开天空或少带天空,主要靠景物之间自身的形、色的不同来形成层次。

晴天时,光源来自太阳光。具体包括三种形态:太阳直射光、天空散射光和地面环境反射光。其中太阳直射光是最亮的光源,光线性质属于硬光,通常作为主光使用,这很大程度上决定了电视摄像画面的整体效果(图4-6《天际》)。但由于天气的影响,一天之中的太阳光不断在改变着光线色温和光照强度,在进行电视摄像时要准确地把握好。天空散射光性质为散射的软光,照到物体上几乎不产生投影(图4-7《山塘印象》)。散射光是间接来自太阳的光源,天空光的强度比太阳直射光弱得多,所以只能在阴影或背光面看到它的踪迹。

图4-6 《天际》(太阳直射光照明决定被摄主体画面的整体效果)

图4-7 《山塘印象》(天空散射光照明)

地面环境反射光也是间接来自太阳光的光源。一切被照明的物体、景物都具有吸收和反射光线的特性,其强弱由物体表面反光率决定。环境反射光一般强于天空光、弱于太阳直射光,故一般在被摄对象背光面出现。环境光性质也有直射和散射之分,大部分具有软光性质。玻璃、水面或一些金属等光滑表面的反射光亮度极高(图4-8《舞台印象》),具有直射光性质,仅次于直射光。

晴天外景所有景物都处在这三种光线照明之中,真实再现自然光的这三种形态,是自然光用光法的基本原则。作为电视摄像师,应准确地把握自然光的三种形态。

## 二、室内自然光条件下的电视摄像

室内自然光条件下的电视摄像也可以分为晴天和阴天两种。其中阴天的室内自然光特点是光线稳定，散射光照明，色温较高，与室外相近，一般较暗，需要采用大光圈拍摄。如果光线太暗，达不到拍摄要求，就必须大量采用人工光进行补光。而在晴天的室内自然光条件下拍摄，光线的强弱和色温变化随时间变化而变化（图4-9《作坊》），因此要注意调节曝光量和白平衡。此外，晴天室内自然光投射到室内的直射阳光的亮度一般为最高亮度，会和其他景物的亮度形成巨大的光比。因此，往往需要进行大量的反差控制和亮度平衡工作，主要可采用反光板补光和人工光布光两种方法。

多数情况下，由于室内自然光以天空散射光为主，色温通常比较高，要求电视摄像师更加仔细地调节白平衡，确保色彩得到最大限度的还原。总的来看，从具体的画面效果出发，积极地使用各种手段，把复杂的室内自然光条件化繁为简，是室内自然光条件下电视摄像的最基本的思路。

## 三、特殊自然拍摄对象及特殊自然光条件下的拍摄

特殊自然拍摄对象有很多，比如星星、月亮、黄土地、戈壁滩、雪地、雨天、闪电、水面、海啸等。现选择夜景、雪景和雨景三种条件下的拍摄情况进行讲解。

### （一）夜景的拍摄

夜景画面照明的特征是：照度普遍较低，色温混杂，经常有冷暖两种光照明，天空呈

图4-8 《舞台印象》（环境反射光照明）

图4-9 《作坊》（室内自然光照明条件下的拍摄）

暗蓝色,等等。由于夜景的自然光效太弱,一般不能用于影视拍摄,往往需要使用各种人工光和现场光进行照明。夜晚独特的条件下,虽然近处景物主要依靠人工布光,但画面背景中对画面气氛具有决定意义的内容相当于"自然光线"。在拍摄时,要注意利用光线自身来区别景物的层次,表达空间透视感(图4-10《山塘夜色》);同时要控制好反差,尤

图4-10 《山塘夜色》(夜景拍摄表达空间透视感)

其是要通过人为布光来控制画面的效果;此外,还应尽量避免天空过多地出现在画面中,因为夜空时常是没有层次的巨大黑体,出现过多容易分散观众的注意力。最后,如果天空中有月亮和云彩,可以通过拉和摇等运动摄像手法,将之与地面景物联系起来。总的来说,夜晚时分的拍摄必须依据现有的光线条件,适当加入人工光源,分别处理好画面的背景和主体的呈现。

(二)雪景的拍摄

雪天最大的特点是整体亮度高,且反差巨大。因此,最关键的问题是要做好曝光控制。一般应对着画面中影调层次较为丰富的部分进行测光。拍摄雪景时,使用手动曝光不仅可以有效避免把雪拍成黑灰色或一片惨白,细腻地呈现出雪的质感和影调层次,还可以避免运动拍摄时,由于景物的明暗变化而让画面出现忽亮忽暗的情况——即便是固定镜头拍摄,如果正在下大雪,使用自动曝光也会出现类似的问题。此外,运动摄像方式是拍摄雪景常用的手段。当拍摄对象明暗变化明显的时候,如果想使高光的雪和暗处的景物细节都得到较好的表现,那也只能采用手动曝光,拍摄实践中,靠手动调节光圈,才能更准确地实现正确曝光。

除了控制好曝光量以外,光线选择也非常重要。如果是以人为主的雪景拍摄,应尽量选择散射光,即最好在阴天拍摄雪景中的人物活动。因为这时画面中的景物亮度变暗、反差减小、电视摄像机的宽容度较小的缺点才不会明显地影响画面的效果,才能使雪景和人物脸部的细节都得到较好的呈现。此外,低角度的侧光和侧逆光往往可以使画面层次更加丰富,雪的质感也能得到较好的体现。

早晨和傍晚柔和的阳光,由于其色温较低,能够让白雪铺上一层暖色调,是独具魅力的雪景拍摄时段。如果要让人物和风景都得到较好表现,在这种有明显直射光的雪地里拍摄时,对人物的中近景往往需要通过反光板或其他人工光对画面中的阴影部分进行补充和修饰。

要拍摄好雪景还应选择和利用好景物的色彩,尽量选择暗色调或其他非白色的景物来衬托白雪,以丰富画面的色彩。

### (三）雨景的拍摄

雨天光线的典型特点是景物明暗反差小，色温较高，景物的层次和影调主要依靠被摄物自身的反光率和色彩特性来表现。因此拍摄时应注意尽量选择色彩明快、亮度反差大的景物和背景。拍摄雨水时应尽量避免天空在画面中过多地出现，而地面上适当的积水或其他反光则可以有意地使用，以增加画面的反差。阴雨天的白平衡调节应尽量选择在画面中高色温的地方来进行。这样可以让画面中低色温的部分适当增加一点暖色调，让画面更加温馨。此外，在雨天拍摄还应表现好雨水本身。由于雨水的亮度很高，要表现出雨丝，选择黑暗的背景就显得非常必要了。如果再加上逆光或侧逆光，效果就会更加突出。对于雨景的呈现，还可以利用好雨天各种特有的景物，比如雨衣、雨伞、窗户上的雨珠等。这些间接的"雨景"常常是在未下雨的时候模仿雨景的有效办法。

以大面积的水面作为拍摄对象时，其光影特征呈现以下特点：一是反光率较高，而且较明亮；二是光影结构往往处于动态平衡之中；三是水面的颜色随着光线角度的变化而变化。顺光照射拍摄时可以较好地表现出水的质感和色彩，如果水质清澈则可以较好地表现水下景物；侧光拍摄可以很好地表现水的光影变化、细微的水面变化等动感效果；逆光中的水则更具动感和梦幻的感觉，有利于拍摄也抒情韵味的效果。正是水面光影所具有的这些特点，所以在拍摄时要选择好拍摄角度，控制好曝光量，一般采用手动曝光，以保证水的质感和色彩。此外，拍摄水面还应尽量利用好倒影。倒影的选择和使用，不仅与水面的清洁程度和拍摄时机有关，还与拍摄角度有相应关系。

总之，不管是运用光影拍摄还是将光影作为拍摄的对象，在电视摄像中，都会有巨大的空间可供选择与发挥，以拍摄出更加富有视觉冲击力的电视画面。

## 第三节　人工光条件下的拍摄

在电视摄像中，常常会使用到人工光。与自然光相比，人工光主要具有以下优点：光位自由、多变，易于调整和控制；亮度和光线的类型可以进行适当的控制和调节；光源的色温可以进行选择和控制；照射的范围大小可以进行相对自由调节；不受时间、季节、气候、地理位置等客观因素的限制等。

人工光是现代电视摄像的主要光源之一，在现场照明、色彩平衡调节、画面造型、特殊光效营造等方面，人工光都具有不可替代的重要作用。

### 一、电视摄像使用人工光的灯具类型

人工光的灯具类型主要包括三种：聚光灯、散光灯、便携式电瓶灯或电池灯等。其中散光灯

散光面积较大，不容易遮挡，不方便附加校色温的设备，但光线柔和均匀，没有明显的投影，稳定性好，是常用于照明整个环境的光源。聚光灯具有不同口径的种类，前端常装有遮光板，可以形成小范围的照明，也可以方便地加上纱网或校色温滤镜，常被用于主光或轮廓光，具有很强的造型能力。以上两种灯具是摄影棚和演播室照明的基本灯具。而便携式灯具则时常在新闻采访中使用。电瓶或电池的蓄电能力都有限，在拍摄现场必须注意节约用电。除此之外，电视摄像使用的人工光源种类还有很多，作为电视摄像师必须养成随时随地观察和利用各种可以利用的光线条件进行曝光的良好习惯。

## 二、人工光的布光方法

人工光的使用，包括室外场景人工光和室内场景人工光两种。严格地说，是把人工光当作主要的造型光和辅助光来使用。现以室内人工光布光为例进行探讨，室内人工光又可以根据拍摄对象在画面中的活动情况，进一步分为静态布光和动态布光两类。

### （一）静态布光的方法

静态对象的布光，并不是说该被摄对象不能运动，而是指运动的范围较小，布光时可以对该运动忽略不计。因此，静态布光的方法，实际上就是小场面拍摄场景的布光方法。在小场面的布光方法中，一般应先布主光，由主光来决定这个画面的气氛和整体光效，同时决定曝光量和画面的光比，让主光成为其他光线布置的依据（图4-11《时尚》）。然后布置辅助光，其位置一般是在与主光相对的另一侧，强度一般比主光低，光比一般在1:1.5与1:2之间。如果需要，可以加上轮廓光。然后，再根据主体的光效布置环境光，通过光线强弱实现对画面明暗的控制，以获得整个画面的均衡效果。

图4-11 《时尚》（室内静态人工布光）

### （二）动态布光的方法

与静态布光不同，动态布光往往是大场面的布光。而大场面的布光又可以分为主体有明显运动与主体相对静止两种情况来进行。只有主体在该场景中有明显的运动时，才能算得上是动态布光。为了降低难度，可以先熟悉一下大场景的一般布光方法，即先布场景光和背景光，使整个场景有

一个基本的亮度,当拍摄大场面的画面时,就以此为依据进行曝光和画面的光影控制。然后再布置主光,最后根据需要在适当的地方加入辅助光或修饰光(图4-12《民族歌舞》)。

图4-12 《民族歌舞》(室内动态人工布光)

如果要完整地展现主体运动的整个过程,就要用多组灯光对被摄主体进行照明。具体来看,主要包括连续区域照明和重点区域照明两种方式。重点区域照明的办法相当于把整个拍摄场景分为几个小部分,在保证整个场景光线真实统一的前提下,分别按小场景布光的方法进行布光。不过需要注意一下各部分光效之间的过渡和连接。而连续区域照明的布光则往往是以一组甚至数组灯光来完成对同一个对象的布光。

除了静态布光与动态布光、小场景布光与大场景布光外,还可以把摄影棚中的布光分为单个主体的布光与群体主体的布光、新闻演播室布光与电视剧场面布光、主持人布光与舞台布光等类型。此外,根据不同的节目类型,还有不少用光技巧值得注意。比如新闻类节目中,以照明为主,即使光影混乱,只要对象是清晰的就可以,人工光线在画面中的不规律变化,还能增强新闻的现场感,传达出紧张的气息。再如,在综艺节目中,为了更好地传达情绪、烘托气氛,或者仅仅是为了画面不沉闷,无根据的人工光会被大量使用;而对于纪实类或专题类节目来说,一般要求光线真实自然,但为了美化画面,完全可以适当使用人工光。

只要把握住光线的各种特征和规律,根据不同类型的节目对光线的不同要求,从画面本身的效果和前后联系出发,就可以把光影作为一个非常有力的电视艺术工具,把电视摄像真正提高到艺术层次上来。

# 第四节 曝光控制的实际操作

## 一、手动调节光圈

在电视摄像中,经常通过手动调节光圈,控制和调节曝光量。具体操作时,可使用摄像机自动挡测量所要拍摄场景,根据应该使用的光圈数值,再使用手动挡,适当地增大或减小光圈值,从而得到自己想要的画面效果。但由于光圈的大小同画面的景深密切相关,通过光圈调节曝光量,必然会或多或少地影响画面景物的清晰度。如果拍摄者此时对景深控制非常严格,那就要慎重考虑是否通过改变光圈来控制画面的亮度和反差了。

## 二、调节视频增益

在电视摄像中,调节曝光量另一种常用的手段是调节增益。一般来说,电视摄像机的增益都有高(H)、中(M)、低(L)三档,默认值分别为18db、9db、0db。用户也可以自己设置三档增益的数值。而专业摄像机,则既可以提前在菜单中进行控制,也可以在拍摄时通过机身表面相应控制键进行及时操作,运用更加方便灵活。摄像机的增益,一般都是用于提高画面的亮度,但一些高档的摄像机也提供了-6db、-3db这样的选项,使得增益控制还可以降低画面的亮度。此外,电视摄像机的视频增益主要是通过电路调整的方式来实现的,因此,当增益过大时,画面质量就会有所下降。因此,在使用时一定要注意,不要一看光线变暗就立即使用增益功能。

## 三、利用曝光补偿功能

摄像机曝光控制的第三大手段就是曝光补偿功能。它可以实现在功能菜单或摄像机的相应操作键设置曝光补偿量。当需要降低曝光量又怕影响景深而不愿意改变光圈的时候,当光圈已经在最大或最小档位,还需要进一步增加或减少曝光量的时候,这一功能就显得非常重要了。一般常见的为-2、-1、0、+1、+2五档。更好一些的摄像机,还会将曝光量进一步细分为1/2档,甚至是1/3档。这种细分的程度,也可以从侧面说明精准控制曝光是非常重要的。

另外,还可以通过选择拍摄环境来部分影响和控制摄像机的曝光效果。在拍摄对象中,背景和陪体的色彩选择非常重要,会明显地影响画面的影调和反差效果。此外,将被摄体安排在接近或远离光源的位置,也会明显地影响甚至改变曝光的最后效果。此外,景别的变化也会影响曝光效果。通过适当的推拉,可以细致地选择高亮、中灰、低暗的景物,为摄像机的曝光控制提供良好的拍摄对象,并最终影响影视镜头给观众带来的视觉与心理感受。实际拍摄过程中,要多尝试拍摄各种不同光照条件下的景物,多角度、多侧面进行拍摄,力求拍摄出最优质的画面效果。

# 第五章 电视摄像画面构成

## 第一节 电视摄像画面的基本构成

### 一、光线决定画面形影色的构成

（一）光线对电视画面构成的作用

光线是电视画面构成的重要条件,光线是形态、影调、色彩之源。没有光线,就不会有成像,也不会有形态的发现和色彩的感知。光线对电视画面的作用,主要在光的相对强度、光的方向和光的性质三个方面得以发挥和体现。

1. 光线的相对强度影响画面的视觉冲击力

某一个影像画面富有强烈的视觉冲击力,是因为不同强度的光能使画面产生相应的纵深效果(图5-1《门》)。大反差照明,往往能创造出比均匀照明场合更富于魅力的影像,如黑暗中的亮眼睛就使人感到神秘。解海龙拍摄的"希望工程"的标志性照片《我要上学》,画面中的大眼睛小女孩苏明娟形象之所以深入人心,就是摄影家通过准确运用光线,让画面主人公的眼神显得特别传神、感人,通过作品,不难让人深切地感到画面中小女孩眼中流露出的渴求知识的眼神,传神地表达并深化了画面主题。

图5-1 《门》(光线强度影响画面纵深效果)

2．光线的方向影响电视画面的视觉表现力

无论是用自然光线照明还是使用人工光线照明，光线的方向都是非常重要的。光线的方向能够让画面产生一定的情绪。正面照明，画面情绪显得平淡、冷漠。从头顶上照射下来的光线使场面具有一种呆滞、单调的感觉，而从一个较低角度射来的光则会产生一种富于戏剧性的效果。通常45°的侧光照明，会让影像层次更加分明，有益于提高电视摄像画面的表现力(图5-2《喝彩》)。此外，光的方向对色彩饱和度也有重要的影响，顺光照明可获得最大的饱和度，逆光照明可降低饱和度。

图5-2 《喝彩》(光线方向影响画面视觉表现力)

图5-3 《芭蕾》(光线性质影响画面视觉感染力)

3．光线的性质影响电视画面的视觉感染力

光线从性质上大体可分为硬光和柔光。硬光是指光的阴影很清晰、很明显，它固有的光线照度使人觉得它的阴影很黑。硬光的方向性很强，一般是从很小的光源发出的。柔光是指光的阴影逐渐形成，且具有不明晰的边缘，相应的柔光具有更淡、更柔和的阴影，柔光比硬光的照度低，没有硬光的方向性强。在一个场景里使用的每一个光源，都有各自的特点。自然光的质量也有着无止境的变化。不同季节的阳光，有能够影响影像情调和性质的特殊色彩特征。阴郁的气氛和轻松的场合，都因光的性质不同而产生不同的视觉冲击力。

光线对电视摄像画面的构图作用，离不开电视摄像画面的内容，如何运用最佳光线对画面进行构图，取决于具体内容在光的作用下所产生的视觉冲击效果(图5-3《芭蕾》)。

(二) 拍摄光线的控制

为了保证电视画面能够真实地再现物体本来的颜色和现场的气氛，准确控制拍摄用光是非常重要的。电视画面拍摄用光的控制主要包括色温控制(含白平衡控制)、强度控制和方向控制三方面内容。

1. 控制色温与白平衡

彩色电视摄像画面能否准确反映物体的颜色,取决于在光线的各种色温条件下对摄像机白平衡的正确调节。控制色温,调节好白平衡,是电视摄像用光控制的基础。

首先,正确调节白平衡,保证图像色彩的正确还原,是对电视摄像最起码的要求。白平衡又称白色平衡或彩色平衡,是当彩色摄影机拍摄灰度卡时,在彩色电视机上显示不带颜色的黑、白、灰图像。摄像系统的白平衡是通过使用滤光片的调整和摄像机的相关电路参数的调整(手动、半自动和全自动)得以实现。

其次,要准确判断色温变化,确保图像色彩的准确还原。色温是表示光源的光谱成分,是光线颜色的一种取值标度,不是指光线照射的实际温度。各种不同光源之所以能呈现不同的色彩,就是因为光谱成分的不同。对于色温控制,实际上就是对光源中红蓝成分互变的控制。不同的场合,会有不同的光源色温。准确知晓色温,有利于选择好相应的滤光片。

再次,正确选择摄像机滤光片,准确还原所摄物体本色。电视摄像机的彩色编码电路是在色温为3200K的光照时,拍摄某一标准而实现准确的白平衡的(以输出的红、绿、蓝三色电信号相互相等为标准)。但是,在具体拍摄中,光源的色温是随光源的变异而变化的,这样,设计中的白平衡就会被破坏。为了保证在不同光照条件下正确还原物体的本色,就需要选配相应的滤光片校正光源的色温。摄像机上的滤光片装置于镜头之后的转盘上,数块滤光片供转动选用。摄像机上的滤片通常分为两种:一种是色温滤片,一般为3200K、5600K(4800、6400)两档,具体根据环境光的色温来选择。另一种是灰片滤片,一般为1/4、1/16、1/64三种类型,根据环境光的亮度选择。一般晴天用1/4或1/16灰片,在雪地等特别亮的环境下使用1/64灰片。

2. 控制光线的强度

摄像机对光照强度的控制是通过光圈的变化实行的。摄像机设有自动光圈电路,为电视从业人员抢拍各种照度的电视画面提供了极大的方便。在被摄体照度均匀、明暗反差不大的情况下,自动光圈能适应从100lx到100000lx照度的变化,能够较好地保证图像的质量。但是在照度不均、阴暗反差过大的情况下,光圈虽然能够根据照度的变化迅速进行自动调节,但这一调节仍会影响图像质量(如主体在室内,背景是室外天空,便会造成较大反差而淹没主体的面目),这时应改用手动光圈(或对主体测光后将自动光圈锁定)。如果现场照度太低,可以使用摄像机上的增益(倍率越大,像质越差)开关,改变电路的放大能力,以增强输出信号。但无论使用手动光圈控制,还是增益方式控制,对于光照强度的控制,均应以保证画面的像质为前提。

3. 控制光线的方向

电视摄像中所用的光线一般有主光、辅助光、背景光、轮廓光、装饰光、效果光、场景光等。

主光是影响拍摄的最关键的光源,它确立了照明的方向和对光源使用的造型意图,并决定了主体阴影的位置。主光的方位在被摄主体的前面,与摄像机镜头轴线呈5°-45°的水平角。主光的高度与摄像机的镜头轴线呈5°-45°的垂直角。主光的水平角和垂直角的角度愈大,被摄主体的立体感愈强;反之,则造型平淡。

辅助光又叫补光，主要是用来弥补主光的不足，照亮被摄主体的阴影。它使阴影部分产生细腻丰富的中间层次和质感，起辅助造型的作用。辅助光的强弱变化可以改变影像的反差，形成不同的气氛。一般来说，主光与辅助光的比例为2:1，光比大，则影调硬；光比小，则影调软。辅助光通常在主光和摄像机的另一侧，与摄像机的镜头轴线呈5°~30°的水平角。辅助光的高度与摄像机的镜头轴线呈0°~20°的垂直角。辅助光的亮度和高度以冲淡主光的影子和避免产生第二个影子为宜。

轮廓光又叫逆光（或侧逆光），是从被摄主体背后投射来的光线。它能使被摄主体产生明亮的边缘，勾画出被摄主体各部分的轮廓形状，将主体与背景分开，增强画面的纵深感。电视摄像中，它通常用来照亮头发和脸颊的边缘。轮廓光的方位在被摄主体的后面，通常与摄像机镜头轴线呈30°水平角，轮廓光的高度与摄像机的镜头轴线呈30°~60°的垂直角。

背景光是照亮被摄主体背景、布景的光。它的作用是消除被摄主体在背景上的投影，使被摄主体与背景分开，衬托背景的深度。背景光的亮度决定了画面的基调。

装饰光有利于突出被摄主体的某一细部质感，以达到造型上的完美。如眼神光、头发光、服饰光等。

效果光通常是用人工光源展现特定环境中的一些特殊光线效果。如用粗细长短不同的条形红丝绸绑在电风扇的防护罩上，被风吹起来时，在灯光作用下形成的火焰效果即为效果光的一种。

场景光也称为基础光，是拍摄大场面用的，它要均匀照亮整个场景，光照度至少达到1500~2000lx，使摄像机无论拍摄哪个角度，都能符合彩色还原的基本要求。

电视摄像用光中，主光通常为场景光的1.2~1.5倍，辅助光为场景光的0.8~1倍，轮廓光为场景光的1.5~2倍，背景光为场景光的0.8~1倍。

## 二、线条是构成电视画面的基础因素

图5-4 《围墙》（线条是构成画面的基本形态）

线条具有象征联想的作用，线条运用的成功与否将决定画面的抽象认识定势。

（一）线条是构成画面的基础因素

线条是对客观事物进行抽象的结果。画面中的任何形体轮廓的最基本形态都表现为线条（图5-4《围墙》）。在电视画面构图中，线条是事物实体所形成的轮廓层次。现实生活

中,线条无处不在。如高楼大厦的高耸、雄伟的气势是通过垂直线条展现出来的;一望无际的大海是通过横线展现出来的;曲径通幽的回廊是通过曲线展现出来的。电视画面如果能够准确地表现事物的外部特征,即线条和线条的结构,就可以更好地表达作品的内容,更好地实现作品与观众之间的沟通。

### (二)线条是形成画面透视的主要元素

线条透视可以构成画面的纵深感,确定物体的远近空间关系,其主要特征是物象以"线条"的形式按规律排列,所产生的视觉效果为近大远小,即近处物象大、远处物象小,向远处伸展的平行线趋向接近,最后汇合成一个点。线条透视是造型艺术中表现空间的一种很有效的手段。线条和线条的有机组合,是画面构图的重要手段(图5-5《规划未来》)。首先,线条能形成画面视觉中心的导向,从而有效地突出主体;其次,通过画面中一些主要线条的结构,将其他分散的线条有机地组合起来,使画面形成一个有机的线条结构整体,从

图5-5 《规划未来》(线条是进行画面构图的重要手段)

而完善构图;再次,线条还能通过揭示物象的轮廓以及结构来表现画面的内涵。此外,线条有时还能成为画面构图的主体(图5-6《篱笆墙》)。

### (三)线条是构成画面象征意义的重要元素

#### 1. 垂直线条

一般是自下而上运用直线线条,给人以庄严、高大、昂扬、严肃、端庄的感觉,代表尊严、永

图5-6 《篱笆墙》(线条能够成为画面构图的主体)

恒、权力的意味,也有自上而下的直线条,有深不可测、一落千丈之势。

#### 2. 水平线条

平行的线条引导人们的目光向左右两边延拓,形成宽广开阔的气势。水平线缺少动势,通常用来表现大海的平静、大地的无垠、天空的寂静与安定,常给人以平静和安宁的感觉。

3. 倾斜线条

斜线在画面中可产生动势。由于人眼看斜线的一侧会产生极度缩小或极度放大的现象，画面空间有了或大或小的变化，瞬息间就产生一种动势。如果结合物体的运动姿态，斜线则更有助于运动的强化。此外，斜线还有利于暗示危险、崩溃和无法控制的感情，产生跳跃的感觉。

4. 放射线条

太阳从云隙中放出光芒，产生光辉有力、奔放、豪迈的感觉。比如爆炸现象，就是属于放射线条带给人们的视觉感受。

5. 锯齿线条

锯齿线条使人的视线产生忽高忽低的变化，因而容易让人产生不安定、不均匀、紊乱和动摇的感觉。

6. 弯曲线条

弯曲线条可以造成柔和优美、迂回曲折之感，使画中的结构变化多姿。

（四）线条是构成画面形式美感的重要元素

自然界和人类社会中有很多丰富优美的线条结构，线条的重复排列可以形成节奏，这是线条的形式美（图5-7《畅想》）。如果线条在画面中能够形成一定的有秩序的节奏，就会使画面具有线条的形式美感。

图5-7 《畅想》（线条重复排列可以形成一种节奏）

影视作品创作中要注意画面中的线条结构，每种线条都有其不同的特性，并能产生不同的视觉效果。但线条本身很难在画面中产生主导作用，它需要与画面内容和构图中其他方面的因素有机结合。也就是说，每一种线条都能产生不同的视觉体验和情绪，而这种体验和情绪必须由作品的内容来决定。因此，需根据现实生活所提供的物象的可能性构成线条，即线条的结构是建立在生活基础之上的，而不是建立在人的主观意象之上。

影视作品创作中，线条组合要达到两个目的：从形式上讲，要通过画面的线条结构将分散的影像、零散的线条联系起来，从而构成相对完整的画面，避免画面中线条杂乱无章，通过线条的结构有效地表现画面的主体，准确地体现出影像的轮廓和空间结构；从内容上讲，创作者可以通过生动的线条结构表达思想情感，表述作品的内容，并让观众通过美好的形式领会作品的思想及内涵。

## 三、影调是构成电视画面形象的基础

影调是指不同亮度的景物形成的有明亮差别的影像,这些明暗差异所产生的黑白灰级差被称为影调。影调在电视画面的拍摄及创作中的作用是非常重要的。

为了保证电视画面的影像质量,电视摄像师要明确影调在其中所起的关键作用。电视图像的彩色是以"大面积着色"形式出现的,色彩层次全靠影调来表现,影调控制实质是对电视画面像质的控制。影调在电视画面构成中的作用主要有:

（一）影调是构成电视画面形象的基础

有光才有影,有影才有形,有形才有线。在构成电视画面的各种要素中,明和暗具有特殊的重要性。因为有了明和暗,画面中的各种物体才能成为可以看得见的影像,所有其他要素,形状、线条、质感和立体感等,都是在明和暗的基础上产生的。在电视画面中,线条并不是构成画面的首要因素,而是作为轮廓线,由影调派生出来的。影调是构成画面的重要的要素。

（二）影调可以增强二维画面的透视感

要在二维的屏幕平面中获得多维的立体效果,除了线条的几何透视作用外,浓淡不一的影调也可以形成层次丰富的空间透视效果。当画面能够准确反映出物体产生的明暗差别时,画面的二维空间往往会呈现出立体的视觉效果。

（三）影调可以突出物体的质感

所谓质感是指物体的表面结构感,质感是物体最鲜明的外部特征。物体是粗糙光滑的还是柔软坚实的,通过画面影调就能够很好地体现出来。

（四）影调可以突出画面表现的重点

根据画面内容的要求,运用影调明暗对比映衬的方法,可以突出相关的表现对象(图5-8《摩登女郎》)。突出亮的物像,一般采用暗影调背景;突出暗的物像,则通常采用亮影调背景。

（五）影调可以增强影像画面的气氛

画面的气氛可以深化主题,增强其思想感情色彩。浓淡影调的配置,使画面因黑、白、灰所占的面积大小而形成各种"调子",画面上黑色调占的面积比重在七八成以上,称之为"低调",低调往往宜于表现深沉、苍劲、忧郁、沉重等情绪内容。画面上白色(或浅色)影调占的面积比重在七八

图5-8 《摩登女郎》(影调可以突出画面表现的重点)

图 5-9 《青春如火》(影调可以增强画面的气氛)

成以上,称之为"高调",高调宜于表现明朗、欢快、恬静等情绪内容。如果黑、白、灰各影调过渡和谐,中间层次丰富,称之为中间调。各种影调的选择均以突出画面中主体的特征为依据(图5-9《青春如火》)。

## 四、色彩构成电视画面的总体基调

色彩与人们的生活紧密联系在一起,人们把自己的生活经验与色彩联系起来(图 5-10《蓝色之恋》)。色彩也是电视画面创作的一个非常重要的因素,它是摄像人员进行画面构成的重要表现手段。

图5-10 《蓝色之恋》
(色彩能让人产生丰富的联想)

当光线投射到物体表面后,作用于人眼的视网膜中的锥体细胞,引起脑神经的反映而产生色觉,这时人就感觉到色彩了。人眼所看到的物体色彩取决于两个因素:光源的颜色和物体本身的色彩。没有光源就没有色彩,光谱成分对色彩的影响是很大的。物体本身的颜色是在受到光源(白光)照明后所呈现的色彩。

物体本身的色彩实际上就是相应的反射色或透射色。反射色是指物体表面对投射的白光吸收一部分光谱色后,被反射的光谱色就构成了物体的反射色。例如绿色物体就是吸收白光中的蓝光和红光而反射出来的,所以人眼看到的就是绿色物体。透射色也是一种选择性吸收,白光投射到透明物体时,吸收一部分光谱色,透射一部分光谱色,透射过的光谱色就是人眼看到的物体颜色。

(一) 色彩的基本特性对电视画面基调的影响

色彩有三个基本特性:色相、饱和度和明度。

色相是人们认识各种色彩差别的途径,它是光谱上不同波长的光在视觉上的反映。最基本的三种色彩就是红、绿、蓝,即所谓的三原色。这三种颜色通过各种组合形成了五彩缤纷的世界。

饱和度又称色的纯度,光谱色是饱和度最好的色。色的饱和度越高则明度越高,色彩越鲜艳,对人的视觉刺激就越大,所拍摄出的画面基调往往显得热烈;相反,色的饱和度低,明度低,对人的视觉刺激就弱,所拍摄出的画面基调往往显得平和或沉静。

明度指色的明暗程度,物体的明度与它的反射率有关,一般来说,反射率高,明度就高(图5-11《颂今朝》);反射率低,明度就低。

图5-11 《颂今朝》(色彩鲜艳明度高的主体使画面显得热烈)

## （二）色彩的自然属性在画面基调中的象征寓意

色彩的自然属性成为生活中客观对象的一种表象和标记。在生活中，人们与色彩有着密切的联系。色彩本身并无抽象含义，但当色彩进入人类社会时就被打上了时代、阶级、宗教、伦理等烙印，产生了一种约定俗成的社会寓意。如五星红旗让我们联想到革命先烈抛头颅、洒热血的悲壮情怀。人们对色彩的运用都是致力发掘它的象征寓意（图5-12《托起》）。

图5-12 《托起》（合理运用色彩能够产生某种象征寓意）

在影视作品中，各种色彩的自然属性在画面基调中的象征寓意如下：

红色：是最引人注目的色彩，具有强烈的感染力。它是火的色、血的色。一方面象征热情、喜庆、幸福；另一方面又象征警觉、危险。红色的色感刺激强烈，在色彩配合中常起着主色和重要的色调对比作用，是使用最多的色。

黄色：是阳光的色彩，象征光明、希望、高贵、愉快。浅黄色表示柔弱，灰黄色表示病态。黄色在纯色中明度最高，与红色色系的色调配合产生辉煌华丽、热烈喜庆的效果，与蓝色色系的色调配合产生淡雅宁静、柔和清爽的效果。

蓝色：是天空的色彩，一方面象征和平、安静、纯洁、理智；另一方面又有消极、冷淡、保守等意味。蓝色与红、黄等色运用得当，能构成和谐的对比调和关系。

绿色：是植物的色彩，象征着平静与安全，带灰褐绿的色则象征着衰老和终止。绿色和蓝色配合显得柔和宁静，和黄色配合显得明快清新。绿色多运用为陪衬的中型色彩。

橙色：是秋天收获的颜色，鲜艳的橙色比红色更为温暖、华美，是所有色彩中最温暖的色彩。橙色象征快乐、健康、勇敢。

紫色：象征优美、高贵、尊严，又有孤独、神秘等意味。淡紫色有高雅和魔力的感觉，深紫色则有沉重、庄严的感觉。与红色配合显得华丽和谐，与蓝色配合显得华贵低沉，与绿色配合显得热情成熟。运用得当能产生新颖别致的效果。

黑色：是暗色，也是明度最低的非彩色，象征着力量，有时又意味着不吉祥和罪恶。能和许多色彩构成良好的对比调和关系，运用范围很广。

白色：是表示纯粹与洁白的色，象征纯洁、朴素、高雅等。作为非彩色的极色，白色与黑色一样，与所有的色彩构成明快的对比调和关系，与黑色相配，构成简洁明确、朴素有力的效果，

给人一种重量感和稳定感,有很好的视觉传达能力。

灰色:具有柔和高雅的意象,属于中间色调,所以灰色也是永久流行的主要颜色。许多高科技产品,尤其是和金属材料有关的,几乎都采用灰色来传达高级、科技的形象。使用灰色时,大多利用不同的层次变化组合。

黑、白、灰在色彩配色中占有相当重要的地位,它们活跃在各种配色中,最大限度地改变明度、亮度与色相,产生出多层次、多品种的色彩效果,因此它们是不可忽视的非彩色。

### (三) 色彩语言在电视画面创作中的运用

电视画面创作中色彩语言的掌握和运用应以三色理论为基础,对色别、色调、色彩的搭配、画面色彩基调控制、色彩还原内容作深入了解,综合考虑环境、时代、季节和社会风俗、思想情感及心理状况等多个因素对色彩语言的影响。

在电视画面中如何运用好色彩要素,需要了解色彩的相关内容,包括色调的冷暖,色度的明暗,色彩的变化、对比、和谐、渐变以及画面上的色块分布等。

#### 1. 色彩的基调与主题

色调是画面中呈现的色彩的总和,是画面上给人总的色彩感觉,也就是画面的整体色彩效果。和谐的色调能够给人以深刻的感染力。色调对表现时间、环境、气氛等有很大的渲染作用。电视画面是可以根据主题的需要确定色彩基调的。暖色调画面表现为红黄基调,冷色调画面则以蓝色为基调。

#### 2. 色彩的对比与和谐

自然界景物是具有丰富多彩的色调关系的,它们相互联系、相互影响,形成多样而统一的整体。多样性的对比,称为色彩反差;多样性的统一,称为色彩和谐。在处理色彩的反差关系时,必须考虑到色彩的和谐,在色彩和谐的前提下,又要充分考虑色彩的多样性。所以可以说,色彩反差就是颜色的对立,色彩和谐就是颜色的统一。调和与对比是相辅相成的,过分强调和谐,色彩将失之平淡,甚至产生灰暗,致使画面眉目不清;过分强调对比,会造成色彩堆砌,以致喧宾夺主,杂乱无章。因此,色彩运用要恰到好处,达到色彩反差与色彩和谐的统一。

#### 3. 色彩的渐变与分布

自然界景物的色彩给人的感觉是,近处景色要比远处景色鲜艳、饱和,它能使彩色画面更富于变化,这一现象被称为色彩渐变效应。颜色在画面上的分布大都成块状,因此称为色块。色块分布表现出不同颜色在画面上的组合、穿插。构图时,要注意观察被摄对象是由哪几种色块所组成,然后决定取舍。近景中有较大面积的饱和色块,给人以强烈的视觉印象;同时应尽量避免出现面积相等的、大块的、互为补色的色块相邻。

#### 4. 色彩与光线的配合

色彩的表现与光的亮度、色温及环境色光的反射有着密切关系,构图必须注意光的配合。实践表明,各种类型的光线会表现出各种不同的色相。例如,顺光色彩饱和、透明度高,但缺乏层次感,色调平和,适宜表现色彩丰富的题材;侧光色彩阴暗、对比强,应增加补光,以降低反

差;斜射光能表现景物的丰富色彩,富有质感、立体感;逆光则使色彩饱和度降低。

总之,电视摄像中,色彩饱和明快、色调统一、色块组合和谐、邻色过渡柔和,能够给人以鲜明、舒畅的感受,以提高画面信息的有效传播。

## 第二节　电视摄像画面结构的实体元素

画面是影像造型的第一语言。画面语言的运用都表现为对社会、自然对象的取舍与安排,使之组成一个可以被理解的整体。那些被取舍、组织的对象是画面构成的实体因素,它们通常包括主体、陪体、前景、背景等内容,前景、背景是主体与陪体所处的环境。无论是绘画还是照相,无论是电影还是电视,它们的画面构成都离不开这些实体元素的支撑。电视画面的构成,依然是以这些实体元素为基础。

### 一、主体是构成电视画面结构的灵魂

主体是电视画面中的主要对象,它可以是一个对象,也可以是一组对象;可以是人,也可以是物;可以根据表达内容的需要、上下镜头的衔接,以及构图形式的规律来安排。

主体是表达画面内容的主要对象,也是画面结构的重点。在结构画面时,应使主体更加突出,给人以更加鲜明的印象(图5-13《空中双人舞》)。由于电视是动态的画面,所以电视画面的主体可以是单主体、双主体、多主体的交替出现。如在中央电视台的《艺术人生》、凤凰卫视的《铿锵三人行》、美国CBS的《60分钟》等访谈类节目中,就经常运用这种表现手法,主持人和嘉宾的画面一般都是轮流出现或同时出现的。

电视摄像构图中突出主体的方法很多,常见的有:

#### (一) 强势构图

进行电视画面构图时,一般将主体安排在观众视线最容易集中的画面部位。实践表明,在4:3和16:9的电视屏幕方框中,运用"黄金分割"及"九宫格"原理,可以得到4个

图5-13 《空中双人舞》(主体是画面结构的重点)

视觉强点,这4个点的视觉强度按照左上1/3、右上1/3、左下1/3、右下1/3的顺序依次递减。在这4个点上,都可以获得掎角之势,便于对画面各部分进行顾盼和照应。而且这些点都是临近边缘的黄金分割点,容易获得开拓与均衡的视觉效果。画面正中是视觉的最薄弱地区,因为人用双眼观看对象时,很难从正中顾及两翼。如果电视画面中只出现一个主体时,这个主体的位置一般不会安排在画幅的正中间,通常是安排在稍微偏左或偏右的位置。根据以上规律,在进行电视画面构图时,应将主体尽可能地安排在视觉强点或优势区域,以获得最佳的视觉冲击力(图5-14《舞者》)。这一规律对于电视画面抓取活动对象,进行动态构图有很高的指导价值。当然这一规律的运用是以内容表达的需要为依据的。

图5-14 《舞者》(通常将主体安排在画面中黄金分割线的位置)

(二) 光影布置

通过光影布置与用光控制,在电视画面中形成不同程度的反差与色彩等对比,使主体获得突出的视觉效果(图5-15《心中的梦》)。一般来说,主体的光线比非主体明亮一些,这样符合观众的观看习惯。大部分电视画面的用光都是遵循这样的原则。不过,有时主体的光线亮度低于画面的其他部分也能取得意想不到的效果。如《焦点访谈》节目的开头,主体光影处理就令人耳目一新。片头过后,出演播室全景画面,明亮的背景画面前衬托着尚未被灯光照亮的节目主持人。此时,观众看到的只是主持人昏暗模糊的轮廓,明显区别于背景的亮色。接着运用了一个推镜头,把主持人拉近,伴随这个过程,主持人的画面由暗变亮,最后正面呈现在观众面前。这样的处理,在节目的一开始,就把观众的注意力集中在主持人这个主体上,起到了突出画面主体的作用。

图5-15 《心中的梦》(通过光影布置突出主体)

(三) 色彩配置

色彩配置主要是运用"对比"与"和谐"的手法突出主体(图 5-16《风车王》)。色彩的对比关系可以产生强烈的视觉效果。在现实生活中,在五颜六色的实景中进行拍摄时,会有千差万别的色彩和多种多样的对比关系等着我们去提炼和选择、搭配和表现,蓝天白云、青山绿水、金黄的油菜花、火红的太阳等,无一不显示着自然造化的神妙。电视从业人员只有善于观察、发现和提炼色彩,才能充分利用电视画面色彩表现的资源宝库,创作出主体明确、结构合理的电视画面。

图 5-16 《风车王》(通过色彩配置突出主体)

(四) 虚实对比

通过聚焦及景深范围把控,在虚实对比中,突出主体

的"实"像。所谓"实",就是画面影像清晰度好,视觉能迅速、准确地捕捉到它的特征并认识它,即画面中的实体。所谓"虚",就是指画面的影像清晰度比较差,难以辨认其面貌。在电视画面的创作过程中,可以通过控制景深的手段,使焦点上的物象清晰,焦点外的物象虚化而难以认清其面貌,从而做到以虚衬实的艺术效果。也就是说,将画面中的主体处在焦点上,使它清晰,因为主体是画面中最主要的表现对象,观众通过主体理解影像画面所要表达的内涵,感受画面的审美价值。而前景、背景则处于景深的清晰范围之外,影像虚化,以达到突出主体的效果和目的(图5-17《杂技》)。电视从业人员常常利用大光圈和长焦距镜头等技术手段来造成画面的虚实对比效果,以突出主体。

（五）动静对比

电视画面中,电视摄像师通常根据画面中或动或静的参照因素,利用动静对比,达到突出主体的目的(图5-18《飞旋时光》)。对画内主体的运动规律而言,画面中动与静相接所形成的节奏、传达的气氛和情绪是不一样的。动静画面相接一般有四种情况：

1. 动接动

（1）两个在视觉上都有明显动态的画面相接。它是不同主体画面的相接,运用上下画面之间的逻辑关系因素进行过渡,采用"切"的技法,节奏明快、流畅。从画面连接所产

图5-17 《杂技》(通过焦点虚实变化突出主体)

图5-18 《飞旋时光》(通过动静对比突出主体)

生的含义看,这是一种"对列式"的相接。如美国国家地理杂志频道播出的《鳄鱼考察》,在考察过程中,上一个镜头画面主体是浅溪中的皮划艇,下一个镜头画面的主体则是拍摄水中受惊吓而快速逃逸的鳄鱼,下一个画面的由来及动因,得之于上一画面考察行程中皮划艇的惊扰,这种"主观角度"的相接,都借助于观众的联想。

(2)运用动作剪接点使两个画面相接,是两个画面同一主体的动态相接,是一种连续性的相接,诸如人们业已熟知的一个人"进门"、"关门"、"坐下"之类的几个动态镜头相接就属此类。这一技法运用的关键是要找准动作速度快、幅度大的那些转折点,以明显的变化引起注意,收到最佳转换衔接的效果。这类动作点的选择,并非要重现活动的全过程,适当省略过程动作,可使结构更加紧凑。

2．静接静

这是在视觉上没有明显动态的画面相接的形式。这种相接不强调运动的连续性,而注重画面内部情节线索、感情线索的连贯,即采用"切"的技法实现彼此的连接。这种相接借助事物内部的对比、隐喻、抒情、心理诸因素为连贯条件,其组接效果是节奏流畅而意境含蓄。很多谈话类的节目中经常采用这种"静接静"的切换镜头方式。

3．静接动

这是将动作不明显的画面与动作十分明显的画面相接。这种衔接推动情节的加剧发展,压缩屏幕时间,视觉效果简明而洗练。如许多径赛项目画面的组接,前一画面是等候发令枪声的运动员,后一画面则是枪响后奔跑的运动员。诸如游泳赛运动员等待发令枪响的瞬间和泳道的拼搏,足球、篮球罚球前的静止和罚球后的拼抢,都是"静接动"的典型组合。

4．动接静

这是在动感明显的画面后紧接静感明显的画面。这一组接技法能造成明显的停顿效果。如在2004年雅典奥运会上,我国运动员刘翔以12秒91平世界纪录的成绩获男子110米栏冠军,终点冲线后,刘翔兴奋地奔向观众,几分钟后站在领奖台上,两组镜头一动一静,合乎事件的发展进程,是个典型的"动接静"的组合,不过,这一技法应慎用,因两画面间不易寻找到应有的逻辑关系。

以上四种组接方式中,"动接动"、"静接静"能较好地体现画面的连贯性;"静接动"、"动接静"都可谓是特例,运用时应谨慎铺垫,找准关系,力求连贯、流畅。

## 二、陪体是凸显电视画面结构主体的绿叶

陪体是相对于主体而言的,它是指与拍摄主体有紧密联系的对象,是画面中陪衬说明主体景物或人物的那些元素。

(一)陪体是凸显主体的"绿叶"

陪体主要是用于陪衬、烘托、突出、解释、说明主体的,形象地说,陪体是凸显"红花"的"绿叶"(图5-19《相依》),其在画面中主要起到以下作用:

图 5-19 《相依》(陪体能够有效陪衬烘托主体)

1．帮助主体说明、揭示画面所要表达的含义

在电视画面中,人与人之间、人与物之间、物与物之间都存在主体与陪体的关系。如在拍摄一个报告会的场面时,报告会的主讲人就是画面的主体,听众就是画面的陪体;在拍摄一场足球赛时,运动员就是主体,观众便是陪体;在拍摄园丁给花园中的花草施肥时,园丁就是主体,被施肥的花草便是陪体。陪体也是画面的重要组成部分,同时是画面构图的重要构成要素。虽然主体对表达画面的中心起主导作用,但缺少陪体的映衬,画面的意义在流动的节奏中就难以充分彰显,甚至会影响内容的充分表达。

2．帮助突出主体,让电视画面内容更加丰满

主体虽然反映一定的内容,如果仅仅表现主体而没有陪体,其内容往往显得单调、贫乏,如有适当的陪体加以陪衬,则画面内容会更加丰满,主体更加突出,所谓"红花需要绿叶扶持",就是作为构成画面主体的"花",因为有绿叶相伴而显得鲜明、突出。对陪体进行安排时,必须要有一定的目的,使它在画面中确能起到应有的作用,凡是内容所不需要的,就应通过镜头的运动、机位的变化,及时将其"清除"出画面。陪体只能处于与主体相应的次要位置,既与主体相呼应,又不让它分散观众的注意力,更不能喧宾夺主。

3．均衡画面、渲染气氛和美化画面,突出主体

通过陪体的画面配置,可以丰富影调层次,均衡色彩构图,增强画面的空间感和纵深感,活跃画面,提升画面的艺术感染力和表现力。为有效突出主体,陪体要体现出以下作用:其一,要能陪衬主体,帮助主体体现画面内容,使画面内容表达更加明确、更加充分;其二,要能均衡画面,美化画面;其三,要能对情节发展、事件进展起推动作用。

4．处于画幅之外的陪体给人以联想,为镜头转场提供方便

有的画面中仅有主体,但主体的注意力、运动方向都朝着画外的某一方向,这是陪体在画外的"间接"作用。如纪录片《日本茶道看习俗》,主持人在去采访茶道的路上侃侃而谈,介绍日

本茶道是如何在日常茶余饭后的基础上发展起来的,以及它是如何将日常生活行为与宗教、哲学、伦理和美学熔于一炉,成为一门综合性的文化艺术活动。主持人还说,日本茶道不仅仅是物质享受,人们可以通过茶会,学习茶礼,陶冶性情,培养人的审美观和道德观念。至此,观众对茶道已经兴致盎然,来到茶道馆门前,主持人并不急着入门,而是侧身引颈向门里看去,画面中只有主持人(主体)孤身一人,陪体(茶道馆)在画外。观众从主体惊喜的情态中可以间接领悟到日本茶道的魅力。

5. 双主体、无陪体的画面构成

近年来,随着电视观念的变化,许多谈话类节目、电视剧中过肩镜头的比例愈来愈多,较好地满足了观众通过人物特写洞察画中人物心理活动的需要,无陪体的双主体、多主体镜头随之增多,镜头景别特写化的趋向较为明显,这一现象在广告片中尤为多见。

(二) 陪体的安排要服从主体表达需要

在电视画面构图中,其主体和陪体可以同时出现在一个(段)画面中,也可以出现在两个(段)画面中。在许多情况下,为适应内容表达的需要,主体、陪体关系还是颠倒的,即先出现陪体画面,再出现主体画面。

1. 主体和陪体出现在同一画面中

在这种情况下,主体和陪体共同完成传递信息、表达内容、表现主题的任务。但是,这时要牢记它只是陪体,只能在画面构图中作为陪衬处理的对象,只能处于相对于主体来说的次要位置,陪体要既能与主体构成呼应关系,又不至于分散观众的视觉注意力,更忌喧宾夺主。这时要与双主体或多主体区分开来。

2. 主体和陪体出现在不同画面中

这是电视画面中经常出现的构图现象,按照主体与陪体出现的先后关系,可以把它分为主体在前、陪体在后,陪体在前、主体在后的情况。

(1) 主体在前,陪体在后。这时候,主体出现在上一个画面中,根据主体的暗示或呼应情况,可以预想和推测到陪体的内容,接着在下一个画面中出现陪体。例如,在射击竞赛中,运动员和靶面的传统画面关系也是这样安排的:先有运动员射击的主体画面,再有射击靶面的陪体画面,在射击竞赛中,主体、陪体画面依次出来,还可以向观众传达竞赛中的紧张气氛。

(2) 陪体在前,主体在后。在电视画面中,根据内容传达的需要,用变化的、连续的画面语言来艺术地表现主体和陪体是完全可能的。也就是说,让陪体先在画面中出现,然后随着镜头的运动,与其具有情节呼应关系的真正主体才会出现。主体、陪体的关系也就在画面语言中得以诠释,在镜头变化的过程中,陪体便体现了其陪衬的性质和作用。先出现陪体,然后在接下来的画面中展现主体,一方面可以交代下一个画面中的细节或情节重点,成为一种在镜头间进行场景转换的方法;另一方面也能够丰富画面语言,避免主体一览无余地直接展现,从而增强画面表述的艺术表现力。

在电视画面构图中,虽然可以运用多种多样的方法来表现主体和陪体的关系,但在这个过

程中一定要把握好分寸,防止出现主体不"主"、陪体不"陪"的现象。陪体始终应当与主体紧密地配合,不能妨碍甚至削弱主体的表现力。

## 三、利用主体所处环境(前景、背景)安排画面构图

前景是指在主体前面或靠近镜头位置的人物或景物。用前景有时可以是主体也可以是陪体,但多数情况下是环境的组成部分。通常可以利用前景来安排画面构图,前景在电视画面中能够起到积极、活跃的作用。

### (一)发挥前景装饰主体的作用

1. 装饰主体或直接帮助表达主题

有些画面内容单靠主体很难完整地表现内容,画面也难以有良好的视觉效果。而前景与主体有机结合,有助于同主体一起完成构图造型任务,增强影像画面的艺术表现力(图5-20《美丽校园》)。例如,在电视会议新闻报道中,一般在拍摄主席台画面时,会把主要人员前面的姓名牌也拍进画面里,这样,观众就知道画面中的新闻人物是谁,而不会张冠李戴。这类姓名牌就是画面中的前景。

2. 增强画面层次感,拓展空间深度

图5-20 《美丽校园》(前景能够对主体起到装饰作用)

在电视画面的构图过程中,通过有意识地选择一些前景,能够在二维画面中表现出三维立体空间的透视感和距离感,增加生活中的真实感,拓展空间深度。

3. 均衡美化画面,增强空间感与透视感

在电视画面的拍摄过程中,如果孤立地去拍摄一个主体,在视觉上往往会感到很单调,因为画面构成上缺乏变化。如果在拍摄现场选择一些景物作为前景,使它与主要的被摄景物相呼应,共同构成画面,就能使构图富有多样性变化,并且达到视觉上的和谐与均衡。一些富有特征、美感和装饰效果的前景,能够给主体的展现提供空间,使画面更加具有视觉美感,从而更好地服务于被摄主体。

4. "框"起主体,具有装饰趣味

拍摄中有时会遇到一些本身具有框架形状的物体,可以利用它们作为前景把要表现的被

摄主体"框"起来,使画面的构图更加紧凑,并随框架本身的形状或线条,使画面富有装饰趣味,增强画面的形式美。这种构图方法,使画面具有"向心"特点,很容易把观众的注意力引导至框架之内的被摄主体上,使"框"里面的人、景或物成为画面的视觉趣味中心,使之有效地引导观众视线关注主体。

5．有利于影调和色彩的对比

前景能够丰富画面的影调和色彩,增强与主体、背景的影调和色彩对比,使平淡的景物显得更有生气。如雾天、阴雨天中的景物或者另外一些明暗反差较弱、画面影调平淡的景物,拍摄时如果能够适当地在画面内增加一点暗影调的前景,就能使画面的影调富于变化,使画面表现得更加生动。同样,也可以利用前景的色彩去丰富画面的色彩构成,使它具有多样变化,甚至可以强调前景的某种色彩,给观众一种特定的色彩印象。

6．在运动摄影中增强节奏感

在拍摄行驶着的汽车时,摄影机与汽车运动速度同步,路边的建筑或花木等前景从镜头前一一掠过,这时主体汽车相对"静止"清晰,掠过镜头的花木(前景与背景)显现出快速的横向移动的影子,主体汽车在花木前景的影子中时隐时现,因而增强了画面的运动节奏感,让人感受到运动摄影的节奏魅力。

前景的运用要得当,首先,前景与画面所展现的环境应该具有内在联系,应显得协调、自然。其次,前景的形状要美。前景处在画面的最前沿,在视觉上相当醒目,它本身的形状美就显得十分重要。再者,一般来说,前景的影调要比背景暗一些,这样不至于分散观众的注意力,有利于表现空间的深度。构成前景的对象可以是任何物体,但是要有助于内容的表达,有的还应与画面的情绪、气氛相吻合。前景处于靠近镜头的位置,在画面上成像大,如果处理不当,容易破坏画面的完整性,甚至淹没主体。

(二) 发挥背景衬托主体的作用

背景是指画面中主体背后的景物,背景可包括远景中的人物、建筑、山峦、大地、天空,也可以仅仅是人物、景物的衬底,或是一面墙、一块布幔等。

背景有动态背景、静态背景,有绘制的、幻灯照明的、搭建的以及由特技合成的各种背景。可归纳为有像背景与无像背景两种。有像背景应注意选择典型环境,确定恰当的景物范围以及影调、色调的处理;无像背景允许有影调明暗部位、面积大小以及光影的变化,以烘托气氛或作为装饰性处理。

数字虚拟技术可以通过背景画面的变化,或者背景保持不变而主体不断改变,来表现电视画面所需要的内容,它的作用大致有以下几个方面:

1．表现人物和事件所处的时空环境

用花朵、柳絮、冰雪等季节特征明显的物象来表现主体所处的时间环境,用有鲜明特点的建筑、景物来表明主体存在的空间环境。如美国地理杂志频道播出的系列电视纪录片《企鹅的命运》中记录了一群企鹅为躲避海狮、海豹的袭击,不时在冰雪中迁徙的艰苦过程,背景是一

望无际的皑皑白雪冰原,这一系列画面很好地表现了企鹅生存环境的艰难。

2．表现主体所处环境的空间大小

背景紧靠被摄主体,显得空间小;背景远离主体,显得空间大。在电视画面创作中,可以利用这一点来表现主体所处的空间大小。例如,利用长焦距镜头把城市街道上的车辆拍得很拥挤,背景上的建筑物离车辆很近(压缩效应),显得城市格外繁华。也可以利用短焦距镜头使背景的成像缩小,显得离被摄主体更深远(扩散效应),夸大主体所处的空间。

3．烘托主体,使它的形状及轮廓更加显著

为使画面中被摄主体形象鲜明突出,要注意与背景区分开来,以免被淹没在纷杂的背景之中。背景对突出主体形象及丰富主体内涵都起着重要作用。电视摄像画面的背景选择,一要力求简洁,二要形成色调对比,三要利于体现主体特征。

4．营造各种画面气氛,帮助解释内容

有些背景或具有一种特定的含义,或富有一定的造型特征,如果把它作为一种画面的构成要素包含在其中,不仅有利于画面的构图,也能对烘托电视作品的主题起到一定的作用。

（三）发挥为主体打造立体空间的作用

在电视画面结构中,背景与前景是主体生存的环境,两者对于突出与表现主体都有着重要的作用,处理好它们与主体的构成关系,将会有效地增强画面视觉效果。为了保证主体形象鲜明,处理背景与前景时,必须注意主体与背景及前景的影调、色彩、动静、虚实关系,以便相互形成对比,达到突出主体的目的。

1．主体与环境要有影调深浅区别

利用被摄体亮暗影调的互相衬托,将被摄主体的形状及轮廓交代清楚。例如亮的主体衬托在暗的背景上,暗的主体衬托在亮的背景上,或者利用中间调的背景分别衬托主体的亮部和暗部。总之,主体与背景及前景的影调要有区别。

2．主体与环境要有色彩变化区别

利用被摄主体与背景及前景颜色上的差别,把它们区分开来。如暖调子的主体衬托在冷调子的背景上,鲜艳的主体衬托在晦暗的背景上,不同颜色的同种物体也能让主体与环境区别开来。

3．主体与环境要有虚实对比区别

利用清晰与模糊的差别,将主体与背景及前景区分开来。经常是利用大光圈及长焦距镜头景深小的特点,使背景及前景的影像变模糊,并与主体区分开来。如可利用薄雾所形成的亮背景,把远处杂乱的背景掩盖起来,使主体处在亮光下,形成较亮的调子。

4．主体与环境要有动静变化区别

动中有静或静中有动,都能使被摄主体得到突出显现。如在川流不息的人群中,一个站立不动的对象就能吸引观众的注意力。

## （四）发挥后景对主体氛围营造构成的作用

后景是背景中派生出来的概念，是指与前景相对应，靠近主体后面的人物或背景。在有前景的条件下，后景可以是主体，也可以是陪体，但多数是环境的组成部分，是构成相应氛围的主要成分。

后景的作用表现为：可以丰富画面形象，交代画面内容；可以使画面产生多层次景物的造型效果，增强空间深度感。

画面中的后影与背景相比，后景贴近主体和陪体，以俯角拍摄的效果最佳。在拍摄过程中，因场面调度与摄像机位的多向变化，后景有时相应转换地位而成为主体或是前景。

后景在一定条件下会成为背景。不过背景与后景虽然位置接近、功能相似，但电视画面创作者却不能模糊不清、混淆概念。从概念上来看，背景有时可以包括后景，与后景一起构成"图—底关系"的"底"。但是，从严格意义上说，后景与背景还是有一些区别的。后景位于主体之后，是与前景相对而言的。背景则属于距镜头最远端的"大环境"的组成部分，只能起到主体背后的"衬底"作用。之所以在这里特别指出后景和背景的区别，是为了进一步提醒大家，虽然电视画面是二维的"平面造型艺术"，但是必须要具有三维的立体造型观念。应该运用各种摄像技巧在画面上表现出三维空间的纵深感和透视感。其中合理安排画面中的前景、后景和背景，是表现空间的深度、塑造立体空间的有效途径之一。

在电视画面拍摄中，前景、背景、后景被统称为环境，这些因素除了起到突出主体的作用外，还能够说明事件发生的时代，表明人物活动的季节、时间和地点，有助于刻画人物的性格以及表现一定的气氛。这些作用都是影视作品创作者在实际拍摄中不可忽视的。

要想表现好画面的主体并取得满意的构图，一个重要的环节是处理好环境因素。既要让环境发挥其补充说明、客观交代和阐释内容等作用，也要注意对进入画面的环境加以选择，那些与主体无关的"杂乱"景物一概要排除出画面，否则环境因素所形成的"包围圈"就会淹没主体，甚至妨碍电视画面的内容与主题思想的表现。

## 第三节　电视摄像画面结构的特殊元素

中国画非常讲究审美联想和审美想象，在画面中留有空白，给观众留有审美联想的余地，以使"虚实相生，无画处皆成妙境"，有此"妙境"方能"通幅皆灵"。

因此，空白是电视画面结构中的一个十分重要而又特殊的元素，它是指画面中处于背景位置与实体对象之间的单一色调的空隙。在电视画面中，落在清晰范围之外，失去了原有实体形态的天空、大地、水面及一切景物，由于其色调的单一，都可视之为"空白"。

## 一、电视画面留白(空白)的作用

电视画面中的空白不是构成实体的元素,没有具体的形象。空白是一条无形的纽带,使画面内各个实体元素之间沟通联系为一个有意义的整体。如果一个画面中没有留白,而是充满了衔接主体、陪体和环境的线条,那必然使人的视觉应接不暇。这样既使人感到烦闷窒息,又削弱了画面的表现力量。空白的作用是非常重要的,优秀影像艺术作品都有恰到好处的留白。

电视画面中的"留白",是将"自然白"转换成"艺术白"。所谓"自然白"是指人的视觉感知到的那些高亮度的景物,如白墙、白雪、天空和其他的大面积的白色物体等。所谓"艺术白",是指影像画面经过技术和艺术处理后,形成的一种视觉形象,使观众感受到它的存在,并随之形成一定的情感作用(图5-21《青春风采》)。在电视画面的创作过程中,可以利用自然界中的自然现象或用人工手段刻意营造出画面中的"白",如自然界中的雾、细雨蒙蒙等都会在画面的远处造成"白"的效果。也可以利用人工施放白色烟雾,形成白色的雾状效果。如这样一个电视画面场景:画面的近处,几个身着黑色衣服的人神色木然地站立在一个墓碑前,他们在悼念逝去的友人,与他们

图5-21 《青春风采》(画面留白能够让主体给观众留下更多的想象空间)

全黑的穿着形成强烈对比的是画面中的环境——被大雪覆盖的白色大地。这里,大面积的白色背景形成了画面中的"空白",充分表现出他们当时悲哀的心情,引发观众情感上的共鸣,观众可以根据自己的经历进行联想和填充。具体来说,留白在电视画面的构图中主要具有以下五个方面的功能:

(一)分配电视画面的空间

在画面构图时,一般讲究疏密有致,即"疏能走马,密可透风"。实体要素往往是画面中的"密","留白"构成画面中的"疏"。过密会使画面过于集中而有堵塞感,并影响主体的表现以及画面结构的合理性;过疏则会使画面过于松散、不集中,有凌乱之感。画面中留白元素的合理配置,使画面更加精炼,能够突出画面所要表现的主体,为观众留有更多的想象空间。

(二)构成电视画面的影调、色调

一般来说,留白通常处于电视画面中的背景位置上,留白处的光线、颜色构成和分布在很大程度上决定了整个画面的影调和色调。在表现恐怖、凝重、罪恶、紧张等气氛时,留白部分一

般会选择较暗的光线和色彩;而在表现欢快、轻松等情绪时,留白部分一般会选择较亮的影调和明快的色彩。通过运用留白元素,使之与主体等实体因素构成或对比、或和谐的关系,共同构成电视画面。

### (三) 构成电视画面的简洁语言

留白能使画面看起来更加简洁、流畅。这是因为实体元素的减少,使画面有空灵之气。留白在处理电视画面的转场时非常有价值,它为下一主体出场(即为转场)做好了空间准备,可以有效地控制节奏。此外,还可以利用逆光形成的空白来屏蔽画面中的一些无关紧要的背景环境,使它们从画面中消失或在画面中减弱,从而更好地突出画面中的主体。

### (四) 为影像画面营造出相应的意境

在电视摄像中,应把握好留白与实体景物的面积比例关系。一般来说,如果画面中实体对象面积大,空白面积小,画面就趋于写实;如果画面中空白面积大,实体对象面积小,画面就趋于抒情写意。画面中的留白不是真空和死白,而是意蕴生发的空间。所谓"画留三分白,生气随之发"讲的就是这个道理。

### (五) 使电视摄像画面充满可感情绪

当表现欢乐场面时,应留有足够的空间空白让情感得以升华。如拍摄运动员奔跑时,前方需要留有开阔的前进方向;拍摄热气球上升时,需要在画面的上方留出足够的空间。而表现主体人物愁苦时,就应尽量缩小画面空白,制造出压抑的情绪。电视画面具有运动性的特征,所以需要在画面中为被摄运动主体的前方预留出足够的空间,以便能较好地表现出运动主体的动势。因而在电视摄像中,在处理有方向性的物体时,一般情况下要在其前方留出较多的空白空间。

## 二、电视画面留白的艺术魅力

艺术美的显现形态多种多样,因此,当生活被搬进艺术作品时,便会有各种各样的方式和途径。在各类艺术创造中,有的表现在艺术作品所塑造的典型形象或离奇紧张的情节上;有的表现在细节的精心设计上;有的表现在色彩、动作、线条等形式上。但艺术美的表现形态不仅仅是这些,有时候单凭视觉在表象上是捕捉不到美的。准确地说,表象所表现的美并不是真正的美,真正的美是艺术上的留白。美的极致常常在此得到真正的体现。

### (一) 电视画面的艺术之美要与留白相结合

留白在艺术各领域中都会被应用,音乐中的歇拍、戏剧中的静场、影视作品中的空镜头等,都是一种留白艺术。齐白石笔下的虾,荟萃了最高境界的留白之美,活泼可爱,玲珑剔透,充满生机,给人以无穷的审美享受。他画的虾有的是五只脚,有的甚至只有三只脚,而众所共知,虾有十只脚,齐白石积几十年的工夫,将虾的脚越画越少,却越画越传神。仔细看,虾的头部是浓浓的重墨,虾的背部晶莹透明,周围轻轻拉墨,背部中间无丝毫点墨,形成一块空白,正因为这无墨之处,使虾顿时有了跃动的生命感,虾的神态也跃然纸上。那种玲珑剔透的劲儿,

使虾的艺术之美达到了一种极致。

在文学等艺术作品中,艺术美的最高境界常在表象之外显现。如柳宗元在《小石潭记》中有一段对游鱼的描写:"潭中鱼可百许头,皆若空游无所依;日光下澈,影布石上,佁然不动;俶尔远逝,往来翕忽,似与游人相乐。"给读者留下一幅清新秀美的画面:清澈透明的水中,上百条鱼自由自在地来回游动,岸上景物的影子倒映在水下石头上。空明碧透的潭水简直沁人肺腑,越发显出美感,给人以言语难表的审美感受。柳宗元在整段文字中没有用一字来正面形容水如何清、如何美,却处处让人感到水的存在,真是"不着一字,尽得风流",达到了无迹可求的境界,显示出了留白在文学艺术作品中独特的审美价值。

留白在影视艺术作品中也同样得到了充分运用,如影片《橄榄树下的情人》的结尾,一段约4分钟时长的长镜头远景便是留白处理的典型:侯赛因和塔赫莉走向树林深处,越走越远,最后只剩下两个小白点,在观众等待侯赛因求爱的结果时,注意力一直投射在他们越来越小、先分后和的小身影上,这就在大全景的背景下,森林、小路、色彩、影调、自然和人物的对比运动中,留白处理给人带来较好的情绪感受,令人回甘之余,还能留下无限的想象空间。

(二) 电视画面艺术的视野融合要与留白相结合

留白是影视艺术作品达成审美交流的要素之一,它深刻地展现了艺术的创作过程与接受过程的视野融合,引发了艺术文本与艺术接受者的审美交流活动,具有多层次、多维度的蕴涵。

从艺术形式的角度来看,艺术作品作为参与交流、建构意义的一方,是直接指向接受主体的。意义的最终获得必然依赖于接受者的生成和建构,所以艺术作品必得以其充满留白的画面结构来召唤另一方,激起主体相应的艺术感觉,从而使得影视艺术作品得以不断深化。如在影片《城南旧事》的开头,运用了近3分钟的空镜头,通过景物叠化、穿插片中的景物描写,将道不出的离别交给苍茫的大地,将说不尽的乡愁交给飞舞的红叶,以景写情、融情于景、情景交融的空镜头得到了完美的体现,留白也为影视艺术作品营造出独特的意境。

理论与实践证明,艺术创造与留白的关系十分密切,留白恰恰是创造美好意境的奥妙所在,它是由艺术本身的特性决定的,也是由欣赏者的审美需求决定的。

# 第六章 电视摄像构图

## 第一节 电视摄像构图的特点

电视摄像构图,从广义来讲,是指从选材、构思到造型体现的完整创作过程,即思维过程和组织体现过程。狭义地讲,是指一幅电视摄像画面的布局和构成,就是要把表现的对象根据主题和内容的要求有意识地安排在画幅之内,把创作者的意图表达出来。具体包括电视摄像画面给人的总体视觉感受,主体与陪体、环境的处理,被摄对象之间关系的处理,空间关系的处理,影像的虚实控制,以及光线、影调、色调的配置,气氛的渲染等。

电视摄像构图的目的在于增强电视画面的表现力和良好的视觉冲击力,更好地为表达画面内容服务,使主题更加鲜明,形式更加新颖独特。主体突出、意图明确、具有形式美感是构图的基本要求,具体应把握好以下特点:

### 一、把握好摄像构图的多变性

电视摄像画面构图中有许多运动的画面,而运动主要包括画面内运动和画面外运动等。严格地说,运动性是电视摄像画面与静态的摄影和绘画构图最本质的区别,而运动必然导致变化,从构图的角度出发,可以把电视摄像画面的这一特征叫作"电视摄像画面构图的多变性"。由于电视画面不像摄影图片一样是对某一瞬间的记录,而是有一定时间长度的延续,在这个时间的延续中,电视摄像画面构图的各个因素,如光线、色彩、线条、影调等,都会发生各种或大或小的变化,而被摄对象的本身通常也是具备运动特性的物体。此外,摄像机还可能会有机位、角度、光学镜头等多种变化,这些丰富复杂的运动不停地改变着被摄对象在画面中的位置、主体与陪体的关系、画面的情节重点、整体气氛、透视关系,以及拍摄者的态度倾向等诸多内容。这些丰富的变化为电视摄像师创作出富有特色的电视画面提供了机遇,同时也对电

视摄像师的构图能力提出了更高的要求与挑战。

因此，电视摄像师在拍摄取景构图过程中，一要有一定的预见性，在条件允许的情况下，应尽量在开拍前将拍摄的各个环节考虑成熟；二要在运动中随机取材，灵活地掌握并切实提高构图能力。要做到这两点，扎实的电视摄像基本功和实际的拍摄经验都是不可缺少的。

## 二、掌控电视摄像画面构图的比例

与摄影和绘画不同的是，电视摄像不能任意安排和设计画框，因为电视画面画框的边比，一般固定为4:3，高清电视为16:9。而电视摄像，虽然在音乐电视等节目中，也可以通过后期加工对构图做一些遮挡和改变，但对绝大多数电视画面来说，是不需进行后期剪裁和调整的。因此，电视摄像师对画面的构图，要力求做到一步到位，以减少后期制作的工作量。

## 三、发挥电视画面视点多变的构图魅力

电视摄像中，画面的视点（即电视拍摄角度）是非常丰富的。它既包括非常具体的几何视点，即水平视点、垂直视点，也包括心理视点，即所谓的主观视点、客观视点、主客观转换视点等。视点的多变，给画面构图带来无穷的变化，尤其是在拍摄静态物体时，可以通过电视摄像机的运动，即视点的改变，全方位地展现被摄主体各个方位的情况，这在静态摄影作品中几乎是不可能的。这种多变的视点，不仅让电视摄像画面的形式更为丰富，也更容易给人以真实的三维空间的感觉。对电视摄像师来说，应灵活地选择和变化自己的拍摄角度，利用景别和角度的变化表现特定的内容，发挥出电视摄像画面的独特魅力。

## 四、重视蒙太奇手法在构图中的应用

蒙太奇是影视作品摄制工作的基本思维，电视摄像画面的构图绝不能只考虑单个画面内各个因素的组合和配置，还必须考虑到时间和空间的存在。不管是单个镜头内，还是不同镜头之间，画幅间的连续性和相关性都是无法回避的现实。也就是说，电视摄像画面的构图效果，是通过画幅与画幅间有效组接后实现的，即影视画面构图的完整性是通过一组镜头、一场戏来体现的。单个镜头的构图会影响到整个片断的镜头风格和传播效果，一系列镜头的整体结构和组合要求也会对单个镜头的构图产生特定的影响。某一个镜头，单独看可能是不规则、不完整的，但在整个片断中，却发挥着重要而独特的作用，成为某一片断的亮点。反过来，也可能出现单个镜头是非常漂亮的，却无法组接到片断中，一旦硬性加入，很可能会让画面的叙事产生歧义或其他问题。因此，对电视摄像师来说，拍摄时必须考虑电视画面构图的整体性，但动态的影视画面构图"整体性"包括的内容更广泛，需要摄影师引起足够的重视。

### 五、注意摄像构图中各镜头间的相互照应

电视摄像的单个画面容量有限,镜头间应彼此照应,相互补充。正因为单个电视摄像画面的时间长度是有限的,所以在进行电视摄像取景构图时,就要注意做到简洁突出。此外,电视摄像画面的大小比较有限,考虑到电视适合家庭观看的特点,要求单个电视画面不能太复杂。单个镜头的内容应比较单一,形式应比较简洁,无论是从内容上还是从形式上,镜头间都应彼此照应、相互补充。比如,在一个以静态构图为主的片断里,就应适当考虑拍摄一个运动镜头,以免让观众觉得太沉闷;而在一个以小景别为主的片断中,适当加入一个大景别的、构图舒缓的镜头,也是非常必要的。

## 第二节 电视画面构图的美学基础

电视摄像画面构图的目的,就是要从人的生理及心理结构出发,符合人们的审美习惯,使观众在看到画面时能够认同,从而满足他们的审美需求。

### 一、黄金分割作为画面构图的美学基础

在人们审美过程中,视觉的美学结构发挥着对客体信息进行接受、整理、加工、改造、制作的创造性作用。长期以来,人们不断地探求影视构图的美学规律。其中,黄金分割被认为是一切造型艺术的不二法则。

#### (一)黄金分割概念

黄金分割也称"黄金律"、"黄金段",即把一线段分成两部分,将整体一分为二,较大部分与整体部分的比值约为 0.618。这个比例被公认为是最能引起美感的比例,因此被称为黄金分割。

黄金分割的发现最早可追溯到古希腊的毕达哥拉斯学派,该学派从数学原则出发,在五角星中发现了黄金分割的数理关系,并以此来解释这种关系创造的建筑、雕塑等艺术形式美的原因,同时也最早提出最美的线形为长宽成黄金分割比例的矩形。文艺复兴时期,艺术家利用数学和几何学的成就,试图找出艺术形式中最美的比例,注意到了黄金分割在艺术中的意义。19世纪,德国学者蔡辛克深入研究黄金分割原理,认为黄金分割无论在艺术领域还是自然世界中,都体现了美的最佳比例。德国近代实验美学家费希纳,曾根据黄金分割原理做过心理学实验,发现在用于实验的几何图形中,最易被人接受的比例关系与黄金分割十分接近。

现代研究证明,人体结构里也有不少符合黄金分割的比例关系:手长和腿长的比例、腿长和身长的比例等。黄金分割能成为审美主体和审美对象的联结因素,是人类长期实践活动形

成的生理及心理结构协调的结果。

朱光潜说:"'黄金分割'是最美的形体,因为它能表现'寓变化于整齐'这个基本原则,太整齐的形体往往流于呆板单调,变化太多的形体又往往流于散漫杂乱。两者须能互相调和,黄金分割一方面是整齐的,因为两边是相等的;一方面它又有变化,因为相邻两边有长短的分别。长边比短边长的形体很多,而'黄金分割'的长边却恰到好处,无太过不及的毛病,所以最能引起美感。"

(二) 黄金分割在电视摄像画面构图中的作用

电视是在固定的画幅内表现物体,生活中物体的形状,只有在电视画面中占有一定的位置,并和画框的各边线形成某种对应关系,才能引起视觉的注意。电视画面构图最重要的是,决定被摄物体在画面中的形状,以及他们各自在画面中所占的位置和面积大小。电视画面构图就是按照人们的视觉规律,将主体安排在观众视线最容易集中的画面部位。黄金分割为电视摄像画面确定视觉中心起了提供坐标的作用。

在电视屏幕方框中,运用黄金分割原理,按横竖分别把画面分为三等份,在画面内可以得到4个交叉点,即画面的视觉中心点、美感诱发点。在这4个点上,都可以获得掎角之势,便于对画面各部分进行顾盼和照应,而且倚居一隅能够轻松纵览全局,这四个临近边缘的黄金分割点最容易获得开拓与均衡的视觉效果。有人认为,画幅的正中心是画幅中最正的部位,最宜集中观众注意力,容易形成对称结构。不过,如果这样构图,画面会显得呆板,而且人在观看画面时,双眼难以从正中顾及两翼。

## 二、电视摄像画面构图法则与规律

对电视摄像画面构图来说,不仅要探究平衡、对比、比例、主宾、参差等构图法则,同时还要把握多样统一、变化和谐、讲究节奏的构图规律。由于电视画面构图具有连续性的特点,因而在实际构图过程中,不能着眼于单个画面,而要通盘考虑。

(一) 电视摄像画面构图法则

1. 均衡法则

电视摄像画面构图中,均衡主要是指构图中诸因素的组合排列,能给人带来视觉上和心理上的统一感。

均衡包括对称均衡和非对称均衡。对称是事物中相同或相似形式因素之间相称的组合关系所构成的绝对均衡,在形式上有左右对称、上下对称、斜对称等。在电视画面中,如果通过直线把画面空间分为相同的两个部分,那么处于对称关系的物体不仅量与质相同,而且与分割线的距离也相等。对称形式的构图适宜表现静态画面,容易使人感到整齐、稳重和沉静。如在一些电视画面中两个人面对面坐着谈话的镜头,通常会采用这种均衡构图的形式。均衡构图让人感觉画面很平稳,观众可以集中注意力聆听对话的内容,不受其他因素的干扰。非对称均衡的构图在明暗、大小、形状、布局等方面有着很大的差异。现实生活中,人即使只通过视觉感受

色彩或形体,也能根据心理经验获得重量感,这种现实反映到电视画面构图中,就有可能使人对画面中不同造型对象形成不同的轻重感。一般来说,较大的物体、较浓的色彩(或冷色调)、较暗的光影给人以重的感觉;较小的形体、较淡的色彩(或暖色调)、较亮的光影给人以轻的感觉。为了获得平衡,较浓的色彩(或冷色调)、较暗的光影会处理在注意力中心的偏远处,或是增加另一端的较小形体的数量。

### 2．对比法则

对比是使具有明显差异、矛盾和对立的双方,在一定条件下共处于一个完整的艺术统一体中,形成相辅相成的呼应关系。在电视摄像画面构图中,对比的形式有形体大小、色彩浓淡、光线明暗、空间虚实、线条曲直、节奏快慢等。这种利用差异对比的构图,目的是突显被表现事物的本质特征,以加强某种视觉效果和艺术感染力。在任何一个大小均衡的构图中,为了突出某一部分,都要依靠对比来实现。此外,电视摄像画面构图中常常会用到色彩浓淡、光线明暗、线条曲直等对比。

### 3．比例法则

比例是指对象形式与人有关的心理经验形成的对应关系。在电视摄像画面构图中,运用比例法则的地方很多,如被摄主体与环境之间的比例。主体与背景相比,所占画面面积比例小,能展示较为开阔的意境,画面写意性强;比例大,则着重展示主体自身的特征。当一个人置身于茫茫原野之中,人在画面中所占的面积越小,越会显得原野的广阔无垠以及个体在大自然中的渺小。

### 4．参差法则

电视摄像画面构图中,参差是指事物形式因素部分与部分之间既变化又有秩序的组合关系,它的特点是有整有乱,整中见乱,乱中见整,形成不齐之齐、无秩序之秩序。参差一般通过事物外在形式因素,如物象的大小、高低、隐现、有无、位置的远近、上下、纵横、色彩的浓淡、明暗、冷暖等无周期性的对比、变化表现出来。参差是在交错变化中,按照一定的章法,使主次分明、错落有致,以表现整体的内在和谐统一。

### 5．主次法则

主次是指事物各形式因素之间主体与陪体、整体与局部的呼应组合关系,具体体现了形式美"多样统一"的基本规律。在电视摄像画面构图中,主次法则要求各部分之间的关系不能是同等的,其中必有主要部分和次要部分。主要部分有一种内在的统领性,往往影响辅助次要部分的取舍。根据主体需要而设置的次要部分,多方面展开主体部分的本质内容,使画面富于变化。次要部分具有一种内在的趋向性,这种趋向性又使画面显出一种内在的凝聚力,它通过层层递进使主体在多样丰富的形式中得到淋漓尽致的表现。

主次法则是为了把画面的各个部分联结为一个有机整体,并和周围的环境分离开来,通过光线的强弱、影调的明暗来突出主体与趣味中心。在大景别、多元素的画面中,突出主体还可以通过以下方法来实现:通过主体在画面中所占面积的大小,以及合理运用光线、色彩、线条、

角度等途径进行突出。

6．整齐法则

整齐是指在构图形式中，多个相同或相似部分之间重复的对等或对称。其基本美学特性是能够造成一种特定的气氛，给人一种稳定、庄重、威武、有气魄、有力量的感觉。在电视摄像画面构图中常常可以看到，把许多大体相同的对象作一种线形的排列，往往比一个对象单独存在时更能使人产生美感。例如，阅兵式的场面、军训的镜头：整齐划一的方阵、迎风飘展的彩旗，相同的方形、明亮的色彩、饱满的画面，都能给人以威严的感觉。

7．呼应法则

景物之间形成相互联系是使画面统一的一种构图方法。它可以利用光、影、色调，实体、虚体及大小各异的对象的相互关系，使画面整体布局达到含蓄、均衡、统一的效果。在安排画面构图时，摄影师从一定的拍摄角度选取画面范围，同时也确定了其中各部分的相互关系，使人物与景物、光与影、虚与实之间一呼一应，因而形成画面内部的有机联系。这种联系既表达出一定的含义，也有助于画面整体性的表现。例如，在电视画面中，经常会有一个人与另外一个人对话，但另一个人不在画面中，那就必定有其声音与画中人物相呼应。

8．集中法则

集中是依据景物的空间定向、趋势以及人物的视向、动态、表情或景物的明暗、线条结构、色彩关系等，使画面有机地结合成一个整体。具有突出主体、强化主题的作用。构成的方法有：利用相对方向和动作构成呼应关系；利用线条走向和趋势构成相同指向关系；利用影调构成大面积亮中的暗，或大面积暗中的亮，以及色彩配置，使观众视线集中到主体或趣味点上。在复杂的景物动态和多方向的条件下，利用情感和共同意志的呼应来集中表现主题。

（二）电视摄像画面构图规律

1．多样统一规律

这是对形式美中对称、均衡、整齐、对比、比例、虚实、主宾、变幻、参差等规律的集中概括。它在电视画面构图里的基本要求是：在形式的多样性、变化性中，体现出内在的和谐统一关系，使形式既具有鲜明的独特性，又表现出本质上的整体性。也就是说，画面要构建一个构图中心，但并不意味着画面只有一个形体、一种构图元素，还应该有其他的陪体和元素，多样才能较为生动有趣。这些物体和构图元素，要通过各部分之间多样统一关系的组合达到内在的和谐。

追求电视摄像画面构图的多样统一，首先要明确拍摄意图。为画面选景时，应该确定好主体与陪体，拍摄对象在主题中始终统一。要通过主陪体的有机组合，做到画面主次分明，空间分配疏密相间，隐去不必要的东西，使画面视觉中心的事物突出，让观众一眼看上去就是主体，是造型的主要部分。

在处理光线、色彩、线形时，可采用以下方法：

（1）通过线条组合求统一。流畅的线条始终是达到统一的可靠手段。线条在画面中可以构成一定的结构，流畅的线条在画面中移动，勾勒出彼此相邻物体的轮廓线。如果这些轮廓线使

用水平线结构、垂直线结构或是曲线结构,可以使画面得到统一的效果。如一棵棵直立挺拔的参天大树、一座座高耸入云的摩天大厦,彼此依托就有了垂直线的排列结构,共同蕴含了奋发向上的蕴意。

(2) 通过色彩色调连贯求统一。色彩作为影响视觉效果的重要元素,对画面构图有着重要的意义。色调的连贯性也是统一的重要因素,如果必须把几个独立的被摄体拍摄在一起,而又缺乏适当的线条或形状,可以让明和暗的色调渐次过渡,以使之实现整体统一。

(3) 通过照应组合求统一。照应组合是在多样中求统一。照应就是类同的形、线、色反复间隔出现或重复出现。组合是把拍摄对象有机地组织起来,可以按照物体的尺寸大小、形状异同、线条的特性等进行组合,利用它们的相似性,建立起重复的或渐变的节奏,或者把它们安排成一个流畅的曲线。

(4) 通过多样对比求统一。对比是在统一中求多样。电视摄像画面构图中,通过不同的明暗、色彩、形状、线条等差异构成对比,使人的视觉注意力集中到画面主体上,并着力表现主要对象的特征,使对比的双方互相衬托,构成一个整体。

2. 变化和谐规律

变化和谐是相互协调、多样统一的一种状态。在变化中,对象各要素由形、质、量的差异,以及对立、冲突转化为内在统一,这就是和谐一致。在电视摄像画面构图中,变化和谐的基本内涵有布局的均衡、光线的和谐、色彩的悦目等。一部成功的电视作品,既要变化,又要和谐。缺乏变化,画面单调,了无生气,会令人视觉疲劳、注意力下降;没有和谐,则出现无主题变化,同样让人在视觉上无所适从,注意力涣散疲倦。变化和谐的画面,构图的光彩、色彩、影调等浑然一体,观看者不会因为某一元素的大量存在而忽视了主体,也不会因为某一元素的大量存在而感到索然无味。因此,构图中的诸多因素既要充分发挥自己的独特个性,富有变化,又必须完美地结合起来,形成新的质——共性。

3. 节奏变化规律

节奏变化是电视摄像画面构图的"神韵",它联系、维系着画面诸要素。节奏是一种符合规律的周期性变化的运动形式。在电视摄像画面构图中,节奏主要是通过线条的流动、色块形体、光影明暗等因素的有规律的运动,引起欣赏者的生理感受,使观众的视线追随它们产生有节奏的视觉运动,进而引起心理情感的活动。

节奏一旦确定后,光线、色彩、影调等有了相同秩序的步调,人们会顺应它,产生一种预期的心理满足。画面诸要素的运用也体现着节奏。一般来说,主体运动快则节奏快;主体运动慢则节奏慢。主体运动方向一致,则产生平稳、流畅的节奏;主体运动方向相反,则产生跳跃、急促的节奏。景别越大,运动节奏感越慢;反之,运动节奏感越快。横向运动的物体,用广角镜头拍摄显得速度慢,用长焦距镜头拍摄则显得速度快;对于纵向运动的物体,用以上两种镜头拍摄效果则相反,摄像机运动速度越快,节奏感越快,反之则越慢。一种主要构图元素的重复,如相同的曲线的反复出现,就会产生富有节奏感的画面。亮度高的画面,节奏明快醒目;灰暗的画面,节

奏压抑低沉。色调相似的画面,节奏舒缓;色调对比强的画面,节奏强烈。有运动主体的画面,节奏快,容易引起观众的注意力;有静态主体的画面,节奏慢,视觉反应也显得迟钝。因此,节奏变化不同,诸要素的表现形式也是各异的。

## 第三节　电视摄像画面的构图形态

电视摄像画面的构图形态按照摄像机和拍摄对象的运动状态来划分,一般有静态性结构、动态性结构和综合性结构三种。

### 一、电视摄像画面的静态性结构

电视摄像画面的静态性结构是指摄像机在机位不动、镜头光轴不变、镜头焦距不变的情况下拍摄,拍摄对象也处于相对静止状态(没有大幅度的外部行为动作)的电视摄像画面。这里的静态,并不排除人物的语言、神态及表情动作等的变化与表现,关键是人物的活动没有改变构图。静态构图最主要的特征是:摄像机和被摄对象(主体)基本固定,主体所占据的上下、前后、左右幅面位置始终不变。相对静态性构图的画面,在各类电视节目中占有相当大的比例,尤其是谈话类节目和新闻导语类节目,其中人物对话和导语播报中静态构图形式占这类节目比例的90%左右。

(一) 电视摄像画面静态性构图的作用

静态构图体现摄像者视点、视线、视野处于固定状态下,集中注意力去看清对象的一种构图形式。这种构图由于消除了画面的内外部运动因素,即消除了摄像机的运动和主体改变构图的活动,便于观众看清被摄对象的体积、空间位置及被摄对象与所处环境的关系。其作用主要体现在以下几个方面:

1. 传递以静制动的内容

表现主体虽然静止不动,但其内在思绪、情绪变化都是激烈变动的。表象的静态构图,能使人感受"虽静实动"、"于无声处听惊雷"的一种震撼,比如展现一个人在作激烈的思想斗争,运用静态构图可赋予静态行为以更深刻的含义。又如一位伟人站在山顶眺望远方的背影,静态构图能使观众体会其"先天下之忧而忧,后天下之乐而乐"的博大胸怀。

2. 突出静态环境信息

随着人们对电视语言内容的全方位认识,抽象语言符号在电视节目中的应用得到了前所未有的重视,因此,整屏文字传播在各类电视节目中都占有相应比例,运用好这一形式,对于加大电视节目的单位时间信息含量、提升节目的文化含量、增强其与网络报刊等文字媒体的竞争力有着不可忽视的作用。电视新闻节目里口播新闻读报形式风行全球的电视媒体,面对

整屏文字,通过静态构图形式可以让观众较好地享受阅读的乐趣。此外,电视节目中出现同期声的人物画面通常为静态构图。由于画面框架与主体、陪体及背景之间相对静止、关系明确,观众的视觉注意力会在静态的人物上停留足够的时间,便于仔细聆听同期声的内容。在电视剧中,当表现特定情境下特定人物的特定表情或动作时,也经常采用静态构图定格画面。电视屏幕上动作中的影像静止(冻结画面),使被停顿的画面延伸到所需要的长度,造成强调和渲染某一细节、某一动作、某一人物的特别效果。如拍摄一对情侣相拥的镜头,适当运用定格画面,则可以起到延长这一幸福时刻的特别效果。

3．记录传递客观信息

电视摄像画面静态性构图与运动构图相比,由于没有推、拉、摇、移镜头,表现出较多的中立性。如拍摄一位节目主持人,用中景的静态构图会让观众感觉镜头平和、亲切地记录主持过程。因此,静态构图也往往是对各类节目主持人进行拍摄记录的主要构图形式。

4．定格美感瞬间

电视摄像画面静态性构图一般为单构图,即一个镜头内只表现一种构图组合形式。它同绘画、摄影在构图结构处理上颇为相似。实际上,绘画作品和摄影作品是电视画面静态构图的一个组成部分。作为假三维形态的电视画面,其本质上是一种平面形态的空间。因此,电视画面反映绘画作品和摄影作品,几乎不需要经过转换。目前,照片已经在电视新闻里得到广泛运用,特别是包容着"过去时"的节目内容,历史照片使制作人不必为"重现过去"而"补拍再现"、拼凑"万能'资料'画面"。如阳光卫视播出美国 The History Channel 制作的纪录片《克林顿》,记录了克林顿自幼年到当总统的"拉链门事件"50余年的时间历程,50分钟的节目中使用克林顿各个时期的照片210余张,生动地还原了克林顿的生活。

另外,可将整个电视节目视为一个流动画面系统,照片的静止画面,则是这个流动系统中的一个波折或停顿,它与电视画面形成强烈的动静对比,以其静止的瞬间定格形成新的审美情趣。

（二）电视摄像画面静态性构图形态

电视摄像画面静态性构图按照与被摄对象的交流、呼应关系,可分为封闭式和开放式两种形态。

1．封闭式静态构图

这种构图是主体、陪体等之间的交流、呼应都在画内空间进行,往往呈对称、平衡状态。这种封闭式静态构图非常适合表现被摄主体的内心活动,为后面情节的发展进行铺垫。当封闭式静态构图中的人物超过一个,就要安排好他们之间的交流关系。

2．开放式静态构图

这种构图是主体与画外(内)空间相呼应。如新闻节目里,电视主播、记者出镜(或转场或结语),主播或记者的面向、视线主要投于画外,与观众建立联系。电视剧里,开放式静态构图的主体与不在画内的人物交流,一定会有一个相邻的画面(或前或后)给另外一个人物进行交代。这个单

独的画面,构图形式的平衡一般由对话者的声音呼应来构建,也可由主体的视线来掌控。

### (三)景别影响电视画面静态性构图

景别是制约节目静态性构图的重要因素。由于画面物体离观众越近,面积越大,在画面的地位越突出,重要性就越大,因此,拍摄距离以及由此所决定的景别与画面停留时间,成为影响画面静态性构图的有力手段。

#### 1. 远景和全景

在庆典、会议等较大场面的事件新闻拍摄实践中,在主要新闻人物出场前,会先用全景甚至远景画面交代会场的内外环境,能够让观众清楚地看出主体人物及周围广阔的空间环境、自然景色,还能强调人与被摄主体及周围环境的关系(图6-1《祈福》)。这类镜头如果运用在新闻专题片中,可以用来宣泄某种情绪。比如各种高级别的球赛,当激烈对垒结果成绩将定时,观众倾向性的呐喊助威震撼赛场,这时,电视转播会不断转向观众席,给出一个个全景镜头,如全场观众手舞足蹈,舞起了人浪(在没有改变镜头构图结构情况下)等,用这些全景画面感染电视观众。

图6-1 《祈福》(全景与远景能够交代主体及其周围广阔的空间环境)

由于远景、全景所包括的内容多,观众看清楚画面所花时间也相对长一些,因此,远景画面的时间长度通常不少于8秒,全景画面的时间长度不少于7秒。

#### 2. 中景

静态构图中表现主要对象行为动作的景别通常是中景和近景,这也是电视节目中最常用的两种景别。中景为表现成年人膝盖以上或场景局部的画面,只是环境气氛不及远景和全景。这个景别的画面里可以清晰地容纳2~5人,人物较为突出,能够清楚地展现人物的动作和情感(图6-2《幸福时刻》)。它既能表现一定的环境气氛,又能表

图6-2 《幸福时刻》(中景能够清晰地展现人物的动作和情感)

现人物之间的关系;既能表现外部动作,又能适当表现人物内心活动和人物之间的情感交流。中景画面的时间长度比远景、全景要短,但也应给足 5 秒以上画面。

3. 近景

近景是表现成年人腰部以上或被摄体局部的画面。这个景别的内容往往以人物为主,景物为辅。近景画面中人物细小的动作也要得到显著的体现(图6-3《美丽人生》)。人物心理活动和面部表情都能被观众看清楚,容易产生与观众交流的作用。这个景别同样是电视节目的常用镜头。电视新闻使用同期声的静态画面,一般都是说话人的近景景别。观众既能耳闻其声,又能观其表情,和日常生活中的交谈没什么区别。这个景别的画面可清晰地容纳 2~3 个人,是各类电视节目中交谈、采访常用的镜头景别。它在整个节目

图 6-3 《美丽人生》(近景能够使人物细微的动作和情感得到较好体现)

中的使用概率高达 50%以上。这个景别至少应保持 4 秒的时间。

4. 特写

这是静态画面里适于表现人物内心情绪变化的景别。特写能够突出拍摄对象的某一局部,从细微处揭示对象的内部特征,揭示事物局部的外部特点和质感。所以特写镜头有强烈、深刻的表现力,富有寓意性和抒情性,使人感到许多话语不能表达的微妙含意(图6-4《亮丽青春》)。当用画面的全部来表现人物或事物的某一重要的局部,如人的一只眼睛、拳头等时,往往需要用上大特写细节镜头来表现。

特写这一景别在电视画面中有着十分重要的作用。无论是揭示人物的内心世界,还是展现事物的内在特征,都能以最为肯定的信息内容供人们洞察秋毫。除此以外,特写还可以

图6-4 《亮丽青春》(特写能够突出拍摄对象局部细微特征)

消除不确定性,能够使人们在接受基本信息的同时,感受特写细节所传递的情感信息。特写的内容单一、集中,观众一眼便可看个清楚,画面的时间长度一般为2秒钟。

各种景别都有自己独特的表现力,各有所长,各有所短,不能互相代替。只有充分理解各类景别的划分和它的表现力,才能得心应手地在静态画面构图中加以应用。

## 二、电视摄像画面的动态性结构

电视摄像画面的动态构图是以固定的机位变化的光轴或焦距拍摄某一对象在时间、空间中的运动;或是以运动的机位拍摄某一静止对象在时间、空间中的静止形态;或是以运动的机位拍摄某一对象在时间、空间中的运动画面。

动态构图不仅应用在采用运动拍摄以追寻对象的运动过程中,如雄狮捕食猎物、雄鹰飞翔长空,而且用不断改变结构的动态构图将运动中不断变化、不断重新组合出来的情境、气氛突出地展现出来,如一场乒乓球比赛的直播;拍摄对象用固定视点宜于体现,如起伏的麦浪、飘飞的雪花等。

动态构图体现了人不断改变自己的观看距离、方位、角度来观察对象,表现了摄像机的工具特性,是电视区别于绘画、照相等静态造型艺术的重要特征之一。动态构图通过连续的记录,呈现了被摄主体的运动过程,利用摄像机的运动使物体和景物发生了运动和位置的变化,表现了人们生活中流动的视点和视向,产生了多变的景别、角度、空间和层次,形成了多变的画面构图和审美效果。

### (一) 电视摄像画面动态构图的基本形式

1. 固定机位拍摄运动对象

在固定的空间范围内,主体作水平或纵深运动,主体运动带来画面构图的变化。一般来说,变动的对象应该成为画面构图中心,运动的物体比静止的更为醒目。摄像机的固定画面拍摄能够比较客观地记录和反映被摄主体的运动速度和节奏变化(图6-5《飞旋的呼啦圈》)。如许多影片或电视片中为了表现事态紧急或汽车飞驰等场面,通常会采用固定视点动态构图法。从汽车闯入空镜头到快速疾驰而去,最后成为一个

图6-5 《飞旋的呼啦圈》(以固定机位拍摄运动对象,使之成为画面构图中心)

黑点快速消失在画面纵深处,让观众感受到疾驰汽车的速度。此外,利用画面框架因素,用固定视点构图强化运动对象的动感。如拍摄火车行进,以低角度的固定视点进行拍摄,从火车呼啸而来到以高大的车头牵引着车身飞速驶出画面,足以让观众感受到火车飞驰的动感。

2. 动态机位拍摄静止对象

运动视点体现了观察物体的主观性。摄像机的运动可以划分为两类:一类是摄像机通过自身机位的运动或光学镜头焦距的变化,使观众从电视画面中直接感知到镜头的运动(图6-6《小村庄》)。比如摄像机向后拉镜头,使观众的视点随着镜头运动向后移。另一类则是通过蒙太奇编辑完成的,观众在画面里没有直接看到镜头的运动。直接的摄像机运动,包括推、拉、摇、移、升、降及综合运动等。

图6-6 《小村庄》(以动态机位拍摄固定对象,体现观察物体的主观性)

(1) 推摄镜头,烘云托月。推摄镜头是摄像机向被摄主体的方向推进,或者变动镜头焦距,使画面框架由远而近向被摄主体不断接近的拍摄方法。推摄时由镜头向前推进的过程造成了画面框架向前运动。从画面看来,画面向被摄主体方向接近,画面表现的视点前移,形成了一种较大景别向较小景别连续递进的过程,具有大景别转换成小景别的各种特点。随着镜头向前推进,被摄主体在画面中由小变大,由不甚清晰到逐渐清晰,由所占画面比例较小到所占画面较大,甚至充满画面。与此同时,主体周围所处的环境由大到小,由所占较大的画面空间逐渐变小,甚至消失。这种使用推摄镜头的动态构图,有一种把主体从环境中显出来的感觉,与文学里烘云托月的手法有异曲同工之妙。

(2) 拉摄镜头,营造氛围。拉摄镜头是摄像机向被摄主体的方向拉出,或者变动镜头焦距使画面框架由近而远向被摄主体不断脱离的拍摄方法。不论是移动机位向后退的拉摄,还是调整变焦距把长焦拉成广角的拉摄,其镜头运动方向都与推摄正好相反。拉镜头使被摄主体随着镜头向后拉开由大变小,取景范围和表现空间从小到大得以扩展。由于拉镜头从起幅开始,画面表现的范围不断拓展,视觉元素不断入画,原有的画面主体与不断入画的形象形成新的组合,产生新的联系,每一次形象组合都可能使画面发生结构性的变化,使得画面构图形成多结构变化。拉镜头的画面随着镜头拉开和每个富有意义的新形象入画,促使观众随镜头的运动不断调整思路,去揣测画面构图中的变化所带来的新意义、引发出的新情节,通过摄像机运动及景别变化,使之产生出"好看"的画面情节,从而营造出一定的画面氛围。这样逐次展开

场面形成的两极镜头(全景—特写)所产生的画面冲击,是极易抓住观众的视觉注意力的。

(3)摇摄镜头,逻辑呈现。摇摄镜头是摄像机对拍摄对象进行上下或左右的运动拍摄。摇摄镜头犹如人们转动头部环顾四周或将视线由一点移向另一点的视觉效果。在镜头焦距、景深不发生改变的情况下,画面框架发生了以摄像机为中心的运动,观众的视野随着镜头"扫描"过的画面内容而相应变化。摇摄镜头的运动使得画面的内容不通过编辑发生了变化,画面变化的顺序就是摄像机摇过的顺序,画面的空间排列是现实空间原有的排列,它不破坏或分隔现实空间的原有排列,而是通过自身运动忠实地还原出这种关系。摇摄镜头的形式是多种多样的,如水平移动镜头光轴的水平横摇、垂直移动镜头光轴的垂直纵摇、摄像机旋转一周的环形摇、摇速极快形成的甩镜头等。应用摇摄的动态构图,能够逻辑地表现现实生活中的变化与联系。

(4)移摄镜头,拓展视野。移摄镜头是将摄像机架在轨道车上随之运动而进行平行移动拍摄。平行移动摄像以人们的生活感受为基础,依次从画面一侧移向另一侧,移动摄影真实地反映和还原出了人们生活中的视觉感受。摄像机的移动使得画面框架始终处于运动之中,画面内的物体无论是处于运动状态还是静止状态,都会呈现出位置不断移动的态势。移动镜头表现的画面空间是完整而连贯的。移动摄像根据摄像机移动的方向不同,大致分为前移(摄像机的机位向前运动)、后移(摄像机的机位向后移动)、横移(摄像机的机位横向运动)和曲线移动(摄像机的机位随着复杂空间而进行的曲线运动)等四大类。在移动摄像的画面中,被摄对象没有近大远小的透视性变化,同时可因摄像机不断移动而扩大视野。

(5)升降镜头,开合视野。升降镜头是摄像机借助升降装置等一边升降一边拍摄的方式。升降镜头在电视剧、文艺晚会、音乐电视等摄制中运用得较为广泛。升降运动不仅能够带来画面视域的平行变化,同时还会产生视野开合度的变化。当摄像机的机位升高之后,视野向纵深逐渐展开,还能越过某些景物的屏蔽,展现出由近及远的大范围场面。而当摄像机的机位降低时,镜头距离地面越来越近,所能展示的画面范围也渐渐缩小起来。因此,升降拍摄手法非常适于表现人物和环境的关系。

不论是推、拉、摇、移拍还是升降拍摄或是综合运动拍摄,运动构图不仅仅要求单一画面构图的完整、和谐、均衡,而且还要求整体拍摄过程的适时。一般来说,运动的全过程应当稳、准、匀,即画面运动平稳,起幅、落幅准确,拍摄速度均匀。

3.动态机位拍摄动态对象

摄像机和表现对象都在运动,一切构图因素的匹配都在于突出对象运动及运动过程,这一方式的运动概率很高。在镜头的诸多运动样式中,跟随摄影是运动摄影的主要方式之一。跟随摄影是摄像机始终跟随运动的被摄主体一起运动而进行的拍摄,镜头运动速度与物体运动速度保持一致。主体在画面上的位置和面积相对稳定,背景空间始终处于变化之中(图6-7《舞动的青春》)。

(1)正面运动,倒退拍摄。从被摄主体的正面拍摄,这时摄影师是倒退拍摄,这类镜头拍摄的是物体正面的运动,因此它是正面角度与移动角度的结合体,适合表现长距离运动中的人

图6-7 《舞动的青春》（以动态机位拍摄动态对象，让背景空间始终处于变化之中）

物的面部表情。

（2）横向运动，侧面拍摄。这是摄像师在人物背后或旁侧跟随拍摄的方式。侧面跟随的镜头适宜表现运动速度，因为它拍摄的是横向运动，而横向运动是侧面跟随拍摄中速度最快的一种运动。

（3）纵向运动，背面拍摄。这种拍摄方式适合营造跟在剧中人或新闻记者后面，步步深入一个陌生场地和新闻现场的真实感。其锁定的画面始终是一个运动的主体（人物或物体），由于摄像机运动速度与被摄对象的运动速度相一致，这个运动着的被摄对象在画框中处于一个相对稳定的位置上，而背景环境则始终处于变化之中。这种通过稳定的景别形式，使观众与被摄主体的视点、视距相对稳定，被摄主体的运动表现保持连贯，进而有利于展示主体在运动中的动态和动势。

在镜头综合运动中，景别、角度等造型手段都不是孤立地出现和发生作用的，往往同为构图发挥作用。在综合运动的画面中改变景别时，同样需要目的清楚，推拉摇移升降运动做到心中有数。此外，镜头运动要力求平稳，每次转换镜头都要与人物动作和方向的转换相一致；机位变化时注意焦点的变化，时刻注意要将主体形象置于景深范围之内。

## 三、电视摄像画面的综合性结构

### （一）电视摄像画面综合构图形式

电视摄像画面综合构图是多变化构图，其中有动、有静、有行、有止的构图形态，赋予了事物事件、人物情感外在多样性的表现，突出了描绘情节内容的重点，着力强调细节，吻合了人在观察事物时随着心态或者对象存在形态的变化，视点、视野发生或动或静、或随意或凝神的变化。实践表明，单一的静态性结构或动态性结构，会使人感到厌倦，综合构图复杂多变，可产生新异效果，满足观众的视觉生理与心理需求。

综合构图既有以静态构图为主的构图，也有以动态构图为主的构图，还有动静参差的构图形式。如电视新闻纪录片《探索》中关于狮子捕猎的综合构图：起幅为一只狮子在茂密的草丛中卧着的静态画面，随后，它开始慢慢地匍匐前进，这时的镜头仍然是固定的。随着狮子运

动速度的加快,镜头也运动起来,开始跟摄,只见狮子冲入野牛群,野牛四散奔逃。狮子选中目标并追赶,最后咬住野牛的喉管,把野牛掀翻在地,于是落幅的镜头又停止了运动,画面里狮子咬着野牛的咽喉一动不动。画面由静态构图到动态构图,再到静态构图,完成了狮子捕猎的全过程。

电视摄像画面综合构图的关键在于,由于摄像机拍摄的镜头画面是缺乏意识活动的,只能由对运动对象位置安排、光影色调、清晰度、景别的不同运动来区分哪些是主要的,哪些是次要的。只有表现对象处于景别清晰范围内,主体在焦点上,在光、色、形、运动等方面比其他对象更吸引观众注意力,才能有别于其他对象,成为主要表现对象。在镜头画面中的各个对象,哪一个进行纵深空间运动,哪一个就能改变自己在画面中的位置、景别。

由于综合构图变化复杂,因此要讲究场面调度。电视场面调度要按照构图意图,调动各种积极因素(人物、镜头),表现出人物和事物相互联系的时间和空间,创造出典型化、富有概括力的视觉形象。综合构图要求摄像师充分运用运动中变化着的环境背景,如光色效果、空间范围、景别、角度等,以便在统一时空中建构适于不同内容要求的各种气氛。

### (二) 电视摄像画面的综合构图规律

电视摄像画面的综合构图最重要的是,无论镜头如何运动,都要符合观众的视觉规律,遵守轴线运动的规则。所谓轴线是指被摄对象的视线方向、运动方向和对象之间的关系所形成的一条假定的直线。在实际拍摄时,拍摄人员围绕被摄对象进行镜头调度时,为了保证对象在电视画面空间中位置的正确和方向的统一,摄像机要在轴线一侧180°之内的区域设置摄像机,这是形成画面空间统一感的基本条件。任何一个由多镜头画面组成的场面,如果拍摄过程中摄像机的位置始终保持在轴线的同一侧,那么无论摄像机的高低俯仰如何变化,镜头的运动如何复杂,都不会使观众的视线发生180°的大调换。

如果摄像机越过原来的轴线,到另一侧进行拍摄,即是"越轴"。"越轴"后所拍摄的画面,被摄对象与原先拍摄画面中的位置和方向不一致,就会使观众看得糊涂,要注意避免。

拍摄运动的画面时,保持运动方向一致是最基本的要求,如果为了寻求富于表现力的电视画面构图,摄像机非要越轴,可以采取以下方法:在拍摄过程中,观众直接看到对象改变自己的空间位置和空间方向,比如看见列车在车站换轨掉头;穿插一些描写镜头画面,表示过去一段时间,省略了位置变化的交代;两个以上对象,可先运用客观视点拍摄一个主体的正面,表现看到另一对象变换空间位置,然后用一主观视点拍下位置变换,接下去的镜头画面便可越轴拍摄。

### (三) 电视摄像画面综合构图与长镜头

20世纪50年代,法国电影理论家巴赞提出长镜头理论。长镜头是指在一个持续时间比较长的镜头内,用推拉摇移多层次景别表现同一景物,故又被称为"多构图镜头"或"段落镜头"。它有利于保证时空的连续性、完整性和真实性。长镜头能够让观众看到现实空间的全貌和事物的实际联系,保持了时空的完整性、可信性;长镜头注重通过事物的常态和完整的动作揭示

动机,保持了生活的透明性和多义性;连续性拍摄的镜头充分体现了现代电影的叙事原则,再现了现实生活的自然流程,因而更具立体感,使观众能以多角度洞察生活。

长镜头对于电视画面构图来说,具有较强的指导意义与实用价值。首先,长镜头具有传达信息完整性的功能。由于保持了声画同步,从而保证了叙事结构的完整,也使其传达的信息有了完整性。其次,它能表现事态进展的连续性。电视摄像中,长镜头的最大优势,在于它可以连续地使用现场的图像和音响,把亲身介入转为心理介入,将亿万观众"带到"现场,通过视觉和听觉,综合获得与现场相似或基本相同的感觉。再次,它有不容置疑的真实性。由于长镜头把连续的动作完整地展现在屏幕上,所以排斥了一切造假的可能,使电视作品所表现的事实具有不容置疑的真实性。特别是一些生活细节自然而然地在现场内出现,对于烘托事实和主要人物起到了不可替代的作用,是表现现场气氛不可缺少的因素。长镜头不仅可以忠实地再现物质的自然运动,同时,它可以作为一种表现手法,最大限度地减少画面编辑过程中对事件发展过程人为的曲解与限定,保证了观众认知过程的自然流畅。

长镜头叙事通过镜头的运动连续拍摄,保证了时间与空间的连续和统一,从而形成了一种有别于分切镜头蒙太奇叙事风格的独特的影视语言。

## 第四节　电视摄像画面的构图元素

构成电视摄像画面的基本元素主要包括线条、形状、画面布局、像势、运动、空白等。

### 一、线条

电视摄像画面构图中的线条按照不同标准,可以分为实线和虚线、直线和曲线、外部线条和内部线条等几类。其中实线是指被摄对象表现出来的具体可见的线条,是被摄对象的外在形式,比如河流、湖泊、电线、山脊等。而虚线则是画面中实际不存在,而主要依靠人们的想象和经验构筑起来的线条,比如,人物的视线、运动的轨迹、人物之间的关系线等。这些线条虽然在画面中没有实际的形体,但在构图中却非常重要,成为构图的一个有力的工具,甚至是画面构图形式的决定因素。

直线线条具体来说有水平线、垂直线、斜线三种最基本的形态。其中水平线可以引导人们的视线向左右移动,从而获得开阔、舒展、平稳的感觉。所以在拍摄山川、河流、大海、草原等景物时,常以水平线作为画面的主线条。垂直线给人以高大、正直、向上的感觉,可以用于表现挺拔、雄伟、有气势等感觉。如果拍摄的是垂直向上摇的运动,可以较好地夸张物体的高度,从而有效地影响观众对事物的感知和体会。斜线是电视摄像中使用频率较高的线条,它非常生动,

具有流动、动态、失衡、紧张、危险等特质,不仅使静态的画面具有动感,还能有效增强画面的纵深感和空间感,有利于电视画面生动、真实、自然地表现。

曲线,也是电视摄像常用的一种极富表现力的线条。曲线形式非常丰富,有S形线、弧形线、圆形线、C形线等诸多形式,拍摄中,要善于发现和提炼,通过角度的选择、景别的控制,结合光影、运动等手段,将这些曲线强化并呈现在观众面前。

外部线条是指被摄物体的轮廓线,使其区别于其他被摄对象的边界线。不同的被摄对象具有不同的外部线条,即便是同一拍摄对象,若从不同的角度观察,给人的感觉也不太相同。而内部线条(指被摄对象轮廓线以内的其他线条),也是被摄对象表面特征的一部分。电视摄像师要能够很好地去发现和提炼这些线条,并通过不同的手段去表现。比如拍摄一排白桦树,用大景别来拍摄,线条是非常明确的;如果用小景别来拍摄,通过重复的手段,比如只拍其中一排的树干,这样形成的线条将会非常新颖奇特,并显得格外生动有趣。

在影视摄像中,摄像师要善于选择、提炼和运用线条,要善于把握并运用好画面中最主要的线条,以确保画面主体的突出。在画面造型上,线条还具有强化和表现被摄物体特征、增强空间感与质感、约束和引导观众视线、让画面产生韵律感和节奏感等诸多作用。因此,提炼并运用好线条,不仅在形式上能够让画面更美,而且在内容和主旨的表达上,也是一个非常有力的方式。

电视摄像师要切实根据线条运用的基本规律,结合电视自身的特点,在做到真实、自然、符合视觉习惯的基础上,尽力展现线条的表现力,使之成为一个强有力的创作手段。

## 二、形状

形状是电视画面构图的一个非常重要的视觉要素。将形状作为构图的依据,常见的方式有三角形构图、圆形构图、十字形构图、辐射状构图等。每一种构图方式都各有特点,对观众的视线引导效果也各不相同。其中三角形构图是非常稳定、非常有力的构图方式,它能够最大限度地使画面呈现内敛效果,将画面中多余的空间排除在形状之外,强有力地吸引观众的注意力。圆形构图是一种非常生动、形式感较好的构图方式,在电视画面抒情写意的片断中大有用武之地。圆形构图通常是规则的,辐射状构图的中心点不一定在画面的中心,辐射出去的线也不一定是360°的,比如高压电线就是生活中一种常见的辐射形态。辐射形态的构图能够很好地引导观众的视线,将观众的视线引向辐射点,这也是一种非常有表现力的构图形态。十字形构图可以将生活中的各种线条和形状抽取出来,给予最佳的表现,它通常用在俯拍的画面中。比如拍摄车水马龙的街头,可以采用十字形构图,不仅让画面具有良好的形式感和运动感,还能有效地化繁就简。比如可以将镜头画面安排为:"平—摇—俯"镜头的落幅位置或"俯—摇—平"镜头的起幅位置。当然,也可以用固定镜头的方法进行拍摄。

总之,要通过线、形、色、影等构图要素的综合运用,让电视画面更加生动活泼,富有视觉冲击力和表现力。

## 三、画面布局

任何物体在电视画面中的布局及其所处位置都是相对于摄像机的画框而言的。同一个物体,在现实场景中没有任何挪动,在电视摄像画面中,却可能被安排在画面中心、边角、左边、右边、上边、下边,甚至将其中的一部分安排在画面之外……很显然,在画面中所布局的位置不同,其造型和表达效果也将会有明显的不同。这里就涉及画面的"视觉趣味中心"(一般情况下观众最容易看到的画面的某个位置)这一概念。最典型的有画面的几何中心、黄金分割点、九宫格的交叉点。此外,在一幅画面中,将被摄主体放在前景位置比放在背景位置更突出;将被摄主体放在九宫格交叉点的左上方(右上方)比安排在左下方(右下方)更醒目;将被摄主体放在黄金分割线三等份线的上方比下方更醒目;将被摄主体放在画面左侧比放在右侧更吸引人的注意力等。

此外,在电视画面的布局中,还需要掌握一些规律,如在表现主体运动趋势的画面中,应为其即将前去的方向多留一点空间;画面中人物不能正好站在或坐在取景框的底部,而要为其多留出一点站或坐的空间;人物不应靠在取景框的一侧或与之并列;如果是中景或近景,取景框的底线不能正好在人物的关节处,要避免把人从手腕、脚腕、膝盖、肘部或肩部切开的嫌疑等。

## 四、像势

像势是指单个影像或某一影像群体作用于整个镜头画面的"力量"。这就是为何电视画面能够给人以均衡感或动态感,会显得或沉稳或活泼的原因,也就是构成画面的各景物各有自己不同的倾向和"力量",即像势,这些都共同影响着画面的构成。一般来说,决定某一景物或景物群体在画面中像势大小的因素,主要有体积、重量、大小、形状、色彩、影调、动静、数量以及重要属性等。

各类不同的影像在画面中具有不同的像势,对于同一种影像来说,一般是体积大的景物比体积小的景物具有更大的像势,数量多的景物比数量少的景物具有更大的像势,动态的景物比静态的景物更容易得到关注,处于光线明亮处的景物比处于暗处的景物更容易得到观众的认可,具有实体特征的影像比虚化的景物更具吸引力……比如,将一盆景放在前景的位置,其影像就比放在背景中要大得多,因而更容易引起观众的注意;一把勺子不如一排勺子的像势大;圆形的像势不如三角形的像势大等等。

此外,特殊的事物要比普通的事物具有更大的像势。比如,一群鸭子中,一只鹅在其中就会非常突出;一群小学生中,老师在其中就会非常突出;一群男人中,一个女人在其中就会显得非常突出;一群黄牛中,如果混进一头黑色水牛,那么黑色水牛会显得很突出;在机动车道上,如果有一辆汽车因抛锚停在路边,那就会比其他来来往往行驶着的汽车更加突出;在T形台上,一位模特向前景位置走来,其余的模特都朝画面深处走去,那么,这位向前景走来的模特就具有更大的像势……

## 五、运动

在电视摄像构图中,画内运动和画外运动是电视画面运动的基本方式。不论哪一种运动,都会造成画面构图线、形、势的变化,从而影响画面的构图和表现,因为电视画面的最大特点就是动态性。缺乏运动的静态画面,趣味和吸引力很有限,不可能在节目中持续太久,不可能成为电视画面的主导类型。也就是说,点、线、面、位置、方向、大小、影调……几乎所有的构图因素在电视画面中都必须与运动相结合,才能获得生命力,才能形成真正的画面趣味中心。

一般来说,电视画面中从左向右的运动是最常见的动态,观众可以很自然地进行观看,因此适合表现比较轻松的状态;相对来说,从画面右侧向左侧的运动则不太符合人们的视觉习惯,适合表现对抗、反叛等情绪。从画面下方往上方的运动,可以传达积极、生机盎然、自由、轻松、解放的信息;而从画面上方往画框底部的运动更利于显示堕落、危险、压迫、沉重等含义。比如在一些影片中,当主人公陷入困境或情绪中非常迷茫的时候,导演和摄像师往往会将机位升起来,让主体在画面中往下方挪动,从而激发起观众的悲悯情绪,产生情感共鸣。

此外,因对角线动感最强,所以,对角运动自然也是方向感最强的,可以暗示出力的指向。如果再结合交叉运动,可以把对垒、抗衡的气氛表现得很充分。尤其是在两军对垒、敌我冲突的场景中大有用武之地。与直线运动不同,曲线运动显得更优雅,与剧情结合也可以表现出犹豫和惊慌错乱的气氛。纵向运动对强像势来说,显得快而犀利,对弱像势来说,却显得优雅淡然。

运动不仅会改变其他的构图因素在画面中的造型效果,其本身也是一种非常有力的造型工具。比如,运动的速度就可以有明显的变化,从而形成不同的节奏感,或表现欢快、紧张,或表现冷漠、单调、幽暗,进而影响这些镜头给观众的感觉。

## 六、空白(留白)

在电视摄像画面的构图中,除实体的构图因素外,画面中还有很大一部分内容,就是空白(在画面中影调单一、从属于衬托画面实体形象的部分)。空白在影视画面构图中的作用同样不可低估,它相当于文学作品中的留白。空白不一定是纯白或纯黑,像天空、水面、草原、墙壁等,甚至包括因景深控制造成的虚化背景都是非常常见的画面空白。

空白在画面构图中的作用巨大,在我国传统绘画中就特别强调"虚实相生,无画处皆成妙境"的留白的运用,甚至会强调"难得空白"、"空白就是画"。的确,空白与实体景物在画面中的比例关系,影响到构图的优劣。在一个画面中,如果空白很少,那整体上就显得写实,相反则显得抒情写意。空白可以给人留下自由想象的空间,是影视画面营造意境的有效手段之一。例如,在《一个陌生女人的来信》中,女主角十年后与男主角再次温存的最后一个镜头,女主角一个人躺在画面的下方,四周是无穷的黑,这里的空白非常成功地把主人公的心情表达了出来,并有效地激发了观众的共鸣——无以言表的孤独、寂寞、委屈和无奈。

在影视画面中,空白不仅是生发意境的有效手段,而且在维护画面均衡、突出主体、简化画面等诸方面都有不可或缺的作用。在动态的画面和需要前后组合的构图中,更是有比较严格的规律需要遵守。一般说来,在人物的视线前方或运动主体趋向的方向,都应保留足够的空间;如果在人物的视线前方空间很少,身后却大量留有空间,那就需要在剧情和情绪上有非常足够的理由。要注意避免因画面空白处理不当造成一些失败的镜头出现。但留白的面积大小要适当,不能太大,否则,容易显得无生气,过于死板。这种情况,往往需要对空白处实行"破白"处理,如大面积的天空需要有些云彩,大面积空白的水面上通常需要有船,大面积留白墙壁上最好配有与主体影像能够形成相呼应的一些小物件等。

总之,通过各种构图元素的综合运用,让组合成一个整体的影像画面更有视觉冲击力,更能够吸引人的视线。

对于电视摄像画面来说,从内容角度出发,通常是由主体、陪体、前景、背景等组成。其中主体是电视摄像画面的核心部分,它是画面构图的主要依据。为此,电视摄像画面构图要重点把握以下几个方面:

一是要发挥主体在画面中的主导作用。所谓主体就是指画面主要表现的对象,是主题思想的重要体现者,在画面中起主导作用,是控制画面全局的关键。其作用主要有:主体是表达内容的中心,切实为主题服务;主体是结构画面的中心,是陪体和环境处理的依据,最大程度地吸引和控制着观众的视线和注意力,其他构图因素都应该为画面的主体服务。在实际的拍摄过程中,可以通过以下几点有效地突出主体:利用各种线条指引突出主体;利用形象的完整性突出主体;利用视线指引突出主体;利用景别、角度的变化突出主体;利用运动突出主体;利用各种对比方法突出主体;利用人物面部朝向突出主体;利用摄像机的焦点转移来控制画面的主体等等。

二是要发挥陪体对主体渲染与陪衬的作用。陪体在电视摄像画面中主要起陪衬、渲染的作用,并同主体构成特定情节的被摄对象,它是画面中与主体联系最紧密、最直接的次要表现对象。陪体在画面中主要起到陪衬和烘托主体的作用,对主体起到解释、限定、说明的作用,帮助主体体现画面内容,使画面内容表达更加明确,更加充分;同时均衡画面色彩、构图、美化镜头,丰富电视画面影调层次,增强画面的纵深感和空间感,活跃画面,增强艺术表现力;对情节的发展、事件的进展起到推动作用。因此,对于陪体的处理,切忌喧宾夺主。

三是要发挥环境对主体氛围营造的作用。在影视作品中,环境既包括自然环境,也包括社会环境。电视摄像画面构图中环境的作用主要有:其一,可以帮助衬托和突出主体,丰富和美化画面;其二,可以帮助观众了解事件或故事发生的时间、地点、时代背景、民族特色、区域特色等;其三,可以传达出人物的身份、职业特点以及人物的性格爱好、文化素养等;其四,是形成作品风格的有效手段;其五,有利于创造气氛,表达情绪,切实为主题服务。

## 第五节 电视画面构图的要求与技巧

### 一、电视摄像画面的构图要求

（一）主题立意要明确

在电视摄像画面构图过程中，要明确拍摄的主题立意，清楚自己要拍摄什么，画面构图形式该如何为主题服务。拍摄电视画面通常会带着主题内容去构思，这是电视摄像艺术和其他艺术同样需要依循的创作规律，主题立意的任务，就是把立意所设定的主题内容落实到具体的形象中去。无论什么样的艺术创作，只要创作的是艺术作品，那么，创作的最终目标必然是实现主题的内容，也就是作品的思想、情感、体验等，而不是表面上的那一点形象、情节，因此这种创作中的取舍，必然要依循主题的需要，这也就意味着作者的意图在构思拍摄之前就已经确立，并经过精心的构思融入其中（图6-8《赶海》）。

图6-8 《赶海》(画面构图要确保主题立意明确)

（二）画面主体要突出

在电视摄像画面构图过程中，要想拍摄出优秀的电视作品，必须做到主次分明、主体突出。主体是画面内容之中心（图6-9《吸引》），因此，电视摄像画面构图要围绕主体进行。突出主体的方法有：将主体放在画面视觉中心或黄金分割线上；使用不等的光比来突出主体，减弱主体周围的光线，主体亮时，背景就暗淡，主体暗时，则背景就亮起来；使主体出现较长时间，让观众看清重点部分，留下较深的记忆，利用景别大小（特写、远、中、全景）体现主体，对重点部分，可用近景或特写，使观众看得更真切；利用（虚实、繁简、动静、质地和色彩等）对比，强化主体。

图6-9 《吸引》(画面构图要确保被摄主体突出)

（三）构图要简洁明了

电视摄像画面构图需要做到简洁明了，以更好地突出画面主体(图6-10《遐思》)。简洁是一切艺术形式生命力所在，电视摄像艺术对画面构成的内容取舍应以简洁为本。简洁为本包括具有独特的观察能力，能从平淡无奇或是纷乱复杂的视觉世界中，猎取隐藏着的最本质、最集中的视觉美点，从而体现视觉美点和形象语言，表达最广泛、最有典型意义的实质内容。然而简洁不等于简单，只有通过综合、抽象和提炼之后的主体形象，才可能以最单纯的形式表达最丰富的内容。

（四）视觉美感要强烈

电视画面的视觉美感是由许许多多的因素相互作用综合构成的，而色彩与色调是构成电视摄像画面视觉美感的重要因素。因此，在电视画面摄像中，需要熟练地掌握色彩、色调运用规律，灵活并富有创造性地表现出被摄主体的色彩、色调最佳效果，以创造出精美的、具有艺术感染力的画面。在电视摄像画面构图中，要追求画面的美感以及视觉冲击力，切实做到内容与形式上的吻合(图 6-11《红粉佳人》)。

（五）画面构图要连贯

电视摄像画面构图的连贯就是视觉上

图6-10 《遐思》(画面构图要确保简洁明了)

图6-11 《红粉佳人》(画面构图要确保视觉美感强烈)

的连贯,摄像师在表达每一段叙事镜头画面或写意镜头画面时,必须将其看作是一种视觉链环中的一部分,而且要将其作为具有视觉连贯性的一个整体来对待,使观众在观看影视作品时,能够从局部到整体、从元素到构成、从单一到连贯,去感受它们之间的相互联系。电视摄像画面构图连贯主要体现在:画面中所有造型元素的延续与连贯以及画面中视觉逻辑、效果的连贯。电视摄像画面具有时空特性,画面构图具有运动性和整体性,因此,在电视摄像画面构图中,要确保画面的连贯性(图 6-12《青春舞曲》)。

图6-12 《青春舞曲》(构图要确保画面的连贯性)

(六) 画面构图要均衡

电视画面是动态的,因此,电视摄像画面的构图均衡也是一种动态的均衡,是一种有时间长度

图 6-13 《铁匠波尔卡》(构图要确保画面的均衡)

的均衡,它不是某一瞬间的均衡,它与观众的视觉心理习惯紧密地联系在一起,观众的心理均衡是电视画面构图均衡的主要依据。电视摄像画面的构图均衡,主要应把握画面结构均衡和色彩均衡两个方面,其中结构均衡主要由画面中的主体面积大小、明暗、位置、轻重等因素构成(图 6-13《铁匠波尔卡》)。

## 二、电视摄像画面的构图技巧

### (一) 均衡处理电视摄像画面

在电视摄像画面中,凡是人们视线集中的地方,通常是画面的主体部位,因此,主体就成为稳定画面的基石。当人们的视线移到这块基石上时,从心理上便感觉到它的轻重,于是重量变成无形的力传递给基石,基石的重量越大,人们的视线也就越集中。反之,作用在基石上的力也就越大。因而,主体在基石上越发显得稳重,由此也就达到了相对的均衡。在电视摄像作品中,凡是在视觉上给人以稳重感觉的画面基本都是均衡的。

电视画面均衡有对称均衡和趋向均衡两类。所谓对称均衡是指在电视画面中有两个或多个相同或相似的景物在对应的地方出现,从而实现画面给观众的均衡感(图6-14《童话》)。电视画面中大量用到的是趋向均衡(非对称均衡)(图 6-15《舞台剧》)。从位置、大小、形状、动静、方

图6-14 《童话》(对称均衡)

图6-15
《舞台剧》(趋向均衡)

向、色彩、影调等电视画面构图的诸多因素出发,可以有更多、更富创意的画面均衡处理方法。

(二)运用对比凸显画面主体

对比是把物象各种形式要素间不同的质和量进行对照,使各自的特质更加明显、突出,造成醒目的效果。对比具有三个方面的作用:通过对比让本来不够鲜明和突出的某一影像或画面内涵得到强化;通过对比让画面产生变化,避免呆板;通过对比产生新的含义和韵味。常见的电视画面的对比有明暗对比、影调对比、藏露对比、虚实对比、疏密对比、动静对比、大小对比、形体对比、色彩对比、点线面对比等。在电视摄像画面拍摄中,结合创作主题应用对比,是突出主体形象、增强视觉形象的有效手段(图6-16《风姿》)。

图6-16 《风姿》(运用对比突出主体)

(三)运用减法艺术突出主体

电视画面的拍摄艺术是减法艺术,画面中多余的景物应统统去掉或尽可能去掉,以避免分散对主体的注意力。整体上简洁干净的电视画面有助于有效地传达各种信息和观念(图6-17《爱的呼唤》)。电视画面摄像中,讲求从繁杂的客观世界中"减"出拍摄者心中的独特风景,"减"出拍摄者的艺术追求。一幅好的电视画面要简洁明了,除了主体之外,要能汲取对主体起衬托作用或有关联的画面,而排除那些对主题起分散作用的东西。拍摄时,摄像机取景

图6-17 《爱的呼唤》(运用减法艺术突出主体)

框内充满各种景物,有需要的,有不需要的,有主要的,有次要的,有本质的,有现象的,这些东西全部交织在一起,需要拍摄者根据创作主题进行适当的取舍,把那些不必要的东西从画面中减去。

(四)善于变化,丰富电视画面

"寓变化于整齐"是形式美对构图规律的高度概括,是和谐统一的最完美体现。它要求在组织、安排拍摄对象和画面结构时要多样,要有差异(图6-18《小镇夕景》)。如果只有和谐统一,没有多样变化,那画面就会显得呆板和单调,难以提起观众的兴趣。多样统一不同于形式美法则主要处理局部之间的关系,它着眼于全局与整体,往往具有宏观调控的意味。在电视画面拍摄中,既要保持各自的个性特征,呈现出丰富多彩的变化,又要保持它

图6-18 《小镇夕景》(多样变化丰富画面构图)

们彼此之间内在的有机联系,消除对立,构成一个统一的整体。

(五) 画面内涵要和谐统一

一部成功的电视作品,其画面内涵既要有变化,又要和谐。缺乏变化,画面单调,了无生气,会令人产生视觉疲劳;没有和谐,则会出现无主题变化,同样会让人在视觉上无所适从,注意力分散。变化而又和谐的画面,构图的光线、色彩、影调等浑然一体。构图的诸多因素既要充分发挥自身独特、富有个性的变化特性,又必须使各部分完美地结合起来,以表现事物的多层性、深刻性,以及多样变化、对立统一的形式美(图6-19《和谐》)。

图6-19 《和谐》(和谐统一增强画面内涵)

# 第七章 电视摄像的声音语言

## 第一节 电视摄像声音语言的性质与种类

### 一、电视摄像声音语言的性质

在自然界和人类社会之中,随时都可能听到各种各样的声音,比如机器的轰鸣声音,雨打芭蕉的声音,小提琴的美妙乐声……声音作为一种区别于视觉的听觉元素,给世界创造了一个新的维度。每一种声音都有其独特之处,同时也有其独特的质感。在各种千变万化的声音中,每一种声音都具有三个基本的属性,即音调、音量、音色。

音调主要是由声音振动的频率所决定的,即每秒钟声音振动的次数。一般来说,声音振动的频率越高,音调就越高;声音振动的频率越低,音调就越低。只有合理掌握不同音调的分配,使它们的比例搭配达到一个和谐的程度,才会让人觉得舒服而自然。

音量是指声音的大小,主要是由物体振动的幅度所决定的。振幅越大,声音就越响;振幅越小,声音就越轻。音量要根据听觉的承受能力进行调节,既要柔和,又要清晰。把握好对音量的控制,不仅能向人传达准确的声音信息,还能制造特殊的艺术效果,比如用音量制造空间感,从而影响人的心理情绪等。

音色也称音品,是指声音的特色。由于物体振动所形成的声波的波形不同,造成了声音的不同特色。一般来说,平常所听到的声音基本上都是复合式的声波,即使两个声音的音调和音量完全相同,也会由于音色的不同形成巨大的区别。有人把音色比作声音的"颜色",则更加形象地说明了音色在声音性质中的重要性。

除了从物理性质的角度对声音的性质进行了解外,还要从电视作品创作的角度对声音的特点进行考察。

### （一）声音具有直观和抽象并存的双重特性

图像和声音都是传达信息、概括信息的语言符号，作为一种符号，图像比声音显得更加直观。不过，从人类听觉感官的角度来看，声音同样具有很强的直观性。因为平时所听到的一系列声音都是客观存在的。如从视觉感官的角度来看，声音又是抽象的，人们无法用肉眼看到声音，正如平时所说的"眼见为实，耳听为虚"一样，声音的不可见，决定了它的抽象特性。所以说，声音是直观和抽象并存的。

### （二）声音具有准确性和写意性

人类在原始社会就已学会了用简单的口语来传达信息，声音在最初就具有很强的概括能力和准确性，随着人类社会的进步，文字的出现，更是将声音的这种准确性发挥到了极致。使人们可以用声音来展现严密的逻辑，表达准确的理念。与此同时，声音也是模糊写意的，声音经常能够给人们营造一种氛围、感染一种情绪，不同声音的组合将人们从现实世界抽离，营造出一个整体的意向，最终影响人类的情感。而声音恰恰就是通过这种写意性，准确地把握瞬息万变的情感，给其一个准确的定位，从而在艺术的创作过程中，使声音的接受者和创作者保持情感上的共鸣。

### （三）声音具有距离感和情绪感染的双重特性

著名心理学家特瑞赤拉曾通过大量的心理学实验证实：人类从外界获得的信息中，有83%是通过视觉、11%是通过听觉、1%是通过味觉、1.5%是通过触觉、3.5%是通过嗅觉获得的。这些数据充分说明了视觉符号和视觉器官对于人类的重要性，奠定了视觉信息的重要地位，也培养出人类在接受信息时的固定的行为方式。当人们同时接收到视觉信息和听觉信息时，声音的出现往往造成一种强烈的距离感，将人们从视像中抽离，创造一个新的空间，拓展了信息的维度。但声音在将人们从图像和视觉中抽离出来时，又将人们沉浸于情感之中。声音对人类情感和情绪的感染效果是任何一种符号所不能替代或者比拟的。

声音具有很多的特点，它与具体的环境和功用有很大的关系。在影视艺术作品的创作中，由于影视艺术独有的特点，决定了声音对画面具有重要的辅助作用。对于电视作品的创作者来说，把握好声音的本质特点，具有重要的现实意义。

## 二、电视摄像的声音种类

电视摄像艺术是一门综合艺术，它可以广泛利用各种元素的优点，将其按照不同的比例进行整合，形成一个和谐的整体。对于电视摄像中声音的分类，其实就是对电视摄像声音类型的叙述，也就是对电视作品中呈现出来的听觉部分的分析。

根据声音的空间特性以及画面的关系，可以分为画内声音和画外声音；根据声音的时间特性，可以分为同步声音和非同步声音；根据声音的形式，可以分为人声、音乐和音响；也可以把声音分为线性出现和垂直出现，前者指声音的依次出现，后者指音乐、音响、人声同时出现。

### (一) 人声

人声就是人所发出的声音,在电视艺术作品创作过程中,可以根据发出声音的人物,将其分为对白和旁白两种方式。其中对白是指画面中出现的两个人之间的对话;旁白可以分为第三人称叙述解说、画外音旁白和人物独白三种。在电视艺术中,不论是对白还是旁白,人声都是以文字加以表现的,从实质上来说,是一种语言文字的外化,总体上具有很强的抽象性和概括性,通常对画面起补充说明的作用。

### (二) 音乐

广义上讲,音乐就是把一些音符、节奏、旋律按照特定的方式排列组合起来,达到共鸣。通常按音乐所表现出的形式和内容,将其分为若干种类,如古典音乐、宗教音乐、流行音乐、重金属音乐、摇滚音乐、电子音乐、爵士音乐等。音乐是一种独立的艺术种类。当把音乐运用到电视艺术作品中时,音乐就失去了它完整的独立性,从而成为电视艺术作品中的一部分。在电视摄像艺术作品中,音乐不仅要为画面服务,还要根据创作者的意图以及作品所表现的内容、主题等因素量身订制。如果脱离了这些,那些影视中的音乐就失去了它的意义。在特定的环境中,影视作品中的音乐才具有完整的特性。根据音乐出现的形式,可以将其分为客观性音乐和主观性音乐。凡是画面中包含具体声源的音乐,就是客观性音乐,比如画面中人物演奏演唱的音乐,画面中电视机、录音机、收音机等发出的音乐等。相反,凡是画面内容之外的音乐都叫主观性音乐,这在影视作品中更为常见,比如片头和片尾曲以及广告歌曲等。

### (三) 音响

影视作品中的声音除了人声和音乐之外,另一个就是音响了。它在影视艺术作品中具有不可替代的地位,尤其是它在制造真实效果方面更是功不可没的。通常把音响称为"音效"。在影视艺术作品中,可以根据音响的来源将其分为自然音响和人工音响。自然音响主要是指由自然界发出的各种各样的声音,比如风、雨、雷、电的声音等。人工音响是指有明显的人工痕迹的音响,比如小孩的哭笑声、特技的声音等。

## 第二节 电视摄像声音的功能及设计

作为一门典型的综合艺术,电视集众家之长,将戏剧、诗歌、文学、舞蹈等艺术种类纳入表现手法之中。声音,作为视听元素中一个重要的部分,在电视中发挥极大的作用,使电视保持了现实世界的"完整性",成为一门独立的艺术种类。声音的介入,增强了画面的空间感和运动感,创作者们开始把注意力从镜头之间的联系转移到单个镜头画面之中,画面的容量增大,造型手段更为丰富,镜头内部造型和蒙太奇以及镜头外部蒙太奇同样受到了重视,造型和叙事被放到了同等重要的地位。

## 一、电视摄像声音的功能

声音在电视摄像中有着重要的功能。

### (一) 电视摄像人声在作品中的功能

在电视摄像作品中,人声主要有对白和旁白两种方式。无论是两个人物之间的对白,还是画外音的解说,或者是人物的内心独白,都是人物通过具体的语言符号来传递信息,具有很强的概括性和抽象性。基于以上特点,人声在电视摄像作品中主要起到两大作用:即叙述(或者推进)事件功能和揭示主题功能。

电视摄像作品中对事件的叙述主要是由一系列镜头画面按照蒙太奇规律组合来进行的,画面是直观而具体的,而事件的讲述由于蒙太奇的使用难免会出现阻隔和中断,观众根据长期的审美习惯和规律,可以对缺失的画面在内心进行自动的补充。此外,人声还是叙述或推进事件的一个强有力的手段,通过人物的声音可以补充画面以外的时间、背景、年代、人物之间的关系等内容,也可以对时间的跨越进行补充说明,让观众能够了解电视故事情节,进行进一步的解读。

每个作品都传达了创作者的意图,有着特定的主题,使我们从情感上欣赏和认同之余,还能够得到审美上的提升。人声能够准确揭示电视摄像作品的主题,用语言文字的方式对观众进行审美上的引导。

人声和画面具有抽象性和具象性。画面给人们以视觉上的冲击,人声在听觉上进行相应的补充;画面表现的都是具体可见的"真实"事物,人声则给人们阐释了这些具体事物背后所蕴含的道理和内涵。总的来说,影视作品中的人声对画面起着补充说明的作用。

当运用对白的时候,人物的图像和声音往往都是同步进行的,声音切换的时候,同步配合镜头的切换,这样才能营造真实的效果,这种情况被称之为同步对白。另一种独特的人声运用手法被称为旁白,即在影视艺术作品中,从画面外对影视内容进行补充、解释、评价,或者表达人物内在情感,揭示主题。运用旁白的时候,画面往往不是旁白本身所表现的内容,旁白对画面起到了一个阻断的效果,影响画面的流畅性。从这些特点可以看出,旁白具有很强的间离效果,不管是否是剧中人物的声音,人们在接受的时候总是把它当作一种客观的叙述方式加以对待,它能够帮助观众更好地理解影片所要表达的主题。

在旁白的运用中,常常有两种典型的方式:全知叙事、无知叙事。全知叙事是指当旁白的叙述者是第三人称的时候,其知晓的内容总是大于片中人物了解的信息,在这个时候,观众常常会把这个旁白看作事件的全知者,对其所提供的信息十分依赖,这就是人们常说的"上帝的声音"。而无知叙事是指旁白的叙述者提供的信息小于片中人物了解的信息,就赋予旁白一种局限性,对揭示人物的内心世界有很大的帮助。旁白的出现,从表面上看更加真实和客观,但是,影视作品用一个未知的人物声音对观众的观看过程进行干预,实际上旁白成了创作者的"隐形的代言人",也是表达主观的方法之一。它可以表现人物内心的回忆,也可以表现人物的幻觉,

它在保持极度抽象性和概括性的同时,也阻隔了观众和画面,以便观众进行独立的思考。

### (二)音乐在电视摄像作品中的功能

音乐作为电视作品中的一个部分,在不同类型的电视节目及电视作品中发挥着不同的功用。比如在美术类电视节目中,音乐要求有强烈的节奏和鲜明的色彩,在表现手法上比较夸张;在新闻纪录片中,受其真实性、严肃性的限制,音乐往往用来概括影片的主题思想和基本情绪,以叙述性为主。而在以传播科学知识和推广新技术知识为目的的科教片中,一般以叙述性音乐和描绘性音乐为主,往往带有图解说明性质,起着背景陪衬的作用。只有更好地与电视节目相适应,形式、表现手法以及内容都融入其中,才能称得上是真正的电视音乐。现以故事类型的电视节目为例,探讨音乐在电视作品中所发挥的作用,其具体功能主要体现在以下几个方面:

#### 1.具有说明电视作品时间和环境的功能

电视音乐能够说明电视作品的时间或者环境,这是由音乐本身所具有的许多特点所决定的,比如音乐具有时代性、地方性,或者观众能够通过音乐引起联想和想象。电视音乐能够和图像相结合,比较准确地说明节目所要表现的时间和大环境。电视音乐的成功,往往也会铸就一些电视作品的成功。

#### 2.具有推动电视作品剧情发展的功能

剧作功能主要是指电视音乐能够推动剧情的发展,对事件的本身进行补充、说明和推动,能够帮助观众更好地理解情节和事件的发展。

#### 3.具有塑造电视艺术作品人物形象的功能

音乐电视对电视艺术作品中所塑造的人物形象起到很大的作用,主要表现在以下两点:一是决定人物的气质和性格特点,比如气质高雅等;另一是用以描述人物的职业和社会身份等外部特征,比如用不同节奏和旋律的音乐来表现运动员的运动状态等。

#### 4.具有抒情及制造气氛并引起观众共鸣的功能

音乐具有强烈的抽象性特征,这就决定了它在电视作品中主要通过一种特有的方式来影响受众的内心,从而发挥巨大的作用。它弥补了电视作品中无法用语言文字或者图像来表达细微情感的缺陷,更容易引起观众的共鸣。如在世界经典影视作品中,发挥抒情功能最著名的段落,莫过于美国影片《魂断蓝桥》中舞会这场戏了。这是一部表现战争和门第观念所造成的爱情悲剧的影片。在相爱的男女主人公分别在即的前夜,他们一起去跳舞,当乐队演奏最后一首舞曲《一路平安》时,舞厅里的灯全部熄灭了,月光透过窗户射进来,乐队秉烛演奏起来,速度徐缓,感情色彩浓郁。在整个舞会过程中,导演完全摒弃了人物的对话,只是靠这感人的音乐、演员精彩的表演、光线和景物等,表现出热恋中的情人热烈而又有些伤感的情感,离愁跟随着音乐和舞步逐渐变浓,最后在人声加入后结束全曲,两人才依依不舍地告别。

#### 5.具有概括和揭示电视作品主题思想的功能

音乐在揭示电视作品的主题思想方面,与文学中文字的精炼概括方式有所不同,它的出现形式比较随意,可以是全片的主题曲,也可以是插曲或者片头曲,而且在表现手法上也是非

常丰富的。如根据古典名著改编的电视连续剧《红楼梦》的主题曲《枉凝眉》:"一个是阆苑仙葩,一个是美玉无瑕。若是没奇缘,今生偏又遇着他;若说有奇缘,如何心事终虚化! 一个是枉自嗟呀,一个是空劳牵挂;一个是水中月,一个是镜中花。……想眼中,能有多少泪珠儿?怎经得由秋流到冬尽,由春流到夏! "从这段歌词中不难看出,这个"奇缘"最后还是空悲切。

6. 具有确定电视节目风格和深化主题的功能

风格就是一个艺术作品所反映出来的总体倾向和特征。不同的电视音乐能反映特定节目的风格,而不同的电视节目风格,也决定了音乐的选择,两者相互关联和影响。

音乐主要对画面进行补充、解释和引导。音乐用它独有的感染力来激发观众内心的共鸣,而且音乐和其他的表现方式不同,比如文字或者行为方式等都会根据观众不同的地域特征、种族、观念的不同而改变,但是音乐则具有普遍性,它对整个人类的情感的影响力都是相同的。所以,音乐主要作用于画面所欠缺的制造气氛和感染力方面。另外,音乐还能够激发观众的联想,对电视画面所不能够达到的领域进行补缺。画面的表现是有限的,但是人类的想象却是无限的,音乐可以对人类的思想进行一定的引导,建立新的空间维度。在画面的转折和承接的时候,创作者也常常用音乐来过渡,比如经常在一些电视作品中先听到画外的音乐,然后才看到音乐的发出者,使过渡更加自然,使观众产生期盼的心理,同时对节目的段落进行划分,产生一定的节奏感。

在专题节目中出现的音乐,按照其表现功能可以分为主题音乐和插曲音乐。主题音乐是一个电视节目中的核心音乐,它围绕主要内容、主题思想等建立一定的音乐形象,帮助深化主题。常常以不同的形式多次出现,起到强化的效果,形成音乐上的主线。主题音乐之外的音乐被称之为插曲音乐,主要起到渲染气氛、刻画人物、推进情节的作用。

(三) 音响在电视摄像作品中的功能

音响和人声、音乐都有所不同,与它们相比,人声具有严密的逻辑性和准确的表意性,音乐具有很强的感染力,音响的效果显得更加真实,能够贴近生活,和画面相配合更能还原出生活的本来面貌,具有表意性。其具体功能主要体现在以下几个方面:

1. 具有营造电视作品真实环境和空间的功能

由于音响的存在,电视作品可以在环境和空间的营造方面模拟出更强的真实效果。比如在拍摄中,既想在画面上突出主要人物,又想展现出人物所处的背景环境,在背景声上选用较强的音响效果就可以解决,甚至在某些时候,这种特殊的音响效果还能够起到象征的作用,暗示人物的内心状态或者主题。如在影片情节出现大的变化的时候,常会听到自然天气变化的音响声,如暴雨的声音等。

2. 具有延续、扩大电视作品空间与环境的功能

电视画面用二维的荧屏给人们呈现出三维的立体空间,以再现现实的生活空间。不过由于技术的限制,还是有很大的局限性,声音的出现弥补了这一局限,拓展了电视作品的表现范围和领域。从感官上看,视觉对事物的感知一般是直线方向的,而听觉则是全方位的,同时声

音不像画面一样，受到画框的限制，可以展现画框外巨大而连续的空间。音响在扩大、延续画面以外的空间方面起到了很大的作用。如在专题片《望长城》第一集中，一开始就用了一个男高声清唱的声音，画面中是蜿蜒的长城，接着就是闪电雷鸣的音响，刻画出长城宏伟的气势，也营造出历史的苍凉感。当主持人对着远方大声呼喊时，远处传来巨大的回声，空间显得非常辽阔悠远。

### 3．具有制造动感和增强电视作品画面感的功能

电影和电视经常会被人们合称为影视艺术，不仅是因为两者在表现形式和手法上相似或者相同，最为关键的是两者的本质特征都是一样的，那就是运动性。而制造运动感的最好方法就是要有一个参照物作为对比，快速运动的物体能够具有一种速度感和冲击力，使动感增强，而在其中产生的音响便可增强这种运动感。通常创作者会把这种音响夸张，以夸大动感。一般来说，录制这种音响的方法和拍摄运动画面的方法相同，用摄像机和拍摄物体之间的相对位移来表现。要么是物体运动，要么是摄像机运动，或者两者同时运动。要排除两者同方向、同速度的运动，因为这样两者之间是静止的效果。比如在一些影视作品中，把摄影机绑到游乐园的过山车上，镜头随着过山车不断地翻滚、爬升、下坠，不仅可以让观众看到惊险的画面，同时还能听到空气中产生的呼啸声和旅客们的尖叫声，甚至还有机器运转的声音、声调和音量大小的变化。

### 4．具有帮助转场及实现风格转变效果的功能

音响的最大特点就是能够制造真实的效果，常见的手法就是用音响夸张、闪回、对比、悬念的方式来完成。音响的夸张手法的运用，在追求特殊效果的作品中经常可以看到。比如在恐怖片中，常会听到很突兀的甚至刺耳的音响效果，这是在听觉上给观众以强大的刺激，营造恐怖的氛围。

在电视作品创作中，音响的具体功能主要体现在以下几个方面：

首先，音响可以很好地帮助画面转场。主要分为两种情况：一种情况就是当前后两个段落都没有声音，同时对比又非常明显的时候，硬接就会显得很突兀，这里可以运用渐强或者渐弱的音响效果来进行转接，方便简单。另一种情况就是当前后两个段落有很大的对比反差，同时又都有音乐的时候，运动音响效果可以承上启下，不同的是音响的音量要大，同时最好配以特写的画面，这样可以产生一种特别的效果，让观众在心理上有一种隔断感和断裂感，重新接受新的段落。

其次，音响可以帮助画面实现风格转变。当电视画面中一个写实的段落和一个写意的段落组合在一起的时候，需要一定的过渡，一般会先用音响来引起观众的注意力，提醒风格的转变。可运用音乐自然、流畅、隐性地转场，并以显性方式予以过渡。

最后，大段落音响叙事增强画面真实感。在电视节目中，一般通过画面来叙事，音响常常起到辅助性的作用，增强画面真实感。但是大段落的音响同样也可以叙事，尤其在一些纪实性的专题片中十分常见。客观的音响效果能够展现任何一个细小的瞬间或者是画面不能够达到的境界，比任何一种抓拍、偷拍的手法都显得更加具有说服力。但是要注意的是，纪实片中的

音响也不是完全的自然主义,很多时候是经过创作者的加工、提取,甚至是后期的人工变形制造出的真实效果,以增强画面的真实感。

此外,人声、音响、音乐等电视画面的声音还具有以下一些功能:传达信息、刻画人物性格、推进事件或故事的发展、表现环境气氛等,这些功能往往在协同中发生效用。声音因素的加入,给影视作品带来了更为丰富的表现手段。它还可以将无声影视空间中无法直接表现的、看不见的声源直接表现出来,从而扩大影视的空间,使画框内的空间和画框外的空间相结合,形成新的影视空间连续体。总的来看,声音可增强影视作品镜头内的时空关系,丰富镜头内的空间层次和含义,同时也将丰富镜头与镜头之间的时空关系,还可摆脱为视觉伴奏的从属地位,成为和其他因素具有同等价值的表现因素。

## 二、不同类型电视节目声音的设计

在电视作品的某个场景中,使用音乐来支持或强化效果时,要注意根据情绪、地点和历史时期等因素,使音乐与视觉画面相匹配。对于不同类型的电视节目,要相应进行不同声音的设计与制作。

### (一) 电视新闻节目

电视新闻节目是最能体现出电视现场报道特性的节目形态,也是最具有生命力的电视节目形态。因此,电视新闻节目往往是最受观众和电视台重视的节目类型。其真实性的特点,决定了它在声音方面的选择和录制更多的是现场同期声,尽量突出现场的气氛,同时还要兼顾人物个性的塑造,根据创作需要分清主次。现场采集同期声的时候应注意:前期做好资料搜集;开拍之前作不带机的采访,既要把握事件的来龙去脉,又要消除被采访者的隔阂心理;做好信息分析,抓住切入点和重点。

### (二) 谈话节目

谈话节目又叫 Talk Show,是从西方引进的电视形态,将人际间大量的谈话引入电视屏幕。交流的本身就是节目的内容和形式,技术的发展将虚拟演播室和远程通信技术充分运用起来,使得该类节目具有多对象(主持人、嘉宾、观众)、多元素(电话、邮件、短信、网络聊天室)、互动性强的鲜明特点。这类节目的内容和形式决定了人声的重要地位,而且更多的是谈话双方的对白,所以要注意语言互动性、顺延性和交流性。在现场采集的时候,要注意选择适合的话筒,尤其注意指向性的问题,同时将声音的采集开关调节到手动挡,将其所在的声道的音量调低,降低麦克风的敏感度,避免采集到不必要的环境杂音,话筒位置应离谈话者的距离较近。同时为了防止有杂音的产生,最好在现场用外接耳机进行监听。

### (三) 电视专题片

电视专题片是以声画造型为主要传播方式,运用艺术性的构思去把握和表现客观世界,达到以情感人的一种非虚构的电视制作形式。随着专题片制作水平的逐步提高,观众对专题片的欣赏水平逐步提高,对视听媒介综合制作的要求也越来越高。作为电视艺术听觉元素的

最直接载体,声音文化已经取得了长足的发展。电视专题节目中的声音是由语言、音乐和音响三大部分组成,专题片中声音元素除了仍保留着自身固有的本质属性外,又在与专题片创作的相互结合中,出现了新的变化、新的特点、新的规律。把握住相关特点,才有可能让专题片做到思想性、艺术性和观赏性的统一。

1．声音语言的设计与制作

设计制作专题类节目的声音,首先要能准确地把握专题片的主题、画面的节奏以及整体风格。在专题片创作之前,要对整个节目声音的设计制作做出整体规划,如解说的节奏、音乐的风格以及音响的运用等,以确保声音与专题片画面形成完整统一、自然流畅的整体结构。在电视专题片的声音中,一般以语言为主,用来表意,有解说时以解说词为主。录制解说词时,音量要饱满,背景音乐的音量控制在解说词音量的1/2或2/3大小,以不干扰和破坏解说词为准。在渲染气氛、阐释画面、激发联想、描写景物、抒发情感的时候,往往要靠音乐起作用。此时,要把音乐的音量推大,让它充分发挥作用。

2．音乐的设计与制作

专题片音乐的选择要从全片的角度去考虑,通常采用现成的音乐资料进行统配的方式,可以从音乐素材中选择、截取、加工,再组合成一种新的旋律。在剪辑时音乐段落的过渡要自然,最好在一个完整的乐段或乐句结束的地方衔接。有时,还会根据影片主题表达的需要,专门创作一些音乐。为此,除了考虑音乐的情绪是否合适外,还要注意音乐的旋律风格能对画面起到一种提示作用。音乐的节奏既要能够和画面内容、时代特征、民族特色、地方风格、人物个性以及作品的艺术风格相统一,又要与专题片的总体节奏相一致。应尽量避免中低音的乐器使用,在有语言加入和有音响加入时,避免喧宾夺主,避免中低乐器与人声在相同频率的声部。

3．音响(音效)的设计与制作

在电视专题片的声音中,音响(音效)往往是人物表演环境中各种动作和物体发出的,具有相当强的叙事能力,能够提供较远的视点,拓展对事物表现的纵深度。音响的使用要和专题片中主体形象、叙事方式相吻合,利用现场同期声渲染环境气氛,提高画面的真实性,增加传播的信息量。

(四) 电视纪录片

纪录片是一种最能展现视听艺术的电视体裁,它介于新闻片和艺术片之间,纪录片是以真实事件或真实情感为表现对象,在此基础上加以选择、组接和再现,以表达作者思想的一种影视片类型。它从现实生活中选取典型,提炼主题,通过影像再现生活,是现实生活的见证、历史的写照,因而能以其无可争辩、令人信服的真实性和来自生活的特有的艺术魅力去影响、激励和启迪观众。

当代电视纪录片的纪实性,使得在声音处理方面更加注重前期录音,在制作中讲究同期声的运用,以增强纪实意识、声画一体的观念,充分运用客观性声音来表达主题。

纪录片里的声音分为两大类:一类是客观性声音,包括人物同期声和自然音响;另一类是

主观性声音,包括解说词、音乐和模拟效果音响。纪录片中,无论是语言、音乐还是音响,都有丰富的表现力、强烈的艺术感染力和无限的创造力,可以塑造人物、推动剧情、渲染气氛,造成时间、空间的转换及组合,形成片子的节奏。在纪录片制作中,声音的创作活动自始至终要贯穿整个过程。

在设计纪录片声音时,应采用相对开放性的艺术方式,用音乐去配合画面,给观众留下较广阔的思维空间,激发观众的联想和想象思维,引发观众的再创造能力。应以画面和解说为基础,推动情节发展,注重同期音响效果的使用。音乐可以突出或削弱影片的某部分内容,不断调整观众的关注点与情绪点,使观众的注意力徘徊于画面、解说和声音之间,预示某种情节的来临。音乐的选择通常采用现有的乐曲,也可以采用现场创作音乐的方式。

### (五) 综艺电视节目

综艺电视节目一般是在演播室中录制完成的,根据节目的规模不同,选择的环境和设备也会有所差异。从节目录音的音频系统上说,演播室通常分为现场扩声和播出录音两大部分。现场扩声部分主要负责演播室内现场的声音;播出录音部分主要负责节目的录音以及导播室监听。

在综艺节目的声音录制系统设计时,要求舞台返听,保证歌手、乐队、和声等在舞台上获得满意的监听,使其发挥出最佳的演出状态。现场扩声不仅音质要达到高保真,声压低、均匀度等,音响技术指标也要非常高。电视画面音质优美,能让观众感受到现场氛围的火爆,才能更好地提高收视率。

演播室扩声系统要根据音箱数量和舞美设计图选择合适的音箱布置方法。要保证给演唱歌手、乐队清晰的舞台返送监听,可以由单独的调音台控制,鼓手通常用耳机监听。

拾取声音时,要为不同的声源配备不同的话筒并调节拾音位置,由于动圈话筒可以有效地控制背景噪声和系统反馈,因此在录制时会经常采用。可以将话筒固定在鼓架上,防止鼓手敲击时话筒位置的移动。主持人和演唱歌手一般使用无线手持话筒。

整个声音系统通常以主控调音台为主、乐队独立的调音系统为辅。主控调音台是核心,主要控制现场无线话筒、音乐播放、乐队调音中的信号以及和声信号,通过效果和压缩处理完成歌手现场演唱和节目的最终混缩。

此外,对于音乐电视 MTV、专题晚会等文艺节目来说,音乐往往本身就是主题,那更需要认真地进行设计和安排。甚至连画面都要表现出音乐性。电视剧和广告的拍摄对声音的质量要求也非常高,需要从技术和艺术两个方面进行学习和实践。

总的来看,不管哪一类节目,在声音部分的设计上,都应考虑到其声效在主题或动机方面的作用、在事件或情节发展中的作用、在描绘环境气氛中的作用、在刻画人物性格方面的作用、在表达思想感情方面的作用、在节奏上的作用等。作为电视摄像工作者,除了拍摄好画面以外,还必须对声音的录制技术进行有效的把握,以确保能够胜任该项工作,并顺应影视艺术事业飞速发展的需要。

# 第八章 电视摄像画面拍摄

## 第一节 电视摄像的白平衡调节

为了尽可能减少外来光线对被摄对象颜色造成的影响,在不同的色温条件下还原出被摄物体本来的色彩,需要对摄像机进行色彩校正,以达成正确的色彩平衡,即白平衡调节。

白平衡调节的实质就是调整摄像机三色电信号的混合比例,使之与实际光源的光谱成分达到协调一致,从而实现景物色彩的正常再现。白平衡功能通过摄像机内的白平衡调节电路来实现。当被摄对象中的白色物体能准确还原时,其他色彩自然也能得到准确还原,所以把白色作为白平衡调节的对象和白平衡电路设计的标准。摄像机白平衡功能与传统的色温控制方法相比有这样几个优点:一是以电路调节的方式替代了滤镜或滤色片的方式,使色温控制更方便、更快捷;二是以实际的光源为调节标准,使电视画面的色彩还原更加精确;三是通过对三色电信号的混合比例控制,使画面的色彩偏向拍摄者想要的色彩。

### 一、电视摄像机白平衡的正确操作

现代数码摄像机的白平衡操作方式一般有三种:自动白平衡、手动白平衡、预制白平衡。

#### (一) 自动白平衡

自动白平衡,英文为 AWB(Auto White Balance)或 ATW(Auto Track White 自动跟踪白平衡),这是一种非常先进的白平衡处理方式。现代摄像机都存贮有针对某些通用光源的最佳设置方案。摄像机可以根据其镜头和白平衡感测器的光线情况,自动探测出被摄物体的色温值,以此判断摄像条件,并选择最接近的白平衡设置,由色温校正电路,即白平衡自动控制电路并将白平衡调到合适的位置,从而实现白平衡调节。多数光线条件下,自动白平衡都可以满足需要。然而,自动白平衡调节有一定的局限性。一般的摄像机只能在大约 2500K—7000K 的色温

条件下正常进行自动白平衡调节。当拍摄时的光线超出所设定的范围时，自动白平衡功能就很难正常工作了，需要使用手动白平衡进行调节。遇到以下情况通常需要使用手动白平衡进行调节：

（1）在很蓝很蓝的天空下，色温可以达到9000K—10000K，使用自动白平衡拍出的景物很可能会带蓝色；

（2）被摄物被两个或两个以上色温不同并且反差较大的光源照射时；

（3）当照射被摄物体的光线色调与进入摄像机镜头的光线色调不一致时；

（4）摄像机和被摄物体一个在明亮处，一个在阴暗处时；

（5）使用照度过强的光源时，如水银蒸汽灯、钠灯或某些种类荧光灯；

（6）当光线照度过低时，如烛光；

（7）拍摄黑暗处需要表现的目标物时；

（8）某些光源超出探测器的感应范围时，如雪地这样极强的光线或阴天很暗的光线；

（9）当画面出现强烈的红光照明时，如日出日落；

（10）在移动拍摄中将摄像机从明亮处移到光线相对暗处时，如从室外移到室内；

（11）当摄像师发挥主观创造性，让画面有所偏色时；

（12）其他由自动白平衡调节达不到拍摄者希望的色彩效果时。

### （二）手动白平衡

手动调节白平衡时，为了达到较好的效果，还有一些需要注意的事项。首先，用于白平衡调节的通常是同一张白纸，以确保电视摄像画面色彩统一。在同一个场景中，如果采用不同的标准，就很容易让观众产生疑惑。其次，为了更精确地调节白平衡，提倡尽量使用变焦功能，在白平衡调节时镜头充满整个画面，至少是80%以上的画面。最后，为了更精确地控制画面，实现最细致的还原，在手动调节白平衡时，应让调节白平衡标准与主要被摄对象的受光方式类同。

### （三）预制白平衡

预制白平衡有三种类型：第一种形式是摄像机最基本的两个设置，即3200K和5600K，在一些摄像机中也叫室内模式和室外模式，或者灯光模式和日光模式。这种分类模式适用于在常规情况下进行拍摄。在演播室中，各种光源共同的基本色温就是3200K，因此，这两档设计在实际运用中还是非常有用的。不过，难以准确地再现大自然的各种光线色彩。第二种形式是调用手动白平衡调节。当进行手动白平衡调节时，摄像机可以把调节结果自动保存在白平衡记忆电路中，当下次启动手动白平衡开关时，就会自动地进行调用，不需要再次调节。在专业摄像机中，甚至设置了A、B两档，可以存储两个不同的手动白平衡标准，方便以后使用。该功能在必须使用手动白平衡而又无机会再次调节白平衡时，显得非常有用。摄像师可以提前调节好相应的白平衡，等相关情况一出现就立刻进行调用。比如拍摄一个从室内到室外的完整镜头，由于两个环境光源成分完全不同，就需要分别先针对两者进行手动调节，然后分别调用。第三种形式是各种色彩模式。不同的摄像机各有不同，但其实质都是针对某一典型情况适当

折中处理。来不及进行手动调节白平衡时,使用这种模式就非常有用。虽然不如手动白平衡调节准确,也不如自动白平衡调节方便,但在自动白平衡工作不正常时,根据实际调用这些模式,还是比最基本的3200K和5600K两种模式要细致些,画面效果也会相应更好一些。

## 二、电视摄像机白平衡的具体运用

一般情况下,我们拍摄电视摄像画面是使景物色彩真实还原,但有些时候我们也会作画面偏色处理,从而营造一定的画面氛围,传达一定的情绪和态度。具体运用的手段有如下两种:

一是通过色温的高低来控制画面的色彩。比如在阴天拍摄"夜景"效果时,会让画面偏蓝色,使观众产生夜晚的感觉。当然,也可以让画面偏黄,营造一种温暖的感觉。

二是通过人为调节白平衡控制画面的偏色效果。即用手动白平衡,人为地选择调节白平衡标准来控制画面的偏色,从而获得一定的艺术效果。比如在拍摄红红的夕阳时,对着蓝色的参照物手动调节白平衡,可以拍摄出充满温暖气氛的画面;若想拍摄出偏冷的景象,就可对着红色的参照物手动调节白平衡。

如果在白色卡片上有意加入某种色彩,然后根据正常情况调节白平衡,摄像机所摄的画面将会偏色,偏向其色彩的补色,因而,可通过手动调节白平衡获得自己所需要的画面效果。一般情况下,还是不能拿有色物体尤其是颜色非常深的色彩作为调节白平衡标准,因为这样有可能超出白平衡电路的工作范围,从而影响其调节白平衡的准确性。所以,在具体执行时,不能单纯依靠白平衡来控制色彩。

在充分理解摄像机上关于白平衡每一个功能和设置的实际含义,全面掌握好白平衡调节的实质和原理后,再配合好滤镜、滤光片等辅助设备,就可以较好地控制画面的色彩了。

# 第二节 电视摄像画面的色彩控制

在电视摄像中,要想获得比较鲜亮的色彩(饱和度高)或细节,就必须提供恰当的照明条件,严格地控制曝光量。一般来说,饱和度高低不同的色彩,会分别给人以近远不同的感觉。如从心理感受出发,色彩的性质可以分为冷暖、轻重、远近、胀缩、亮暗、突出与隐蔽、兴奋与沉静等类型。如明度高的色彩让人感到轻,明度低的物体让人感到重;红色给人以兴奋的感觉,蓝青色给人以沉静的感觉等。

此外,色彩在电视摄像中还可以成为抒情写意的有效工具。色彩除了可以完成造型任务之外,因情感象征性的存在,还可以起到表情达意的作用。不同的色彩给人以不同的心理影响,甚至可以让人产生某种联想,这可以说是色彩特性的本质。比如红色,往往象征着革命、力量和激情;绿色象征着生命和成长;蓝色显得最为清高,最为廉洁;紫色则被视为一种神秘的色

彩;白色最明亮,是最纯洁的色彩;黑色则象征着庄重、严肃、有力等。

因此,作为一名优秀的电视摄像师,不仅要了解并运用色彩的特性,还要能够在具体环境中把握住色彩的特性,突出其个性,用出特色,使之成为电视艺术创作的又一个生动而有趣的工具。

在电视摄像中,色彩依附于画面形象,但又凌驾于画面形象之上。实际拍摄中,要在电视有限的框架中对色彩进行恰当的选择、合理的概括、精确的提炼、巧妙的布局,这关系到画面色彩配置的成功与否,关系到画面形象塑造的成功与否,关系到主题思想表达的成功与否。因此,要根据色彩本身所具有的个性和色彩的象征性,恰当地表现主题、传递相应的情感。

## 一、色彩在电视摄像画面中的作用

在影视艺术作品中,色彩除了能够给人带来视觉真实感外,还常常作为一种有力的构图手段和表现手段。通常用色彩来表达作者的情感,营造画面的氛围,烘托人物情绪,塑造人物形象,如日本导演黑泽明的系列经典影片即是运用色彩的极好典范。

### (一) 通过色彩基调表达情感意境

色彩基调是在电视作品或其中一个段落中占主导地位的色彩。无论是在电视专题片、新闻片,还是纪实片、音乐片中,都可以通过选择不同的景物色彩,运用不同角度和不同镜头,让色彩的优势贯穿于整个影视作品。所选择的画面色彩的基调以及通过色彩基调所表达出的情感意境,都是与拍摄者对色彩在总体上的把握以及与要表达的主题思想相对应的,这样才能争夺观众的视线,加深观众的印象,感染观众的情感,以达到以色彩夺人的视觉效果(图8-1《满江红》)。

图 8-1 《满江红》(通过色彩基调表达情感意境)

### (二) 通过强烈的色彩画龙点睛

强烈的色彩往往会成为画面的视觉中心（图 8-2《超级大气球》），它往往也是被摄主体形象的色彩、重要情节因素的色彩等。它可以通过在大面积的基调色彩中设立的小面积对立色彩来形成，如"万绿丛中一点红"，给人一种响亮的感觉，起到了画龙点睛的作用，也可以是与基调色彩相关的色彩，如"青山上的翠柏"，体现的就是一种醇厚的感觉。

### (三) 通过和谐的色彩突出主体

色彩的和谐能够达到色与色之间的配合、呼应、衬托（图 8-3《舞动的青春》）。如果想在画面中取得色彩的和谐，可以多利用调和色，如拍摄蓝天时，可以连带着拍摄一些白云，这样就可以在画面中增加色彩的反差和层次，使得画面活泼生动。当然也可以利用类似色来形成和谐，如在白色的墙壁前布置米色的衣橱等。此外，在大自然中所看到的碧海蓝天、青山绿水等都体现着色彩的和谐。

图 8-2 《超级大气球》
(让色彩成为画面视觉中心，起到画龙点睛效果)

图 8-3 《舞动的青春》(通过色彩的和谐突出主体)

## （四）通过色彩的均衡让整体效果更加鲜明

色彩的均衡是指画面上不同色彩面积的分布比例要避免等量、对称和零乱。摄像人员可以根据被摄主体的颜色，选择与其相对的背景色彩，或是调整被摄主体的颜色以适应背景色彩，这样不仅能使被摄主体更加突出，还能得到色彩均衡的画面，画面的整体效果更加鲜明（图8-4《园林》）。色彩在画面中的分布要有主次、大小之分，以避免形成生硬的、太过强烈的色彩对比，从而使画面更加简洁、单纯。

图8-4　《园林》(通过色彩均衡增强画面整体效果)

## 二、电视摄像画面的色彩控制

仅仅做到电视摄像画面的色彩鲜明、和谐是远远不够的，很多时候还要发挥色彩的表达作用，使之在电视作品中能够得以进一步突出。

### （一）利用电视摄像画面实现色彩的精彩呈现

#### 1. 对被摄对象色彩进行恰当的选择与配置

控制电视摄像画面色调最基本的方法就是对被摄对象色彩和明暗作恰当的选择。在演播室拍摄首先是布景的色彩、明暗设计和配置。环境色是暖色还是冷色，是明还是暗都直接影响画面的色调及影调效果。布景色彩确定后，还有人物服装、大型道具色彩的选择和配置。拍摄之前，摄像师要和美工师、服装师、道具师等一起研究构成画面色彩及色调的诸元素，以便达成准确控制画面的共识，可以说，这是最有效、最重要的实现电视画面色彩准确控制的方法。

### 2．对被摄对象所用光线进行正确的选择与配置

被摄对象自身的色彩在很大程度上依赖于光线。因此，首先，要通过光线照明让电视摄像画面呈现出所需色彩。这在电视演播室、表演舞台，甚至是影视剧的拍摄现场都很常见。光线能够改变被摄对象的色彩，当光线照在有色对象上，会使色彩发生变化，变化规律按减色法效应变化；照在同色对象上时，能够增强其饱和度；照在其补色的对象时，能够减弱对象的色彩，或使彩色对象的色彩消失……因此，使用色光照明，可以改变电视摄像画面的色调。它可以模拟某种光效，比如火光、烛光、歌舞厅灯光、舞台灯光、台灯等，或者可以用色光烘托，用以营造某种特定的情绪，抒发作者和剧中人物的情绪和情感；还可以通过色温平衡对电视画面色彩进行控制。光源色温和彩色摄影、摄像关系十分密切。电视摄像画面能够通过摄像机，将被摄体的色彩通过色温的变化做出不同的呈现。因为光线色温的变化可以影响景物的色彩，故而色温可以作为控制电视摄像画面色调的有效手段。其次，恰当选择拍摄时机和角度控制电视摄像画面色彩效果。一方面可以选择天气的阴晴，另一方面可以选择拍摄的时机，如早晚等时机，或是侧光、逆光等拍摄角度。此外，天气不同，也会具有不同的光线特征，拍摄出来的画面色阶也不相同。阴天拍摄，色温相对偏高，反差较弱，电视摄像画面通常呈现蓝灰色调。日出、日落时刻为黄金时段，这时拍摄电视画面色调最为丰富，阳光色温低，天空色温高，景物受光面呈现金黄色调，背光面呈现蓝色调，画面冷暖对比明显，是营造抒情色调氛围的最佳时段。此外，光源方向对画面色调、影调再现也会有很大的影响，这是控制电视摄像画面色阶的有利手段。顺光光线均匀照明，景物保持固有色，适合表现色彩鲜艳的场面，使其呈现平淡色彩效果。顺侧、侧光照明则会产生明显的明暗关系，使景物色彩明度、饱和度发生变化，形成丰富的色调、影调层次。侧逆光和逆光使被摄体处于背光面照明，色彩不能正确再现。如果没有辅助光照射，往往被摄主体会形成剪影、半剪影效果。逆光拍摄全景、远景画面，色调非常丰富，这种光效在表现特定情绪的画面和气氛时，特别有情趣。总之，光线的变化，可以使整个电视摄像画面的影调、色调等发生非常显著的变化。

### 3．准确曝光、调节白平衡

这是通过摄像机自身的操作来进行的电视摄像画面色彩的控制。具体包括曝光控制和白平衡调节两种方法。曝光过度会使色彩变淡、发白；曝光不足会使色彩变暗。白平衡调节则可以通过选择色温开关，选择调节白平衡标准进行控制来实现。如用黄纸调白平衡，可以使画面呈现蓝色调；用蓝纸调白平衡，会获得暖色调画面。要让色彩正确还原(或丰富多变)，就要依据白平衡运用规律，进行多次调试并测试效果。

### 4．通过滤色镜等来改变电视摄像画面的色彩

在电视摄像画面的拍摄中，可以通过在摄像机镜头前加上滤色镜等方法来改变电视摄像画面的色彩。此外，随着非线性编辑技术的进一步提高，还可以在后期制作中轻松地改变电视摄像画面的色彩。

## （二）影视艺术作品画面色彩的处理

在影视艺术作品的创作中，尤其是电视剧的创作中，一个情节段落、一场戏，同一个镜头的影调和色调处理，都应该有一个明确的目的性，不应该顺其自然，偶然所得的色彩难以产生艺术效果，更不应只停留在曝光正确、色彩正确还原的水平上。对影调、色调的处理和运用上，也应和其他手段一样，是创作意图的体现，是电视画面创作的一个有力武器。

在影视艺术作品中，色彩控制的技巧如下：

一是以色调的形式出现，即以某种色彩为主，使一个画面、一个场景、一个段落出现某一种色彩倾向。

二是局部色彩的运用，即以细节的形式出现。局部色彩指不影响整个作品基调的色彩，作为表达主题、刻画人物的手段运用到情节段落之中。通常应该需要贯穿全片或整个段落、整场戏，如多次出现的那一把红伞、蓝色的小车等。如在电影《黄土地》中，红被、红衣、红盖头在画面中反复出现，便是红色在影视画面中作为局部色彩的很好运用。它并不是左右整场戏的色调，因为整部作品的基调是明度很低的暗黄。作为一种象征性的语汇，红色在这里并不是喜庆的象征，而更多的是一种悲剧的色彩。

三是黑白和彩色的色调在影视艺术作品的画面中交替出现。这种技巧常常用于表现不同的时空变化。在很多影视作品中，都会以彩色表示现在时，而用黑白表示过去或想象。在电影《我的父亲母亲》中则正好相反，过去是彩色，现在用黑白，这是反其道而行之的一种表现手段。此外，黑白和彩色交替出现，还可以很好地表现人物的心情，在主题表达方面也有独特的功效。

电视画面色彩的总体构思是电视艺术作品总体创作意图的组成部分，是色调、色彩处理与控制的总体方案。在投入拍摄之前，摄像师应根据对剧本和导演意图的理解，提出对整个作品色彩、色调及影调构成的设计方案，然后在造型部门的协同下，共同完成。在电视艺术作品色彩的总体构思中，主要涉及以下内容：整体画面基调的设定；人物各个场次的服装色彩的规划和设计；重点场景、段落的色调、影调的设计和处理；色彩细节的运用。

# 第三节　电视摄像的拍摄机位与角度

电视摄像机能够如实地记录出现在寻像器中的图像，选择具有代表性的、体现本质特征的事物，可以通过调焦，改变图像中的各个影像的空间结构与位置关系，使远处的景物清晰地出现在人们的面前，甚至可以取代人眼对周围世界进行观察。它可以从不同位置甚至包括普通人不可能拥有的观察点来观察事物。也就是说，电视摄像机虽然不如人眼灵活、复杂，但可

以代替人眼进行观察,而且观察到的面可以更广,效果更好,这一切都取决于电视摄像的拍摄机位和角度,即摄像机的视点。

从本质上来说,电视摄像机的视点(拍摄机位和角度)是摄像师拍摄意图的体现,也是摄像师对被摄物态度、看法的一种体现。对于其认为重要的、应该突出的,摄像师会把镜头推到前面进行拍摄,并通过技术化处理,增强画面效果,使所传递的信息更加方便和有力。对于不重要的物像,摄像师会将摄像机远离被摄物像,甚至根本不拍,使其信息传递受阻。也就是说,电视摄像机的拍摄机位和角度直接决定了电视画面的取舍及其拍摄效果。

为了能够取得最佳的画面拍摄效果,在电视摄像中必须选择最佳的拍摄方向和拍摄角度、拍摄景别。

## 一、选择最佳拍摄方向

虽然任何被摄对象都是立体的,有高度、宽度、深度三种向度,但电视画面是只有高度和宽度的二维世界,摄像也只能把一个多维世界记录在二维空间里。要使被摄物具有立体感,解决的最好办法就是选择好拍摄的方向,使所拍摄的画面显示出更多的平面,从而将被摄物的深度展现出来(图8-5《视觉》)。

图8-5 《视觉》(恰当选择拍摄方向体现被摄主体的纵深感)

电视摄像的拍摄方向是指摄像机镜头与被摄主体在水平平面上一周360°范围的相对位置,即通常所说的侧面、正面、半侧面、背面等。

## （一）对被摄主体进行侧面拍摄

对被摄主体进行侧面拍摄是将摄像机水平移动到与被摄主体约90°的位置来进行拍摄，即从侧面对被摄体进行拍摄。侧面拍摄时画面会出现仿佛进入画面深处的侧面线条，画面具有一定的空间感和纵深感，观众也可以看到被摄物的另外一些侧面，从而给人以立体感。比如要拍摄人物的独特之处时，可以选择侧面方向进行拍摄，有利于突出人物的正侧面的轮廓线条，有利于表现人物的轮廓线条、身体姿势（图8-6《佳俪》）。如果再采用逆光拍摄，甚至可以出现成剪影的艺术效果。

图8-6 《佳俪》（对被摄主体进行侧面拍摄）

但是在侧面拍摄时，拍摄到的仅仅只是人或物的侧面，不能展现其本质特征，尤其在拍摄画面内人与人之间的对话和交流时，应注意镜头时间不宜过长，因为这时画面内人物以侧面向着观众，无法与观众进行眼神的交流，时间稍长的话，观众就会感到被冷落。因此，在实际拍摄中，侧面拍摄往往只是作为正面拍摄的补充。为了兼顾正面和侧面的需要，有经验的摄像师往往采用半侧面进行拍摄。

## （二）对被摄主体进行正面拍摄

摄像机对被摄主体进行正面拍摄，被摄主体通常处在画面的中心位置，画面显得对称而平稳。以人物拍摄而言，正面拍摄是摄像机对着人物的正前方拍摄，这种拍摄方向有利于表现被摄对象的正面特征，能把被摄对象的横向线条充分展示在画面上，表现出人物的稳重、端庄之感。观众可以看到画面中人物的完整面部特征及神情，有利于画面中人物与观众面对面地交流，增强亲切感（图8-7《秀青春》）。一般来说，电视新闻节目或比较严肃的时政节目大都采用这个拍摄角度。

但正面拍摄的缺点是只能让观众看到被摄物形状的一个平面，展现在人们面前的只是高度和宽度，却难以让人看到其深度，画面缺乏立体感。正面的水平构图往往使画面缺乏方向性，除了特写镜头外，画面中的被摄物体都不被强

图8-7 《秀青春》（对被摄主体进行正面拍摄）

调,因此,正面拍摄大多用来介绍被摄体在整体画面中的情况。

### (三) 对被摄主体进行半侧面拍摄

这种拍摄是电视摄像机从被摄主体的前侧面进行拍摄,一般是指在人或物前方左右两面30°~60°的位置进行拍摄。这种拍摄方向有正有侧,使得画面有一定的纵深、立体感,因而也成为电视摄像师经常选择的一种拍摄方向与角度(图8-8《梦想舞台》)。如在拍摄人与人之间的对话和交流时,如想在画面上显示对方的神情、彼此的位置,正侧面拍摄往往能够照顾周全,不至于顾此失彼。

### (四) 对被摄主体进行背面拍摄

这是电视摄像机从被摄主体的背面进行的拍摄。此方向的拍摄可以忽略人物的面部表情,但要注重以人物的姿态来表现人物的内心情感(图8-9《示范》),并将之作为主要的形象语言。但是由于这一拍摄方向是被摄人物所看到的方向,因而可以使观众获得和被摄人物一样的视角。如拍摄一个人站在山巅上,手指向眼睛的前方,这里通过拍摄的镜头可以看清楚人的眼前景象,让观众有身临其境之感。同样,从背面拍摄一些围观者的镜头,也往往会让观众不自觉地产生"他们在看什么"的疑问,从而自觉地对画面进行关注和探

图8-8 《梦想舞台》(对被摄主体进行半侧面拍摄)

图8-9 《示范》(对被摄主体进行背面拍摄)

究。此外,如果要将主体人物与背景融为一体,背景中的事物就是主体人物所关注的对象时,选择背面方向进行拍摄的效果也比较理想。

## 二、选择最佳拍摄角度

通俗地说,摄像机的拍摄角度就是指摄像机摆放的高度,即摄像机镜头与被摄主体在垂直平面上的相对位置或高度。不同高度拍摄的电视画面,无论形象还是景象都会发生变化,从而形成不同的画面特点。按照摄像机摆放的高、中、低等高度,可以将拍摄的角度分为俯视拍摄、平视拍摄和仰视拍摄。在大多数情况下,摄像机以拍摄为主,同时要适当变换拍摄角度,为电视画面增色。

### (一) 俯视拍摄

俯视拍摄也叫俯角、俯拍、俯摄或鸟瞰,是摄像机高于被摄主体向下拍摄。俯拍易于展现

面积,确定被摄对象在地理上的方位,是最易观察事物全貌的一种拍摄高度(图8-10《协奏》)。俯拍时,画面比较开阔。对于纵横交错的街道、整齐壮观的国庆阅兵式等,都可以采用俯拍。尤其是大型活动场面的拍摄,以全景和中景镜头进行拍摄,可以让画面的层次感、纵深感得到更好的展现,给人以场面宏大的感觉。但是在俯拍时,由于居高临下,前景中的物体投影在地面的背景上,显得相对渺小,画面中的人物甚至显得低矮、肥胖、萎缩,因而这种拍摄角度除了对罪犯等反面人物进行拍摄外,一般不宜近拍人物。此外,俯视拍摄的电视画面往往具有强烈的感情色彩,表现出阴郁、压抑的情绪。

俯视拍摄的角度如果与地平面垂直或接近垂直,就成了顶拍。最常见的顶拍形式是在一些高层建筑、高山上,或热气球、飞机上进行拍摄,其中利用飞机所进行的拍摄就是通常所说

图8-10 《协奏》(俯视拍摄展现被摄主体全貌)

的航拍,航拍能以人们一般难以达到的高度俯视事物的全貌,给人以整体的形象描述以及宏观的视野,成为电视摄像中最有表现力的手段之一。

(二) 平视拍摄

平视拍摄简称平摄,是摄像机镜头与被摄主体高度持平所进行的拍摄。由于这种拍摄方式是摄像机在人们通常看东西的位置,即与对象眼睛水平一致的高度进行拍摄,因而其视觉效果与日常生活中人们观察事物的正常情况相似,画面避免了平面变形或线条扭曲的现象,显得比较中立、客观和冷静。平视拍摄是拍摄新闻、专题片时最常用的拍摄高度。实际进行平视拍摄时,摄像机的高度可以向上或向下轻微改变,摄像师可以根据需要,从正面、背面、侧面、斜侧面四个角度进行拍摄,以取得最佳的画面效果。

电视摄像机的高度所反映出来的视角要符合人们正常看事物的习惯,即拍摄时从主体眼睛高度去拍摄(图8-11《模特》)。如一个孩子蹲在地上玩耍,当要表现孩子面前的人的情

景时,要首先降低高度(与蹲在地上的孩子的眼睛位置同高)去拍摄来人的脚部,然后再慢慢向上移动镜头进行仰拍,最后到达脸部,而不是直接平摄,这样才符合常理。

图 8-11 《模特》
(平视拍摄符合正常的观看习惯)

图 8-12 《空中漫步》
(仰视拍摄能够强化被摄主体的视觉效果)

(三)仰视拍摄

仰视拍摄也叫仰摄,是摄像机镜头低于被摄对象向上拍摄(图 8-12《空中漫步》)。这种拍摄高度将使镜头有仰视效果,能突出和夸大拍摄对象的某种由高度所引发的特征。仰拍时,前景和远景中物体的高度比例会发生视觉性变化,前景中并不是很高的物体往往会显得和远景中的物体一样高大。用仰视角度拍摄的电视画面,在感情色彩上往往有舒展、开阔、崇高和景仰的感觉。如仰视拍摄建筑物,会有直插云霄的效果,拍摄跳高等运动,会加强运动员凌空飞跃的感觉,拍摄人物会显得高大伟岸。仰视拍摄也可以使运动着的物体显得速度很快,如用仰视拍摄飞驰的汽车或火车,会给观众以风驰电掣之感,同时也会让观众感觉处于汽车或火车的下方,有被动、紧张之感。

虽然仰视拍摄可以使主体地位得到强化,被摄主体显得更雄伟高大,但若近距离进行拍摄,很容易造成上下身体比例失调,人物面部变形失真,使人物变得凶恶和狰狞。

### 三、选择最佳拍摄景别

景别是指被摄主体和画面形象在电视屏幕框架结构中所呈现出的大小和范围,不同的景别可以引起观众不同的心理反应。从本质上来说,景别是电视画面构图的视觉形式,是摄像师选取的与事件相关的并需要引起观众注意的内容材料,是摄像师表达画面内容时所采取的一种视觉结构。

图 8-13 《伞韵》(合理运用景别增强画面视觉效果)

因此,景别的处理既是摄像师进行艺术创作的组成部分,又是摄像师进行视觉创作的重要造型手段。在实际操作中,摄像师可以根据所要表现的内容、目的和不同需要,来确定被摄物体的取舍与范围,排除一切多余的、次要的部分,保留那些本质的、重要的、能够引起观众充分注意的画面内容。由于景别的存在和组合,造成了电视画面强烈的造型效果和视觉效果,因而使观众产生特定的观赏节奏和情绪(图 8-13《伞韵》)。如在运用远景镜头来表现人物时,由于人物在画面中的位置相对较小,不能构成鲜明的视觉形象,观众很容易产生人物被环境所吞没的感觉,从而形成一种悲观的心理感受。

景别由摄像机与拍摄对象的距离和光学镜头的焦距两个因素决定。在摄像机与被摄主体之间距离不变的情况下,镜头焦距越长,画面焦距越小;镜头焦距越短,画面景别越大。摄像机的距离是指摄像机与被摄物体之间的水平长度。一般情况下,摄像机离被摄物越近,被摄物在画面中呈现的范围越大,画面内包含被摄体周围环境范围越小,景别也就越小;距离越远,被摄物在画面中呈现的范围越小,画面内包含被摄体周围环境范围越大,景别也就越大。但是摄像机的距离只是一种相对的距离,不同的拍摄对象,其距离是不一样的,如拍摄一座房子的近景与拍摄一个人物的近景,摄像机与拍摄对象之间的距离就完全不同。

景别的区分以镜头所涵盖的面积多少和被摄体在画面中所占的大小作为划分标准。在多数情况下,各种拍摄活动都离不开人物的活动,因此,一般把人体身高作为景别划分和参照的依据。最常见的分类方法是把景别分为五种:远景、全景、中景、近景、特写。

#### (一) 用远景镜头展示广阔场面,以势取胜

远景是远距离拍摄广阔场面的画面,往往从大处着眼,以气势取胜。远景是景别中视距最远、表现空间范围最大的一种景别,其视野十分开阔,场面宏大,主体在画面中所占比例很小,表现的重点是环境。远景能够让观众对画面中的影像有宏观上的把握,因而在电视作品中,远景常被用来表现自然环境和某种气氛,表现人物周围广阔的空间、自然景观和大场景的群众

活动。

远景画面可以细分为大远景和远景两大类。大远景也叫极远景，是摄像机从离被摄主体很远的距离来描述一片广阔的环境，从而营造背景的气势。大远景适合表现辽阔、深远的背景和渺茫宏大的自然景观，如浩瀚的海洋、莽莽的群山、一望无际的草原等。大远景是一种概括性镜头，具有画面开阔、壮观、有气势、较强的抒情性等特点，但画面结构通常较为简单和清晰，很难看清画面中某个具体的形象。在拍摄时，摄像机往往安放在航拍飞机上、热气球上、高楼大厦的顶楼等非常高远之处。远景则一般表现为较开阔的场面和环境空间，画面中的人物隐约可见，但外部特征不明显。远景画面表现的重点是环境，被摄主体的形象在画面中仅仅是很小的一部分，甚至是一个点。如一辆行驶着的汽车在公路上的远景画面，就像一只蠕动着的甲壳虫。一片挂满累累果实的树林，在远景中也只是一片斑驳的色彩。

在通常情况下，在拍摄时要特别注意画面的整体结构，目的性要强，删繁就简，并利用各种技术手段和方法简化画面，使观众获得审美感受。远景的画面构图一般不用前景，而注重通过深远的景物和开阔的视野将观众的视线引向远方。远景由于要清楚地表达出环境气氛、空间规模、地理位置、人物与场景的关系、主体的运动轨迹等，因而在拍摄时要从大处着手，注意对画面气势的表现，形成画面的整体气氛和特殊意境，从而使远景画面具有一定的视觉意义。此外，在拍摄远景画面时，画面的时间长度要宽裕，给观众以足够的时间去看清楚画面的内容。

（二）用全景镜头展现事物或场景全貌，重视环境渲染

全景是事物的全貌，是表现人物全身或某一具体场景全貌的画面。与远景相比而言，全景具有明显的内容中心和结构主体，重视特定范围内某一具体对象的视觉轮廓形状和视觉中心地位。如拍摄以人物为主体的画面，画面不仅要把人拍全，而且最好在人物的头部和脚部留出一定的空间，其中头部空间是脚部空间的两倍。正是由于全景画面中被摄物体的全貌或被摄主体的全身都被完整地表现出来，同时保留了较大的活动范围和空间，因而能使观众对画面所表现的事物、场景有一个系统、完整的认识。在很多电视摄像作品中，全景充当了介绍、记录和表现的角色。全景画面能够完整地表现人物的形体动作，可以通过对人物形体动作的表现反映人物内心情感和心理状态，可以通过特定环境和特定场景表现特定人物。此外，全景画面还具有某种"定位"作用，即确定被摄对象在实际空间中方位的作用。例如拍摄一个小花园，加进一个所有景物均在画面中的全景镜头，可以使它们之间的空间关系及具体方位一目了然。

在拍摄全景时要注意各元素之间的调配关系，避免喧宾夺主。拍摄全景时，不仅要注意空间深度的表达和主体轮廓线条、形状的特征反映，还应注重环境的渲染和烘托。

（三）用中景镜头展现场景局部，主体占据画面结构中心

中景是指主体大部分出现在画面之中，即摄取场景局部画面或人物膝盖以上部分，它可以完整地表现人物上半身最为活跃和明显的手臂或场景局部的画面。与全景相比而言，中景与被摄物距离较近，已不可能框住全体，只能有选择地集中拍摄事物的主要部分，如人物膝盖以

上的部位,从而将观众的注意力集中在人物上半身的动作及其与其他物体、人物的交流上,画面也因而更为丰满,人物更为清晰,有利于交代人与人、人与物之间的关系。

由于中景的空间关系与现实生活中的空间关系相近,符合人们的观看心理,它既给人物以形体动作和情绪交流的活动空间,又不与周围气氛、环境脱节,可以反映人物的情绪、相互关系和动作的目的,因而中景画面是电视节目中用得比较多的一种镜头,尤其是在有情节的场景中,常常被作为叙事性的描写镜头。

拍摄中景画面时,构图要美,摄像师必须掌握好画面尺寸的大小,将被摄主体始终安排在画面的结构中心位置。同时,场面调度要富于变化,构图要新颖优美,并准确地在画面中表现人物之间的透视关系和空间关系。中景画面中人物的视线、人物的动作线、人与人及人与物之间的关系线等,都反映出人物交流区域。如使用中景表现人物间的交谈时,画面的结构中心是人物之间视线的相交点,而当表现人与物之间的关系时,画面的结构中心是人与物的连接线。此外,在拍摄时,要注意抓取具有本质特征的现象、表情和动作,使人物形象饱满,画面富于变化。拍摄物体时,摄像师也需要把握住物体内部最富表现力的结构线,用画面表现出一个最能反映物体总体特征的局部。

(四)用近景镜头展现形象主体,充分占据画面视觉中心

近景是表现成年人胸部以上部分或具有主要功能和作用的物体局部的画面。与中景相比而言,它的内容更加集中到主体,被摄主体的部分形象成为引导观众视觉的主要内容,画面所包含的空间范围也进一步缩小,主体所处的环境空间几乎被排除画面以外。近景将观众与拍摄对象拉得更近,画面被用来突出精彩的或是引发观众注意的部分。事实上,在实际操作中,近景画面中被挑选出来的局部不仅可以用来强调与之有关的某些东西,而且还可以有意忽略主体以外的部分,从而有助于观众作详尽的观察和仔细的分析,更好地理解画面表达的意义及传递的信息。

由于近景中主体已成为吸引观众注意力的视觉中心,观众可以清楚地看到被摄人物的表情和面部的细微变化,因而成了表现人物面部神态和情绪、刻画人物性格的主要景别之一。当人物处于近景画面时,人物的头部成为观众注意的焦点,眼睛更是成为重要的拍摄点。因此在拍摄时,摄像师一般会注意对人物眼睛进行表现,甚至在必要时还要加上眼神光。同时,由于被摄主体在画面中占有较大的面积,表现的空间范围小、景深短,观众与被摄主体之间的心理距离缩短,因而利用近景很容易形成某种交流。用视觉交流带动观众与被摄人物的交流,并缩小与画中人的心理距离,是电视画面吸引观众,并将观众带进特定情节或现场的一种有效手段。因此,目前各大电视台的电视新闻节目或纪录片的主播或节目主持人,多是以近景出现在观众面前。此外,近景画面由于其画面空间的近距离和画面范围的指向性,可以被充分用来表现人或物富有意义的局部。如观看舞蹈节目时,观众往往被舞蹈演员曼妙的舞姿所吸引,随着舞蹈动作的变化,观众的注意力自然会移到其腰肢、手或脚等局部,近景画面则通过摄取局部,突出地表现舞蹈演员的举手投足、舞动的腰肢、飞扬的手臂等,从而给观众以美的享受。

近景在各类电视节目中使用特别多,但在拍摄近景时,要充分注意到画面形象的真实、生动和客观、科学。构图时,应把主体安排在画面的结构中心,并在构图中给手势动作的范围预留空间,防止人物手势动作因景别限制而挥舞到画外。此外,在拍摄时,背景要力求简洁,注意避开背景中明亮夺目、易于分散观众注意力的物体,以免分散观众的视觉注意力。此外,近景画面的景深范围小,比较容易出现对焦不准、焦点不实的现象,因而在拍摄时要特别注意镜头对焦。

(五)用特写镜头展现主体细节,强化视觉效果

特写镜头一般表现成年人肩部以上的头像或某些被摄主体细节的画面,强调被摄主体的某一细部。特写画面由于画面清晰度高,可以用来描写人的头部、眼睛、手部、身体上或服饰上的特殊标志、手饰的特殊物件及细微的动作变化,从而表现人物瞬间的表情、情绪,展现人物的生活背景和经历。

特写画面通常描绘的是事物最有价值的细部或人物最有表现力的面部,被摄主体几乎占据了整个画面,环境所占的比例很小,在很多情况下,甚至可以说环境已经被完全排斥,因而特写可以说排除了一切多余的形象,画面内容单一。

特写画面能够突出强调人或物的某一局部,起到放大形象、强化内容、突出细节等作用,使观众的注意力牢牢地留在摄像师所创设的视觉中心上。在拍摄人物时,特写往往是必不可少的,通过人物面部表情的变化,可以深入到被摄主体的内心深处,从而体现人物的情感。同时,可以准确地体现被摄主体的质感、形体和颜色等。特写常被作为画面间过渡的一种景别,被用作电视场景的转换。

在拍摄特写画面时,尽可能剔除一切多余的形象,对被摄主体的构图力求饱满,对形象的处理宁大勿小,空间范围宁小勿空。在拍摄特写画面时,对焦一定要准。如在拍摄人物时,为了便于聚焦,也为了被摄主体眼神的表达,可以使焦点对在眼睛上。同时,由于画面曝光的不足或过度,会直接影响到物体质感的细腻程度和色彩的饱和程度,因此在拍摄特写画面时,尤其要注意控制好画面的曝光量,对过亮或过暗的物体都应通过调控手动光圈,将曝光量调整到最合适的位置。另外,由于特写镜头不利于表现完整的空间和整体的形象,为避免观众产生空间混乱或对物体形象的不确定的感受,在表现任何一个场景时,都不能孤立地使用特写镜头,而应该与其他景物的镜头配合使用。在拍摄实践中,摄像师要根据所要表达的主题、目的、叙述的需要,以及自身的判断和态度对画面内容进行选择,灵活确定拍摄的景别,从而形成电视画面特有的视觉冲击力。

景别作为电视画面的重要表现手段,摄像师在拍摄过程中,除了要根据节目的整体要求充分发挥自身主观能动性以外,还要在景别应用中考虑造型因素、技术因素、视觉因素等。通过对场景、画面中的环境空间进行有机取舍,强化或弱化被摄主体的活动,从而更加准确的表现好相关内容,体现不同电视作品的整体风格。

## 第四节 固定电视画面拍摄

机位、光轴、焦距三不变是拍摄固定电视摄像画面的前提条件,因此,固定电视画面是相对运动电视画面而言的。固定电视画面在塑造形象、表现运动、营造氛围等方面有诸多作用:它不仅能固定拍摄出静态的对象,而且能表现动态的对象;不仅是对电视屏幕框架制约的适应,而且符合观众的生理机制和收视心理。可以说,固定画面拍摄的核心就是电视摄像画面框架固定不动,它能促使摄像师充分发挥出固定画面在造型表现上优势。

### 一、固定电视画面的概念

固定电视画面是指摄像机在机位不变、光轴不变、焦距不变的情况下,所拍摄的电视画面,即画面框架处于静止状态时所呈现出的电视画面。机位、光轴、焦距"三不变"是拍摄固定画面的前提条件。机位不动是指摄像机在拍摄过程中,没有移、跟、升、降等运动;光轴不动是指摄像机无摇摄;焦距不动是指摄像机无推、拉运动。

固定电视画面的画框静止不动,虽然排除了推、拉、摇、移、跟、升、降等运动因素,但作为生活的真实记录,其时空特点使画面富于动态,因而固定画面不仅能拍摄静态的对象,也可拍摄动态的。由于固定电视画面在时间上的连续性,使其仍然具有表现运动的特性。另外,固定画面中人、物的运动,也是静态的美术作品和照片不可能做到的。

### 二、固定电视画面特征

与其他造型艺术相比而言,固定电视画面具有两个特征。

#### (一)电视画面框架静止不动

画面外部运动因素消失,即画面的空间范围、拍摄角度和方向均保持不变。虽然固定画面没有外部的运动,但这并不妨碍其对运动对象的记录和表现,被摄对象可以是静态的,也可以是动态的,同时由于框架的静态性,固定画面可以使静态的物体更加安静,动态的物体更加具有动感。比如在一些国际摩托车比赛时,经常可以发现在一些弯道和终点处,专门设置了拍摄固定画面的摄像机,对赛车手的车技和冲刺情况进行拍摄。而这种固定画面由于框架成为静止的参照物,反而使赛车手在侧身压低摩托车飞速通过弯道时的动态,以及风驰电掣般冲过终点时的速度感得到很好的体现。因此,如何运用固定画面框架不动的特性,来调度和表现画面内部运动对象和活跃因素,是摄像人员需要认真总结和刻苦钻研的一项重要基本功。

### （二）固定电视画面视点单一

这比较符合人们日常生活中仔细详观的视觉体验和视觉要求，因为电视画面的相对稳定，就给电视观众带来相对集中的收视时间和比较明确的观看对象。固定画面排除了由于画面外部运动所带来的画面外部节奏和视觉情绪，可以突出被摄主体的运动，观众的视线跟随被摄主体的运动而运动，可以更好地看清楚被摄主体的动作形态和运动轨迹，感受电视画面的空间特征，并对运动的发展产生更理性化的联想，实现对完整电视空间的体验，因而常常被用来传递信息、表现主体。固定画面所带来的视觉感受，类似于生活中人们站定之后对重要的对象或所感兴趣的内容仔细观看的情形。它不同于摇摄、移摄表现出的"浏览"的感受，也不同于推摄、拉摄所表现出的视点前进或退后的感受。

因此，在很多新闻类节目中，在拍摄人物接受访问时，一般都采用固定画面，这是因为固定画面能让观众易于观察画面中被摄主体的动作、神态，并且获取语言信息以外的其他信息。固定电视画面拍摄中，要树立起电视意识和画面造型观念，注意电视画面的本体特性和审美特征。比如中央电视台《东方时空》中"东方之子"栏目，在拍摄人物接受采访、回答提问时，通常都是采用固定电视画面，这样便于观众观察被采访者的神态变化，关注其语言信息，获得舒适自然的交流之感。

电视观众在观看电视节目时，并不会随时意识到屏幕框架的存在，但实际上画面框架起到了规限视野、指引视线、决定观看方式等重要作用，这就要求要以富有稳定感的镜头满足收视需求，而不能忽摇忽移、忽上忽下，破坏观众的收视情绪。

固定画面的视点单一，有助于强化主体形象、表现环境空间、创造静穆氛围，给电视摄像师提供了丰富多样的创作手段和便利条件。因此，固定画面在反映动态生活上是完全可能的。因为像推、拉、摇、移等运动摄像的起幅画面和落幅画面，实质上都是固定画面。这样，在一些画面内部运动并不明显的固定画面中，便于观众能够仔细观看，这对拍摄者的画面造型能力和构图技巧也提出了较高的要求。

因此，要想做好电视画面的拍摄工作，就要先从固定画面的构图和造型表现等方面下功夫，切实掌握画面调度及画面编辑的基本知识，有目的、有意识地进行视觉形象的概括，从而增强对画面语言的理解力和表现力，增强画面造型的艺术表现力，切实具备在固定画面所提供的造型中，准确记录和表现动态的生活。

## 三、固定电视画面的功用与不足

近年来，随着电视的蓬勃发展和科技日新月异的变化，影视艺术有了长足的进步，通过摄像机的运动、变焦镜头的运用和升降、遥控等设备的使用，极大地丰富了电视画面。虽然如此，作为固定电视画面在电视艺术的殿堂里仍占有一席之地，它仍然具有不可替代的功能与作用。

固定电视画面使观众在观看时能够保持相对比较客观、冷静的心态，利于提高画面信息

的接受率,因而在影视作品摄制中具有极其重要的地位。在电视节目中,可以没有运动电视画面,但几乎都离不开固定电视画面。不管今后电视技术和摄像设备如何更新换代,不管运动摄像如何先进和便捷,固定电视画面仍将在影视作品拍摄中起到非常重要的作用。

因此,要熟练地掌握和运用好固定电视画面的拍摄技术与技巧,切实发挥固定画面在传达信息、塑造形象、营造氛围等方面的功能和作用。

(一) 固定电视画面的功能与作用

1. 固定电视画面具有表现静态环境的作用

由于不存在摄像机的移动和画面框架的移动,相对静态的环境能够在静止的框架内得到强化和突出,因而能够在观众的视线中得到较长时间的、充分的关注,从而起到交代客观环境、反映场景特点及体现景物方位等作用。在具体的拍摄实践中,摄像师常常在拍摄会场、庆典、事故等事件性新闻时,用大远景、远景、全景等大景别固定镜头,来表现事件发生的环境空间和人物活动的生活场景,或进行场景的转换。例如,在《焦点访谈》的一期特别节目中,当记者站在海拔高度6000多米处的青藏高原报道时,由于缺氧而声音嘶哑、时断时续。此时的固定画面中,记者身侧就是标有海拔高度的界碑,使得观众能够对记者所处的环境一目了然,自然也就对记者的表现加深了理解。再如,在纪录片《龙脊》中,在山顶之上以大全景俯拍深山村寨,以固定画面直观反映出村寨被群山环抱,体现出交通不便、远离都市、封闭阻隔等环境特点。此外,在电视剧中还常常会用固定电视画面表现人物活动、情节发展的外部环境和生活场景。

2. 固定电视画面具有突出静态人物的作用

静态人物是指语言、神态及表情动作等可以发生变化,但不发生较大位移变化的人物。对一些重要人物,用固定画面拍摄其静态,符合观众"盯看"和"凝视"的视觉要求。如在电视剧中,当表现特定情境下特定人物的特定表情或动作时,经常以对象明确的固定画面来处理。当对电视节目中陈述观点的各个接受采访的人进行拍摄时,通常也是以拍摄角度适宜的小景别固定画面为主,这主要是因为在固定画面中,人物与画面框架、人物的陪体与背景之间是相对静止的,观众的视觉中心会比较顺畅地在人物上停留足够的时间。再如,在奥运会的颁奖仪式上,当获得金牌的运动员站在领奖台上注目本国国旗时,基本上都是以中近景甚至是特写固定画面拍摄,以捕捉和表现运动员激动的神情、喜悦的泪水。

3. 固定电视画面具有强化画面内部运动的作用

固定电视画面中最显著的静态因素就是画面框架,利用框架因素,不仅可以比较客观地记录和反映被摄主体的运动速度和节奏变化,而且可以突出和强化动感。一方面,在固定画面中由于画外运动消失,运动主体与作为背景的画框构成了相互参照的运动关系,静态的背景和画面框架提供了客观反映运动主体的速度和节奏的最好参照;另一方面,运用框架因素来反衬运动因素,往往能使运动对象的动感、动势得到突出甚至是夸张的表现,因而也就使观众产生视觉刺激和心理反馈。例如,在雅典奥运会的男子110米栏的决赛中,很多电视台采用的就是固

定电视画面镜头，在一个远景或全景中，刘翔由远而近，越来越快，直到冲过终点，冲出画面。这一固定画面镜头不仅详细地向人们展示了刘翔夺冠的全过程，而且使人们深刻地感受到刘翔优美娴熟的跨栏动作和疾如闪电的速度。

4．固定电视画面具有绘画装饰造型的作用

固定电视画面由于具有静止的画面框架和固定的视点，符合观众细看的视觉习惯，观众在观看固定电视画面时，也往往更加注重画面的构图形式。摄像师也通常利用各种构图形式和表现手法，如线条、形状、节奏等，创作出富有绘画特征和装饰意义的精美图画，因而固定电视画面与运动电视画面相比，更富有静态造型之美。在一些山水风光片和纪录片中，对人文景观、名胜古迹等静态物体的表现上，构图精美的固定画面往往能令观众赏心悦目、历久难忘。

运用线、形、色、光线、影调等造型元素拍摄出优美的固定电视画面，是电视摄像人员进行影视艺术创作的重要基础。丰富、真实而同步的视觉形象和光影变化等，属于电视画面造型艺术的特长和优势。诸如《话说长江》等大型专题片以及《望长城》等电视纪录片中，固定画面的比重和所起的作用可谓是有目共睹、不言而喻的。

5．固定电视画面具有客观记录表现的作用

运动画面在进行推、拉、摇、移等运动拍摄时，观众所看到的是画面外部运动的过程，也是摄像者主观创作意图和实际操作情况的外化和反映。而固定画面虽然也是摄像师主观创作意图的反映，但观众看到的是已经"锁定"之后的画面，没有画面的运动和调整等过程，因此能让观众感觉是自己有选择地看，镜头是比较客观地记录和表现着被摄对象。可以说，固定画面相比运动画面而言，具有一定的客观性。例如，曾获中国新闻奖现场直播类一等奖的《挑战垂直极限——湖南莨山法国蜘蛛人徒手挑战辣椒峰》，运动电视画面与固定电视画面交叉使用，取得了很好的画面效果。

此外，电视画面的"固定"和"运动"在很大程度上决定了观众对镜头的主客观认识和感受。固定画面所表现出的客观性，在新闻节目和纪实类节目中，能够较好地传达出现场性、真实性等画面效果。

6．固定电视画面具有远近时间表现的作用

从所表现的时间感来说，运动画面有一种"近"的感觉，即正在发生、正在进行的时间感；固定画面则易于表现出"远"的感觉。如时间上的过去感、历史感和往事感等。摄像机的运动，造成了视点不断调整变化、画面内容不断变换的效果，在产生较强的现场感同时，有一种事态进行之中的历时感。相对而言，固定画面有利于表现一种追思回想"过去式"时态，通常表现一个人回忆过去时，常以此人静态沉思的固定画面作处理。静态画面符合人们对尘封旧事的心理感受。画面外部运动即摄像机的推、拉、摇、移、跟等，造成了视点不断调整、变化，画面内容不断变换的效果。例如，拍摄万里长城时，要寻求深邃的历史感，就可以用停留时间比常规画面稍长的固定画面来表现。再如，纪念红军长征胜利60周年的大型纪录片《长征，英雄的诗》，就

多次运用固定画面的手法来表现历史。在片中出现的红军烈士纪念碑、烈士牺牲地、烈士照片及遗物等固定画面,成为讲述过去那些故事的视觉负载物,可以说与追思历史"向后看"的历史感是非常吻合的。

7. 固定电视画面具有趋向心理反应的作用

固定电视画面静的形式能够强化静的内容,给观众以深沉、压抑、郁闷等画面感受,因此,在电视画面拍摄中,可以抓住固定画面在心理感受上与运动画面偏向于"动"的心态的不同之处,来为所表现的内容和主题服务。例如,拍摄高校自修室时,为表现其特有的安静,可以用多个固定画面加以记录和反映,如学子们伏案读书的全景画面、多名同学凝神静思的脸部特写画面等,这种固定画面形式上的处理是与画面内容及现场氛围是相统一的。因而观众能够通过画面获得现场情境中的心理感受。再如,拍摄奥运会上射击选手举枪瞄靶、子弹待发的动作时,通常也是以中、近景别的固定画面进行处理,表现出现场比赛的环境以及选手们屏息静心、全神贯注的动态和射击过程。通过画面来引发情感、表达思想,这是一种深层次的、有一定难度的要求。如果能够根据内容和主题选择适合其表现的画面形态,就比较容易获得观众的认可。

8. 固定电视画面具有突出强化动感的作用

通过静态因素与运动因素的"冲撞"而以静衬动,是强化运动效果的有效手段。固定画面中最积极、最显著的静态因素就是画面框架,运用框架来反衬运动因素,往往能使运动对象的动感、动势得到突出甚至是夸张的表现。例如,在拍摄拳击赛中,当两位拳击手靠在场边近身肉搏时,以中、近景别的固定画面拍摄,就会出现拳击手挥拳间或"划"出框架之外的画面,令观众有"呼之欲出"的强烈动感。这种以固定电视画面的固定框架与运动主体的"碰撞",正加深和强化了运动感受,因而也就使观众产生了比正常运动更突出、更醒目的视觉刺激和心理反馈。

(二) 固定电视画面存在的局限性

虽然固定画面是电视节目中不可缺少的,但是与运动电视画面相比,其在电视画面的表现中仍然存在着一些不足,具体来说体现在以下几个方面:

1. 固定电视画面视点单一,不利于立体空间表现

由于固定电视画面可视区域受到画面固定框架的限制,加之画面视点单一,固定镜头所拍摄的画面被分割,被限制为单一的、半封闭的状态,往往只能表现镜头前面有限的画面空间,不利于表现立体的画面空间。虽然多个固定镜头的组合可以扩大空间的表现范围,但需要摄像师的合理设计和观众的空间想象力,才能够形成相对比较完整的空间结构。因此,固定电视画面镜头不如运动电视画面灵活、全面、丰富和完整。

2. 固定画面构图形式单一,不利于实现场景转换

用固定画面镜头进行拍摄时,拍摄的角度、方向、高度都是不变的,这就使得画面内的各种造型元素相对集中和稳定,即使画面内的被摄主体是运动的,固定镜头中的构图也不会发生根本性的变化,很难像运动镜头那样,通过构图变化来实现场景转换和视觉形象的动态蒙太奇造

型。正因为如此,固定镜头所拍摄的画面,很容易出现画面呆滞的现象,画面内容的缺少变化也容易让人感到贫乏。

### 3．固定电视画面框架限制,不利于复杂运动表现

由于受到固定画面框架因素的限制,对于运动范围广、幅度大和细部动作多的被摄主体,固定镜头很难有良好的表现。这是因为在拍摄这一类的运动轨迹和运动范围比较大的被摄主体时,如果用大景别固定镜头拍摄的话,则对人物的细部表现不力,而如果用小景别的特写和近景来拍摄的话,则拍摄到的又仅仅是被摄主体的局部。比如在拍摄文艺节目中的双人舞或集体舞时,用固定画面就难以充分记录和表现整个舞蹈过程和舞者们的表情和动作的变化等。

### 4．固定电视画面表现简单,不利于空间环境表现

固定镜头不利于拍摄相对复杂、曲折的环境和空间。如拍摄地道战时,展现在观众面前的仅仅是所有地道中的某一局部,某一小节地道,地道的蜿蜒曲折、复杂多变,需要观众自己根据画面去揣测和想象,很难直观形象地让观众有身临其境之感。因此,固定画面由于表现相对简单,故难以表现复杂、曲折的环境和空间。

### 5．固定电视画面框架单一,不利于生活流程的再现

固定画面不如运动画面那样能够比较完整、真实地记录和再现一段生活流程。固定画面由于单一画面框架的限制,难以从多角度、多景别去记录被摄主体的状态,而后期的剪辑又很容易造成生活被切割、编辑的印象。因而目前比较通行的做法是,用运动镜头拍摄一些相对比较完整、流畅的生活流程和故事段落,也用大量的固定画面来传递信息、塑造人物和营造氛围。

## 四、固定电视画面的拍摄技巧

为了向观众传达尽可能多的画面信息,提高拍摄画面的美感和质感,在进行固定画面拍摄时,要尽可能扬长避短。

### 1．捕捉动感因素,增强画面内部活力

如果没有画面的内部运动,固定画面的单个镜头给人的感觉与照片无异,因而摄像师在拍摄固定画面时,应特别注意避免这种呆板的画面效果。而要避免"呆板",最好的办法就是调动活跃因素,尽可能地利用画面中的"活"的、"动"的因素,即利用内部运动和拓展画面空间来增强表现力,从而做到静中有动,动静相宜。"春江水暖鸭先知"就是这方面最典型的例子。假如摄像师在拍摄时,仅仅拍摄一江春水,给人的感觉可能就是一江死水,但如果加上几只活泼可爱的鸭子,鸭子的嬉戏和江面上轻轻荡起的涟漪,会立刻使得画面鲜活起来,从而向人们传递出更多的画面信息,也给人以更多的美感。

2．进行场面调度，增强纵向空间深度

摄像师对场面的调度一方面可以增强画面的动态，另一方面可以弥补固定画面在空间表现上的不足。在拍摄固定画面前，要先考虑前景、背景及主体、陪体等的选择和安排，以确保场面调度的空间基础。同时也要注意对固定镜头中运动的人或物有针对性地进行场面调度，使画面内部呈现出复杂的运动形式，尤其加强对纵轴方向上的人或物的调度，从而增强画面的立体感、空间感。

3．兼顾后期编辑，增强画面的流动感

固定电视画面对空间和运动的表现，往往是通过多个镜头的组接完成的，观众在观看固定画面时，也往往是先找到它们之间的内在联系，进而形成完整的画面形象。因此，在拍摄固定画面时，要注意加强所拍画面的逻辑顺序和画面的外在形象关系。摄像师在拍摄前，就应该充分考虑到后期编辑的组接问题，注意拍摄方向、拍摄角度、轴线关系和景别设计，注意镜头的内在连贯性。有经验的摄像师在对同一被摄主体进行固定画面的拍摄时，也往往会多拍摄一些不同机位、不同景别的镜头，以方便后期的编辑。此外，在拍摄过程中，还要注意轴线关系，以避免画面相似和越轴造成的画面混乱。

4．强化创作意识，增强艺术可视效果

固定画面框架的静止和背景的相对固定，使得固定画面构图中所存在的问题在观众眼中也会得到放大，从而影响观众的情绪和收视效果。因此，摄像师要拍摄好固定画面、拍美固定画面，就要从视觉形象的塑造、光影色调的表现、主体陪体的提炼等多个层面上加强锻炼和创作，从而拍摄出构图精美、主体突出、信息含量大的固定画面。

5．利用辅助装置，力求画面均衡稳定

固定电视画面中，稳定性是其最重要的特性。同时，画面的晃动常常表现出不确定性或摄像师在情绪上的波动，因此，在正常的情况下，每个固定镜头都应尽可能纹丝不动，杜绝任何可以避免的晃动因素。即使是在非常拥挤或紧急的状况下，摄像机也应尽可能利用三脚架或其他辅助设施，力求保持固定画面最大限度的稳定和平衡。

## 第五节　运动电视画面拍摄

运动画面是与固定画面是相对而言的，它是通过移动摄像机的机位、改变拍摄方向和角度，以及变化镜头焦距所拍摄到的画面等方式形成的。推镜头、拉镜头、移镜头、跟镜头、摇镜头、升降镜头和综合运动镜头等都属于运动画面。在电视画面拍摄中，对摄像机位置进行安排的各个要素、镜头焦距等，只要其中的任何一项或全部要素发生连续变化都会产生运动镜头。

## 一、运动电视画面特征

作为电视摄像中的运动画面,主要体现出以下几个方面的特征。

### (一)运动画面表现出强烈的运动性

运动是画面最显著的外部特征之一,运动画面的运动性突出表现在四个方面:一是摄像机自身的运动。这是运动画面摄像最基本的特征,摄像机的机位、拍摄方向和角度、镜头焦距等可以综合进行运动,从而带来不同的画面效果,表现出不同的情感内容。二是画面框架的运动。由于画面框架的相对运动,使得观众的视点也不断变化,产生运动的视觉感受。三是画面内的被摄体——主体、陪体、前景、背景之间的空间位置关系的相应改变和运动。四是观众观看心理的变化。运动镜头可以通过丰富的景别变化,形成运动画面所特有的节奏和规律,直接作用于观众的心理,引起观众情绪的变化。

### (二)运动画面体现出时空表现的完整性

一方面,运动电视画面表现出的时间往往就是镜头前的真实时间,与固定画面通过剪辑所表现出的时间相比而言,运动画面更加具有时间的完整性;另一方面,在一个完整的运动镜头中,场景的更换、景别的变化,全凭摄像机的运动,因而能够完整地展现出被摄主体的形态和运动轨迹;再一方面,运动画面摄像可以改变观众的视点,在一个镜头中构成多景别、多构图的造型效果,表现的画面空间是完整的、连贯的。

### (三)运动画面体现出视觉感受的真实性

运动画面摄像中,更加真实化和生活化的运动画面,彻底改变了观众视点的固定状态,唤起了人们在日常生活中进行运动观看的视觉体验,并且使观众能够通过屏幕,用运动着的观点观看运动中的生活和生活中的运动。

### (四)运动画面体现出心理体验的一致性

一方面,当摄像机的运动被用来描述被摄主体的主观视线时,这种镜头运动使观众具有强烈的视觉认同感,将自己的视觉感受与心理体验和被摄主体的视觉感受与心理体验等同起来;另一方面,运动画面所体现出的节奏感是直接作用于观众内心的有效手段,相同的画面内容、不同的节奏可以引起观众不同的心理感受。

## 二、运动画面的拍摄

### (一)运动画面中的推摄镜头

推摄是指根据拍摄的需要,摄像机向被摄主体的方向前进,或者变动镜头焦距(从广角的短焦距镜头到窄角的长焦距镜头的变化),使画面框架由远及近向被摄主体不断接近的方法。其画面效果表现为同一对象由远而近或从一个对象到另一个对象的变化,使观众有视点前移的感觉。

## 1. 电视画面中推镜头的主要特征

无论是摄像机向前移动还是通过变动焦距所拍摄的推镜头，其画面都具有以下几个方面的特征：

（1）电视画面形成视觉前移的效果。推摄时由于镜头的向前推进，造成了画面框架的向前移动，画面表现的视点也随之向前移动，形成了一种由较大景别向较小景别连续递进的过程，甚至可能具有从远景—全景—中景—近景—特写等景别过渡的各种特点，而观众也能从电视画面中直接看到这一景别变化的连续过程，感受从整体到局部的变化过程。

（2）被摄主体与场景环境的变化。被摄主体由小变大，周围场景环境由大变小。从本质上来说，推镜头的过程是从整体到局部，从环境到主体的过程。随着镜头的不断向前推进，观众与被摄主体之间的视距越来越近，被摄主体在画面中也由小变大，甚至充满整个画面，而场景环境在推的过程中，逐渐被排除到画框外。

（3）重点表现落幅上的被摄主体。推镜头不是漫无目的地向前推进，而是要引导观众的视线越来越靠近被摄主体，并进行仔细地观察。推镜头可以分为起幅、推进和落幅三个部分，其中落幅往往是镜头强调的重点，落幅上的被摄主体是推镜头的最终目标和前进方向。

## 2. 电视画面中推镜头的艺术表现力

（1）突出被摄主体，强化细节形象。在推的过程中，取景范围由大到小，画面所包含的内容逐渐减少，场景中的次要部分被不断移到画框外，而推镜头所表现和突出的被摄主体却被逐渐放大，视觉信号也从弱到强，最后成为观众所关注的中心。一方面，推镜头向前运动的方向性，引导甚至"逼迫"着观众去注意被摄主体；另一方面，在推的过程中，观众能够清楚地看到起幅画面中的事物整体到落幅画面中的有关细节的全过程，能够感知细节与事物整体的联系和关系；此外，落幅中的被摄主体正好处于画面中醒目的结构中心的位置，能给人以强烈的视觉冲击。因此，推镜头可以起到突出被摄主体、强化细节形象的作用。

（2）关系建立明确，画面真实可信。在一个镜头中介绍整体与局部、客观环境与主体人物之间的关系。在表现人物的专题报道中，经常可以看到这样的镜头，起幅是人、物所处的环境，随着镜头的向前推进，次要的人物和物体被逐渐移出画框外，而专题中所要表现的主要人物的形象越来越大并成为画面的主体形象。在这样一个常见的镜头中，既介绍了人物所处的环境，也表现了特定环境中的特定人物，而观众在观看的过程中，也建立起了整体与局部之间的联系以及环境与主体人物之间的关系。同时，景别的连续变化，也保持了画面时间和空间的一致性，使画面的真实性和可信性增强。

（3）把握推进速度，调整画面节奏。电视运动画面镜头推进速度的快慢，起到影响和调节画面节奏的功效。推镜头使画面框架处于连续运动的状态，推镜头的速度直接形成了画面外部的运动节奏。如果推进的速度缓慢而平稳，往往能够表现出安宁、平和的气氛。特别是急推，被摄主体急剧变大，画面从稳定状态到急剧变动再到突然停止，节奏变化剧烈，给人以强烈的视觉冲击，往往能够达到震惊和醒目的效果。

3. 电视画面中推镜头的相关要点

(1) 确保推镜头具有明确的目的。在电视画面的具体拍摄实践中,之所以采用推镜头,主要是为了突出表现被摄主体,或达到某种预期的效果。因而在拍摄推镜头之前,摄像机都应该考虑为什么要用推镜头,用了以后有什么意义等问题。推镜头具有明显的强制性和限制性,观众在观看推镜头时必须具有明确的目的,必须符合观众的视觉习惯,必须要有明确的推向目标和落幅形象。

(2) 始终保持被摄主体中心地位。推镜头的主要任务是突出被摄主体,反映整体与局部的关系,因此,在镜头推进的过程中,摄像机应该特别注意始终保持被摄主体在画面中处于结构中心的位置,从而保证观众在观看过程中注意力的集中。

(3) 确保主体置放在最佳结构点上。落幅中的被摄主体是推镜头所要突出的重点,因而落幅画面应根据电视作品内容对造型的要求,将镜头最终落在适当的景别,并将被摄主体放置在最佳结构点上。同时,为了后期编辑的方便,推镜头的起幅和落幅都应有适当的长度,它们可以分别作为两个固定镜头来使用。

(4) 合理把握推镜头的画面节奏。推镜头所代表的外部运动必须与画面内部的情绪和节奏相一致。一般情况下,当表现活泼、紧张的画面情绪时,推镜头的速度应更快一些,而画面情绪比较平静时,则应相对慢一些;当画面内部的运动节奏快时,推镜头的速度也应快一些,画面内部运动节奏慢时,推镜头的速度也应相对慢一些。总之,画外运动与画内运动的节奏和情绪应相一致。有时候,在电视作品中看到在表现快节奏歌舞时的急速推拉镜头,虽然画内节奏与画外节奏相适应,但这样很容易引起观众的视觉疲劳,因而,在实际进行电视画面拍摄的推拉时,还应考虑观众的视觉习惯,满足观众的视觉舒适感。

(二) 运动画面中的拉摄镜头

拉摄是摄像机不断地远离被摄对象,或变动镜头焦距来拍摄(从长焦距逐渐调至广角),使画面框架由近至远与主体拉开距离的拍摄方法。用这种方式拍摄的镜头称为拉摄镜头。

1. 电视画面中拉镜头的主要特征

无论是摄像机向后移动还是调整变焦距镜头所拍摄的拉镜头,其镜头运动方向都正好与推摄相反。相比推镜头而言,拉镜头所拍摄的画面具有以下几个特征:

(1) 电视画面形成视觉后移效果。拉摄时由于摄像机镜头向后运动或拉出,造成了画面框架的向后移动,从而使画面产生逐渐远离被摄主体或从一个对象到更多对象的变化,画面表现出视点后移,呈现出一种小景别向大景别连续递进的过程,具有从特写、近景、中景等景别向全景、远景等景别过渡的各种特点。

(2) 被摄主体与场景环境的变化。随着摄像机镜头的向后拉开,被摄主体在画面中所占的比例或面积越来越小,并完全与后加入画面的环境相融合,成为整体环境、场景中的一部分。从本质上来说,拉镜头的过程是从局部到整体,从主体到环境的过程。随着镜头的不断向后拉开,观众与被摄主体之间的视距越来越远,被摄主体在画面中也由大变小,甚至只是整个画面

中很小的一部分或一个点,而场景环境在拉的过程中,逐渐被拓展,视野更加开阔。

2．电视画面中拉镜头的艺术表现力

(1) 起幅强调主体,落幅表现环境。这样有利于表现被摄主体和主体所处环境之间的关系。拉镜头通常从被摄主体或某一细节逐步拉开,景别从小到大变化,逐步展现出主体周围的环境或有代表性的环境特征,最后在一个远远大于被摄主体的空间范围内停住。也就是说,拉镜头在起幅画面中强调了被摄主体,在落幅画面中则表现了被摄主体所处的环境。这种从主体引出环境的方式是一种从点到面的表现方式。一方面,拉镜头表现了被摄主体在这一环境中的位置,即点在面内的位置;另一方面,拉镜头也表现了被摄主体与环境的关系,即点与面所构成的关系。

(2) 画面范围扩大,构图富于变化。拉镜头从起幅开始,画面的表现范围不断扩大,新的视觉元素不断增加,原来的被摄主体与新入画的形象形成新的组合,产生新的联系,画面构图也因此形成多结构的变化。

(3) 主体渐融背景,形成修辞效果。在一般情况下,拉镜头首先出现在观众面前的,是近景中的被摄主体,随着画面的拉开,逐步出现远处背景中的人或物,接着前景中的被摄主体逐渐融入背景当中,易于形成对比、反衬、比喻等效果。如在一电视画面中,拉镜头的起幅是一对青年男女,随着镜头的逐渐拉开,出现在观众面前的是满草地的或坐或站的人群,此外,还有一个广告牌竖立在离青年男女不到两米远的地方,上面还有清晰可辨的"请脚下留情"的字样。一前一后的两个画面形象,在这里无疑产生了非常明显的对比关系。

(4) 主体场景渐广,利于开门见山。从视觉感受上来说,随着镜头的逐渐拉开,原来的被摄主体逐渐远离和缩小,视觉信号逐渐减弱,拉镜头表现出一种退出感和结束感,因而常被作为结束性和结论性及转场的镜头。同时,由于拉镜头是从特写或近景等拉成全景或远景的,其起幅的背景空间往往表现出不确定性,因而在电视作品中经常被作为转场镜头,且场景的转换连贯而不跳跃。

此外,拉镜头由于是从被摄主体或细节拉开的镜头,如果被用在电视作品开头的话,往往能够取得先声夺人、中心开花的效果。在很多会议类的电视新闻中,经常可以看到这样的拉镜头,从主席台上高悬的国徽拉至会场全景,会议的主题一下子就展现在了观众面前,起到了很好的开门见山的作用。

3．电视画面中拉镜头的相关要点

拉镜头的拍摄除镜头的运动方向与推镜头正好相反外,其他在技术上的问题与推镜头大体相同,拉镜头的拍摄中要保持被摄主体在画面中的优势,拉镜头画面造型的重点是落幅,拉镜头的速度应与画面情绪和节奏相一致。

变焦距推拉镜头与机位推拉镜头,从画面的运动特点和形式上来看,虽然有着相似之处,但是镜头的推拉和变焦距的推拉效果是不同的。比如,在推拉镜头技巧上,使用变焦距镜头的方法等于把原来的主体一部分放大了来看。在屏幕上的效果是景物的相对位置保持不变,场

景无变化,只是原来的画面放大了。拍摄场景无变化的主体,要求连续稳定地以任意速度接近被拍摄物体,比较适合使用变焦距镜头来实现这一镜头效果。而移动机位的推拉镜头等于接近被摄主体来观察。这在拍摄狭窄的走廊或者室内景物的时候,效果十分明显。移动摄像机和使用变焦距镜头来实现镜头的推拉效果是有着明显区别的,因此,在拍摄构思中,需要有明确的意识,不能简单地将两者互相替换。

### (三) 运动画面中的摇摄镜头

电视画面中的摇摄简称"摇",是指摄像机的位置不变,借助于摄像师自身的身体、三脚架上的活动底盘(云台)或其他辅助器材,变动摄像机光学镜头轴线,产生拍摄角度和画面空间变化的一种拍摄方法。

**1. 电视画面中摇镜头的主要特征**

这种镜头技巧是法国摄影师狄克逊首创的拍摄技巧,也是根据人的视觉习惯加以发挥的。用摇镜头拍摄时,摄像机的位置不动,只是镜头变动拍摄的方向,非常类似于人在日常生活中站着不动,环顾四周的效果。摇镜头分为好几类,有水平移动的左右摇,垂直移动的上下摇,中间带有几次停顿的间歇摇,也有旋转一周的环形摇,镜头移动紧紧跟着一个运动主体的跟摇,快速的"闪摇"(也叫"甩镜头")。摇镜头的运动轨迹,就像一个以摄像机为中心点,对四周立体空间的扇形甚至环形的扫描。这种独特的画面形式具有以下特点:

(1) 电视画面形成视角变化效果。电视摄像机的机位固定,但拍摄角度易于变化。在机位固定、镜头焦距和景深不发生变化的情况下,画面框架发生了以摄像机为中心的运动。观众的视点随着摄像机摇过的画面内容而相应变化,符合人们的视觉习惯。

(2) 电视画面保持空间关系不变。摇摄时,摄像机的位置自始至终都没有发生变化,虽然由于轴线的运动造成透视关系等变化,但是其所表现的空间关系仍然保持不变。从本质上来说,画面变化的顺序就是摄像机摇过的顺序,画面的空间排列就是现实空间原有的排列,摇摄并不破坏和分隔现实空间的原有排列,而是通过自身的运动忠实地还原出生活的本来面目。

(3) 电视画面内容调整观众视线。一个完整的摇镜头包括起幅、摇动和落幅三个部分。摄像机从起幅到落幅的运动过程,迫使观众不得不时刻调整自己的视线,随着摄像机的移动而移动,其注意力也从一个画面内容转向另一个画面内容。

**2. 电视画面中摇镜头的画面表现力**

(1) 展示广阔空间,扩大画面视野。摇摄通过以摄像机的机位为轴心的运动,上下、左右进行摇动,突破了画面框架的限制,其中,横摇可以展开开阔的空间,纵摇可以表现高耸的物体,大景别的摇摄有开阔、宏伟、壮观的画面效果,小景别的摇摄则可以将细节逐一展现在观众面前。正因为如此,在电视作品中,摇镜头通常被用来介绍事件发生的环境、地点和规律,展示广阔的现实空间。如在一些电视作品中,反映天安门广场上万众瞩目看升国旗时,往往用摇摄镜头拍摄围观的群众,男女老少抬头仰视的神态、严肃的表情全部展现在观众的面前。

(2) 实现空间转换,引起视觉注意。摇镜头把空间中处于不同位置的两个或多个物体依次

展现在同一画面中,这种空间的联系往往可以暗示出物体之间的某种内在联系。在大景别摇摄的画面中,观众不容易发现被摄主体之间的内在联系,但是在用较小景别摇摄时,观众却能建立并强化起幅内主体与落幅内主体之间的内在联系。在表现多个主体及主体之间的内在联系时,有经验的摄像师常常采用间歇摇,在一个镜头中形成若干段落,使观众的注意力随着被摄主体的变换和摇摄速度的变化而产生变化,从而加深观众对主体及主体间联系的认识。同时,摇摄也可以通过镜头的摇动,实现空间的转换和被摄主体的变换,引导观众的视线由一处转向另一处,完成观众注意力和兴趣点的转移。

(3)速度角度变化,表达特定情绪。摇摄的速度和角度的变化,可以影响观众的收视心理和情绪。缓慢地摇镜头能造成拉长时间、空间效果和给人表示某种印象的感觉;非水平的倾斜摇,往往可以表现活跃、欢快的画面效果;摇动速度很快的"甩镜头",往往代表一种快速移动的视线,以暗示兴奋、警觉、焦急、惊恐等情绪;旋转的闪摇则可以表现出天旋地转的效果,可以用来表现眩晕。

3.电视画面中摇镜头的相关要点

(1)确保摇镜头具有明确目的性。摇镜头把内容表现得有头有尾,一气呵成,要求开头和结尾的镜头画面目的明确,从开始的被拍摄目标摇起到一定的被拍摄目标上结束,且两个镜头之间一系列的过程也应该是被表现的内容。由于视觉习惯,观众往往对画面的落幅形成期待,因而在拍摄摇摄镜头时,摄像师还要重点控制好落幅和落幅中的被摄主体。

(2)严格控制摇摄的速度和节奏。摄像师在采用摇摄时,摇的速度要与画面内运动物体的速度相适应,并尽力将被摄主体稳定地保持在画框内的某一固定位置上。如果两者速度不一致,摇得过快或过慢,被摄主体在画面上就会呈现出时而偏左、时而偏右、忽快忽慢的现象,容易使观众产生视觉疲劳和不稳定感。同时,在交代两个主体之间的关系时,慢摇可以将两个相距较近的主体表现得相距较远,快摇则可以使两个相距较远的主体表现得相距较近。此外,摇摄具有明显的感情色彩,在拍摄时必须控制好摇的速度,当画面内容紧张时,摇速可以相对快一些,当画面内容抒情性质比较明显时,速度则应相对慢一些。对于不易识别、容易造成错觉的物体和线条层次丰富、复杂的景物,在拍摄时摇速也应相对慢一些,以适应观众的视觉习惯。

(3)摇摄过程力求和谐流畅完整。摇摄镜头的运动速度一定要均匀,构图要精确,起幅先停滞片刻,然后逐渐加速、匀速、减速、再停滞,落幅要缓慢,整个摇摄过程表现出舒适与和谐的感觉。跟摇时,必须将被摄主体始终保持在画框内某一固定点上,便于观众对被摄主体的运动姿态、轨迹和心理活动的把握。

甩摇时,由于落幅画面是表现的重点,但在快摇的过程中很难停稳,因此有经验的摄像师往往分两次拍摄,最常见的是单独拍摄落幅画面,到后期制作时再与甩摇的过程剪接在一起。也有摄像师先拍摄一个从起幅开始运动的镜头,再拍摄一个从运动到落幅的镜头,在后期的编辑中,再选取共同点将两者连接在一起。甩摇时,动作一定要快,不能拖泥带水,摇的方向、速

度、力度、落幅的构图等也要特别用心。

（四）运动画面中的移摄镜头

移摄也叫移动摄像，是将摄像机架在活动载体上随之运动而进行的拍摄。这种镜头技巧是法国摄影师普洛米澳首创的。按照摄像机的移动方向，可以将移摄分为横移动（摄像机机位横向移动）、纵深移动（摄像机机位向前或向后运动）和曲线移动（摄像机随着复杂空间而做曲线运动）。

1．电视画面中移镜头的画面表现力

（1）开拓画面空间，表现宏大场面。移动摄像的视点非常自由，突破了电视屏幕固定框架的限制，其中横移镜头能在横向上突破画面框架两边的限制，开拓画面的横向空间，纵向移动镜头则可以在纵向上突破电视屏幕的水平局限，表现丰富的画面空间层次。因此，移镜头有助于表现大场面、大纵深、多景物、多层次的复杂场景，并使画面表现出恢宏的气势。如在电视系列片《丝绸之路》中，在表现一幅高1米、长13米的壁画时，就采用了移动摄像，随着镜头的移动，壁画中各种纷繁复杂的人物和景物，在镜头前不停地流动交织成一个整体，从而详尽地反映了壁画中众多景物的联系，烘托出了壁画的浩大气势。

（2）表现主观倾向，现场真实可信。移动摄像与生活中人们边走边看的视觉效果一致，因此在拍摄实践中，移动摄像常常被用来表现某种主观倾向。在很多电视新闻中，经常用移动摄像将观众的"视点"调整到摄像机镜头的位置上，让电视观众的视线与摄像师的视线一致，利于观众视线随着摄像机的"运动"进入到特定的环境中，从而更好地感受强烈的现场感与参与感。

（3）强烈视觉冲击，展现运动效果。移动摄像多样化的视点，可以表现出各种运动条件下的视觉效果。在进行移动摄像时，画面内的景物不断地移出画框，画面外的景物不断地进入画面框架，画面内部物体的大小、方向、物体间的位置关系始终处于运动状态，从而引起了观众剧烈的视觉变化。如汽车拉力赛中，经常可以看到通过运动摄像展现飞驰的汽车前后追逐的画面，往往给人以强烈的视觉冲击和身临其境之感。

2．电视画面中移镜头的拍摄要点

移镜头在拍摄中角度不变，摄像机本身位置移动，与被拍摄物体的角度无变化，适合于拍摄距离较近的物体和主体。

移动摄像主要有两种，一种是摄像机安放在移动车、活动三脚架、升降机、航拍小飞机等各种活动载体上，随着这些活动载体的运动而进行拍摄；另一种是摄像师扛着摄像机，或借助斯坦尼康稳定器，通过人体的运动进行的拍摄。无论用哪种方法进行拍摄，都应注意以下一些问题：

（1）保持画面平、稳、准、匀、清。在一般情况下，只要有条件，移动摄像时，应尽可能使用一定的辅助器材（移动车、活动三脚架等）进行拍摄。除了特殊的情况或特殊的要求外，移动摄像都应该力求画面平稳，在可能的情况下，尽量利用变焦镜头中的广角镜头进行拍摄，保证其较

大的清晰范围。

(2) 注意电视摄像画面的节奏。一方面要在拍摄时注意画面节奏的变化,另一方面移摄的节奏要与画面的内容相一致。

(3) 注意画面起幅、落幅和过程。移动摄像时,起幅引起画面的运动,落幅是观众视点的归宿,也是画面所表现的重点,因而在拍摄时,摄像师必须保证画面的起幅有一定的时间长度,最好是有引出摄像机运动的画面内部运动,同时把拍摄的重点放在落幅上。此外,移动摄像时,摄像机与被摄主体之间的距离处在不断的变化之中,拍摄时要随时注意调整焦点,以保证被摄主体始终处在景深范围之内。

### (五) 运动画面中的跟摄镜头

跟摄,也称"跟拍"、"跟镜头",是指摄像机跟随着运动的被摄主体一起运动而进行的拍摄,用这种方式拍摄的电视画面称为跟镜头。跟镜头可以分为前跟、后跟(背跟)、侧跟三种情况。其中前跟是摄像师倒退着从被摄主体的正面拍摄,后跟和侧跟是摄像师在人物的背后或侧面跟随拍摄。

1. 电视画面中跟镜头的画面表现力

(1) 表现主体运动,展现精神面貌。跟镜头由于跟随被摄主体而运动,使处于动态中的主体在画面中保持不变,而前后景则可能在不断地变换。这种拍摄技巧既可以突出运动中的主体,又可以交代物体的运动方向、速度、体态以及与环境的关系,使物体的运动保持连贯,有利于展现人物在动态中的精神面貌。同时,跟镜头由于跟随被摄主体一起运动,随着人物的运动将其走过的环境也逐一地展现出来。

(2) 引导观众视线,产生参与意识。在电视新闻中,经常可以看到记者在前、摄像机在后跟摄的场面,由于镜头所表现的视向就是前面记者(或被摄主体)的视向,画面表现的空间就是记者所看到的空间,从而将观众的视点调度到画面,跟着记者(被摄主体)走来走去,使观众很容易产生自己即是被摄主体的错觉,从心理上对被摄人物产生认同感,体会到人物的心理状态,产生出一种强烈的现场感和参与感。

(3) 多元变化构图,形成呼应关系。被摄主体在画面中是稳定的,而画面中的其他被摄物体则呈现出运动的状态。在跟摄的过程中,环境与被摄主体的位置关系不断发生变化,并与相对静止的被摄主体形成呼应关系,从而使画面构图表现出多元化的形式。

2. 电视画面中跟镜头的相关要点

(1) 满足技术要求,确保视点集中。跟镜头的目的是为了表现运动的被摄主体,并通过被摄主体的运动,表现环境气氛和被摄物体之间的关系,因此在跟镜头中必须有明确的被摄主体,摄像机随着主体一起运动,且尽量将被摄主体稳定在画面的某一位置上,景别也保持相对稳定。此外,跟镜头的运动速度要与被摄主体的速度保持一致,保证足够的景深范围,使被摄主体与需要表现的环境背景都保持清晰。只有满足这些基本拍摄的要求,观众在观看时,才能将视点集中于被摄主体,不至于产生视觉疲劳和烦躁的感觉。

(2) 保持平滑运动,确保画面稳定。被摄主体的运动往往复杂多变,甚至有时候出现上下起伏的现象,如果镜头也跟着上下跳动的话,很容易使观众感觉视觉抑制,从而影响观看的心情和效果。因此,摄像师在跟摄时不能过分地受到被摄主体运动的影响,必须保持摄像机相对平滑的运动轨迹,必要时借助斯坦尼康稳定器。

### (六) 运动画面中的升降镜头

升降镜头拍摄是指摄像机借助升降装置一边升降一边拍摄的方式,用这一方法拍摄到的电视画面叫升降镜头。升降拍摄虽然可以徒手或肩扛摄像机,采用身体的蹲立转换来进行,但这仅仅只能进行小幅度的升降拍摄,画面效果并不明显。通常大幅度的升降拍摄需要借助升降机、专门的升降车、摇臂或直升机等才能很好地完成,因此升降镜头在新闻节目的拍摄中并不常见,但在电视剧、文艺晚会、音乐电视等的摄制中运用得比较广泛。

#### 1. 电视画面中升降镜头的主要特征

升降镜头分为升镜头和降镜头两种。其中,升镜头是指画面显示从较低处连续升高视角。降镜头则是指画面从高处的广阔视野,逐渐降低为表现低处的物体和环境。升降镜头在上下运动的过程中,可分为垂直升降、斜向升降和不规则升降等。相比其他的运动镜头和固定镜头而言,升降镜头具有以下特点:

(1) 实现垂直方向上的多构图效果。在一个升降镜头中,随着摄像机在垂直方向上的运动,画面内部各物体之间的空间位置关系也随之发生变化,特别是画面背景与主体的关系发生剧烈的变化,形成了多角度、多方位的构图效果,从而给观众以丰富的视觉感受。

(2) 带来电视摄像画面空间的调整。摄像机的机位如同人的站位,"登高而望远",当摄像机的机位升高后,其视野向画面纵深处展开,表现出由近及远和由小到大的空间变化。而当摄像机降低时,则表现出由远及近和由大到小的空间变化,突出了离摄像机比较近的景物。

#### 2. 电视画面中升降镜头的艺术表现力

(1) 展现高大物体,避免透视变形。升降镜头在垂直地展现高大物体时,可以在一个镜头中,用固定的焦距和固定的景别对被摄主体的各个局部进行准确再现,而且不容易出现透视变形。如果用升降镜头拍摄一巨型对联时,对联中的字从头至尾基本上是一样大,不会变形。

(2) 反映点面关系,表现纵深空间。摄像机的升降运动造成画面空间范围的变化,可以很好地表现出被摄主体与环境之间的关系。其中,升降镜头的运动提高了拍摄的视点,视野也随之扩大,使观众的视线向纵深方向发展,从而可以很好地表现出某点在某面中的位置。降镜头则由于视点高度的降低,视野也随之缩小,呈现出从大景别向小景别发展的趋势,反映出某点在某面中的情况。

(3) 实现内容转换,利于场面调度。升降镜头在从高至低或从低至高的运动过程中,可以完成不同形象主体之间的转换。其次,升镜头中比较远的被摄主体被近景中的其他物体所遮挡,随着镜头的不断往上升起,被遮挡的被摄主体也逐渐显露出来。降镜头则正好相反,随着镜头的不断往下降,原来大范围的画面形象逐渐缩小,而某一接近摄像机的物体或人物则变得突

出起来。

(4) 表现内容变化,突出情感状态。升降镜头的视点升高时,被摄对象显得低矮、渺小,造型本身所含有的蔑视之意不言而喻。而升降镜头视点下降时,镜头呈仰角效果,被摄对象呈现出居高临下之势,敬仰之情也是溢于"镜头"之中。同时,升降镜头在速度和节奏方面如果运动适当,可以创造性地表达一个情节的情调。它常常被用来展示事件的发展规律,或处于场景中主体运动的情绪。

3. 电视画面中升降镜头的拍摄要点

进行升降镜头的拍摄时,和其他运动镜头一样,也要满足相关的技术要求。如升降的速度平滑而均匀,保证足够的景深范围,使被摄主体与其他需要表现的环境背景都保持清晰等。同时,由于升降镜头所带来的视觉感受比较特别,很容易使观众感觉到摄像师或编辑的主观创作意图,从而让人产生距离感,因此,为了画面的造型不影响内容的真实性和客观性,对升降镜头的使用要慎重,在拍摄一些新闻节目或其他纪实类节目时更要慎之又慎。

(七) 运动画面中的综合镜头

综合运动拍摄是指把多种形式的运动摄像方式有机结合起来进行拍摄。用这种方式拍摄的电视画面叫综合镜头,相比其他的固定镜头和运动镜头而言,综合镜头更加富有视觉冲击力。

1. 电视画面中综合镜头的主要特征

综合运动拍摄相比其他拍摄方式而言,更加复杂而灵活。它可以是各种运动方式的先后拍摄,如先推后摇、先拉后摇等;也可以是多种运动方式同时进行,如边移边摇、边移边拉等;还可以是前两种方式的混合运用。正是由于综合运动拍摄的这种复杂多变的特点,使其所拍摄的画面具有一些独有的特征,主要体现在以下两个方面:

(1) 产生多变画面,造型效果丰富。在进行综合运动拍摄时,摄像机机位、焦距和光轴三者通常会发生变化,而这三者的变化,可以在一个综合运动镜头中,多层次、多方位、多角度、立体化地表现出被摄物体和空间环境。

(2) 展现新颖视觉,拓展造型形式。进行综合运动拍摄时,镜头的运动轨迹是多方向的,画面内部被摄物体之间的空间位置也呈现出不断变化的状态,形成多景别、多角度、多视点的动态构图方式,开拓了再现生活、表现生活以及观察和认识自然景物的新的造型形式,调动了观众在现实生活中复杂运动情况下的视觉体验。

2. 电视画面中综合运动镜头的艺术表现力

(1) 突破画框限制,表现复杂的场景活动。相比其他固定镜头和一般的运动镜头而言,由于拍摄的灵活性使得综合运动镜头不仅可以突破画面框架的比例限制,表现大场面、多景物、多层次的场景,而且更能表现出极端复杂的空间特征。尤其当被摄主体的活动不规则,或在复杂场景中,或与场景中其他物体发生复杂关系时,综合运动摄像更能体现出其优越性。

(2) 镜头连续运动,表现完整的时间流程。虽然在综合运动镜头中景别、角度等在不断变

化,但画面在对时间和空间的表现上并没有中断,画面的时空自始至终是完整的,从而在不打断人物运动和事件发展的前提下,保证了叙事结构的完整性。综合运动镜头的连续运动,使画面空间在一个完整的时间段落上展开,它没有经过剪辑,而是通过镜头自身的运动再现了现实空间的完整的时间流程,因而使画面更加富有纪实特征。如中央电视台《东方时空》中的很多节目就是通过大量运用综合运动镜头,客观、真实地"讲述"普通老百姓生活故事的。同时,画面视点的转换也更加顺畅、自然,每次转换都使画面形成一个新的角度或新的景别。从造型上来说,它构成了对被摄对象的多层次、多方位、立体化的表现,其本身就具有韵律美和节奏感,从而引发观众的审美感受。

(3) 突破画框限制,表现丰富的画面内容。综合运动镜头能够突破画面框架的限制,在连续不断的时空里,将不同的事件、情节、人物和动作,在几个空间平面上展开,形成多平面、多层次、多结构的画面关系,从而大大地丰富了画面蒙太奇。这种画面结构的多元性形成表意方面的多义性,加大了单一镜头的画面容量,丰富了镜头内的表现含义。同时,通过新画面元素的加入,使画面表现出更加丰富的内涵。

3．电视画面中综合镜头的拍摄要点

综合运动摄像由于镜头内外的变化因素太多,技术难度比较大,在实践中,要注意处理好以下几个问题:

(1) 镜头运动力求平稳,确保节奏保持一致。除特殊要求外,应该特别注意摄像机的运动状态。由于画面大幅度地倾斜和摆动,很容易使观众产生不安和眩晕的感觉,从而影响画面信息的接收和收看的情绪,因此,镜头的运动应该力求平稳。在进行综合运动镜头的拍摄时,摄像师还应该考虑摄像机的运动速度。如所拍摄的画面的节奏与需要表现的画面内容及情绪相吻合;在以表现画面内容为主的综合运动镜头中,画面运动速度必须满足观众接受信息的需要;多个运动镜头的节奏必须保持一致。此外,摄像师还应根据景别的不同,相应地调整运动的速度,在画面上体现出稳定的画面节奏和韵律。

(2) 重视镜头视觉逻辑,符合观众收视习惯。由于观众的收视习惯在很大程度上直接影响着收视的效果,因而摄像师在拍摄综合运动镜头时,应考虑到视觉的逻辑问题。如摄像机的运动以被摄物的运动为参照;镜头运动方向的转换应力求与人物动作和方向转换一致,形成画面外部的变化与画面内部变化的完美结合;跟拍被摄主体时,保证其在画面上的位置相对固定等。

(3) 准确把控景深范围,充分展示现场空间。综合运动摄像要切实满足运动拍摄的技术要求,一般采用广角镜头,将被摄主体清晰地展现出来。当机位移动时,要特别注意焦点的变化,将被摄主体处理在景深范围之内,并注意到拍摄角度的变化对造型所带来的影响,防止出现穿帮现象。在明暗差别大的复杂场景中拍摄和摄像师在转换场景时,最好用手动光圈来调整曝光,以防止出现画面明暗的急剧变化,但如果是仅仅出现暂时性的明暗变化,则应该固定住光圈,不进行曝光调节,让画面出现明暗的光影流动,从而表现出强烈的现场感和空间感。

# 第九章 电视摄像场面调度

场面调度是在银幕荧屏上创造电影电视形象的一种特殊表现手段。场面调度是导演技艺的中心环节,是表演、摄影和剪辑互相融合的关键,而这三个方面也是导演能否实现创作设想的关键。

## 第一节 场面调度的概念

### 一、场面调度的来源

场面调度一词原出自于法文(mise-en-scene),是一个戏剧艺术的专业术语,意思是"摆在适当位置"或"放在场景中",实际上是导演对一个场景中演员的行走路线、站位、姿态等进行的艺术调度处理。

### 二、场面调度的定义

戏剧导演根据剧本提供的情节和人物的性格、情绪,组织安排演员在舞台上的位置、上场下场、走台路线、交流姿态等。这些演员动作的总和构成戏剧的场面调度。

影视导演为了达到表现目的,在实际拍摄过程中除了对摄影(像)机作景别安排外,还必须对进入摄影(像)机取景框里的人物形象及视觉效果进行必要的艺术安排和统筹调配,这就是场面调度。

场面调度是一项最为实用的知识和技能,掌握它、驾驭它对于提高影视作品及电视节目制作质量是非常有用的。

## 第二节 电视场面调度的特点及作用

### 一、电视场面调度

电视摄像场面调度是指借助于摄像机镜头对被摄体进行现场画面创作的处理,包括人物调度和镜头调度。

1. 人物调度

人物调度是指拍摄过程中安排现场中人物的运动方向、位置、人物之间的关系以及情感表现等视觉画面形象的调度(图9-1人物调度1、图9-2人物调度2)。

图9-1　人物调度1

图9-2　人物调度2

2. 镜头调度

镜头调度是指拍摄过程中安排摄像机镜头拍摄的取景范围、机位、角度和运动方式等现场拍摄方式的调度(图9-3 镜头调度1、图9-4 镜头调度2、图9-5 镜头调度3、图9-6 镜头调度4)。

图9-3　镜头调度1

图9-4　镜头调度2

图 9-5　镜头调度 3

图 9-6　镜头调度 4

## 二、电视场面调度与画面构图的区别

电视场面调度是在现场拍摄(或舞台、相应场地、影视基地)中,导演对人物与镜头的总体设计和安排,而画面构图则是在场面调度的基础上,由摄像师通过寻像器进行的构图。

电视场面调度是否成功,最终体现在画面的构图和视觉形象的表现、画面构图的流畅程度上。

## 三、电视场面调度特点

（1）克服舞台调度视点固定、视距不变的局限性。

（2）具有全方位、多角度、立体化的广阔表现空间。

（3）具有多种丰富的人物调度和镜头调度手段,能带给观众多样的视觉感受。

图 9-7　电视场面调度 1

（4）具有很大的强制性和机动性,可以随时中断演员的表演,或改变摄像机机位的景别、角度及运动方向(图 9-7 电视场面调度 1、图 9-8 电视场面调度 2、图9-9 电视场面调度 3)。

图 9-8　电视场面调度 2

图 9-9　电视场面调度 3

## 四、电视场面调度的主要作用

（1）电视场面调度是电视画面造型表现的重要环节。

（2）电视场面调度是渲染环境气氛、创造画面特定情景和艺术效果的重要手段。

（3）电视场面调度是蒙太奇语言的重要组成部分。

（4）电视场面调度有助于影视作品节奏的形成和把握。

（5）电视场面调度是刻画人物性格、揭示人物内心活动的表现手段之一。

（6）电视场面调度是纪实长镜头拍摄手段之一。

（7）电视场面调度是大型电视制作工作中的重要环节。

# 第三节 电视场面调度范例解析

## 一、轴线问题

### 1．轴线

轴线是指被摄对象的视线方向、运动方向和不同对象之间的关系所形成的一条假想的直线或曲线。它们所对应的称谓分别是关系轴线、运动轴线和方向轴线（图9-10 关系轴线、图9-11 运动轴线、图9-12 视线方向轴线）。

图9-10 关系轴线

图9-11 运动轴线

图9-12 视线方向轴线

### 2．轴线规律

我们在进行机位设置和拍摄时，要遵守轴线规则，即在轴线的一侧（180°）区域内设置机位，不论拍摄多少镜头，摄像机的机位或角度如何变化，镜头运动如何复杂，从画面上看，被摄

主体的运动方向和位置关系总是一致的。

如果转至另一侧,就称为"越轴"或"跳轴"。越轴以后的画面,被摄对象与前面所摄画面中主体的位置和方向是相反的,出现了镜头方向上的矛盾,此时如果硬性组接,就会使观众对所组接的画面空间关系产生视觉混乱。

下面所拍镜头如果相接,会让观众产生刚刚跑步出去又返回的错觉(图9-13 机位跳轴)。

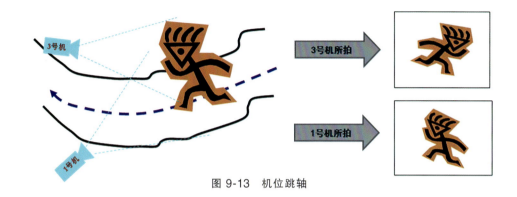

图 9-13　机位跳轴

A. 关系轴线:【在关系轴线的一侧设置机位】(图 9-14 关系轴线 1、图 9-15 关系轴线 2)。

图 9-14　关系轴线 1　　　　　　　　　图 9-15　关系轴线 2

B. 方向轴线:【在方向轴线上或某一侧设置机位】(图 9-16 方向轴线 1、图 9-17 方向轴线 2)。

图 9-16　方向轴线 1　　　　　　　　　图 9-17　方向轴线 2

C. 视线方向轴线：(非运动物体的朝向、视向和环境关系)(图9-18方向轴线3)。

图 9-18　方向轴线 3

注：1号机位拍摄侧面脸部特写(背景糊)；2号机位拍摄上半身中景(含环境)；3号机位拍摄背侧头部特写(背景糊)。

D. 运动轴线：(运动物体的运动轨迹与方向)【在运动轴线的一侧设置机位】(图9-19运动轴线)。

图 9-19　运动轴线

3．轴线的意义

轴线是电视画面中形成人物位置关系、视线左右关系、运动方向关系的重要表现手段。在镜头组接中，需要人物位置、视线和运动方向之间清楚的逻辑关系。

在轴线的一侧(180°)所进行的镜头调度，能够保证组接的画面中人物视向、被摄对象的动向及空间位置上的统一，这就是场面调度中所说的画面方向性，即逻辑关系。

## 4．越轴

背离原有镜头内容表达关系,背离原有镜头时间、空间的轴线关系,越过轴线(180°镜像)所拍摄的镜头称"越轴镜头"或称"跳轴镜头"。

越轴是应该力求避免的,但"轴"通过借助一些合理的因素作为过渡,是可以越过的。

克服"越轴"的常见方法有四种:

(1) 利用被摄对象的运动变化改变原有轴线(拍摄过程中)(图9-20 克服越轴方法之一)。

(2) 利用摄像机的运动越过原先的轴线(拍摄过程中的合理越轴)(图9-21 克服越轴方法之二)。

图 9-20　克服越轴方法之一

图 9-21　克服越轴方法之二

（3）插入中性镜头间隔轴线两边的镜头（后期剪辑处理）（图9-22 克服越轴方法之三）。

图9-22　克服越轴方法之三

（4）利用插入相关镜头改变方向，越过轴线（后期剪辑处理）（图9-23 克服越轴方法之四）。

图9-23　克服越轴方法之四

以上四种方法的处理，可以避免由于镜头越轴而造成观众在视觉以及被摄体方向上的混乱。

5．广告拍摄中越轴镜头的利用

广告片拍摄制作在影视制作中属于比较特殊的一类，它的用时不长，能在短短几秒或几分钟内向人们传达一个诉求或记忆点。好的广告片往往制作精良，构思独特，例如在众多的汽车产品宣传广告中，将越轴镜头进行合理搭配，往往能够让广告的视觉冲击力和感染力更强，广告效果也会随之提高（图9-24 越轴利用）。

甲壳虫汽车广告

萨巴鲁汽车广告

图 9-24　越轴利用

## 二、机位三角形原理

一个镜头,可以由全景推出中景、近景乃至特写,也可以由特写拉成近景,数个镜头可以来完成风景、环境等画面的体现,但是拍摄人物之间交流的镜头,仅有景别的变化是不能有效表达画面含意的,必须结合运用特定的拍摄技巧来正确反映人物表情、人物之间空间位置的变化等,这就是三角形原理拍摄。

1．三角形原理

在轴线的一侧选择三个拍摄位置点,三个点相连构成三角形,三角形原理就是轴线规则的进一步延伸,由于在这三个点上所拍摄的镜头符合轴线规律,因此,按照三角形原理拍摄的镜头组接在一起,可以保持被摄对象在视线方向和空间位置上的一致性和连贯性。

2．三角形原理的几种拍摄布局

三角形机位布局原理的首要规则是选择关系轴线的一侧并始终保持在那一侧。三角形原理最典型的应用是在拍摄两人面对面交流的场景中,主要有：外反拍三角形布局、内反拍三角形布局、主观三角形布局、平行三角形布局四种。

（1）外反拍三角形布局及镜头特点(图 9-25 外反拍三角形布局)。

图 9-25　外反拍三角形布局

位于三角形底边上的两个机位分别处于被摄对象的侧面,靠近关系轴线对两人进行拍摄的时候,形成外反拍三角形布局。

镜头中的两个人物互为前后景,使画面具有很强的空间透视效果;靠近镜头的在画面上表现为侧背面,距镜头稍远的表现为正面,常以中景的形式来进行拍摄。

(2)内反拍三角形布局及镜头特点(图9-26 内反拍三角形布局)。

位于三角形底边上的两个机位分别处于两个被摄人物之间,相对关系轴线进行拍摄时,形成内反拍三角形布局。

在画面中只有一个主体出现,没有陪体出现,并且主体处在画面突出的位置上,常以近景的形式来进行拍摄。

图9-26　内反拍三角形布局

外反拍镜头的特征是:镜头中的两个人物以中景别互为前后景,使画面具有很强的空间透视效果,也称为过肩镜头;靠近镜头的在画面上表现为侧背面(不露鼻尖,占画面1/3),距镜头稍远的表现为正面(占画面2/3)(图9-27 外反拍镜头)。

图9-27　外反拍镜头

图9-28　内反拍镜头

内反拍镜头的特征是：在画面中只有一个主体出现，而无陪体出现，并且主体处在画面的突出位置上，常以近景别正侧面的形式出现在画面上（图 9-28 内反拍镜头）。

（3）主观拍摄三角形布局及镜头特点（图 9-29 主观拍摄三角形布局）。

如果摄像机角度是背对背地位于关系轴线上方，其画面特点便是各自成为镜头外演员的主观视点。

图 9-29　主观拍摄三角形布局

（4）平行拍摄三角形布局及镜头特点（图 9-30 平行拍摄三角形布局）。

位于三角形底边上的两个机位镜头的光轴，分别和顶角机位的光轴都平行且垂直于关系轴线时，就形成了一个平行三角形布局。

图 9-30　平行拍摄三角形布局

（5）多轴线布局拍摄方法（图9-31 多轴线拍摄布局、图9-32 多轴线拍摄示意图及视频范例）。

图 9-31　多轴线拍摄布局

在人物较多的情况下，首先确定表现这场戏的总体角度，机位则要根据这场戏每个演员的运动路线（多轴线）而定，通常有一机位表现全景，其余机位在符合轴线规则的前提下，采用内外反拍、主观、平行等三角形布局拍摄方法。

### 3. 镜头调度技巧

镜头调度是电影、动画等影视艺术在创作时的重要表现手段，拍摄中的镜头调

图 9-32　多轴线拍摄示意图及视频范例

度通过提前设定和安排摄像机以及被摄物体之间的关系，来展现不同视点、不同的摄影角度与不同视距的镜头画面，打破了传统戏剧表演观众在观赏时只能观看特定角度、特定范围的空间限制，并实现了连接不同时空的叙事方式。另外，镜头调度还包括了焦距变化或机位、镜头光轴的变化等（图9-33 镜头调度示意图）。

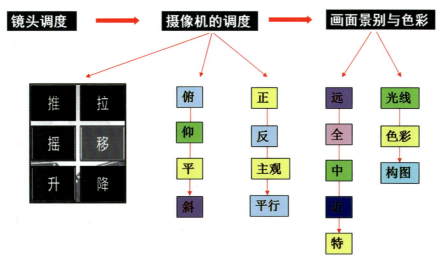

图 9-33　镜头调度示意图

## 三、运用实例

电视剧《大丈夫》对话片段(分镜头)

在下面提供的 60 秒片长所拍摄的分镜头表格技巧栏中，基本都是使用外反拍或内反拍等三角形布局方式进行拍摄的,让枯燥的人物之间的对话画面变得生动起来(图 9-34 电视剧《大丈夫》60 秒片段的分镜头稿本)。

| 镜号 | 机位 | 景别 | 技巧 | 长度 | 画面内容 | 对话或解说 | 音效 | 音乐 | 备注 |
|---|---|---|---|---|---|---|---|---|---|
| 1 | 2 | 近景 | 摇 | 13 | 从肯德基食品慢慢转至森森脸部 | | | | |
| 2 | 2 | 全景 | 正面拍 | 2 | 欧阳剑开门 | | | | |
| 3 | 2 | 近景 | 正面拍 | 2 | 森森脸部反应表情 | | | | |
| 4 | 2 | 全景 | 人物高度拍 | 12 | 欧阳剑入门后放包等动作并走近沙发处 | | | | |
| 5 | 2 | 全景 | 沙发高度拍 | 3 | 欧阳剑走近沙发坐下 | | | | |
| 6 | 1 | 近景 | 外反拍 | 3 | 欧阳剑坐上沙发脸部表情 | 唉 | | | |
| 7 | 3 | 近景 | 内反拍 | 2 | 森森脸部表情 | | | | |
| 8 | 1 | 近景 | 外反拍 | 2 | 欧阳剑脸部朝向森森方向 | | | | |
| 9 | 3 | 近景 | 内反拍 | 2 | 森森沮丧的脸部表情也朝向欧阳剑 | | | | |
| 10 | 1 | 近景 | 内反拍 | 2 | 欧阳剑不爽的表情也朝向森森方向 | | | | |
| 11 | 3 | 近景 | 外反拍 | 3 | 森森噘嘴朝向欧阳剑方向 | | | | |
| 12 | 1 | 近景 | 外反拍 | 4 | 欧阳剑微微坐起朝向森森方向说话 | 闺女啊 | | | |
| 13 | 3 | 近景 | 内反拍 | 1 | 森森噘嘴表情 | | | | |
| 14 | 1 | 近景 | 内反拍 | 2 | 欧阳剑精神颓废地说话 | 你爸心情很不好啊 | | | |
| 15 | 3 | 近景 | 内反拍 | 4 | 森森继续噘嘴表情 | 我也心情不好 | | | |

图 9-34　电视剧《大丈夫》60 秒片段的分镜头稿本

下面截取电视剧《大丈夫》中欧阳剑与女儿淼淼的八分钟对话片段,观摩领会影视作品是如何运用内外反拍、平行拍摄和主观拍摄等三角形拍摄布局的(图9-35《大丈夫》中综合运用三角形布局拍摄的视频范例)。

图9-35 《大丈夫》中综合运用三角形布局拍摄的视频范例

# 第十章 电视节目的拍摄与制作

电视通过视觉和听觉作用于人的认知系统,因此,视觉和听觉就构成了电视语言的两大要素,这两大要素的相互配合,便构成了电视的语言系统,也就是视觉语言和听觉语言。影视作品依赖于其独特的语言系统来交流情感、传递信息,否则,它就会失去存在的意义。

##  第一节 电视新闻的拍摄制作

### 一、电视新闻的主要构成要素:视听语言

电视新闻视听语言是指一切可以诉诸观众视觉感受的电视声像元素,是向观众展示故事情节、阐述理念的重要工具。

视觉语言是电视传递信息的第一语言,它包括字幕、色彩、光影、景别、构图、运动等元素,这些元素都可以直接作用于观众的视觉感官,它要求在电视摄像中,能够抓住典型的形象瞬间,让细节形象的实证性直接诉诸视觉感官,以产生深刻的印象。

电视新闻采访中,面对新闻现场、新闻人物的采访拍摄,要求摄像记者要有扎实的画面构图基本功。

(一)把握好电视新闻中视觉语言的相关元素

1. 有效把握构图元素,摄取典型新闻瞬间

构图是指建立视觉造型元素的秩序,在一幅画面上往往包含主体、陪体、前景、背景、空白、字幕等元素,把它们有机地组织在一起,力求做到重点突出、结构均衡,以有效传递相关信息。构图关键之处在于确立画面内容的结构中心,尤其是在表现场面大、场景多的事物时,要在景物中找出视觉醒目、造型较好的主体来作为画面的结构中心,使众多景物之间互相依托,产生呼应关系。电视新闻记者要善于利用构图中的诸多因素来突出主体、烘托主题。新闻画面

是在瞬间摄取的,电视新闻摄像记者需要具有良好的构图意识和扎实的基本功,以便拍摄出富有情感和强烈视觉冲击力的电视新闻画面。

2．有效通过运动手段,丰富电视画面信息

电视图像的本质是运动。电视新闻摄像记者可以调动推、拉、摇、移、跟、升、降甚至航拍来丰富画面信息,以运动的视点来观察生活和再现生活。拍摄电视新闻中的庆典场面、救灾场面、体育盛会等已越来越多地使用航拍技术。例如,中央电视台曾经播出的反映改革开放成就的大型专题片《成就》,大量的航拍镜头给观众留下了深刻的印象。在大多数情况下,推、拉、摇、移、跟等运动镜头,对刻画人物性格、表现人物情绪起到了无可替代的作用。

3．有效运用色彩元素,引起观众情感共鸣

色彩的表现力与合理配置是电视图像构成的重要视觉元素。色彩的美是一切美感中最易感知的形式,它既可以再现生活,又可以提炼现实生活中的五颜六色,或记录或抒情,引起观众的情感共鸣。色彩的运用要注意对比、和谐、重音、基调四个方面,不然图像就会因缺少秩序而失去美感。

4．有效运用光影元素,让视觉美感染观众

电视是借助光电转换效应来传递和接受可视影像的。光是影像生成的前提,同时,由于光源性质不同、照射角度不同以及明暗程度不同、方向层次不同,为影像带来了非常丰富的可视化信息。如早晚拍摄地平线,景物会拖着长长的影子,这时拍摄一些逆光的剪影效果画面,则显得意味深长,有较强的生活气息。另外,运用光线所创作的高调、低调、中间调在画面上形成影调对比,从而通过视觉感染观众。

5．准确把控拍摄视角,增强影像视觉效果

画面的角度在垂直方向可分为平、仰、俯;水平方向可分为正、侧、背、斜侧等。拍摄画面的角度往往也传递某种含义。正面角度具有稳定、庄严的感觉。拍摄人物时,被摄对象与观众容易产生面对面的交流感。正侧角度适于表现画内人物之间的交流,背面角度则具有主观色彩的抒情意味。影视作品拍摄中,通过拍摄视角的准确把控,增强情绪色彩表达和叙事功能。

6．有效运用相应景别,产生强烈视觉冲击

由于摄像机和被摄主体之间的距离不同,造成画面包容的空间范围不同,这就形成了景别。所谓远景、全景、中景、近景、特写,就是指不同空间范围的景别。例如,英国纪录片《艾滋病在非洲》,拍摄了大量艾滋病晚期患者的特写,病人的目光透露出人之将死的悲哀与绝望,以及对生命的留恋与渴求,那孤立无助的沉默与期盼,产生出巨大的视觉冲击力,这是大景别画面所无法表现的。

7．有效运用字幕元素,发挥独立表意功能

字幕是具有独立表意功能的视觉元素,在新闻节目中运用得尤其广泛。字幕可以用来介绍人物身份、同期声讲话内容、内容要要;插入字幕可以报道刚刚发生的消息、预告节目以及节目调整、报时和插台标;整屏文字常用来播报政令、声音内容,在图文电视传送中起到主干

作用。此外,字幕与图形、声音配合,还可以起到提醒观众注意、交代背景材料、解释翻译画面、增加视觉信息等作用。除同期声讲话和播报文件的字幕要求完整外,其他都要力求精练,画龙点睛,要与画面形象构成有机联系。

### (二) 把握好电视新闻中听觉语言的相关元素

通过诉诸观众听觉感官,便可领悟其真实含义的电视声音元素,称之为电视听觉语言。声音元素往往对画面起到阐述、引申和补充的作用,可以说,听觉语言是电视传递信息的第二语言,它包括同期声、解说、音乐、音响等(非纪实类电视片中还有对白、独白、旁白)。

形象性是电视的一大优势,听觉语言在与画面结合的基础上,形成了自己的一些特点,并寻求取得最佳的视听效果。电视化的听觉语言要根据电视画面的特点来揭示画面内在的含义,与画面共同完成形象的塑造。

#### 1. 运用现场同期声,追求客观纪实效果

同期声是指在拍摄人物讲话的现场同时录下的讲话声和背景声。同期声对纪实性节目的创作尤为重要,因为声画合一的同期声代表了电视纪实的美学特征。

同期声分现场效果同期声和现场采访同期声两种。现场效果同期声包含范围极广,如大自然中各种声响以及社会生活中的各种声响。凡是伴随新闻事件发生而同时发出的各种音响,都属于被录制的现场效果同期声,对画面内容起着补充、介绍环境和说明背景特点的辅助作用,可增强电视新闻的现场感、空间感,提高真实性,给观众身临其境的感受。如今,现场效果同期声已成为电视新闻发挥自身优势不可缺少的语言要素。现场采访同期声是指新闻现场中被采访对象说话的声音。这种声音既有主观性,又具有客观性。所谓主观性,是指音响伴随新闻人物自身产生、发展与结束,没有外力附加。所谓客观性,是由于这种声音发自新闻人物本身,不是记者和编辑后期制作加工上去的。

同期声在电视新闻中有以下作用:

(1) 增强新闻画面的运动感、速度感。带有活动画面的电视新闻记录了现实生活中有新闻价值的动态事件,同时客观地再现了物体运动所产生的声音,如体育新闻中滑雪、冲浪、赛车等场面配以同期声,可以突出动体的速度感。

(2) 传递最新事态,增强新闻可信度。当表现过去的事已流逝或未来的事还未知时,可以用权威人士或当事人回忆作为结构因素。同期声的运用,不但弥补了缺少现场图像的遗憾,还可以增强电视新闻的可信度。结合画面来传递最新事实,这种同期声能给予观众一种参与感。

(3) 交代新闻事实发生的背景和气氛。效果同期声能交代新闻事实发生的背景。它与解说相比,有更强烈的现场气氛,有现场人物的声音,有现场气氛的音响,不仅能表现新闻中的现场气氛,增强现场真实感,而且能表达新闻人物的思想情感,增强新闻的深度。

(4) 增强电视画面的真实感和现实感。在一些现场报道中,出镜记者站在涌动的人流前进行报道,现场"人声鼎沸"的效果非常明显,这些会增强电视新闻的现场感和真实感。

**2．通过播音员解说，概要介绍新闻事实**

电视新闻中的解说，是播音员播讲新闻内容的有声元素，是构成电视新闻的要素之一。对于消息类新闻，解说往往可以独立成篇，对新闻事实进行概要介绍。

解说的声音是后期制作加工配制的，这种声音是采编人员通过对客观事件，进行主观描绘处理和提炼加工后，写成文字稿，由播音员播报出来，具有较强的主观性和较多的抽象内容，因而被称为主观声音。由于它具有主观性和抽象性，因而突破了电视屏幕画框限制，囊括了画面形象及同期声不能包含的其他信息内容，在电视新闻中具有特殊的作用。它能叙述补充画面和同期声中不能或没有表达出的新闻要素；能再现客观形象，深化主题思想，增加叙述和表现新闻事件或人物的通道，深化视觉效果。例如，文献纪录片《瞬间》以当年八路军战地摄影记者的照片为线索，反映晋察冀根据地的抗战历史，如果仅看照片是很难讲清照片背后故事的，而通过解说便很好地完成了这一使命。

**3．运用音乐、音响元素，声画印证渲染气氛**

音乐、音响元素是为创造一种特殊的情绪，拓展表达空间，而在后期制作中配上的乐音或效果声。这是一门抽象艺术，不像同期声那样与具体的声源有着明确的指向关系，也不像视觉那样有着客观的实证作用，然而，它对触动观众的情感神经却是极其准确、极其细腻的。

在电视片中，音乐作为一种色彩、一种节奏、一种情绪、一种听觉元素，是升华情感的有力手段，必须和画面紧密配合，不能独立于画面内容之外。

巧妙地运用音乐、音响元素，可以起到扩大视野、展示空间、声画印证、渲染气氛的作用，这给主观音乐的创作带来很大的自由度，这种元素的成功运用，能够引发观众的思考，深化电视新闻作品的主题。

**（三）把握好电视新闻中视听综合语言的相关元素**

电视新闻是视听综合、时空交错的新闻报道形式。在时间上，电视新闻更多以事件发生发展的顺序交代来龙去脉；在空间上，电视新闻更多以事件的空间转换为顺序，阐述事件的发展过程。

视觉语言和听觉语言在电视新闻节目中不断交叉，相互补充，相互照应，相互对比，在共同为新闻内容服务时，两者的作用得到了充分的体现，也就构成了类似符号结构的复合信息增值系统。

**1．声画冲突复合，突出主体形象**

声画冲突复合是声画对位的极端用法，其声音以画外音的形式作变形处理，其画面作用往往能表现出第三种含义，这就是复合。如画面是日军残酷地屠杀中国人的场面，画外音是日本人讲"中日亲善"，其中的第三种意思不言自明。再如《望长城》中有一段镜头是摄制组告别王向荣母亲的镜头，从来不上"山梁梁"的老人竟然跌跌撞撞爬上山坡，执意要送摄制组。这时，画外音响起了她在家中唱的一首民歌，悠扬的歌声与蹒跚的步伐是那样的不协调，但却活脱脱地塑造出了一位中国母亲的形象，唤起人们对这位母亲的关注与尊敬。这便是声画冲突

复合的结果。

### 2. 画外时空复合,扩展透视空间

画外时空复合是通过调动观众的联想与想象,把电视画面内外的声音空间联系起来,从而扩展空间透视感的复合语言。它既可以打破画面框架的制约,又可以增强画面的运动感和空间感,是以视听的交叉优势来突破画面空间、传递环境信息的。

画外时空复合在强调时空完整连接的纪实性节目中占有重要地位,在《中华之门》《广东行》《远在北方的家》等优秀纪录片中都得以充分运用,在一些突发性的现场新闻和专题报道中也有成功的尝试。例如,中央电视台《潜伏行动》报道了武警战士长途奔袭、潜伏两天两夜终于击毙匪首、抓获歹徒的行动,其中长镜头记录的画外音相当丰富,既有近物远声,如围捕罪犯时,周围人的喊叫声及犬吠声,形成一种罪犯难逃法网的气势;又有远物近声,如长焦拍到歹徒出现的画面时,画外传来一句低低的声音:"咳,过来个拎包的!"把武警战士与匪徒之间极近的相对距离的信息传递出来,让观众着实为武警战士的安危捏把汗,同时给镜头平添了几分紧张的气氛。

### (四)把握好电视新闻中模糊语言的相关元素

模糊语言不是含混不清或容易误解的语言,它是指对事物的描述具有不确定性,并通过受众的思维活动来传情达意的语言。模糊语言的运用是一种普遍的社会现象。模糊概念存在于万事万物的运动之中,在现实生活中,模糊概念是大量存在的。控制论的创始人维纳指出:"人有运用模糊概念的能力。"新闻报道作为对客观事物的真实反映,不可避免地要反映客观事物的模糊性,当然就会用到模糊语言。

在电视语言系统中,模糊语言依附于电视的视觉和听觉语言。从广义上来讲,电视新闻全都是模糊的,它不能完整报道客观事实的原生态,而是提炼和选择新闻信息,并将其浓缩在数分钟之内,才使电视新闻报道成为可能。即便是大时段现场直播,也不可能将新闻现场的全部细节统统展示无遗。狭义的模糊语言,是指由于实效性限制和现场拍摄条件限制等客观因素影响,造成了视听信息不完整,以及出于国际关系、人道主义、社会责任和报道构思等主观因素考虑,对完整的视听信息所做的模糊处理。

### 1. 运用视觉模糊语言提高美学价值

所谓视觉模糊语言,是指记者在事件性新闻拍摄中,由于受 ENG 设备的约束和现场环境的制约,以及在后期编辑中,出于报道总体等方面考虑,利用特技手段对画面做出模糊处理。电视观众具备对模糊画面的感知能力,他们一般不会抱怨电视画面不够完整,反而会被这些画面的内容及其美学价值所吸引。

(1) 增强电视新闻的现场感。电视新闻的生命在于现场真实感。有些虚晃的镜头、残缺的构图,多是记者在那些突发性事件场合冒着生命危险抢拍下来的,它本身就在提醒观众这是一个转瞬即逝、不可重演的历史场面。例如,1981 年里根总统遇刺的新闻中,画面图像伴随枪声和追捕凶手的动作而摇摆不定。又如,1993 年莫斯科形势骤变,军方向暴乱者开火,记者在

惊慌拥挤的人群中拍摄，画面倾斜晃动……这些模糊镜头是记录新闻事件的第一手材料，是不可再现的，是唯一性的，真实地表现了这些新闻事件的现场气氛，具有极强的现场感。

(2) 引导观众对事件结果的探求欲。镜头追踪拍摄的模糊，使观众产生身临其境的感觉，这时摄像机就像人的眼睛，带领观众探求事件结果，激发观众联想，从而不再顾及画面的抖动。例如，中央电视台军事新闻中，记者参加剿匪潜伏行动，当追捕开始时，记者肩扛摄像机奋不顾身地冲上去，画面也是剧烈地抖动的……这样的镜头使画面的运动有强烈的主观速度感，与观众想知道前面所发生事件的焦急心情相吻合，与生活中探求事物的视觉指向一致，因此，在观众的心理上已经感觉不到电视画面的模糊。

(3) 隐含电视新闻记者的评论倾向。电视新闻中的视觉模糊语言大都是难得一见的历史性瞬间的真实记录，比一般画面具有更深的内涵和价值，隐喻着许多画外信息，它具有强烈的评论功能。一般来说，只有非常重要的历史事件，记者才不计较画面的质量去抢拍，这种以客观视角去记录的模糊的画面信息，可以进一步加深新闻的主题。

(4) 一定程度上可反映社会道德水准。在国际新闻中经常可以看到，外国一些刑事犯罪分子在被捕或受审时，经常阻挡记者的镜头或遮挡自己的面部，警方并不干涉。我国公民违章后，如果不顾其个人意愿，硬要公开曝光，说明执法人员或记者的基本职业道德不过关。

(5) 新闻画面特意模糊处理以尊重观众。电视新闻的传播特点决定着它适合用小景别画面，但这并不是一成不变的，对于那些可能给观众造成刺激的小景别画面应尽量不用。有些时候，需对某些容易拍摄到清晰画面的新闻事件在后期编辑时作模糊化处理，也是对电视观众的尊重。如在一些爆炸案中，镜头往往只对现场狼藉的场面一扫而过，更多的是指向悲伤的、愤怒的人群，并用解说作背景阐述整个事件的发生及背景，之所以不采用现场尸首的镜头，主要是避免对观众造成不必要的刺激和情绪上的剧烈波动。

(6) 对不宜曝光的人作模糊处理体现社会责任感。人物最鲜明的特征是面部，并不是每个人都希望自己的肖像上电视，如一个人想揭发问题又怕受到打击报复时，或是受舆论谴责时，对这些不适宜曝光的人，往往会在后期利用特技手段进行模糊处理（如"马赛克"虚化效果），反映出记者的社会责任感。例如，1989年山西电视台一条"太原市扫'六害'斗争全面展开"的新闻中，将几个被抓获的青年的面部用"马赛克"效果虚化，成为我国第一条对屏幕肖像进行模糊处理的电视新闻，使电视观众感到电视记者是富有社会责任感和同情心的，这种做法受到广泛赞许。

近年来，电视新闻对有关犯人、吸毒者、残疾人、举报人员等的报道中，对肖像进行模糊处理的做法得到了重视，它使得电视采访渐渐得到不愿上电视的人的信任和支持，举报者敢于揭发，违纪者也可以现身说法，于是电视新闻报道的领域得以扩展，深度报道也增强了文化内涵。

通常对屏幕肖像的特技处理有以下几种方法：一是用"马赛克"使面部模糊；二是用虚斑使之随着脸部移动；三是叠化其他画面，使人的脸部模糊不清。当然，前期拍摄中也可以采取

特殊措施,如利用不完整构图,将主体特征框在画外,利用空画面,以虚映实,利用逆光剪影构成匿形象,以及从背面等特殊角度或用大景别拍摄。

(7) 对涉及的尖端技术模糊化处理进行知识产权保护。当今世界,科技领域的竞争十分激烈,发达国家都把科学技术现代化当作国力强盛的重要标志。因此,每个国家都不惜重金发展尖端技术,甚至雇用科技间谍,窃取他国科技情报。于是,对于科技动态的报道,日益受到传播媒介的重视,其影响力已经远远超出科技的范畴,上升到提高国家尊严和民族自豪感的地位。因此,对科技报道中涉及的尖端技术,需要进行模糊化处理,有利于保护知识产权,扩大报道领域。

(8) 引起观众视觉注意,提高电视节目的传播效果。观众在收看电视新闻的时候,并不是对每一条新闻都很注意,而是有选择、有预期目的地收看,这样的收看心理很容易使观众在收看中漏过一些新闻。当使用视觉模糊语言时,电视观众就会改变这种视觉心理。残缺的画面和音响在屏幕上一出现,与完美的画面和音响形成对比,刺激观众的视觉和听觉,进而引起观众对新闻的注意。再加上观众观看节目时求新求异的心理影响,最终会把注意力集中到整个新闻栏目上来,从而提高电视新闻节目的传播效果。另外,视觉模糊语言在改变电视新闻节奏、丰富电视新闻的形式等方面也有很大的潜力。

2．运用听觉模糊语言提高美学价值

听觉模糊语言主要是指解说对事件描述的不确定性和不完整性。它通常不表现在整篇解说词的模糊上,而体现在模糊词的使用上,通过模糊词和精确词的相互配合,来叙述新闻事件。

(1) 完整解说的出现,代表着当代新闻报道的时效观。这种模糊报道既反映电视记者的时效观,又能满足观众关注重要事态变化的心理需求,这类报道本身就在暗示:这是一个重大事件,在采用这种报道方式时,必须尊重客观事实,切不可主观臆断讲述事件结果。

(2) 模糊性解说,可以维护新闻的真实性。有些新闻报道,涉及双边或多边关系。各方出于自身利益考虑,报道角度有很大差异。因而在报道时要多方印证,把那些尚无定论的说法用模糊词带过,以保证播发内容的真实性。

(3) 预测性报道使用模糊语言,可增强客观性和可信性。对事物进行预测性报道,往往是根据事物的过去、现状所具有的信息,经过精确推理,而后对事物的未来趋向提出分析性答案。这种报道对现状分析必须是精确的,做出的预测性结论则是相对模糊的。合理地使用模糊语言,可增强电视新闻报道的准确性和客观性,更易于为观众所接受。

(4) 模糊词与精确词搭配,传神地刻画人物心理。例如,毛泽东在《"七七"宣言在重庆被扣》一文中,揭露国民党宣传部长张道藩企图掩盖国民党撤退河堤,调兵遣将,包围边区,准备挑起内战的丑恶行径时写道:"……在7日的外国记者席上,合众社记者又问:听说最近陕北形势很紧张,中央派遣大军包围八路军,是否确定?"张道藩态度甚窘,只得用中国话小声说一句"没有的事……"其中"小"为模糊词,"一"为精确词。至于声音小到什么程度,全凭观众读者

猜想,这里既是"小声",又是"一句",两者搭配,便惟妙惟肖地把张道藩那种做贼心虚、言不符实、当面撒谎的窘态刻画了出来。如果去掉"小声"二字,是达不到这样生动形象效果的。

(5) 模糊处理次要信息,突出主要信息,增强传播效果。一条新闻往往包含多个信息点,主要信息是受众的,也是应该讲细讲透的,而次要信息则可以尽量模糊,以减轻观众的听觉负担,同时,通过这些听觉信息和画面的有机结合,强化了观众对主要信息的把握,有效增强了主要信息的传播效果。

## 二、电视新闻镜头语言的类型

电视新闻镜头语言的类型,是电视传播方式适应新闻传播内容对形象化反映要求的产物,使电视传播手段在采制新闻时,不同于报纸、广播的特有方式。它体现了电视手段对新闻报道内容反映的特点,反映了电视新闻在处理报道内容时的一般规律。

电视新闻镜头语言是指反映新闻内容、说明新闻事实的画面形式。这些画面形式,以形象化表现为基础,在体现出视觉元素的同时,也体现出听觉元素,是视听元素的有机结合体。根据它们承担的任务和所起的作用不同,主要分为叙事性镜头、描写性镜头、说明性镜头以及关键镜头、细节镜头、资料镜头。

### (一) 叙述性镜头

叙述镜头反映的事物一般具有时间上的先后顺序、内容上的逻辑或因果关系,在拍摄中要按照事物发生发展的自然顺序去反映和表现。

叙述性镜头反映的内容具有明显的时间先后顺序和内容承接关系,空间环境比较紧凑,叙述的情景和过程一目了然。拍摄这类镜头时,通常按照事件发生发展的自然顺序拍摄,并在后期剪辑时截取不同的画面,从而构成了完整的电视新闻。

### (二) 描写性镜头

描写性镜头所反映的内容一般并不表现为一定的过程,而更多地表现为一定的情景。情景和情景之间虽然有时间上发生的先后性,但它们在内容上却并不体现递进关系。描写镜头表现的内容,事物在发展变化过程中往往不会很快消失,而是持续一段时间。描写镜头与镜头之间的联系表现在内容的相互关联上,因而在镜头的组接上并没有一定的顺序。

### (三) 说明性镜头

现实生活中的有些内容如经济新闻、政治新闻等,因其缺乏形象性,往往通过说明性镜头予以反映。电视作为形象化的报道手段,在反映抽象内容时,总是借助具体的形象事物来让人们感知,并体现其新闻报道的真实性。

叙述性镜头、描写性镜头和说明性镜头是电视新闻镜头语言中的主要组成部分,它们承担着反映、表现、揭示新闻事件的任务。对电视新闻摄像记者而言,在运用这些语言反映新闻事实的时候,新闻应尽量拍得详细些、丰富些,从而为后期编辑积累更多的素材。

### (四) 关键性镜头

关键性镜头是最能反映、揭示和说明新闻事实的镜头,它最能体现电视新闻的特点,最能说明新闻的实质。电视新闻中如果有重要内容,却没有与之相关的形象画面来表现,电视新闻报道就会大为逊色,甚至引起观众的猜疑。因此,关键镜头表现出如下特点:一是反映新闻事实、揭示新闻主题的关键性镜头只能有一个,而其他镜头可以有多个;二是可根据新闻需要进行适当删减或省略其他镜头,而关键性镜头则绝不能省略。

电视新闻报道是形象化的新闻事实,它在让观众了解新闻的同时,更能让观众亲眼看到新闻事实的存在、发生与发展。"眼见为实"是电视新闻赢得广大观众的关键所在,是电视新闻报道的特长和优势,是其他传媒所无法比拟的。

### (五) 细节性镜头

细节性镜头发生在新闻事件过程中,其本身不直接反映新闻主题,却可以从许多方面起到丰富内容、深化主题的作用。如果把叙述性镜头、描写性镜头和说明性镜头比作身体上的骨架,那细节性镜头就是人身上的血肉。没有骨架,新闻不足成立,没有血肉,报道难显饱满。细节性镜头的作用主要有:丰富新闻的内涵、揭示新闻的本质、深化新闻的主题。

在新闻事件发生的现场,注意捕捉那些生动感人且富于表现力的细节,会有助于使电视新闻生动活泼、形象鲜明、内涵丰富、深刻感人。在后期编辑时,对细节的运用要把握分寸,恰到好处。注意这类镜头在分量上不要过重,以免喧宾夺主。

### (六) 资料性镜头

资料性镜头是与新闻内容有关的旧的音像资料,任何影视拍摄的素材,只要被保存下来,都可能成为以后新闻的资料。电视新闻借助资料镜头的意义主要体现在对比和引用上。

##  第二节 电视纪录片的拍摄与创作

电视纪录片是指运用纪实性创作手法,以录像为手段,对政治、经济、文化、军事、历史以及自然事物等进行比较系统、完整记录的电视片。电视纪录片直接拍摄真人真事,不允许虚构事件,基本的叙事报道手段是采访摄像,即在事件发生发展的过程中,用挑、等、抢的拍摄方法,记录真实环境与真实事件里发生的真人、真事。由于电视纪录片具有真实非虚构的特点,使得在整个纪录片的创作过程中,前期的拍摄创作成为非常重要的一环。

### 一、电视纪录片创作前的准备

在电视纪录片拍摄之前,通常要经过精心的策划和准备。主要准备体现如下:

### (一)撰写电视纪录片脚本

在撰写电视纪录片脚本之前,首先必须认真研读策划方案,准确把握纪录片的创作思想和创作意图。其次,设计纪录片的拍摄风格,使之符合整部纪录片的风格要求以及一定时期电视观众的欣赏要求。电视纪录片脚本一般应包括以下内容:片子整体摄像造型的处理、全片的节奏、在摄像造型上的特殊处理、拍摄提纲等。

### (二)熟悉电视纪录片拍摄对象

在电视纪录片拍摄之前,摄像师要多了解拍摄地区、行业和拍摄对象的各种情况,以确保拍摄工作的顺利进行。比如要拍摄少数民族聚居地,摄像师就要了解有关民族政策、民族风俗、宗教信仰、生活习惯、文化教育等一些基本情况。了解情况的主要目的,首先是规范摄像师的行为,取得所拍摄地区人们的认同。其次是增强摄像师对拍摄对象所在行业、职业特点、居住环境、人文典故等情况的了解,以便能使对方感到亲切,从而乐意配合拍摄工作。

此外,在正式拍摄前,深入现场、接触拍摄对象是准备工作的一个十分重要的环节。这样可以消除被摄对象和摄像师之间的陌生感,有利于让拍摄对象更快地进入轻松自然的状态,这对取得生动自然的画面效果是十分有利的。此外,勘察拍摄现场,有利于事先了解机位设置、运动路线、光线控制、同期声录制等技术性因素,从而获得拍摄的主动性,以确保拍摄成功。

### (三)准备电视纪录片相应器材

器材上的准备主要包括以下内容:检查摄像机的工作状态是否良好;是否带足摄像机电池,检查充电器是否正常以及是否配备相应的电源插座;确定录音话筒的种类,检查其录音状况是否良好,是否带足话筒专用的电池;确定携带照明设备的种类,检查其照明效果是否正常,准备必要长度的连接电缆和充足的照明灯管,交流灯具还应携带灯架;检查三脚架是否完好,云台是否顺畅;检查监视器是否工作正常等。

## 二、电视纪录片创作的状态

电视纪录片拍摄创作通常有两种状态:"意在笔先"的创作形态和"即兴发挥"的创作形态。

### (一)"意在笔先"的创作形态

"意在笔先"的创作就是在实施拍摄之前,摄像师根据自身对内容的掌握和对主题的理解,对所要拍摄的镜头在画面形式上、表现内容上预先设计,然后按照既定的设想把它具体落实到画面上。

寓意性的画面,除了表现在内容上,也表现在形式上。一般来说,具有寓意性的"意在笔先"的画面,大多出现在一些空画面的运用当中。从拍摄过程来看,生活中的某种景象触动或打动了摄像师,使摄像师发现了蕴涵在其中的某种意义。而空画面的存在方式,又允许摄像师从容地开展创作。事先的拍摄想法,可以通过一定的活动内容来体现。这些从造型角度等方面

考虑的拍摄,往往包含摄像师对美学方面的追求和理解。摄像师在拍摄的时候,实际上对未来的画面效果已经有了某种程度的预见。这种"意在笔先"的创作,在很大程度上,与摄像师独特的画面思维能力和画面结构能力有关,与摄像师对各种表现手法、各种器材及性能的熟练掌握程度有关。在电视纪录片中,画面情景的展现是由于摄像师在技术上的"刻意追求",比较典型地反映了"意在笔先"画面拍摄上的内在表现特征。

### (二)"即兴发挥"的创作形态

"即兴发挥"的创作是摄像师在拍摄中,受拍摄内容或景象的影响、触动、启发而展开的创作。在现实拍摄中,有些场合在内容、时间方面,允许摄像师作较细致的画面构思,或比较从容地斟酌镜头处理。但有的场合事件发展很快,有的情景转瞬即逝。在这种情况下,是否能"即兴创作",成为对摄像师技术和艺术综合表现能力的一个检验。

因此,在复杂紧张的事件现场,要保持清醒的头脑和镇定的情绪;在头绪杂乱的事物面前要顺应变化并做出理性的选择;在迅速多变的情景面前,做到有条不紊、忙而不乱。这不仅是摄像师应当具备的基本素质,也是对摄像师创作能力提出的要求,更是摄像师正确的创作思路、循序渐进的创作章法以及精湛的摄影技艺的一种展示,在创作能力上也有所体现:

(1)构思快。纪录片摄像师经常要面对的是快速发展和变化着的事物。这要求摄像师到达拍摄现场之后,头脑处于积极的创作状态当中。

(2)动作快。快速创作能力对摄像师来说具有十分重要的意义。摄像师需选择合适的位置和角度,运用恰当的技法把意图及时落实到拍摄之中。如果摄像师快速创作能力不强,就会直接影响到拍摄的效率。

(3)镜头连贯。纪录片摄像讲究镜头表现的连贯性。这种特性在拍摄一些事件性、过程性的内容时体现得尤其明显。

## 三、电视纪录片的创作语言与技巧形式

叙述性镜头和表现性镜头是纪录片创作中经常运用的两种不同的画面语言和技巧形式。对于叙述性镜头来说,它通过镜头的变换构成一种连贯的视觉习惯。这种视觉形象的主要作用是叙述事实或表明事实,使观众对事实有一个基本的了解和总体印象。表现性镜头的目的和作用并不在于叙述事实,或不完全在于叙述事实,它通过镜头变换产生出相应的画面形象,其目的和作用主要体现在表达思想、抒发情感、创造意境、烘托气氛、形成节奏等方面。

纪录片创作中,叙述和表现往往有机地融为一体,即使最单纯的叙述性镜头,其中也蕴涵了很多表现性的内容。这种既叙述又表现的创作意图,是纪录片创作的一个显著特色。

纪录片的许多镜头由于受内容和选材的影响,一般都具有比较明显的表现特征。其画面表现形式与新闻画面会有明显的差异和区别。如在拍摄一个重大事件时,新闻通常注重事件本身的发展变化,而纪录片可能更关注事件中人物的表现;新闻通常会围绕着事件的中心选择拍摄角度,而纪录片有可能从事件的边缘去选择拍摄角度;新闻在拍摄每一个镜头时,如果

不考虑人物讲话的重要性,其时间长度都不会太长,而纪录片在镜头的拍摄长度上,时常比较长甚至特别长;在新闻片中,一个人物的特写很少超过六秒钟,而在纪录片当中,人物的特写有时会出现十几秒甚至几十秒钟,如《世界摄像师在日本看到了什么》中,拉弗奥的特写达到了40秒。新闻片与纪录片所有的这些表现上的差别,显然是由于对拍摄目的、拍摄角度、拍摄手法等方面的不同要求造成的。对于新闻片来说,它对摄像的要求是"真实地反映",而纪录片对摄像的要求却是"艺术地表现"。对新闻片来说,它更注重信息的密集性,而对纪录片来说,它更注重情感的穿透力。只有深刻地理解了新闻片与纪录片这种细微的但却是本质上的不同,才能使每一个画面在拍摄上都能符合不同作品的要求。

因而,在纪录片创作中应注意以下问题:

1. 提前了解活动内容、路线与拍摄机位

纪录片表现的都是生活中的真人实事,因此摄像师在拍摄时要最大限度地保持生活本身的完整性和连贯性,尽量不干扰或少干扰人物的活动进程,使人物和活动处在一种自然的状态当中。这样,人物活动时的自然进程、人物的动作与表情往往会显得更加真实自然。

2. 考虑到后期画面的组接

纪录片创作的画面归根结底是要把它连贯起来才能产生表现的意义。在表现过程性内容时,要考虑到画面组接的重要性与必要性。因为过程性的情景具有比较明显的先后顺序,不是这一顺序的内容往往会因为"物是人非"而很难插入其中。在一般情况下,当拍摄完成一个镜头准备拍摄下一个镜头时,从组接方面主要是考虑下列因素:(1) 画面景别上要有变化;(2) 拍摄角度上要有变化;(3) 画面主体上要有变化;(4) 拍摄方向上要有变化;(5) 拍摄高度上要有变化。当然这些方面的变化并不是随意的,还必须结合拍摄的内容和叙述的层次去具体衡量采用哪种变化形式更为合适。

3. 考虑电视纪录片的叙述层次

当拍摄的活动主体是一个人时,叙述的层次主要体现在运动的过程中;当拍摄的活动主体是一群人时,叙述的层次就不仅体现在运动的过程中,还体现在场面规模、局部情景和具体人物的描写和刻画上。不过,拍摄的顺序不同,叙述的结构也将不同。因此,在拍摄纪录片的时候,必须要明确先拍什么,后拍什么,即明确如何去叙述和表现。在一般情况下,当场面比较大、人员比较多或是遇到突发事件时,要重点处理好以下几个方面的关系:

(1) 处理"得"与"失"的关系。当场面与人物都处在运动和变化中时,拍摄的"得"与未拍的"失"实际上是一种必然的存在。这里的关键虽然是要使拍摄的"得"大于未拍的"失",但不能"患得患失"。

(2) 处理中心人物与其他人物的关系。中心人物是拍摄时要重点表现的对象,这是确定无疑的。但这并不是说摄像机的镜头要始终围绕着中心人物来拍摄。从叙述的角度来说,利用中心人物与其他人物建立起来的交流和联系,不断把人们的视线和注意力从中心人物引向其他人物,或从其他人物引向中心人物,这种叙述方式往往会使叙述的层次更为清晰,表现的内容

更为丰富。

(3) 处理叙述与表现的关系。纪录片创作是通过真实的生活来实现的，具有很强的纪实性，其特征是真实的艺术。这种真实和艺术的统一与结合、叙述和表现的统一与结合，正是纪录片创作上的突出特色。因此，如何处理好叙述和表现的关系，对纪录片创作来说显然十分重要。

### 四、电视纪录片的拍摄方式

在电视纪录片的创作中，不同题材的内容影响着采访拍摄的具体方式，而拍摄方式不同，将会直接影响整部作品的风格。纪录片的风格样式虽然很多，但大体上分为写实和写意两种。其中前者注重客观记录，后者注重主观表现。在写实风格作品的创作中，追求自然、客观、平实、平淡的美学效果，强调作品思想含蓄，主观意识藏而不露。在拍摄中，反对扮演、重拍，其有效创作方式是挑、等、抢的客观纪录。在写意风格作品的创作中，追求对摄像造型、情节结构、节奏变化和高潮铺陈等方面的刻意营造。因此，在创作中，常常采用重现和模拟再现的拍摄方式。

#### (一) 客观纪录

纪录片的本质在于客观纪录。客观纪录的创作方法要求拍摄出真实可信、生动感人的客观形象，真实性和可信性是客观纪录拍摄方式赖以存在的美学基础，它的一切造型手段都必须建立在这个基础之上。任何破坏画面的真实性、可信性的艺术表现方法，对客观世界记录拍摄方法来说都是不可取的，可以说，客观纪录成功的关键是掌握分寸。

客观纪录的拍摄方式起源于20世纪80年代末至90年代初的"跟踪纪实"手法的兴起。这种创作手法力图淡化主题，隐藏编导意图，不露创作痕迹，原汁原味地记录生活，一改过去的创作注重主观表现而近似于简单说教，注重向观众灌输而不给观众留下思考的空间，大量的解说词主导一切的模式。

#### (二) 交友拍摄

它是指通过先期深入生活，把自己置身于被采访者之中，与他们成为熟人，甚至成为彼此依赖的朋友，人们因而消除了对作者(镜头)的陌生感和戒备心理，甚至忘了作者和镜头的存在。

通过深入生活，达到对生活和人物的深入理解，从而更加清楚地知道该拍什么、不该拍什么，信任使人们以常态相对，直至向作者(镜头)裸露胸臆、公开秘密，以至消除禁忌，以便拍摄到最真实、最珍贵的镜头。交友拍摄与跟踪拍摄两种方法并用，既能取得被摄对象的充分合作，又能遵循"未知结果"的原则。

#### (三) 隐藏拍摄

隐藏拍摄也叫偷拍，目的是摄取原生态的素材。这种拍摄方法以不暴露摄像机、隐秘摄取人物形象为特点。隐藏拍摄所得画面，往往是各种没有外力影响的典型的自然状态。对表现特定的人和事具有特殊效果；对揭露各种社会丑恶现象，发挥舆论监督作用方面显示了特殊威力。但是，这种偷拍方式要谨慎行事，避免侵害他人的隐私权和肖像权。

首先,应该区别自由场合还是非自由场合,比如街道、野外、体育比赛、公众集会、游行等场合,记者享受自由拍摄的权利。涉及国家机密、法人隐私的场合,包括私人住宅等,未经许可不能随意拍摄。即使在公共场合,某些重要公务活动和个人活动,也不都是可以随便摄像、录音的。

其次,要区别群体还是个体。每个人都有姓名权、肖像权、名誉权等权力。个人在自由场合出现,一般可以视为对拍摄的默许;在非自由场合拍摄特定的人或物,则有必要征得被拍摄对象的同意,以免引起不必要的麻烦。

### (四)重现与真实再现

重现是对某一特定人物本人重新演示其过去经历而进行的拍摄。重现的内容与整体作品内容没有明显视觉差异,即对象"自身"的重演。过去的特殊经历由当事人(或第三者)的谈话追述或用解说词记述是重现常用的手法。

重现是画龙点睛地突出某些特定时空的特定内容。删繁就简,适当集中,而不是对"过去"的简单复制。如《北方的纳努克》中破冰捕海豹和造冰屋的情节,是典型生活内容的重现,具有特殊的戏剧效果,比一般客观记录更集中、更典型。

真实再现又称搬演、扮演,是由他人扮演时过境迁的特定情节,或者运用光影声效造型,再现某种特定历史性时刻的环境氛围,作为对形象叙事的衔接和强调。真实再现一般用于历史题材和人类学纪录片。关键性情节的扮演有效地增强了作品的可视性,如《齐白石》中艾青与画家对真假画品的谈论,便起到了画龙点睛的效果。这种再现手法贵在小而精,有助于抓准典型情节和关键点。

真实再现是国际上早已运用的手法之一。如《环球》《地球的故事》《自然探索》等专栏,引进播出的优秀进口历史题材纪录片常常有成功的例子,如《毕加索》就是借助这一手段把古今历史故事讲述得清楚而生动。

真实再现虽是扮演,但却与影视表演艺术有原则性的不同。后者纵然是历史事实,也必须服从总体艺术典型化的真实,历史真实基础上的虚构和卓越表演是基本手段。纪录片的真实再现则必须服从总体纪实基调,扮演仅仅是纪实手法的特殊补充,是集中拍摄(史料)、访谈和解说词的综合叙事的一种过渡和衔接,一种特殊的时空桥梁,是写实与写意的结合,借以突出某些特定时刻中人物、环境和氛围的历史感。

真实再现虽是扮演却要控制表演。一部史学片"再现"的篇幅不能过长,否则,历史人物表演过实、过多则会破坏总体纪实的完美统一,甚至"弄真成假",影响作品的文献价值。

真实再现是人类学纪录片中有时出现整篇章乃至整部作品的重演。那是考察和写史的结合,是对"已逝"现象的"复制",是特殊的影视纪实艺术,而不是虚构的影视艺术。

在历史文献性作品中,真实再现通常会注意如下几点:第一,少而精,在一部作品中,再现越少越好,过多地重演必然影响纪录片的纪实品格;第二,简而凝练,再现要"惜墨如金",高度简洁、集中,并融入相关史料之中;第三,虚实结合,以虚代实,尽量通过光影、声音效果完成,

避免真人实景,出现特定人物时,不轻易用表演者实实在在的正面近景、特写。

### (五) 模拟再现

在历史题材作品中,有一种模拟演示法,既是对考古活动和成果的记录,又是对历史之谜的破译,显示出特有的魅力。如《悬棺之谜》之模拟吊装棺材,日本纪录片《金字塔》中解剖金字塔塔顶构建原理的仿建拍摄等都是成功的范例。这种模拟再现是复原历史内容和复原行动的跟踪记录,是对古人和今人智慧的同时展示,是一种用于特定内容的特殊拍摄方法。

模拟再现的条件是历史内容的神秘性和模拟复原的可行性。神秘性使得模拟复原拍摄具有科学层面和观赏层面的双重价值。可行性是一种考古成果,复原工程是考古成果的剖析和演示,是对某种结论的肯定或否定,因而充满了悬念效果,不加干预地记录这一复原过程便构成了有声有色的好作品。

模拟再现记录的是考古专家的研究活动和众多员工们的"模拟施工"以至摄制者自身。记录今人层层诠释神秘之核心,便是作品的基本构架和内容。如金字塔顶巨石如何运达、如何安装、沙子起什么作用等,无一不是充满知识性、趣味性的神秘环节,也是连环悬念。解释随着施工过程的逐层剥开渐露神秘核心。有的作品模拟过程,通过多机拍摄,交叉展示,构成对古老之谜、现代之谜的立体化记录。

## 五、电视纪录片创作注意事项

电视纪录片创作是项系统工程,它涉及方方面面。除了创作状态、创作手段和创作方式外,还需要注意恰当地把握社会交往,准确地掌控主观干预,适度地控制片比等问题。

### (一) 社会交往问题

拍摄内容和时空跨度相对较大的电视纪录片,不可避免地要与人打交道,这涉及创作中的社会交往问题。许多摄像师在人物采访拍摄中,都苦于难以拍摄到被采访人物真实自然的状态和他们发自内心的真诚谈话。在人物采访拍摄中,与被摄对象尽快建立一种互相平等,互相谅解、信任的关系是很重要的,摄像师要尽可能帮助被摄对象消除紧张情绪。

### (二) 主观干预问题

作为纪录片创作来说,绝对不"干预"是不可能的。广义而言,创作过程中与被采访者的接触,对内容的选择、拍摄中的取舍、访谈时的提问等都是干预。干预是主观意识的突出体现,前期采访拍摄要不厌其烦,与选题有关的各种反响要广征博取,后期编辑才有充分选择材料的余地。

### (三) 片比控制问题

片比的多少,由拍摄纪录片的质量要求决定。就一般的纪录片来说,为了保证编辑在剪辑片子时有充足的镜头来表现主题,拍摄素材与成片比例一般至少是5:1,甚至10:1。但这里所说的素材绝不是未经思索随意拍下的可有可无的镜头,或是在一个拍摄点上重复多次拍摄的毫无意义的镜头。因此,实际拍摄中,摄像师要把握以下几点:

（1）做好充分的准备工作。摄像师在拍摄之前，要尽可能做好各项准备工作，包括熟悉概况和背景材料，参加调查研究，察看拍摄场地，拟定拍摄提纲，完整地、记录下事物变化发展的过程。

（2）认真拍摄好每一组镜头。

（3）主体镜头要拍摄得精彩、充分，确保素材充足。

（4）注意介绍环境。片子中要拍摄介绍外貌、展现环境的镜头。

（5）注意时空的衔接问题，避免"跳"，以提高节目的质量。

（6）拍摄足够的间隔镜头，它可以起到压缩时间和缩短过程的作用。

（7）注意声音的完整性。实际拍摄中，要注意兼顾声音的衔接。

（8）拍摄一部分"中性"镜头。"中性"镜头指镜头的内容没有鲜明的特色，不直接说明什么问题。

（9）不要依赖资料片。不必运用的资料镜头应一律不用，要坚持现拍。对于必须运用的资料，即使再老、质量再差也应该用，因为资料的价值并不在于它的技术质量的好坏。

## 第三节　电视剧的拍摄与创作

电视剧是影视艺术的一个品种，它通过电视屏幕进行展现，拥有观众数量众多，具有广泛的群众性。

从公认的世界第一部电视剧——1937年英国人皮兰德罗创作的《花言巧语的人》算起，世界电视剧史已走过80年的历程。

电视剧是电视的派生物，是现代化的电视传播媒介和对诸种艺术博采广纳、自成一体的结晶，是同广播剧、电影、舞台剧竞争的艺术品种。在电视传播方式上，是一种崭新的思维方式，一种全新的叙事、抒情及心理暗示的语言、表达手段、方法、技巧。电视表达方式不同于日常的语言、文字，也不同于其他艺术的表达方式。这不仅因为电视创作时运用的物体材料、技巧手段不同，而且艺术规律和创作方式也与其他艺术创作迥异。其中最基本的还是电视摄像，因为它是电视剧艺术创作的技艺保障。

### 一、电视剧拍摄创作程序

电视剧创作过程是一个有机的整体，落实到电视拍摄工作中，各部分和各阶段的拍摄是否顺利，都在一定程度上取决于其他部分的成功与否。电视剧拍摄有时间限制，并且基于时间、经费、拍摄对象、主要演员、群众演员等各种原因考虑，许多工作是无法重复的。因此，电视剧的拍摄需要制订一个详细的计划，使得拍摄工作有条不紊，同时要遵循一定的程序去完成。

### (一) 电视剧拍摄的准备工作

电视剧拍摄准备工作大致分为两个部分：一是熟悉剧本、整体构思、分镜头准备；二是准备器材、熟悉拍摄场景、了解演职人员等。前部分是思想准备，它是电视摄像师进行艺术创作的前提，后部分又可称为组织实施，它是电视剧拍摄工作顺利进行和圆满完成的保证。

### (二) 电视剧剧本的准备工作

剧本是运用电视语言表现出来的范本，它用具体化的电视语言塑造了电视艺术作品。它建立远景、中景、近景镜头的调用方法，把握镜头组接的节奏，列出特技要求并做出其他方面的全盘考虑。强调编剧工作创造性思维的真正意义在于：这是唯一可以不受拍摄材料干扰而对电视片做出全面审视的阶段。这个阶段可以在深思熟虑之后，对电视剧的整体结构、剧情的发展以及实现剧情的电视表现手段做出决定。电视剧开拍前的准备工作中，对剧本的具体修正和改进会始终贯穿于电视剧的制作过程，剧本通常只提供主要内容，在拍摄和剪辑阶段也需要对它做出各种重大改动。

剧本的准备工作一般分五步进行：构思、处理大纲、编写剧本、拍摄剧本、拍摄进程。对电视摄像师而言，最为关注的可能还是拍摄剧本和拍摄进程。

在编写剧本阶段，处理大纲被分解成一个个段落，以电视语言表现出来。这里，影视剧独特的风格开始呈现，对话、解说、大致音效和其他声音问题都已写进了剧本。电视剧剧本构筑了每一个镜头，勾勒出作品的戏剧或电视形态，并传达出影视剧应有的氛围。可以说，影视剧剧本是编剧阶段可读性最高的部分。

### (三) 拍摄剧本的准备工作

此时的剧本已将整个电视剧剧情彻底分解为一个接一个的具体镜头。编剧要尽可能设想到使用什么样的镜头及每一个镜头的效果，用一个个独立的镜头表现电视剧剧本的情节和场景。具体内容包括：选用哪一种景别（全景、远景、中景、近景、特写等）、拍摄角度、环境氛围、被摄主体的运动、摄像机的运动等。

剧本到了拍摄进程阶段，已将分解为独立镜头的拍摄剧本转化为便于摄制人员操作的工作程序。

对具体一场戏的剧本和拍摄，可以在以下几个方面进行变化调整：镜头数、景别（全景、中景、近景等）、镜头长度、被摄内容、拍摄角度（仰视拍摄、俯视拍摄、平视拍摄等）、构图、摄像机运动、被摄主体的运动、剪辑节奏、声道控制等。这些要由编剧根据经验做出判断，由摄像师去独立完成，综合以上因素有利于取得最优的摄制效果。

### (四) 摄像器材等准备工作

开拍前，所有的摄像、照明、音响等器材都应充分准备好，并对所有可能出现的意外情况作出估计，外景拍摄时尤其如此。

## 二、电视剧拍摄中的场面调度

场面调度一词出自法文,其原意是"摆在适当的位置"或"放在场景中"。场面调度用在舞台剧中,有"人在舞台上的位置"之意,主要是指导演按照剧本的情节和剧中人物的性格、情绪,对一个场景内演员的行动路线、站位姿态、手势、上场下场等表演活动所进行的艺术处理。这些舞台表演动作的总和即为戏剧艺术中的场面调度。

影视艺术中的场面调度在舞台戏剧艺术的基础上得到广泛而深入的补充和发展。就影视艺术而言,其场面调度是指演员的位置、动作、行动路线及摄像机的机位、拍摄角度、拍摄距离和运动方式。其场面调度的方法多种多样,常见的如纵深场面调度、重复性场面调度、对比性场面调度、象征性场面调度等,以此形成影视画面的不同造型、不同景别,揭示出剧中人物关系及其情绪变化,获得不同的银幕效果。影视场面调度的核心是演员调度,但它又是通过镜头调度来体现的,目的是以画面中的人物表演一场戏的内容和主题。

电视场面调度包括人物调度和镜头调度两个方面,借助于摄像机镜头所包含的画面范围、摄像机的机位、角度和运动方式等,对画框内所要表现的对象加以调度和拍摄。在电视剧拍摄过程中,电视摄像师在充分运用基本技能的基础上,更应充分运用所掌握的一切造型表现技巧,积极进行电视场面调度,将其作为深化剧情、反映现实生活、突出主题思想、完善画面造型的一个重要手段。

可以说,电视场面调度是一个对画框内的画面形象和视觉效果进行安排和统筹调度的系统工程。场面调度得好,画面主体的表现就能更突出,画面信息的传递就更充分,主题思想和创作意图的表达就更为鲜明而深刻。电视场面调度有利于创造出典型化、富有概括力的视觉形象,并且能够使这种画面表现形式更加真实自然、富有创意,从而活跃和推动观众的联想和想象,满足观众的审美享受和欣赏要求。

### (一) 电视场面调度的特点

在电视剧的拍摄过程中,强调通过人物的位置安排、运动设计、相互交流时动态与静态的变化等造成的不同画面造型。应该说,电视场面调度中的镜头调度是电视剧艺术创作的重点和难点,它需根据不同的拍摄方向(如正、侧、斜侧、后侧等),不同的拍摄角度(如平、斜、俯、仰等),不同的拍摄景别(如远、中、近景及特写等),不同的镜头运动方式(如推、拉、摇、移、跟、升、降等),获得不同视角、不同视域的画面,展现作品主题。

场面调度特点如下:

(1) 电视场面调度克服了舞台调度固定、视距不变的局限,可以引导观众从不同距离、不同角度和不同视野观看画面中的形象和内容。电视剧场面调度凭借摄像机镜头的运动变化,改变画面框架中被摄对象的大小、方向、面积、角度等,这实际上也就改变了观众固定的视点。

(2) 电视场面调度展现广阔现实生活空间。戏剧观众被当作是舞台的"第四面墙",所以舞台调度的空间只有三面。而电视场面调度的空间则是全方位、多角度、立体化的,不受"第四面

墙"的限制。

(3) 电视场面调度丰富了人物调度和镜头调度的内容。随着电子科学技术的发展,日益复杂多变的画面造型效果,再加上景别的两极拓展,使得电视场面调度可以做到"观察入微"。

(4) 电视场面调度具有很大程度的强制性。电视场面调度以镜头作为基本表意工具,电视摄像师在镜头中选择什么景别,观众就只能收看到什么画面。观众的选择自由实质上已被场面调度所取代。所以,电视剧摄像师在拍摄过程中,一定要充分理解导演或编剧的意图,充分理解把握好剧情,想观众之所想,拍观众之欲看,能够以精确、到位的场面调度和画面语言去表现内容和主题。

（二）电视场面调度的作用

电视场面调度是电视摄像师塑造画面形象、进行画面空间造型的重要手段之一。在电视剧艺术创作中,摄像师恰当的场面调度是影响镜头组接、内容表达、形象塑造等至关重要的因素。电视场面调度的作用主要体现在以下几个方面：

(1) 增强电视画面的概括力和艺术表现力。电视场面调度是画面造型的重要环节之一,通过摄制人员有意识、有目的调度,能够极大地丰富画面形象的表现形式,丰富画面语言和造型形式,增强电视画面的概括力和艺术表现力。

(2) 渲染环境气氛,创设特定情景和艺术效果。电视画面是通过视觉形式来传递信息、表达情感并感染观众的,而电视场面调度可以运用多种造型技巧组织画面形象,通过镜头运动和画面形象来外化和营造特定的情绪和氛围。它通过场面调度创设特定的情景和艺术效果,渲染环境气氛。除镜头调度因素外,对情绪或情感的负载物的调度也能够用以营造一定的画面效果。

(3) 可以形成人物活动及事件过程的完整印象。电视场面调度可以通过一系列不同角度、不同景别的画面,作为蒙太奇镜头表现被摄人物活动的情景和局部细节,并经由这些画面的组接,形成人物活动及事件过程的完整印象。

(4) 电视场面调度有助于形成画面的节奏变化。通过调度所形成的镜头景别大小、镜头长短、镜头运动速度快慢的变化,以及对被摄对象的静态造型、动态造型及动作速度等方面的把握,可以实现对电视剧剧情发展的轻重缓急的控制,表现出明显的节奏变化。

(5) 有助于刻画人物性格,反映人物的内心活动。电视场面调度担负着传达剧情、刻画人物、反映人物内心活动的任务。如国产优秀电视剧《凤凰琴》便是在场面调度上吸取电影纵深场面调度的经验,丰富了画面造型语言。

### 三、电视摄像师在电视剧创作中的地位和作用

任何优秀电视剧的产生,都是全体工作人员共同努力的结果,既要导演、编剧编导有方,也要演员着力表演,还要灯光师、道具师、化妆师、剪辑师、后勤保障人员等的密切配合,所有

人的努力都围绕一个目标,那就是更好地运用电视画面语言以及电视表现手段刻画人物形象、表现主题思想、赢得观众认同。

### (一) 电视摄像师是电视剧导演、编导思想的忠实执行者

电视剧、文学剧本确定以后,导演会和电视摄像师及剧组其他成员商讨出一个成熟的拍摄剧本,以此去安排整部电视剧的拍摄工作。除非导演将编剧、拍摄集于一身,否则就需要充分发挥摄像师的聪明才智,去钻研电视剧的文学剧本和拍摄剧本,彻底领会导演意图,并予以贯彻执行。电视剧《天下粮仓》整洁流畅,与电影画面颇为相似,关键是该剧导演吴子牛本身就是电影导演,所以其麾下的电视摄像师在拍摄过程中,自觉地贯彻了其拍摄风格。

### (二) 电视摄像师是电视语言艺术的创作者

随着现代科学技术日新月异的进步,以及电视艺术创作经验的不断积累,电视艺术语言的"创造潜能"得到了发掘,并在短时间内插上了"想象的翅膀"。电视剧是叙事艺术,叙事的核心离不开对人物的塑造,离不开对场景的描绘。电视摄像师往往用最独特的视觉语言艺术去创作人物,形象地表达主题思想。

在电视剧创作过程中,电视摄像师是集技术与艺术才能于一身,因为对场景的熟悉程度、场面调度水平、镜头拍摄等诸多工作,直接关系到电视剧摄制水平,所以,电视摄像师在电视剧创作中的地位是十分重要、不可或缺的。

## 第四节 音乐电视的拍摄与创作

"音乐电视"这个名字是于1981年出现在美国,内容主要是流行歌曲,是歌曲配以视觉形象再创作的产物。音乐电视最早的原型是配合音像制品发行而制作的广告,现在已经发展成为一种新的艺术门类,并逐步风靡全球。

近年来,开始出现了"MV"的提法,意思是"Music Video"。原来的音乐电视"MTV"范畴有些狭窄,因为"音乐电视"并非局限在电视上,还可以单独发行影碟,或者通过手机、网络等媒体方式进行发布,所以,采用"MV"来表示音乐电视更为准确。音乐电视是一种视觉文化,是建立在音乐、歌曲结构上的流动视觉。视觉是音乐听觉的外在形式,音乐是视觉的潜在形态。

对于音乐电视的拍摄创作,导演应对整部片子的基调有一个基本的设计,拍摄风格也要有明确的定位。音乐电视的拍摄更加讲究运动感、节奏感与韵律感,画面的构图也更为精致、更为艺术化。音乐电视的镜头强调意境与感染力,感性的、情绪的镜头占了绝大部分。夸张的拍摄是音乐电视常用的手法,扭曲与变形已是家常便饭,目的在于追求视觉形象的冲击力与感染力。

年轻是音乐电视表现的核心和主题,音乐电视不强调拍摄的真实性和客观性,而是重在表现被摄对象的情绪特征以及音乐所传达的抽象美与心理感受。

## 一、音乐电视的取景与构图

在音乐电视的拍摄创作中,景别是一种最重要的、最外在的视觉语言形式。从严格意义上讲,景别的运用是导演最重要的叙事要素,是摄像师需要优先考虑的视觉造型手段。

音乐电视的景别虽然也是由远景、全景、中景、近景、特写组成,但是这五种景别的使用频率却是不同的。音乐电视为了突出镜头运动的节奏感,中、近景被大量使用,其次是特写。大全景仅仅是过渡景别,有时也用来抒情,表现心情开阔或心旷神怡的状态,而远景使用得极少。

### (一)中景

音乐电视强调歌手的情绪,因此中、近景被频繁使用,加上歌手有时会边歌边舞,中景更有利于表现动作的动势和幅度。如麦当娜的《冰冻》(Frozen),为了表现麦当娜的美妙舞姿,频繁运用中景来强调其动势,随着镜头的丰富变化,富有神韵的舞蹈动作在中景中会得到准确传达。

中景对人的视觉所产生的冲击力,不如近景与特写,它会显得有些过于平衡和完满,缺少动感和变化,但只是在摄像机机位处于静止的时候才会有这种感觉。所以,在拍摄中景的过程中,一定要让摄像机动起来。音乐电视是音乐的外化物,而音乐最大的特性就是在时间流动中完成,运动是音乐的主要构成要素,音与音的衔接靠的是流动的韵律,音乐电视画面的组接则是靠运动镜头的丰富变化来达到的。

### (二)全景

在音乐电视中,全景的使用频率也较高,必须很好地设计与安排,否则会显得呆滞与停顿。在叙事结构里,全景是不可少的要素,它可用来确定事件发生的环境空间,为情节确定特定情景。在音乐电视中,全景是全片基调之所在,因此也是剪辑的支点,全片的影调、光影变化、色彩、明暗对比都是以全景为基础进行剪辑的。大全景的运用在音乐电视中非常少,因为受电视屏幕画幅的影响,电视不可能像电影屏幕那样有更广阔的屏幕空间来表现巨大的场面以及气势恢宏的场景。但如能使用得当,也能创造出很好的镜头效果。如罗槟的音乐电视《示爱》(Show me love),就运用近景与大全景的对比来形成构图上的反差,加之颜色上冷暖色调的对比,营造出一种特殊的艺术效果。

### (三)近景

这一景别镜头是用来表现情感的,着力表现人物的面部特征与表情。近景在过去的影视理论中常被忽视,认为它只是一种过渡性的镜头,处于中景与特写之间,缺少个性。可是在音乐电视中,近景却是最重要的景别,歌手的口形与激情的宣泄以及细微的情绪变化,全靠近景的刻画。歌手的内心状态,细腻的情感转变,也都与近景的表现有关。如韩国音乐电视《逝去的爱》,在近景的运用上可谓是匠心独运。透过一扇透明的玻璃窗,淅淅沥沥的雨水洒落在窗户

上,歌手的脸紧贴窗户,表达了对爱情的特殊感受。这部音乐电视几乎大部分用近景来表现歌手的内心世界,但我们并不感到枯燥,对音乐的理解由于近景的诠释反而更加深刻。

(四) 特写

特写是音乐电视中最常用的景别之一。音乐电视的特写与一般的影视作品不同,其特写在构图上不只是为取得完整与平衡,还强调局部的描写与夸张。即使是特写,在音乐电视中也是处在运动状态下。如韩国的音乐电视《不道德的爱》就充分利用了特写这一功能,非常细腻地刻画了主人公复杂的心情。为了表达人物的复杂心情变化和矛盾冲突,这部音乐电视通过使用大量的各种各样的特写镜头,创造出了十分感人的艺术形象。音乐电视与普通影视作品不太一样,它追求视觉的强烈感受、局部细腻的变化以及瞬间的表情状态,一颦一笑都要加以捕捉。音乐电视的特写有些像广告摄像作品,它的取景并不强调被摄对象的居中,或留下天头与地脚,它可能只是被摄对象的半个脑袋或半张脸,却要求构图的造型美感与情感捕捉的准确性。音乐电视构图,更倾向于时装或摄像构图,它讲究视觉的造型性、可视性,讲究视觉的冲击力与张力。

## 二、音乐电视的动态摄像

对音乐电视中的镜头类型进行统计会发现,运动镜头出现的频率是最高的。在音乐电视摄像方面,动态的摄像主要用于表现被摄主体即歌手的运动状态。被摄主体内心的情绪、外在的激情,在歌唱时会随着音乐的跌宕起伏而相应改变。这种变化有时会体现为一个连续运动过程,要准确地捕捉这一运动过程,表现这一过程的细微变化,就需要掌握运动摄像拍摄的各种技能与技巧。此外,歌手在表演中会沿着导演或剧情规定的路线,形成一个表演的动态轨迹。

(一) 运动摄像

运动摄像是指改变摄像机的机位、光轴或焦距而进行的拍摄过程。一般可分为推、拉、摇、移、跟、升、降、综合运动八种形式镜头。在音乐电视的摄像创作中,常用的运动摄像有移动、升降、推拉几种。

1. 移动拍摄

音乐电视可能是所有影视作品中运用移动镜头最多的。音乐电视强调运动,突出视觉镜头的运动节奏,这样,对移动拍摄就有了强烈的要求。移动拍摄是把摄像机镜头当作人的眼睛来使用的,让观众用移动的视线,在移动的环境下关注演员的表演。

移动拍摄时,由于被拍摄对象总是处在不断的运动状态下,所以,移动镜头既是歌手表演的艺术记录,又是一名观众在客观地欣赏歌手,也就是说,移动镜头既有主观性也有客观性。移动摄像对于表现数量庞大的群众场面、复杂的景别以及纵深感强、层次感强的场景有独特的优势。尤其一些加进了扭秧歌、舞狮耍龙、跑旱船等的音乐电视,要是没有移动拍摄,根本无法去表现其多变的舞姿和复杂的动作。许多民歌类型的音乐电视就是运用移动摄像较好的范

例,如解晓东的《今儿个真高兴》、陈红的《咱们的大中华》等作品。

2．升降拍摄

利用升降机来拍摄音乐电视,是专业音乐电视人的常用手法。升降运动平衡流畅,更加具有音乐性,也更加具有节奏感。在音乐节奏的伴随下,升降拍摄与音乐的节奏保持同样的动态、速度,会收到视听合一的效果。

一般而言,升降镜头擅长表现送别场面或用于片子的结尾。在许多音乐电视中,当看到依依惜别的场面时,往往用升降镜头来完成。如音乐电视《人在天涯》,当片中表现两位恋人"执手相看泪眼,竟无语凝噎"的场面时,摄像机镜头缓缓升起,形成了独特的视觉效果。

3．推拉拍摄

推镜头,由于镜头由远到近的移动,对于强调被摄对象的某部分或某一特征、突出主体目标、明确所要表现的主体人物或物体是一种有效的手段。推镜头完成了从大景别到小景别的过渡,在音乐电视中擅长表现说唱歌曲(RAP)的镜头。摇滚乐类型的音乐电视中也常用来描写歌手因亢奋而扭曲的脸,如《梦回唐朝》中的某些镜头片断。

拉镜头是推镜头的逆向运动,它在音乐电视中只是辅助镜头。在表现全景或远景时,常常用到拉镜头,这对于交代故事情节发生的具体环境,以及歌手活动的范围都很有好处。拉镜头保持了时空运动的连贯性,以及景别递进变化的层次感。拉镜头的节奏特征是由紧到松,画面逐渐展开,豁然开朗,人的心情也逐渐放松。在适当的时候,使用拉镜头,可以达到一种感情宣泄的畅达效果。

（二）特技拍摄

自从音乐电视中引入动画特技以来,如今,三维动画特技已成为其重要的构成因素。最早在音乐电视中使用特技的,可能要算美国的著名歌手迈克尔·杰克逊。在其音乐电视《黑与白》(Black and white)中,有许多地方运用了动画特技的效果,并有机地将三维电脑动画与其他镜头紧密地结合起来,使其成为一个和谐的整体,共同去完成人物的塑造和主题的表达,而不是仅仅成为与影片毫无关系的浮华装饰。如麦当娜的音乐电视《冰冻》(Frozen)就是运用电脑三维动画的经典之作。

（三）运动摄像与音乐节奏的协调

音乐电视的画面因为要配合音乐,所以其镜头运动以及机位的运动都必须遵循音乐的律动规律。在音乐声中,摄像师对镜头的处理,如推、拉、摇、移、跟、升、降都要和音乐的节奏一致。

## 三、音乐电视的拍摄技巧处理

音乐电视从20世纪80年代诞生以来,在拍摄技巧上发展速度最快,变化也最丰富,它给摄像艺术带来了发展的新契机,带来了新的审美意识和观念。

音乐电视拍摄必须根据音乐的节奏、音色、运动状态、肢体动作、旋律的起落来进行,并需

要掌握一些处理技巧。

(一) 结构元素的处理

一首音乐,不同部分在拍摄创作过程中处理的方式是不同的,特别是前奏、主体、间奏和结尾之间的过渡,在正式拍摄之前,都要进行精心设计,确保画面的拍摄和剪辑与音乐的节奏及氛围和谐一致。

细节的处理是音乐电视拍摄创作的一个重点。

1. 过渡段落的衔接处理

拍摄音乐电视时,有经验的摄像师或导演都会预先拍摄一些过渡素材,以备后期编辑时用。

一般来说,音乐电视的过渡段落,通常由一些与片子有关联的空镜头组成,可以是花草、蓝天、白云、夕阳、大海,也可以是翩翩起舞的人群、熙熙攘攘的闹市、奔驰的骏马等。

过渡处理的好坏,体现了导演把握音乐电视整体结构的能力。如邦·乔维的音乐电视《玫瑰花床》就是在过渡段落处理方面的经典之作。前奏从外景起伏的山峦导入,镜头是俯拍效果,广阔的视野、美丽的山峰,吉他手站在山巅,奏响激越的琴声,响彻云端。雾霭茫茫,山川辽阔,展现在人们面前的是一派壮阔的景象。中段是一段吉他独奏,这一过渡段落使用航拍完成。画面的组织比开始的前奏段落更为激动人心,更加摄人心魄。完美的过渡段落不仅对后面音乐高潮的到来起到了强烈的推动作用,而且激发了观众的丰富想象力,让情感得以无拘无束地驰骋,犹如天马行空,一日千里。齐秦的《一无所有》中间过渡段落设计得也十分精彩:摇曳的野草、倒着行走的少女、雾气笼罩的城市幻影,都巧妙地表现了歌曲的多维理念。

过渡段落在整个音乐电视结构中应该遵循全片的逻辑线索,不应该游离于片子的主旨之外。此外,利用过渡段落可以处理某些需要含蓄表达的场面。如音乐电视《你走的那一天》,当片中的两位主人公相拥在一起接吻时,马上出现一个过渡镜头:一片辽阔的天空,万里无云,给人一种爱的联想与感觉。音乐电视《纯红》(Simply red)中也有类似的处理方法,在音乐的高潮处,广场上一群鸽子腾空而起,飞向蓝色的天空,将歌手的高亢情绪表达得淋漓尽致。

有的过渡段落也可以用来处理影视作品的张弛节奏关系,以放松一下快节奏或视觉的紧张度。瑞奇·马丁的音乐电视《Livin la vida loca》,就采用了这样的过渡段落的设计,在激烈奔放的舞蹈场面中,加进了雨中轻歌曼舞的过渡段落镜头。使用慢镜头处理,使舞蹈场面更加优美与诗化,给整部片子营造了抒情浪漫的气氛。慢镜头的处理柔化了片子的强度,使高潮的到来更为有力,视觉的感受也更为强烈。

过渡段落关系到音乐电视全部结构的有机性和整体性。

(1) 前奏。

第一,开门见山式。有的音乐作品前奏非常短,有时就是几个音符,随即就进入歌曲的第一段落。如法国的音乐电视作品《起舞》(Going to dance)就是最明显的例子。音乐响起之后,出现在人们面前的是一个吉他的琴孔,透过琴孔可以看见六根琴弦,镜头从琴弦中穿过,逐渐聚

焦在一只驼红色的旧沙发上,紧接着,镜头切到弹奏吉他的男子,他的手指在拨弄着琴弦,神情陷入深深的回忆之中。

第二,渐进导入式。大多数的音乐电视对前奏所采用的方法是渐进的,尤其是音乐本身就有着长长的前奏段落,这时,为了使画面的处理与音乐达到一致,就需要使用空镜头,或用情节带动画面展开。如王杰《红尘有你》,前奏的处理就是利用空镜头渐进导入的。音乐声起,第一幅画面是山水画的风格,远处青山隐隐、雾霭茫茫,再接着是一处两层的木房子,一只猫从草丛中穿过,最后画面落定在爬满青藤的小屋前。

(2)间奏。

间奏是音乐中乐句与乐句、乐段与乐段之间的过渡音乐片段,用来连接音乐的段落、推动音乐的发展,间奏是音乐发展的推动力与激活因素,是具有个性的音乐元素。

间奏的画面处理,主要是用来推动画面情节向前发展,或调整情绪,或激发情感,推动高潮的到来。有的间奏正好与鼓点的加入同步,鼓声即是间奏的一部分,而利用鼓点的敲击,配上转换快速的画面,可以有效地表现高潮的情绪与激情。如音乐电视《大大的世界》(Big big world)就是这样来安排画面的。利用快速的推拉和虚化的影像处理,城市的街道以及街上的广告牌、霓虹灯在间奏鼓点的击打下,形成同构的效果,同节奏一致,一样的律动、一样的情绪,将高潮部分突出、强化,给人留下深刻的印象。

(3)结尾。

结尾是音乐的完结,是整部作品的结束。结尾有时还是高潮的顶点,是作品的画龙点睛处。结尾的处理也是见仁见智的。如崔健的《让我在雪地里撒个野》,就是用一扇关闭的故宫红门作为最后一个镜头,结尾干净利索,让人回味。当然,如果结尾能够达到"余音绕梁三日不绝"的效果,那就达到最高境界了。

2.拍摄细节的处理与安排

音乐电视的拍摄讲究细节处理和精细安排,这些细节不仅具有画龙点睛的妙处,还是全片最具震撼力的地方。如迈克尔·杰克逊的《大地之歌》中就有这样的一段巧妙设计,音乐高潮与动作的细节表演结合在一起,当激昂飞越、撼人心魄的音乐奏响,迈克尔·杰克逊一声"啊"石破天惊,画面上是一双捧着泥土、颤颤发抖的手,泥土从手的指缝中飘洒下来,造成强烈的视觉冲击。

有的细节还是全片的关键,它不仅是推动剧情发展的动力,还是造成矛盾冲突的关键所在。像《镜子》这部音乐电视中的一个细节就是如此。在片中,妻子无意间在梳子上发现了别的女人的长发,由此意识到丈夫对自己的不忠,从而引起两人冲突,最后婚姻破裂。这一根长发作为细节处理,可以说很有创意,这不仅省却了累赘的絮絮描述,也符合生活实际。

此外,细节安排在音乐电视中,不仅能使之锦上添花,还具有刻画人物性格的功效。有的片子在细节处理上,注意描写人物的内心世界,并通过细节来强化主题。如音乐电视《我宠爱的宝贝》(My favourite thing)中,歌手扮演一名流浪者,寒风凛冽的冬夜,独自闯进了一幢豪宅,

在房子的大厅里,她仿佛回到了过去。甜蜜的童年,温暖的大床,她独自抱着洋娃娃,躺在柔软的被子里,随着音乐响起,她翩翩起舞……这时洋娃娃就成了过去的象征物,片子强调了洋娃娃这一细节,使人感慨万千。

音乐电视的细节不仅仅是用来促进情节线索的发展,加剧戏剧冲突,突出或强化人物矛盾关系,还有用来配合音乐的节奏,纯粹属于摄像艺术效果的细节,或是刻画音乐形象,或出于审美和情感宣泄的需要而设计安排的。如张艾嘉的音乐电视《爱的代价》中,配合竖琴的一连串琶音而设计的珍珠滚落的细节镜头,还有张楚的《姐姐》中用小军鼓急促敲击,配以汽车排气管排出腾腾热气的细节镜头,都是出于视听合一的艺术安排而设计的。

### (二) 造型元素的处理

音乐电视的艺术性和美感不仅在于结构元素的优化,而且在于画面造型元素的恰当建构。其造型元素包含线条、形状、光线、色彩等,现仅对音乐电视画面造型效果影响最为强烈的色彩和光线作分析。

#### 1. 色彩的艺术处理

在音乐电视中,色彩的处理与应用具有两重性:视觉上的具象性和感觉上的抽象性。歌曲的音乐旋律、歌词内容,能够提供一种色彩基调。音乐电视的色彩较为绚丽多姿,变化丰富。色彩节奏可以明快活泼,也可以温柔淡雅。有时可以大红大紫,有时则犹如一曲蓝调布鲁斯,如泣如诉。音乐电视的色彩处理关键,在于整体结构上的构思运用。如《一首老歌》《又见茉莉花》中,将黑白影调部分作为一个空间处理,并与彩色部分交替使用。运用上,让黑白部分具有更多诗意功能,并在黑白(写意)与彩色(叙事)对位中形成对音乐、对诗词的表达。如《黄河源头》中将大面积的红色调作为主基调来运用,热烈而奔放,歌颂黄河,歌颂中华民族,歌颂中华五千年文化,在视觉上形成对应。在《东西南北大拜年》中,为刻意表现中国传统春节的习俗,画面以红色的色彩为主,这种色调处理将改革开放后人民过上好日子的情景,通过色彩表达了出来。在《霸王别姬》中,暖色的主观红橙色调贯穿始终,用以反衬楚霸王与虞姬分别的悲剧气氛,有意造成色彩情绪上的巨大变化。在《月亮船》《一片艳阳天》中,则强调色彩丰富的变化,并提高色彩明度,以加大色彩效果上的欢快情绪。

色彩的选择和运用在音乐电视的摄像创作中,不再是简单的再现和表现,而是用来作为视觉语言和情绪语言以及整体结构上的风格效果的应用。它不但符合人们的色觉欣赏趣味,更能表达作品主题,同时在叙事、张扬创意风格、导演情感等方面也有重要作用。无论运用什么样的色彩,都要有整体性、鲜明性、视觉性和情绪性,都要让观众觉得有美感,给人以温馨、感染力。

#### 2. 光线的艺术处理

在音乐电视的拍摄创作中,灯光的合理布置与艺术化使用,可以提高画质、画面的可视性以及人物造型的美感。因此,对灯光以及用光的了解,也是音乐电视拍摄创作中的一个重点。

(1) 演播室的光线处理。

大多音乐电视镜头是在演播室里拍摄,并通过后期的特技以及动画合成来完成的。这样,演播室的拍摄用光就非常重要了。对音乐电视而言,演播室拍摄的镜头大多数是作为抠像的前景,因此,演播室的灯光处理实际上就是抠像的灯光处理。

电视抠像所要求的灯光,首先是演播室的灯光,照明应该具备一定的拍摄条件,除了要对演员本身的表演进行布光外,还要对蓝色背景进行布光。蓝色背景的光照要非常均匀,而且要将蓝色的色调进行强调,这对于后期的抠像十分重要。演员的布光也十分重要,主光要充分表现出被摄对象的明亮度、立体感与艺术的要求,辅助光、背景也要根据要求而进行调整。

(2) 外景的光线处理。

外景现场因为不像演播室那样可以对光线进行有效控制,而且由于条件的限制,有许多想象不到的因素,给布光造成困难。要对外景的光线和照明条件有所了解,同时根据剧情或音乐电视的要求对灯光进行有效使用。

## 第五节 电视广告的拍摄与创作

电视广告是通过具体直观的画面形象来表现内容、传达广告信息的。在电视广告的创作中,有了好的广告创意之后,对摄像师而言,就该考虑如何运用电视摄像的技术优势和表现特长,去获取既能完美充分地体现创作意图,又能给观众提供独特的视觉审美享受的电视广告画面。

由于电视画面表现的多样性,电视广告摄像的造型手段也是丰富多彩的,多种造型元素有机统一和整合,利于共同完成画面构图、内容表达和信息传达的任务,最终完成电视广告作品创作任务。

### 一、景别的处理

(一) 远景

远景是电视景别中视距最远、表现空间范围最大的一种景别。远景视野深广、开阔,"远观其势",在广告画面中适于表现地理环境、自然风貌和开阔的场景,显示宏大的气魄。如香格里拉·藏秘青梨酒的电视广告,首先映入眼帘的是藏北高原的远景——纯净、悠远、神秘,令人遐想,香格里拉·藏秘青梨酒的纯净品质也就蕴含其中。

(二) 全景

全景视野比较广阔,较之远景,画面包含的景物范围小一些,但仍能表现被摄对象的整

体,展示比较完整的场景。全景主要表现人与环境之间的关系、人与人之间的交流以及人体的运动等。一些公益性广告或是城市形象广告往往较多地采用全景镜头,如大连、威海等城市形象广告往往通过采用一组富有城市特点的全景镜头构成。

### (三) 中景

中景适于表现人物情绪和上半身动作、人物之间的对话及情感交流、人物与他人或环境中某一局部的关系。中景将空间和整体轮廓降为次要地位,重视情节和动作,所以,中景常被视为一种叙事性景别。由于中景分散观众注意力的因素较少,因此在广告拍摄中运用得比较多,如娃哈哈曾在茶饮料广告中,以广告形象代言人周星驰作为中景镜头,由其展示娃哈哈茶饮料的神奇魅力。

### (四) 近景

近景基本上省略了环境,着重在于表现人物的情感,交代具体的细节,强调某一动作的重要性。"近取其神",近景易于刻画人物、展示产品,使观众能看清展现人物内心世界的面部表情和细微动作,易于心理参与和情绪交流。此外,对于产品而言,近景也能突出产品的特点,加深观众对产品的印象。

### (五) 特写

特写具有刻画人物性格、描绘细节的独特功能。由于特写的画面内容相对减少,因而在画面造型上能产生强烈、鲜明的视觉效果,具有强大的感染力和视觉冲击力。特写的突出强调作用,常被用在广告结尾的产品推出上,用于展示商品的图形或产品的包装,起到强烈的视觉识别的作用,如啤酒广告、药品广告等。

总之,对广告摄像师而言,景别代表着一种叙述方式和画面的结构方式。简单地说,它显示了画面所包含的景物范围的大小及主体在画面中所占的面积大小,但就其内涵而言,它是广告制作者创作思维的体现,是广告制作者对画面造型的外在要求。

## 二、角度的选择

对广告画面而言,选择角度,实际上也是对画面信息的选择,它能使画面视觉信息传达得更为凝练、准确,更富有逻辑性和说服力。

拍摄角度可以从两个方面来理解:一种是指摄像机与被摄主体所构成的几何角度;一种是指摄像机与被摄主体所构成的心理角度。摄像机几何角度包括垂直平面角度(摄像高度)和水平平面角度(摄像方向)两个内容。摄像机拍摄的心理角度可分为客观性角度和主观性角度。

### (一) 摄像方向

摄像方向是指摄像机镜头与被摄主体在水平平面上的相对位置,即通常所说的正面、背面或侧面。摄像方向发生变化,广告画面中的形象特征和意境等也会随之发生明显的改变。

1. 正面拍摄

正面拍摄能全面揭示被摄主体的外在特征,使画面与观众形成视觉交流。广告如采用人

物佐证形式,一般宜选用广告人物的正面镜头,如哈药集团的"小儿护彤片"广告,就是采用正面角度和近景景别,由影视明星宋丹丹向观众讲述此药品的疗效。

2．侧面拍摄

前侧、后侧面拍摄通常称为斜侧面拍摄。斜侧面拍摄画面活泼生动,能突出空间透视,使被摄主体产生较强的立体效果和线条透视感,有利于表现物体的立体形态和空间深度。

3．正侧面拍摄

正侧面拍摄具有明确的方向感和空间感,适于表现人物之间的相互交流以及富有动势和动感的被摄体。

4．背面拍摄

背面拍摄是从被摄对象的后背即正后方进行拍摄。背面拍摄在广告摄像中运用最多的是洗发水广告,为了突出洗发水的使用效果,广告中均采用人物背面镜头,以一头瀑布般、丝绸般柔顺美丽的发丝打动观众,能充分调动消费者心理感受,激发观众的购买欲。

(二) 摄像高度

摄像高度是指摄像机镜头与被摄主体在垂直平面上的相对位置或相对高度。这种高度的相对变化形成了三种不同的情况:平角或平摄、俯角或俯摄、仰角或仰摄。这三种摄像高度在广告创作中具有各自不同的造型效果和感情色彩。

1．平视角度

平视角度拍摄时,由于镜头与被摄对象在同一水平线上,画面中人物或物体的形状、远近比例关系等具有正常的透视结构,被摄对象不容易变形,使人感到平等、客观、冷静、亲切,适合画内画外的交流。

2．仰视角度

仰视角度拍摄能产生近大远小的空间透视,可以强调物体的高度,使人物显得昂扬挺拔。仰角在造型上容易求得简洁的背景,尤其是室外大仰角拍摄,大片天空入画,纯净空灵,抒情性强,是拍摄远景、全景的实用角度。此外,仰视角度拍摄跳跃、腾空等动作时,能够夸张跳跃高度和腾空动作,具有很强的视觉冲击力。

3．俯视角度

俯视角度拍摄,可以增强景物的线条透视,形成近大远小的纵深度和空间感,展示开阔的视野。俯视角度拍摄使画面中地平线上升至画面上端或从上端出画,使地平面上的景物平展开来,有利于表现地平面景物的层次、数量、地理位置以及盛大的场面,画面较为严谨、实在。俯视角度用于中近景或者用于垂直的大俯角,会使画面带上压抑、低沉的情感色彩。

(三) 客观性角度和主观性角度

客观性角度和主观性角度是从人的心理角度的层面上加以判断和分析的,以丰富画面表现手段,完美地传达广告的创意要求。

客观性角度,又称叙述性角度,是指依据常人日常生活中的观察习惯而进行的旁观式角

度,是电视广告拍摄中用得最为普遍的拍摄角度。无论是采用直接式、证明式、验证式,还是象征式、比较式等电视广告的表现形式中,客观性角度的灵活应用,都能给观众一种良好的收视体验,并在这种旁观中反观自身,激起某种消费欲望。

主观性角度则是一种模拟画面主体的视点和视觉体验来进行拍摄的角度。主观性角度由于其拟人化的视点运动方式,容易产生不同寻常的画面效果和出人意料的视觉感受,给观众强烈的视觉冲击,容易调动观众的参与度和注意力。主观性角度的运用,能极大地丰富观众的视觉体验和心理感受,从而增强广告的传播效果。

画面造型的新颖很大程度上取决于拍摄角度的独特,因此,对从事广告摄像的创作者而言,应该努力开掘新颖独特的拍摄角度,融入一些视觉心理学知识,为观众提供既能清晰传达广告信息,又有完美视觉享受和丰富想象力的电视广告画面。

### 三、运动的把握

电视画面是一个动态构成,它有着独特的造型表现规律。它通过摄像机的运动产生多变的景别和角度、多变的空间和层次,形成多变的审美效果和逼真的视觉感受。

把广告摄像的运动造型因素大体上分为三个方面:被摄主体的运动、摄像机的运动以及综合运动。

#### (一) 被摄主体的运动

人的视觉对运动最敏感,最容易受到运动的吸引。任何一种艺术形式都着力用自己的技巧展现运动。电视广告的摄制同样也格外注重和强调动态表现。静态呈现在屏幕上的商品,易使观众分辨不清是实物还是模型,是真的还是假的,是完好的还是残缺的,这一连串的疑问会影响观众对商品信息的接受程度,从而降低广告的传播效果。而动态呈现活灵活现地展现出商品的主要性能和功用,比静态的商品更为贴近生活和深入生活,不仅令人信服,也会对消费者产生更大的感召力。动态的展示,自然而然地为产品平添了几分生气和活力,也增加了产品的诱惑力。因此,在电视广告的摄制过程中,大多数创作者都千方百计地去挖掘和表现商品的动态,着力强化商品的动感、动势或运动的瞬间,外化商品的内在品质。

#### (二) 摄像机的运动

摄像机的运动是电视广告画面外部运动的主要因素,它分为两类。一类是间接的运动,主要通过蒙太奇剪辑来完成,比如全景跳切到近景,画面所表现的视点前移和机位前进是后期剪辑的结果;另一类运动即直接的摄像机运动,镜头的运动是直接由画面表现出来的,也就是运动的结果。

摄像机运动,是电视广告摄制者发挥创造性、施展艺术才华的重要手段,是影响观众视点和心理反应的主观介入方式,同时也是强化商品动态性的重要表现手段。摄像机运动使电视造型艺术克服了平面造型局限,开掘了电视画面的视觉表现潜能,并创造出复杂多变的画面造型效果。

### （三）综合运动

综合运动有广义和狭义之分。广义的综合运动包括电视画面表现的一切运动形式，涵盖了画面内运动和画面外运动的所有方面，诸如被摄对象的运动、摄像机的运动、由剪辑形成的画面运动等。而狭义的综合运动，则是指相对集中在一个镜头之内，把摄像机的多种运动方式，不同程度地、有机地结合起来进行的画面拍摄，形成了画面视点的多变。

无论是广义的综合运动，还是狭义的综合运动，电视画面的艺术表现形式都是运动造型，电视广告摄像所要做的就是艺术地处理电视运动的造型，在画面运动造型中传达商品信息。

## 四、技巧的运用

电视广告摄像创作除了要把握景别处理、角度选择和运动之外，还可以通过改变摄像频率、逐格拍摄、停机再拍等表现技巧，来提升电视广告画面的艺术表现力。

### （一）摄像频率的变化

摄像频率的变化是一种十分有效的表现技巧，它能明显地改变运动物体的速度，从而创造出新颖独特的广告艺术效果。

在电视广告的摄制中，时常借助摄像频率的变换达到特定的艺术目的和表达效果，常用的频率变化形式有高速摄像和低速摄像。

1. 高速摄像

高速摄像能够以很高的频率记录一个动态的图像，一般可以每秒1000~10000帧的速度记录，更专业的可达到每秒100万~1000万帧。高速摄像的突出功效是减缓了运动物体的运动速度，充分舒展每一个动作细节，把平时不易被人们注意和觉察的细微之处，清楚地展现出来，把日常生活中人们司空见惯的事物表现得不同寻常。用高速摄像表现运动，动作显得优美、飘逸、轻柔。用一组高速摄像的慢动作还可以充分传达出运动的美、力量的美和旋律的美。

2. 低速摄像

低速摄像形成的快动作压缩了物体的运动时间，加快了运动节奏，这在广告表现中是极为有用的。有时，为了更加形象、直观、传神地表现某些动作的速率，更加完美地表达广告的创意，就必须加快电视广告中某些物体的运动速度，浓缩现实生活的时间流程。采用低速摄像的创作手法，还可以加快诸如汽车、轮船、飞机的运行速度，再现艺术的真实性，让动体快速划过屏幕，给观众强烈的视觉冲击。加速的运动还能表现欢快、紧张、幽默的情绪，营造紧张、忙碌的气氛。

### （二）逐格摄像

摄像机的创造是很神奇的，在日常生活中，许多表面看起来相对静止的物体一经摄像机的创造，就都活灵活现地动起来了。

逐格摄像是指运用摄像机进行逐个画面拍摄，每幅画面相距的时间可根据需要而定，短则一秒钟、几秒钟、几十秒钟，多则几分钟、几十分钟、几个小时不等，然后把长时间内逐渐发

展变化的景物和运动过程采用抽样选点的方式,完整地记录下来,当屏幕以每秒25帧的速率将一幅幅画面连续放映出来,景物的渐变过程被高度浓缩,呈现出明显的变化态势和较强的动感。如格兰仕空调的公益形象广告,在用画面描绘清新爽洁的空气带来良好的生态环境时,用了一组逐格摄像拍摄的镜头,许多嫩芽从泥土中昂抑而出,显示出生命的活力。

在逐格摄像中,要注意两个问题:其一,拍摄每一帧画面的机位和光线条件应一致;其二,在构图上,拍摄第一帧画面时,就要为诸如花蕾开放或植物生长留出足够的空间。

### (三)停机再拍

停机再拍的拍摄方法是固定摄像机的机位对被摄景物进行位置的调整或数量的增减,然后再开机拍摄。这是电视广告表现中常用的手法,它借助于普通的摄像机和编辑机就可以完成,无须任何特技设备。当表现同一品牌不同型号的产品时,能将每件产品展现得清清楚楚,有效地增强画面的表现力和广告片的艺术感染力。如康师傅红茶的电视广告,采用停机拍摄,在固定镜头中使广告人物发生位移,给观众新鲜、奇特的视觉体验,同时又强调突出了广告人物在仰头畅饮康师傅红茶的形象。

### (四)抠像拍摄

现代科学技术为电视广告制作开辟了广阔的艺术前景,电子特技、电子动画、激光效果等使电视广告的制作手段和技巧日新月异、精彩纷呈。在现代电视广告中,许多画面是经过电脑制作出来的,电脑制作画面一般有两种形式。一种是纯电脑画面,即画面中的所有物体和图案都是由电脑软件建模计算出来的;另一种是真实物体和虚拟画面叠加出来的,这一类画面在进行电脑制作之前,需要进行抠像拍摄。

抠像就是在电脑中把一个在实景中拍摄的人物(或一个特定物体)从背景中分离出来,使背景消失,而只留下人物(或物体)和动作的过程。抠像拍摄为广告制作带来了极大的便利,使电视广告的制作和艺术表现有了更为广阔的空间。

## 五、广告创作中的剪辑意识和辩证思维

构成电视广告叙事与视觉的基础是镜头,而镜头是运动和连贯的。摄像师拍摄的画面既奠定了剪辑的基础,又制约着后期的剪辑。因此,在电视广告创作中,摄像师要有明确的镜头构成意识,在保证单一画面(画帧)、单一镜头相对的独立性和视觉可看性的基础上,还要有机地运用摄像造型元素,充分发挥辩证思维的作用,保证镜头画面的合理连贯,达到广告诉求目的。

### (一)剪辑意识

电视广告画面是一种连续的、具有造型性的视觉艺术,所有广告信息都必须从一个镜头过渡到下一个镜头,新镜头不可以突然地、无来由的"跳"出来。这就要求摄像师在创作设计、画面构成、造型元素运用以及手段组合上保持拍摄镜头的视觉连贯,避免产生视觉的间断感和跳跃感,使观众感到所摄画面的自然流畅。因此,摄像师在拍摄每一个叙事镜头画面或写意

镜头画面时,必须要将其看作是一个视觉链环中的具有连贯性整体的一部分,即必须考虑到后期的整体剪辑效果。这种意识就是剪辑意识,也就是所谓的蒙太奇意识。

对摄像师而言,在拍摄时,应注意保持镜头间的连贯。所谓连贯,就是要注意保证镜头画面中所有造型元素的延续与流畅,保证镜头画面整体效果的流畅。具体而言,就是指上下镜头中人物(或物体)的位置、动作、视线和画面光线应该统一或呼应,以保持视觉上的连贯,并符合人们生活中的心理感受。

(二)辩证思维

1. 广告摄像创作中的直接表现

直接表现是广告创作中一种常见的思维模式,在这种思维模式的指引下,一般直接将所要宣传的商品作为电视画面的主体。其特点是拍摄时不需要复杂的环境或过多的陪衬物,背景也力求简洁明快,一目了然。它需要精心地构思、巧妙地选择拍摄角度、灵活地布置灯光等。只有做到这些,才有可能使拍摄出来的作品不同凡响。

2. 广告摄像创作中的间接表现

间接表现也是广告摄像创作中的一种常见的思维模式。这种思维模式针对拍摄主体,多为与商品有一定联系的人或物,而不是商品本身,它比一般直接表现更容易引发观众的兴趣和敏感。拍摄的要点应根据消费对象来选择与该商品有内在联系的人或物,以形成有外在联系的视觉走向。间接表现还具有暗示性的特点,即不直接描述商品,而是通过再现商品的某一方面,间接地表现出与其有联系的其他方面,让消费者通过比较,了解商品的外观,产生联想,激起消费者的购买欲望。

3. 广告摄像创作中的含蓄表现

在广告摄像创作中,含蓄是指不直接表现某种商品的用途,而是通过与该商品有关联的行为,让观众领会和思索更深刻、更丰富的内容,含蓄地向观众推荐、介绍商品的优点,同时也把销售目的不露痕迹地融合在形象中。在广告创作中,含蓄的画面往往借助于比喻的技巧,通过与商品有关联的景或物的具体表现,让观众能思索更多、更深刻、更丰富的内容。

## 第六节　电视科普节目的拍摄与创作

制作一个科普节目,前期最主要的一项工作就是画面的拍摄。科普节目画面的拍摄与其他电视节目拍摄要求基本相同,但也有其特殊性。一是科普节目的画面是绝对不能虚构的,要求真实可信,不能像拍摄电视剧那样,人物形象、内容可以虚构,或者请演员来塑造人物形象;二是拍摄的画面一定要精细,特别是主体画面更要如此;三是科普节目大部分的主体景物都是

固定不变的,而且在拍摄的时候,要借助于现代化的摄录设备、计算机的优越性,把画面拍"活"、拍"动"起来,使画面更加生动形象,更加感染人、吸引人。

到了拍摄地点,在开机之前,编辑、摄像师还要仔细观察拍摄景物的环境,选好机位、布光的位置,确定好主要景物的方位等,以便使拍摄的画面能更好地表现节目的主题和中心思想。

## 一、画面拍摄要领

拍摄电视科普节目也同拍摄其他电视节目一样,除了使用一些技巧以外,还要讲究拍摄的章法。

（一）构图合理

电视科普节目要想取得较好的画面表现效果,作为摄像师一定要明确认识各种景物的景别表现力,在需要交代事件发生的环境以及事物的全貌时,采用大全景或是全景;表现人与物之间的关系时用中景;表现事物主体部位时用近景;表现某一局部时用特写。不同的景别有不同的表现力,各种景别的表现主要是看被拍摄的对象是要表现什么、有何作用而定。

在拍摄具体的事物或某一具体部位、主体部分,也就是要交代细节的时候,画面要采用近景或特写镜头,拍得细腻些,可以让观众看清被摄主体的细节部位,增强画面的直观效果,增强电视科普节目的感染力。

（二）画面要稳

电视科普节目画面拍摄要求必须平稳,否则会影响整个节目的形象美感。

（三）用好话筒

摄像机专门配有同步录音专用话筒,用来录制同期声。同期声可以是主持人的说话声、问话,也可以是现场的效果声,比如机器轰鸣声、敲打声等。有了这些声音,电视科普节目就会更加具有现场感,更加真实。一般现场报道、人物采访等,宜用外接话筒。使用现场的效果声,比起后期配的模拟声或者音乐更真实、更能吸引人。

（四）合理用光

光照与主体景物的画面效果有着密切的关系。主体景物、光源的位置不同,他们所起的作用及效果也就不同。在拍摄画面时,要充分考虑主体景物、光源、摄像机的位置,力求做到精确用光。

（五）讲究节奏

节奏是一个节目艺术性和美感的重要指标,一个节目节奏的快慢在相当程度上都是由拍摄画面的速度来决定的,也就是由推、拉、摇、移、跟等拍摄运动的快慢而定的。

当然,节奏也可以在画面编辑时进行处理,它是由画面的长短来决定的,剪辑的画面长,节奏就慢;剪辑的画面短,在单位时间里使用的画面多,它的节奏就快。

对于较长时间的运动拍摄,所得的长镜头有连贯的作用,使拍摄的主体有更强的说服力,观众更能感到真实可信。

## 二、特殊拍摄

拍摄科普节目的目的,就是要对广大人民群众进行科普知识的宣传和教育。所以,应把被摄主体拍摄得细致一点。摄像师要潜心研究事物的习性和规律,以科学的拍摄手段去表现所摄主体。在拍摄不同的景物时,要灵活采用不同的拍摄方法,以准确表达科普节目的主题思想。

### (一) 显微摄像

显微摄像是在电视科普节目创作中运用得比较多的一种方法。这种拍摄要借助显微镜放大拍摄,所以,叫显微摄像。使用这种方法主要是表现事物发展的细节部位,让观众看得更加清楚,便于了解节目的主题思想和内容实质。一般用来拍摄动物、植物细胞以及细菌的活动。有些植物细胞结构可以用显微镜放大来拍摄,放大细节画面可以增强艺术感染力。

### (二) 水下拍摄

水下拍摄在电视科普节目创作中比较常见,主要有以下几种方法:

第一,拍摄鱼类在水下的活动,要造一个透明的玻璃水箱,使鱼在里面自由活动,这样从箱的四周或不同的角度来拍,可以将鱼儿的各种游动细节拍摄清楚、详细,让观众耳目一新。

第二,做一个密封的沉箱(也是要透明的,而且能够装得下一个人和一部摄像机),摄像人员穿上潜水衣,潜(沉)到水底下去拍摄景物,这种拍摄方法可以在水中自由地拍,也可以从任何一个角度进行拍摄。

第三,在深水里拍摄,摄像师要穿上潜水衣,带上氧气筒,携带有特殊装置的摄像机,潜入深水里进行拍摄。另外,可以借助于现代科学技术,让机器人带上摄像机潜入海底深处,就能把海底世界尽收"机"里,把五彩缤纷的海底世界介绍给观众,让观众更好地了解海底世界,更好地开发和利用海底宝藏,为人类服务。

### (三) 动画拍摄

动画拍摄,就是由美工根据编辑撰写的节目稿件进行创作构思,画出一幅幅图画来,然后由摄像师用摄像机将一幅幅图画拍摄下来,依据蒙太奇原理,再编辑组接成一组画面。在一个节目里,可以有一组镜头是动画,也可以整个节目都是动画。动画在科普创作中运用得也是比较多的,主要是说明被摄主体的关键部位。

### (四) 逐帧摄像

逐帧摄像是用摄像机在较长的间隔内完成的,它在拍摄景物外部效果上比动画更胜一筹。比如拍摄花儿开放、种子发芽、幼苗出土等过程。以拍摄鲜花开放为例,也就是要拍摄从花蕾到鲜花盛开的整个过程。将摄像机固定架在一个位置,做好计划,即花开实际用的时间,花开在节目中要占多少时间,这样就能推算出隔多长时间拍一次,拍多少画面,这样依次拍摄,等整朵花完全开放为止。不管拍摄的时间多长,机位的高度、方向、光线和画面的角度要始终保持不变,以避免花开的效果变化失真。

## （五）高速摄像

在电视科普节目里,有些景物按正常的速度来拍,重放出来的画面会让观众一时不容易看清楚。处理这个问题的办法,就是要采用高速摄像。在拍摄物体时,将摄像机的拍摄速度调到2倍以上拍摄,播放的时候,按正常的速度放,这样运动的瞬间就可以放慢,便于观看得更清楚。

## （六）采用滤镜拍摄

利用特殊效果的滤光镜拍摄,主要是拍摄主体景物或景物的某一部分,使之产生特殊效果,这在电视科普节目的创作中也是常见的。特殊效果的滤镜有雾镜、光芒镜、柔光镜等。

### 1．多影镜

多影镜能把一个主体变成多个形象,通过这种夸张的手法,能很好地突出拍摄主体。

### 2．近摄镜

把近摄镜加在镜头前面,使摄像机在很近的距离也能聚集,可以把细小的东西拍出较大的成像,有放大摄像的效果。

## （七）航拍

航拍一般是借助热气球、直升飞机等载体来拍摄景物。可以集纳几种运动形态于一身,在广阔的范围内完整地表现空间景物,气势磅礴,赋予电视画面更为丰富、造型更加生动的效果。它以其视点高、角度新、动感强、节奏快等特点,展现出人们平常难得一见的情景。

# 第十一章 电视作品的主题与结构

主题是电视摄像作品的灵魂和统帅,不论何种形态的电视作品,总要说明某个问题,或反映社会生活现象,或发表主张和阐明观点,或抒发情绪和感受。一般认为,主题是创作者对客观事实材料的认识、判断或评价,表现在电视作品中则是内容所表达出来的中心思想。

## 第一节 电视摄像作品主题的作用及体现

创作一部片子,首先要从理解和熟悉主题入手。因为主题是电视摄像作品的灵魂,对电视摄像作品起着统率作用。

### 一、电视摄像作品主题的作用

要把握电视摄像作品的主题,首要的就是理解电视摄像作品主题的价值及其作用。

1. 叙述事件,刻画人物形象

电视摄像作品的主题最基本的作用就是叙述事件或表现人物。不论是故事片还是纪录片,叙述事件都会有一个主题,所有的故事片都会选择事件来承载矛盾冲突、表现人物性格、表达创作者观点,因此叙述一件或多件事情成为故事片主题呈现的一项重要任务。而纪录片中叙述事件也是非常重要的,如《生活空间》的口号就是"讲述老百姓自己的故事",而这种纪录片是必然少不了事件的。

表现人物也是非常重要的,很多纪录片都是以表现人物作为主题。如文献纪录片《邓颖超》,主题定位是"她是一棵独立的树,而不是攀附的藤"。围绕这个主题定位,全片以中国近现代广阔的社会历史为背景,通过历史文献的真实展示与现实采访的有机结合,真实、生动、全面地记述了邓颖超作为伟大的无产阶级革命家、政治家、社会活动家以及党和国家的卓越领导人、中国妇女运动的先驱的革命业绩,展现了她一生奋斗、全心全意为人民服务的精神境界和

道德情操。该片用邓颖超在制定《婚姻法》中的独树一帜、在"文革"中的深深忧患、对拨乱反正的果敢决断、对改革开放的大力推进，以及彻底的唯物主义人生观和世界观等一个又一个事实，串起了邓颖超独立人格、独立思想、独特贡献的主线，把一位叱咤风云、处在时代风口浪尖的巾帼英雄，展现在亿万观众面前，让在周恩来光环之下的邓颖超显现出自身的光辉。这部文献纪录片以表现邓颖超这个人物为主线，全片材料紧扣主题，可信度很高。

2．反映社会现实，揭示历史意义

电视艺术作品反映历史与社会现实的作用是显而易见的，很多电视作品都通过表现过去反映现实，或者通过过去与现在的对比来表达更深刻的哲理，表现观念的冲突，展现社会的变化。电视作品通过反映社会生活现象，揭示其历史意义或时代价值，从而产生丰富的启迪意义。

比如纪录片《老镜子》通过选取并讲述一位红军烈属守候爱情的故事，以富有审美意义的爱情来阐释生活的意义，传递了人类普遍的情感体验和审美享受，使主题蕴含了普遍意义和永恒的价值，该片也因此获得了第21届中国电视金鹰奖的殊荣。

这部片子通过池煜华这一主体和作为陪衬的剧团女主演这个形象，在生活原貌的展现和典型意义的概括之间，寻找到一种内在的契合。主人公池煜华因丈夫当年离开时说等他回来，伴着丈夫送给她的唯一礼物——一面小圆镜子，为爱情整整等候了70年。主人公对爱情的坚守和矢志不渝的等待，使全片呈现出一种悲情之美。同时编导还加入另外一条线索，即县剧团排练歌剧"老镜子"的过程。县剧团的演员们一边争论着老人的做法是否值得，一边开始排练。老人的这种悲剧般的爱情，撞击着当下年轻人的爱情观、价值观、人生观，争辩因此而产生。随着片尾主人公继续等待的画面，人们思考也远没有结束，关于生与死、爱与等待、坚持与变化、付出与索取……种种思辨的话题，伴随着"老人等待了70年"这一核心，在表现人物、挖掘主题方面不断延展，从而使这部电视作品的主题得到进一步升华。

3．表达情绪，抒发情感

一部优秀的电视艺术作品总是充满情感的，细致入微的观察、深刻而独到的体会，都会给创作者带来强烈的创作情感。在电视艺术作品的主题表现过程中，抒发创作者的情绪和感受的同时，也是抒发作品中被表现对象的情绪和感受，而且还是抒发观众的情绪和感受。

电视纪录片《长大的故事》选取了36位独生子女的成长个案，管中窥豹式地反映了第一代独生子女的成长经历，亲情、友情、爱情在这个电视作品中相互交织。片中对人物情感的真实袒露和人物之间关系的微妙表现，契合了观众内心深处的心灵律动，真实地抒发了片中主人公的情感，也体现了创作者的情感意图，从而使得观众的情感接受体验总是处于一种欲罢不能的境地。比如在表现爱情的《我是一片云》这一集中，主人公舒畅让我们感受到了这一代人对爱情的坚贞与执着。舒畅爱自己的女友，可有一天女友却在父母的安排下去了香港，舒畅不顾一切地去追逐女友，一直追到深圳才不得不停下自己的脚步，因为那座罗湖桥割断了他和女友，舒畅在桥的这边，女友在桥的那边。两年后，女友在父母的安排下走得更远，而舒畅流

浪的脚步和漂泊的心灵也显得更为凝重。编导在这一集中,用一种纪实与艺术相结合的方法,真实地再现了一个美丽动人的爱情故事,使观者大有荡气回肠之感。爱情是人类情感永恒的主题,表现爱情的作品,永远能激起人们共同的情感反应。

4．表达观点,阐明主张

电视艺术作品是创作者利用形象思维和逻辑思维,通过视听形象来表现主题的,而主题总是蕴含着创作者的立场、主张、观点。有很多电视作品就是通过作品表达创作者的观点,并将其传达给观众,以期引起共鸣或思考。即使是以真实、客观、纪实风格著称的纪录片,也会或明显或含蓄地传达创作者的立场与观念。

比如《克伦拜恩的保龄》,是美国著名纪录片大师迈克尔·摩尔的一部获得奥斯卡最佳纪录片大奖的作品,就是通过吐露编导个人主观的思考来抓住观众的。全片以发生在克伦拜恩的一所中学的校园枪杀事件为引子,执着地追踪着"为什么美国每年因枪杀死去的生命在全世界排名第一"、"为什么美国会有如此多的校园枪杀事件发生"。该片就像一篇优秀的议论文,编导试图挖掘美国历史和文化在校园枪击案中扮演的角色。编导毫不避讳自己鲜明的观点,即恐惧已经深深扎根于美国人的精神之中,美国社会比其他任何社会都更极端地在它的文化中孕育着一种强烈的妄想症。而主流媒体,尤其是奉行煽情主义策略的电视新闻报道则是罪魁祸首,它们有意识地夸大了美国白人的恐惧心理,从而造成美国人的精神脆弱,认为只有开枪才能解决问题。毫无疑问,在复杂的社会问题面前,影视作品启发思考是必要的,而该片留给观众的思考也是非常深刻的。

## 二、电视艺术作品主题的提炼

电视作品的传播意图是通过主题表达的,一般而言,电视作品的创作总是围绕主题而呈现展开的。确立了主题,也就有了电视作品的支撑点。

在电视艺术作品创作中,确立主题通常有两种主要方法。一种是主题先行的创作方式,即在创作之初先设定主题,意在笔先,然后根据这个主题来选材和建构。这种创作方式通常是根据党和政府的方针、政策及中心工作,确立主题构架,用它作为观察和分析现实的参考,类似于命题作文,许多专题节目、政论片、电视公益广告等多采用这种方法。如大型电视纪录片《大国崛起》,便是梳理了在世界舞台上叱咤风云的九个大国崛起的历史。该片的拍摄缘起于中央政治局集中学习世界主要国家的发展历史的启发,以此为主题进行选材和建构。全片展示了九国通过不同方式、在不同时期内完成的强国历程,既体现出各自鲜明的不可重复的时代特征和民族个性,也探讨了某些相通的规律,最后得出结论:只有政治制度创新和经济制度创新并重,才能实现国家的崛起和持续发展。鲜明的主题为中国作为一个正在崛起的大国提供了历史借鉴,为讨论国家发展问题提供了可资借鉴的历史资源和文明资源。

此外,各类题材的公益广告也是紧跟步伐、反映社会现实的产物。如反腐题材的《反腐败,刻不容缓》、环保题材的《我想有个家》、爱国题材的《同升一面旗,共爱一个家》、社会关爱题材

的《心在一起》等,都是各个时期电视台中心任务的直接体现。

另一种电视艺术作品的主题是在创作中不断丰满、逐渐成形的,甚至有时到最终剪辑时才最终形成。这种创作方式大多在构思阶段有一个开放的、甚至虚化的、抽象的思路和主旨,然后在创作过程中逐渐实在化和具体化,创作者有更大的自由度和思维空间,纪录片的创作经常按照这一方法操作。纪录片《探索·发现》之《丧钟为谁而鸣》,是一部关于东京审判的口述历史纪录片,是在不断地采访和资料搜寻中建构完成的。在采访拍摄过程中,摄制组不断发现新线索,比如当年的亲历者,当年参加审判的其他国家的法官或检察官等。在实地采访、资料搜寻和拍摄过程中,摄制组留下了不少弥足珍贵的历史素材,尽管回忆经常是支离破碎的,但鲜活生动的往事叙述是无价的。在这个过程中逐渐确立表达思路:尽量用客观平实的态度深入到事件之中,充分展现东京审判所蕴含的戏剧性冲突和事件背后的悲剧性因素,同时展现这次审判的胜利。最终,通过丰富的影像资料,达到对人类生存状态的警醒。应该说,这种主题的提炼,并不是在有意识地认识和分析事实的理性认识中事先确立的,而是在作品的形成过程中自然而然地显露出来的,在深入采访、掌握大量材料的基础上,通过鉴别、分析和感悟,寻找到有意义的表达主旨。

### 三、电视艺术作品主题的具体体现

电视艺术作品主题的确立和提炼是由感性认识上升到理性认识的飞跃,创作者要善于从大量的客观现实或历史资料中,选择组成作品的材料,通过具体事件或生活现象揭示主题思想。通常来说,电视艺术作品主题的体现,需要从提炼和把握素材做起。

1. 电视艺术作品需要围绕主题选择材料

在电视作品创作中,材料是体现主题的有力武器,因此选择好材料才能为主题的提炼打下良好的基础。选择材料的标准要能够有力地说明、烘托和突出主题,也就是要选择能够揭示事物本质特征、具有广泛的代表性和较强说服力、能够支撑主题的材料。在主题的制约下进行选材并表现主题,是电视艺术作品的重要环节。在拍摄过程中,通过对材料的组织、蒙太奇手法的运用等,来达到提炼主题思想的目的。

2. 电视艺术作品需用电视思维组织材料

电视艺术是一种视听兼备、声画结合的表达符号,因此,在电视作品创作中,在选择材料、提炼主题时,电视思维是至关重要的。要注意选择那些能够通过电视化手段展现在屏幕上的素材,通过可视化的形象、运动性的人与物、动人的旋律、优美的视听节奏、和谐的影调与色调以及感人的细节等构成要素,塑造出作用于观众的完整的视听形象。在主题确立的情况下,电视艺术作品的选材过程,就是一个选择和开掘适宜于电视表达的符号体系的过程,也就是运用视听规则进行编辑的过程。

总之,电视作品主题的体现,是通过电视艺术作品所选择的材料传达出来的,材料的选择即对素材去粗取精、去伪存真的过程。创作者要善于将材料的选择纳入到支撑主题的范畴,选择典型的、生活化的、富有电视特点的素材来体现主题。

## 第二节 电视摄像作品的结构把握

电视结构就是把无序的零散素材变成有序的电视作品,电视作品的成功与否很大程度上取决于结构。一个引人入胜的结构,对于一部电视作品来说是非常重要的。一部片子找到一种合适的结构,也就找到了一种恰当的叙述方式,并且最终能够确立鲜明的风格和节奏。电视作品的结构有两个层次:一是整体布局,即电视作品构成对整体形式的把握,使作品层次分明、结构完整;二是内部结构,即对影视作品内部各局部、各要素构成和转换的把握,使作品上下贯通、过渡自然。

### 一、电视艺术作品的结构要求

一部优秀的电视艺术作品,必须在结构方面符合五项要求:有一个吸引力的开头;有一个合理的符合作品剧情的结尾;确保电视作品的完整统一性;有效地处理进度,内容多姿多彩,单个单元都有变化;有效地处理情节发展和高潮。电视作品结构的最基本要求是做到完整统一、真实自然、新颖独特、严谨缜密。

1. 电视作品结构完整统一、浑然一体

结构是电视作品的表现形态。电视作品应成为一个完整统一的有机整体,只有完整统一,电视作品才能得到准确而深刻的表达,观众的审美心理才能得到最大限度的满足;同时,完整统一也是所有艺术追求的目标。

结构的完整统一,主要是通过蒙太奇思维和一系列结构手段,将内容安排得齐整而有次序,使各部分之间紧密关联并能够相互依赖、彼此照应,使电视作品成为裁剪得当、布局合理、线索分明、层次清晰的艺术整体,要求电视作品头尾圆合,各部分饱满、匀称和谐。

结构统一体现在两个方面:一是结构形式要与叙事内容的内在节奏取得有机统一;二是结构形式本身要和谐统一、浑然一体、全篇贯通。

2. 电视作品内容真实自然,反映生活本质

电视作品的结构必须从生活出发,以它所反映的现实生活为依据,使作品的整体安排真实自然。真实是指在内容的安排上,对于客观世界存在及事物的发展变化,都能真实、本质地去反映生活。这就要求创作者必须对素材进行反复琢磨,认真思考,找出彼此间的相互关联,使各部分的安排合乎情理。自然是指结构形态顺理成章,过渡自然,行进流畅,不露雕琢及牵强附会拼凑的痕迹。

电视艺术作品结构方式的主观性较强,因此要考虑到事实所提供的逻辑基础,使结构形态的运行如行云流水,自然而不做作,朴实而不雕琢。

**3．电视作品结构形式新颖独特,体现创作风格**

电视作品结构既要符合叙事内容的特性,又要有叙事者的个性风格和特色,给观众带来清新和变化。丰富的电视作品反映的题材具有复杂性,创作个体也具有不同的个性风格,电视观众对电视作品欣赏的口味也在不断变化,这些都要求电视作品的结构形式要能实现多元化。因此,在电视艺术作品的创作中,应积极追求新颖和独特的结构。一部好的电视艺术作品,从内容到形式都应该有自己的特点,有自己的个性,这样才能准确地表现出事物的特殊本质,使每一独特的事物都有独特的表现形式。因此,电视艺术作品要做到结构形式的新颖独特,就要切实创新思维方法、创新表现手段,这样不仅能够改变镜头加镜头的简单组织,也将影响作品整体系统结构及其功能,以保持电视艺术作品结构上的生命活力。

**4．电视作品结构要严谨缜密,条理清晰,层次分明**

电视艺术作品的结构要严密、精巧、工整,条理要清晰,层次要分明。结构的严谨要求重视思维逻辑的严谨,特别是有些题材,如政论题材、风光题材等,需要有精密严整的结构,来显示逻辑的力量或表现优美的形式特征。结构的严谨并不意味着封闭,开放乃是发展的前提,开放是实现多元化思考的基础。采用任何结构方式,重点要看题材内容的内在逻辑性,同时还要注意追求新颖的、个性化的叙事方式,以便能让观众产生兴趣,获得较好的传播效果。

## 二、电视作品的结构形式

电视艺术作品的结构形式主要指电视作品在表现内容时,将之按一定的顺序组织在一起,形成一个完整的结构形态。电视作品常见的结构形式有:

**1．顺序式结构**

顺序式结构是指依据事件进程的自然顺序,或认识事物的逻辑顺序来组织安排作品结构的方式。这种结构方式具有明显的发展线索,一般呈线性态势,注重起、承、转、合的有机连贯,层次清晰,循序渐进。顺序式结构又称为"单线结构",通常采取以下两种安排方式:

(1) 以时间的先后顺序安排结构。以时间为轴线,按照事件发展的先后顺序组织安排材料,把事实内容逐渐介绍给观众,可以使观众很清楚地抓住事情发展变化的脉络。《穿越时间的记忆》是一部纪念复旦大学百年华诞的专题片。该片首先从复旦大学百年校庆日的庆祝活动作为出发点,通过悠悠的校歌合唱声,将人们的视线带回百年前的历史时空。总体安排上便是以时间为线索,通过复旦大学的几位老校长马相伯、李登辉、陈望道、苏步青、谢希德的记忆,着力突显"百年复旦,星光璀璨"的主题。

(2) 以事物的认知顺序安排结构。以内容的深入程度为顺序,反映作者对事物的认知逐渐由表象到本质的过程。内容意义由浅入深、由表及里、由具体到抽象,如层层剥笋,不断深化主题,使作品的力度不断加强。一些电视片往往采用这种结构形式,用以反映人们对事物的认知过程。如大型系列专题片《科教兴国》第六集采用的就是这种结构。该集讲述了我国"农业和农民问题",首先将山西省运城地区的一次农业科技讲座作为引子,提出农民学习农业科技知识

的"热情何来"。"科学技术是第一生产力,学科技就是学致富的本领。"以农民们的朴实话语和专家的精辟见解作为诚恳和客观的回答。随后,作者又将问题进一步拓展,并加以分析,"政府,点燃希望的火焰",政府的艰辛努力,换来了农业的新发展和农民素质的不断提高。"新的农民,新的联合",科技转化和农业生产现代化,成为新时期农业发展的新趋势,从而深化了主题,展望了我国农业和农村发展的美好前景。在这部专题片里,按照提出问题、分析问题、解决问题的顺序组织结构,由浅入深,循序渐进,逻辑严密,体现出了顺序式的结构方式。

2．交叉式结构

交叉式结构就是将不同时空中的两条或两条以上有着内在联系的线索,按照一定的艺术构思交叉组织安排情节,推动事件发展。这种结构方式完全打破了正常时空顺序,形成了一种网状结构,往往以某种情绪、某种思想以及事物之间的内在联系贯穿其中。

电视纪录片《老镜子》就是围绕革命老人和年轻女演员两代人的故事,采取了两条平行线交叉剪辑的叙事方法,线索清晰明了,主次分明。女演员这条叙事副线不仅没有干扰革命老人命运的这条叙事主线,相反,配角的故事还有力地衬托了主角的故事,使之更加鲜活感人,同时深化了主题思想,使主题的内涵更加丰富。这种交叉式结构并没有由于线索的分散而失去逻辑意义,通过线索之间内在关联性的相互衔接,共同为深化主题、内涵服务。

3．板块式结构

板块式结构就是用几大块相对独立的内容并列地组织在一起,每块有一条自己的线索,从一个基点出发,综合地表现一个总主题。它类似于散文的"形散而神不散",具有集纳的整合效应。每个板块中的主题往往是在总主题的支配下相对独立发展,每一块内容都以自己的线索组织发展。

大型历史纪录片《大国崛起》共讲述了葡萄牙、西班牙、荷兰、法国、英国、美国、俄国、日本、德国等九国的发展历史,表现了共同的主题"大国崛起",但在讲述每一个国家的历史时,又分别有独立的结构线索。例如,第三、第四集《走向现代化》《工业先声》表现英国,第五集《激情岁月》表现法国,第十、第十一集《新国新梦》《危局新政》表现美国等。每个国家都有自己的发展特点与崛起的时间轨迹,但又在崛起之路上有很多共同之处,使观众在观后能够有自己的理解与认知,同时又给观众留下了回味思考的空间。

电视作品的结构不仅仅体现在镜头的组织上,同时还是一种整体意义上的把握、设计和构思,是电视作品全部灵魂的完美形式体现。

# 第十二章 电视演播室系统

在播出的电视节目中,通过演播室录制的占了整个播出量的大半份额。如中央电视台的新闻联播、焦点访谈、星光大道、今日说法等,都是在电视演播厅录制的。

一些内容专业、主题明确的专题节目更需要直接在演播厅拍摄或通过现场转播,如知识竞赛、歌舞晚会节目。演播厅综合性技术设施,不仅使电视节目的制作摆脱了自然条件的制约和限制,在时间、空间和技术条件方面为编导、摄像人员等的艺术创作提供了一个展示才能的

图 12-1　演播室场景

大平台,更具有适合电视节目制作的场景和空间,以及良好的声学设备和音响效果,还有先进的灯光照明系统,高流量、低流速的空气调节系统,防火及紧急情况处理系统等。因此,各类电视教育节目、专题节目、文艺节目、歌舞晚会、联欢晚会以及新闻、天气预报等,需要由节目主持人播出的节目,均适宜在演播室内摄制,不仅方便、经济,制作节目的技术质量高,效果也好。

## 第一节 演播室场景的特点及类型

在电视节目中,各种活动都是在一定的环境中进行的。一旦这些环境、背景被摄像机镜头所摄取,它们就会通过屏幕展现在观众面前,以其视觉效果显示出所具有的内涵和审美价值,发挥出深化主题内涵、美化画面与感染观众的作用。

演播室作为电视节目制作的常规基地,是进行空间艺术创作的场所,用于录制声音、摄录图像,嘉宾、主持及演职人员在里面进行工作、制作及表演。因此,除了必要的摄录编设备外,它必须具有足够的声、光设备和便于创作的条件。观众在屏幕上看到的场景都是经过节目制作人员精心组织的,是制片工作的重要组成部分。对节目中人物活动环境(包括景和物)进行典型设计,不仅可以增强节目的表现效果和艺术性,同时也是为了适应和方便拍摄与制作的技术要求。

场景设计与制作是电视节目中重要的工作环节和组成部分,拍摄电视节目所用的场景,即被摄主体所处的环境,包括背景(内景或外景)与道具(场景中出现的物体和用品),是补充和衬托主体所必不可少的。场景的本身也包含着信息,它不光是再现客观世界的时间、地点,还从另一侧面向观众展现出节目的内容,并使之得到深化。

### 一、演播室的分类

在演播室内拍摄制作节目是电视具有的特点。这种节目制作方法,不但可以方便地利用演播室里的多种设备装置和灯光,还可以在室内根据需要布置不同的场景,使摄像、剪辑、特效制作、录像和录音等多种操作组成"一条龙"。既不受自然环境、时间、气候等各种条件限制,有利于保证节目在较短时间里如期摄制完成,又有利于制作人员创造性的工作。

演播室的大小是根据节目和栏目的功能区分的。

(1) 按面积分类,演播室可以分为大、中、小型演播室三类。大型演播室(800~2200平方米)一般用于场面较大的歌舞、戏曲、综艺活动、大型文艺表演等节目,如春节晚会、其他节目晚会、歌舞晚会或大型专题栏目摄制场所。演播室除了有较大的空间外,还设有导演室、灯光与音响控制室(灯光、音响控制室一般都在观众席一方,墙面上开有隔音玻璃窗,便于灯光师、音响师对录制现场的操作)。此外,一般的演播室附近都备有化妆间、候播室等基础设施。中型演

播室通常为400~600平方米，通常用于场面不太大的歌舞、戏曲、智力竞赛及座谈会等。小型的演播室通常为100~300平方米，以新闻、节目预告、样板式教学节目为主。小于100平方米的演播室被称为口播室。空间小的演播室，适合新闻、谈话类的专题栏节。这类节目人物不多，主持人或嘉宾的位置相对固定，没有现场观众，摄像机的机位也相对固定，不需要太大的表演空间。

（2）按景区分类，演播室分为实景演播室、虚拟演播室。随着科技的发展，目前还有LED光源演播室、3D演播室、4D虚拟演播室，可节约能源80%，而且在视觉呈现效果上远远超过传统的演播室。

虚拟演播室是近年发展起来的一种独特的电视节目制作技术。它的实质是将计算机制作的虚拟三维场景与电视摄像机现场拍摄的人物活动图像进行数字化的实时合成，使人物与虚拟背景能够同步变化，从而实现两者天衣无缝的融合，以获得完美的合成画面。虚拟演播室的产生，给视频节目制作、电视广播带来了一场革命。

（3）按视频分类，演播室分为高清演播室和标清演播室。

演播室是一个密闭的空间，它对隔音和防火有很高的要求。演播室的内墙体一般装有环形天幕，屋顶挂满了各种功能的灯光设备，地面划分有演出区（置景区）和摄像机工作区。

演播室内场景的效果与如何布景和搭建关系极大。在演播室内搭制场景，应注意以下问题：（1）能够给拍摄提供方便。布景的搭置要为电视拍摄提供方便，要考虑摄像机的移动和从各个角度拍摄的足够的活动空间；（2）能够给照明提供方便。

## 二、演播室场景的类型

演播室场景来自舞台场景，即三面可设置景观，"第四面墙"敞开面向观众。根据电视拍摄的需要，演播室置景的景型有以下几种类型：

1．"一"字形场景

这是最基本、最原始的构景法。场景从正面呈"一"字形排开，作为人物的背景或添加必要的道具。此类景型除在新闻节目、教育节目、对话节目中偶尔使用外，大中型晚会已很少使用。其优点是简单易行，更换方便；缺点是呆板，缺乏空间感和纵深感。置景时，为了增加画面的气氛，往往将景片布置成厅室的一个墙面，开设窗户，然后以桌椅、沙发、花架等日常器物作点缀。

2．"U"字形场景

即"三面墙"式景型，它来自于舞台式场景，是目前电视晚会常用的景型。观众就像从打开的"第四面墙"中进行观赏。此类景型便于节目内容和主题的展开，适合在较大的演播场合应用。"U"字形景型一般都在中间设一主景，两边作对称式烘托。"U"字形景型可根据节目场景的大小缩小或放宽台面，以便于大型歌舞的展开。此外，由于"U"字形景型由左右景片的伸展而组成，在摄像机摇移时能使场面显得更为开阔，如再增加一游动机位，从左右景观的开窗处进

行拍摄，可较好地增添画面景观。

3．"L"式场景

这类景型看似"U"字形景型的一角，但另一侧开放，便于摄像机移动，从而适合拍摄"移"镜头。对于单机拍摄来说，"L"式景型有其方便之处，适宜表现中小型的房间、厅茶座、沙发，这是一种适合小品、沙龙或室内剧表演的场景设计。根据节目的要求，此场景可变化好几种布局风格。

4．开放式场景

为了打破厅、室的围墙感觉，电视美术室在现代舞美、旋转式舞台和环形剧场基础上，采用开放式的立体场景，即完全不考虑墙体，只考虑空间和场地。通过立体的、写意的或抽象的景物造型，形成错落有致、富于变化的场面空间。开放式场景是一种具有现代艺术效果的场景设计。此类景型一般用于较大演播室场地。

## 第二节　演播室场景的设计

场景是整体的环境造型，场景内有各种器物（道具）及人物的造型（服饰、化妆）。器物、道具是场景的组成部分，同时适用于细节表现。

演播室场景设计的目的是为了给演员提供表演的空间和节目内容所需的特定环境，舞台设计的任务不只是塑造布景、道具等有形之物，更重要的是塑造虚空——一个由有形之物限定的空的空间。舞台的容纳不只在于接受表演者，使他们可以置身其中。舞台的虚空是积极的，它容纳的是表演者的创造活动。它的积极性在于使表演者获得创造活动的自由。因此，演播室场景设计是电视节目摄制中的重要环节和组成部分。

空间是由面围成的虚空。演播室的空间分别由四面墙和天花板、地面共六个面组成。通常，在摄像师所拍摄的画面中只能看到三个墙面，而摄像师或观众所处的一面我们却看不到，这即是空间中"第四堵墙"的概念。

演播室场景设计得好，能够起到以景托人、触景生情、借景抒情、情景交融和富有意境的艺术效果，能更好地渲染气氛、增强电视节目的感染力，同时给人以美的享受。

电视节目的场景种类繁多，但都不外乎内容和形式两个方面，即在内容方面，每个节目均有特定的主题和相应的观众，要根据内容确定场景的基调和风格，如基调是庄重、风趣还是喜庆、悲壮等；在形式方面，场景在电视画面中往往以其占有的较大空间作用于观众的视觉，它的线条、形体、明暗、色彩、质感以及空间虚实等，对于节目内容的展示和艺术效果的呈现具有重要意义。

演播室场景设计要能体现独立完整的形式和风格，要根据各栏目在知识性、趣味性、文艺性或理论性等方面具有不同的特性，考虑相应的设计形式与设计风格。

拍摄场景因节目类型的不同，对演播室场景的设计要求也各不相同。演播室的专题栏目相对固定，播出方式呈周期性，其场景应相对稳定，对同一栏目中的不同节目，可略作变化处理，以体现"同中有异"的风格。而不同的专题栏目则具有不同的个性风格，因此在设计中要避免千篇一律。

场景设计要能够切实为展示节目主题和演员的演出服务，它所提供的形象和信息，要能够调动观众的情绪和思维。对于专题类节目的场景设计，更要根据主题的需要作"写意"式处理，这种写意包括现场里实的、虚拟的、抽象的、具象的、和谐的、强烈的等造型语言和色调，这种设计不必拘泥于生活的真实，可以根据需要设计场景，以取得理想的效果。

现简要介绍几种专题节目的场景设计。

## 一、演播室的中性场景设计

对于没有特定环境场所要求的电视节目，如一般性的新闻、谈话节目等，都可采用中性布景设计。这类布景通常是一种平面屏幕式布景，配置上道具或图标稍加装饰，以点明节目主题。这类布景主要是通过色调与明暗对主体人物起到衬托作用，常用近景镜头，全景仅作穿插使用。

场景设计要符合以下基本要求：

（1）实用性：为电视节目摄制创造切合实际、可供角色表演和利于电视拍摄的背景空间。

（2）艺术性：以具有美感的形式，起到烘托主题和渲染气氛的作用。

（3）技术性：场景的色调、颜色、反差等要适应电视的技术性能特点。

## 二、演播室的空间结构设计

演播室空间结构设计主要由区域（面）、支点（点）、路径（线）和转换（空间的变换）组成。在演播室的空间结构设计中主要应考虑：

### （一）根据节目内容划分区域

从一个整体的舞台或平台空间中围出1~2个特定的表演区，并赋予它若干不同的功能特性，这就是空间结构要素之一的区域功能。舞台空间中区域的划分是塑造空间的一个重要因素，因为划分的区域，除了自然方位处用来划分它的景片的大小、形状以及封闭或开放等属性以外，包括在灯光的配合下，赋予这些景片的色彩、肌理等造型特征，都会给演员提供活动的空间和环境，从而为节目的展开营造良好氛围。

划分区域的依据是根据节目的内容来确定的，如晚会中舞蹈的规模、主持人需站立的位置、独唱演员需行走的路径等都将成为划分区域的依据。在这里，舞蹈的区域是首先要保证的，它决定着晚会的气氛和风格，主持人的区域也必须固定。但空间与节目的关系不一定是一

一对应的,这就要采用一与多的关系来解决,即一个区域可以支持若干类型节目的演出,这种一与多关系的极致就是所谓的多用途。这种多用途突出了舞台空间的区域化,形成了一个适合整台晚会各类节目需要的多演区基本结构,其中任何一区域或区域组合,都将要提供若干个节目类型。除此之外,还可以利用灯光、道具等,使同一个区域根据节目的不同而呈现不一样的效果。

### (二) 根据路径安排划分区域

路径是指演员在舞台上表演时所要经过的路线,这对整场晚会的演出来说非常重要。

从导演的角度看,演员的位移可以达到不同的表演效果,如创造画面的美、控制观众视线的集中和转移、突出演出的主要因素、具有象征意义等。但是这一切都必须以节目主题的体现为依据,演员的上场或下场,从一个区域走到另一个区域,从一个支点走向另一个支点,都是为了节目展示的需要,是角色心理空间的位移。而路径就是在空间上对演员位移的控制。路径的分布和区域的划分及支点的分布是密切相连的。如在舞台上放置一个圆形的位移路线,在景区的后侧放置一个台阶,就强化了台阶的位移路线。所有这些路线的安排都是设计师在设计前和导演共同协商的结果,而这个结果又限制和引导着整场晚会演出的有序进入。

### (三) 根据支点设计划分区域

支点是组织动作空间的重要因素,如舞台设计的支点就是为一个舞蹈、一场戏剧小品的具体动作而设计的表演支点。它可能是道具、布景,也可能是地板。动作与支点是不可分的,支点是演员的动作在体外的延伸,是演员的非有机的躯体。演员的表演只有通过台面和物体的合适的构造才能在艺术上得以增强。支点与动作的联系不只是纯功能的和审美的,也是心理学与社会学的。支点为观众提供了行为的线索,而情境又使观众产生了对动作的期待,因此,支点具有丰富的意向指示作用。

### (四) 根据场景转换划分区域

在一场连续演出 2—4 小时的晚会中,景片的转换不仅可以改变一个场景贯通到底的单调,对配合不同类型节目的表演也至关重要。从美学的角度讲,场景转换可以理解为动作空间的第四个维度,即时间。为了演出效果的丰富多彩,如何换景成了众多美术设计师的研究课题。在录播节目中,场景的转换比较简单,可以把录过的景片换成没录过的景片。但在直播节目中,演出和录制都是不能停顿的,因此,应掌握好相应的换景技术。

1. 利用活动舞台变换场景

在不影响演出的情况下,利用转台、升降台、推移台等机械手段,使舞台的空间从一个场景转换成另一个场景,如在舞台的缓缓转动中,场景由美丽的草原转换成雄伟的万里长城,由平缓的舞台转换成具有现代感的弓形造型或喷泉等。

2. 利用投影转换场景

投影的转换只能作环幕的衬景变化,而改变不了场景动作空间的变化。它可以用不同的画面,配合节目的主题展示祖国的辉煌成就和党的丰功伟绩。

3．利用能动结构和固定结构转换场景

（1）分解组合式。基本组合是活动的，通过重组，可以形成不同的造型和空间变化。

（2）开合式。晚会中的主体造型可以打开和闭合，以增加节目的神秘感和纵深感。

（3）屏幕式。大屏幕在文艺晚会中的应用已十分普遍，通过大屏幕可以展示晚会主题所需要的历史资料或背景风光。

（4）三棱柱转景。它的原理是用数个三棱柱造型（高度和宽度相同）各以中心轴的形式并排固定在舞台上，以三幅不同的景片绘制或裁贴在三棱柱的三个面上，再根据不同的画面做好转动的控制机关，演出中根据节目的需要转动控制机关就可以变换出三种不同的景观。

（5）转台装置。在转台上布置能适应整台晚会的场景结构，通过转台的转动向观众呈现不同场景的空间造型。

（6）台阶与平台装置。由平台、台阶构成多层面、多演区的基本结构，通过直立的景片、垂吊物、道具和背景构筑晚会的演出空间是最普通的一种造景法。

（7）并置法。将晚会中互不连贯的景片同时组合在舞台空间中，这是一种拼贴式的置景法。它适合综艺晚会类节目，可以适应舞蹈、戏曲、相声、小品等节目类型的不同演出需要。

（8）空间分隔式。将舞台分隔为互不连贯的小空间，使演出可以在不同的小空间内或同时在全部的小空间内展开，也可以在分隔空间前的广阔区域内展开，它可以通过空间变化构成不同场景。

## 三、新闻类节目场景设计

新闻类节目是电视节目系统中的主体和骨干，它是以报道、评论新闻事实为内容的各种电视节目总称，也是收视率最高、传播面最广、影响面最大的节目。

（一）新闻联播类节目场景设计

新闻联播类节目一般都是先编排后播出，由播音员在演播室主持播出。新闻联播类节目场景是电视观众熟悉的电视画面，几乎成了电视台视觉形象的标志。人们现代生活的一个重要内容就是在每天的固定时间里收看新闻联播类节目。所以，在世界各国，无论何种形式和规模的电视台，都配置了专用演播室播出新闻联播节目，并设计了比较固定和有突出个性的专用场景。

新闻节目不同于文艺或其他类型的电视节目，其本身的特性规定了它的严肃性、庄重性。因此，新闻场景的设计应避免过多修饰和雕琢，在造型上要做到简洁、明快、大方，有较好的整体感。在色彩处理上不要采用过多的对比色，以理性、沉着又不失明亮的色彩为宜，基本以冷色调为主。

新闻联播节目一般采用主持人端坐于桌前的固定姿态，镜头多为半身为主，主持人占据了电视画面三分之二的面积，场景始终是局部显现于主持人的背后。因此，新闻场景不需要占用太多的空间面积，应以"一"字形、"U"字形布局为主。如中央电视台世界报道栏目的背景，采

用世界地图为主要形象,直接点明了栏目的主题和新闻内容的覆盖面。中央电视台的财经报道栏目背景,就是以财经交易活动中的瞬间、股票走势图等画面,较好地点明了主题。

新闻场景的设计不像文艺节目那样有较大的发挥空间,但仍有一些有才华的设计师在这方面作了不少尝试。如将新闻导播室的工作场景作为新闻报道的背景,或将有民族特色或具有地域特征的景物等作为原型,能给人真实、自然的感觉。随着多媒体技术的普及应用,虚拟现实的创造为新闻栏目的设计提供了更加广阔的空间。

（二）新闻访谈类节目场景设计

新闻访谈类节目分室外访谈节目和室内访谈节目。室外访谈节目多以事件或访谈人物所处的环境作背景,以增加新闻的真实性,不需要美术设计师装饰;室内(演播厅)访谈节目一般是针对某一新闻事件进行的专题评述,由主持人和嘉宾以交谈的方式进行,不像新闻报道那样严肃、凝重,而是较为随意、松弛,因此,它的设计思路可以更自由、宽泛一些。新闻访谈类节目充满着逻辑与哲理,闪耀着思想和智慧的光芒,在场景的处理上应以素雅、端庄为主,不宜繁琐,如中国报道的栏目背景设计就非常有特色。

## 四、专题类节目场景设计

专题类栏目包括教育类、娱乐类、知识类及谈话类等诸多类型。专题栏目与新闻栏目不同,它的内容、题材十分丰富,因而场景也各具特色,艺术设计风格更加丰富多样。

专题栏目的场景设计最突出的一点就是它的针对性,应具有鲜明的特征,场景要能够与主题内涵协调一致,形成鲜明的栏目特征,使该设计具有特定性。要做到这一点,通常以某种具有象征性的事物作为形象主题,进行形象的概括和再创造,组成符合该栏目特点的统一的视觉形象。如中央电视台曾开办的"环球45分钟"栏目就是一个较为成功的设计范例,具有世界各国特点的雕塑和世界地图相互衬托,体现了环球的主题。

在专题类节目中,由于演播室的空间有限,一般只适宜表现一些模拟厅室一类的画面,要想表现较大的空间如广场、道路、庭院等,就不得不借助场景表现。厅室窗外的街景、山水只有靠运用透视法绘制的景片来加强纵深的感觉。如果立体场景和绘制景片的透视关系处理得当,这种真假搭配就能在电视画面上取得和谐统一的真实效果。

## 五、演播室场景造型设计

电视中的场景造型设计,要借助一定的物质材料,根据具体情况选用合适的材料、设备,并通过相应的技术处理才能得以实现。

（一）景片

景片就是以绘画方式或摄影图片等所制成的平面图片背景,它往往具有较强的装饰性和良好的空间感,不仅可以用来表现特定节目内容,而且制作经济简便,可以移动和重新组装,是一种常见的背景形式。

### (二) 平台

平台是为演员提供活动支点和表演空间的一种舞台形式。平台错落有致，配合不同的景片形象，能够组成各种可视的空间关系，产生高低、开闭、联隔等空间形象，有助于节目的展开。平台的立面造型多以台阶为主，台阶富有节奏感的规整线条排列、流畅错落的变化，是舞台立体造型的重要手段，甚至可以起到画龙点睛的作用。

### (三) 投影屏幕背景

投影屏幕背景是把静止或活动的影像从前面或背面投射到演出区后面半透明幕布或LED屏幕上所形成的背景，或是由大屏幕电视荧屏、多荧屏拼接所构成的背景。

### (四) 立体造型场景

立体造型场景是以各种物体组合而成的纵深性场景，具有强烈的空间感和真实感，并可根据需要变化组合。

### (五) 光效场景

采用各种彩色灯光，通过不同照射方位、角度、照度、投射范围和节奏变化等所创造的光效场景，具有富于变化和强烈动感的特点，能够有效地调动观众情绪和渲染气氛。

### (六) 特技效果场景

电视特别场景的制作可以通过电视特技机的功能创造出节目需要的电视特别空间，也可以通过舞台布景、道具的处理，使用数字虚拟技术等手段，在演播室里创造出所需要的特别场景，广泛用于各类电视节目制作。

## 第三节　虚拟演播室的构成及其工作原理

近年来，随着计算机技术飞速发展和色键技术的不断改进，虚拟演播室系统(The Virtual Studio System,VSS)得到广泛应用。它可以把现场视频与计算机影像实时、无缝地合成在一起，推动了传统的演播室技术的重大变革。

虚拟演播室系统应用摄像机跟踪技术，获得真实摄像机数据，并与计算机生成的背景结合在一起，背景成像依据的是真实的摄像机拍摄所得到的镜头参数，因而和演员的三维透视关系完全一致，避免了不真实、不自然的感觉。由于背景大多是由计算机生成的，可以迅速变化，这使得丰富多彩的演播室场景设计可以用非常经济的手段来实现，由于它本身所具有的无穷魅力以及其不可低估的发展前景，迄今已被越来越多的节目制作及有关人员所关注。

在虚拟演播室中，演员在一间蓝色屏幕代替的背景前进行现场表演，三维计算机图形发生器实时产生一个逼真的虚拟环境，并按以下程序工作：摄像机镜头的定位、测量、运动走向

及视角、视野处理，摄像机采集前景视频信号，同时摄像机上的跟踪系统实时提供摄像机移动的信息，这些数据被送至一个实时图形计算机中。从摄像机的镜头视角再生成一个虚拟环境。以蓝色屏幕为背景拍摄的摄像机图像，经过延时后与选自计算机的虚拟背景以相同时码进行工作，并通过色度键控器联合在一起，实时产生一个组合的图像。也就是说把一组信息需要实时传给图像绘制系统，图像绘制系统根据当前计算机的位置，实时绘制出相应的背景信号和遮挡信号，然后再由合成系统根据遮挡信号来合成前景视频信号与背景信号，形成一个为电视节目所用的视频信号的过程。

虚拟演播室是一种全新的电视节目制作工具，虚拟演播室技术包括摄像机跟踪技术、计算机虚拟场景设计、色键技术、灯光技术等。虚拟演播室技术是在传统色键抠像技术的基础上，充分利用了计算机三维图形技术和视频合成技术，根据摄像机的位置与参数，使三维虚拟场景的透视关系与前景保持一致，经过色键合成后，使得前景中的主持人看起来完全浸尽于计算机所产生的三维虚拟场景中，而且能在其中运动，从而创造出逼真的、立体感很强的电视演播室效果。它能有效地利用演播室资源，节省大量的制景费用，还可以使制作人员摆脱时间、空间的限制，充分发挥其想象力进行自由创造，并能完成一些其他技术实现不了的特技效果，为电视制作开辟了一个崭新的空间。

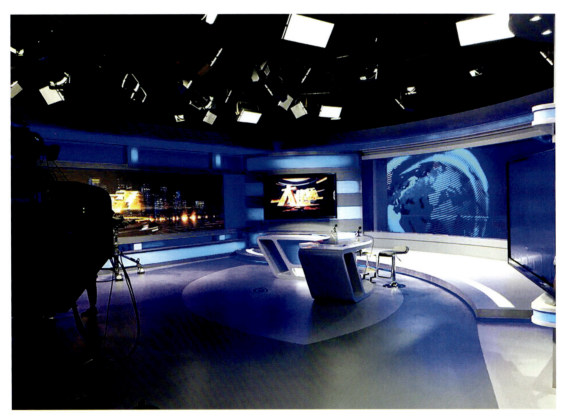

图 12-2 虚拟演播室场景

## 一、虚拟演播室系统的组成

一般来说,一套典型的虚拟演播室系统由三个子系统组成:摄像机跟踪系统、虚拟场景生成系统及视频合成系统。

### (一) 摄像机跟踪系统

摄像机跟踪系统负责检测摄像机的各种运动参数并将其传递给实时生成虚拟场景的计算机。摄像机的运动参数包括镜头运动参数(变焦、聚焦、光圈)、机头运动参数(摇移、俯仰)及空间位置参数(地面位置X、Y和高度Z)。在拍摄过程中,这些参数的改变会引起所摄图像视野与视角的改变,为了模拟人物所在的三维环境,计算机必须根据这些参数不断调整三维视图。而摄像机跟踪部分的作用正是检测摄像机的位置信息和运动数据,实时地跟踪真实的摄像机,以保证前景与计算机背景保持"联动"。这种"联动"是调整计算机运算的结果,它是有时间差的,由于这个时间差被设计者限制在一个人眼不容易察觉的范围之内,因此没有被观众察觉,同时这个延时要求前景摄像机在一个有限的速率内改变位置参数。

### (二) 虚拟场景生成系统

虚拟场景生成系统负责根据接收到的摄像机运动参数,生成与前景空间关系一致的虚拟场景图像。虚拟场景有二维和三维之分,二维场景没有厚度,只是一个平面图形或图像,因此只能作为背景出现在真实人物的后面,而三维虚拟场景中的景物具有Z轴方向的厚度,是立体的,因此,在拍摄中可以随摄像机的运动看到场景中各个造型要素的不同侧面。

### (三) 视频合成系统

虚拟演播室系统中视频合成的基本技术是色键器抠像技术,摄像机在蓝室中拍摄的真实景物,先通过色键器进行抠像处理,然后与计算机生成的虚拟场景合成。在合成前景和背景图像时,为使演播室不同机位的摄像机拍摄的前景图像与计算机生成的虚拟场景准确地合成,不但要保持摄像机的参数一致,而且要让摄像机保持同步。由于摄像机跟踪系统和实时生成背景都要耗费时间,因此,要让前景信号延时来保证与背景信号的同步合成,在这个环节系统所采用的同步技术对最终图像的合成有重要影响。此外,信号合成时遮挡效果的实现还要用到深度合成技术,该技术恰当处理两路信号的信息,以实现遮挡效果。

除上述三大系统之外,传统演播室制作所需的设备,如摄像机、切换台等,也是虚拟演播室系统所必需的设备。

## 二、常用虚拟演播室系统设备

目前,虚拟演播室技术及应用还处于进一步完善阶段,在技术上还存在一些不尽如人意的地方,其原因除软件功能存在许多局限外,硬件速度也是一个很重要的制约因素。同时,虚拟演播室制作对节目制作人员也提出了很高的要求。他们必须具备良好的素质和对建模工具的使用能力以及通力合作的精神,只有这样才能发挥虚拟演播室的功能。随着虚拟技术的不

断发展及应用的深入,虚拟演播室系统会日趋完善,走向成熟,前景不可估量。

### (一) 大洋虚拟演播室系统

作为中国广电的领跑者,中科大洋推出了虚拟演播室系统。该系统采用了大洋公司自行开发的图形识别技术,给摄像机提供了最大的灵活性和自由度,同时支持编码器定位方式,用户可根据需要自行选择。大洋虚拟演播室系统采用高性能的 PC 图形工作站,采用较为流行的 3D 设计软件,如 3D MAX、Softimage、Alias、CAD 等。该系统支持活动视频窗口、多机位、多层画面,可以连接非线性制作网络,具有良好的扩展性和性价比。

大洋虚拟演播室系统是含虚拟、图文包装、切换、录制功能的演播室产品,集无轨跟踪与有轨机械传感两大核心技术于一身,集内置与外置色键于一身,集各种多媒体功能于一身,采用自主知识产权板卡和渲染技术,整体性能领先于国内外同类产品,适用于各种使用虚拟做背景抠像的应用场景:电视台新闻栏目录制、栏目直播、气象栏目录制、教育课程录制等。可配合播出产品、非编产品、媒资产品等构成采编播电视台整体解决方案。

### (二) 奥维讯新闻虚拟演播室

它采用专用的虚拟场景合成硬件,构成高质量全集成的实时新闻虚拟演播室系统。该系统可接受 3DS、3D MAX 等三维软件构造的模型和渲染效果,实时三维物体交互,摄像机多机位、高质量的线性色键和亮度键,令播音员与三维场景完美融合,可完成新闻、访谈节目、讲座类节目的制作。

### (三) 方正虚拟布景系统

方正虚拟布景系统具有灵活的三维场景交互编辑、三维逼真实体材质、丰富的道具模型、材质库,外部模型输入,漫射光、追光灯模拟,先进的场景渲染算法,抗闪烁处理等功能。虚拟背景的透视关系与前景保持一致,可产生具有反光与阴影效果的高度真实感的背景图像。

### (四) X-VS 高清虚拟演播室系统

X-VS 高清虚拟演播室系统的高清三维虚拟场景去除了繁琐的硬件配置和大规模的数据运算,凭借简单的设置和直观的用户界面,使之成为一套功能强大的广播电视节目制作工具。

X-VS 高清无轨虚拟演播室系统,可满足电视节目现场直播、后期制作及应用的需要。通过利用摄影棚中的绿色或蓝色背景和摄影灯光,通过系统集成的色键器,对摄像机获得的信号与虚拟演播室系统信号进行处理,即可实现演播主体与虚拟场景的合成。充分体现系统的技术先进性、功能完整性、经济实用性、运行可靠性、操作灵活性及系统扩展性,不仅能满足现阶段的需要,同时确保系统在今后相当长一段时间内具有先进性并留有扩展余地。

X-VS 高清虚拟演播室系统,是真三维虚拟演播室,采用革命性的独特设计,无须传感器,采用独有的虚拟摄像机结构,使用极其方便。一人即可实现多机位的节目演播操作工作,并且真实人像与实时渲染的三维虚拟背景同步运行。

X-VS 高清虚拟演播室系统采用专业的基于 DirectX 三维图形平台的真三维图形系统,系统调用的虚拟场景是 3DS MAX 国际流行的三维建模软件创作的三维场景模型文件,具有真

正的三维属性和场景景深，以及虚拟场景各物体在三维空间中的透视关系。采用高品质的专用 3D 图形处理卡，以及凯联公司自主研发的高度优化实时 3D 场景渲染软件及国际知名高清数字卡，使得系统能够流畅地运行复杂的三维虚拟场景。保持前景和背景之间正确的透视关系，在视觉上更具有纵深感，更加真实。

## 三、虚拟演播室的组成及其工作原理

虚拟演播室是一套由计算机软件、主机、现场摄像机、摄像机跟踪器、图形图像发生器、色键器以及视/音频切换台构成的节目制作系统。目前世界上有数十家公司已开发或正在开发这一全新的电视节目制作系统。如美国 E&S 公司的 Minset、加拿大 Discreet、Logic 公司的 Vapour 以及以色列 RT-SET 公司的 Larus 虚拟演播室系统等，另外，Accom、BBC、Trinity、ORAD、Radamec 等公司也有虚拟演播室系统面世。这些公司虽然在硬件配置及软件设计上各有特色，但其工作原理基本相同。

（一）虚拟演播室蓝色实景现场

虚拟演播室与传统演播室大不相同，它是以计算机三维动画"虚拟"出的场景取代道具实景为主要特征。摄像机所拍摄的现场，已不是一般意义上的主持人或演员活动的地方，而是虚拟画面应用空间的组成部分，它的实际意义仅仅是其空间场地尺寸的大小。现场所有布景全部由单一的蓝色所取代，以作为将来抠像的基准色。图像的前景是不同机位的摄像机拍摄到的主持人的画面素材。主持人所在的实景现场的全部蓝色区域，将被合成到计算机三维动画生成的虚拟场景中。

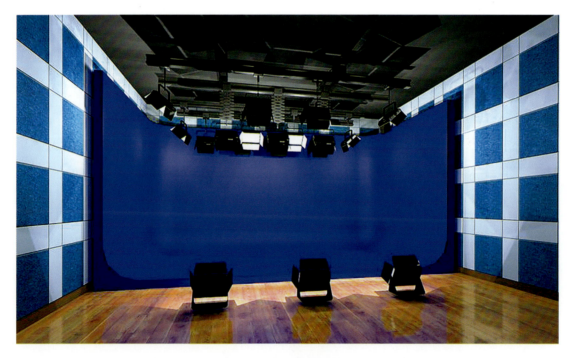

图 12-3 虚拟演播室蓝箱

与传统的人工搭建的舞台或演播场景相比,虚拟三维场景应用于演播室,可以说是演播室技术的一次革命。不仅制作成本大大降低,制作周期缩短,更重要的是虚拟场景的可随意更改的特性极大地满足了导演的创作需要。

需要注意的是,虚拟演播室用的实景现场虽然简化成了单一的蓝色,但绝不是任何东西都不需要了。如果节目中要表现主持人从楼梯上走下来,那么现场也必须设置一些涂成蓝色的几何块状物体作为"楼梯",以便与电脑中生成的楼梯相配合。

### (二) 虚拟演播室专用摄像机

虚拟演播室专用摄像机的数量通常为 2~3 个。虚拟演播室专用摄像机与传统摄像机不同的是,除了镜头和云台以外,虚拟演播室用的摄像机配有运动检测和识别系统,即摄像机跟踪器。其跟踪方式有光学识别系统和机械传感式系统两种。以 E&S 公司 Minset200 的机械传感式系统为例,其原理是将检测到的摄像机的推、拉、摇、移、聚焦、变焦乃至升降等传感器部位的运动数据,通过一个称为"传感器"的装置,将校准数据通过 RS-422 接口输送到计算机中,这样,现场摄像机与虚拟演播室中"虚拟"的摄像机被相对地锁定在一个位置上。当现场演播室摄像机运动时,虚拟摄像机受跟踪器的控制可以实时地与现场摄像机保持同步。RT-SET 公司的 Larus 系统每台摄像机需要一台 SGI 的 ONYX 图形工作站支持,每台摄像机均可通过该系统来控制。

### (三) 虚拟演播室计算机部分

虚拟演播室系统配备的计算机既有基于 Windows NT 系统平台的 PC,也有基于 Unix 系统的图形工作站。它像一个小型计算机网络,主机为网络中心,它是虚拟演播室的控制中心,是虚拟演播室节目制作的"导演台"。它除了调用和调整事先做好的三维虚拟场景外,还负责向图形发生器传输图像数据及处理由摄像机跟踪器传来的摄像机运动数据。在这里,图形发生器扮演着重要角色。它根据主机传来的摄像机运动数据,实时向计算机虚拟出三维电脑场景的运动,以保证其输出的虚拟背景与真实的前景同步。需要注意的是,有的图形发生器的运算需要数帧左右的时间,因此,摄像机拍摄的画面也必须有一个同样帧数的延时,这样才能确保其真实场景与虚拟场景相一致。

## 四、虚拟演播室视频、音频及灯光

虚拟演播室主要是针对电脑中的图像,它仍旧离不开传统的视频切换台和调音台等设备。通过视频切换台,导演可根据需要在任何时候切入或叠加进拍摄的画面素材。虚拟演播室系统与传统视频在节目制作中略有不同的是,蓝色实景现场摄像机所拍摄到的画面,需要经过图像发生器的运算生成后,再与电脑中的虚拟场景合成。

现场灯光的使用已不同于传统舞台灯光的调整方法,所有光色必须保证蓝色空间场地基色,以适应色键器抠像的技术要求。虚拟演播室软件系统有其自身的灯光参数,可根据需要在软件环境里调整。理想的色键器可以很自然地将实景中的投影在虚拟的场景中表现出来,使

拍摄的前景画面与虚拟的背景画面集成在一个合理的空间中。现场的灯光有一个特殊的用途，即用于制定控制现场主持人或演员的光区定位程序，导演可通过该程序指挥现场演员的走位。此外，现场灯光与虚拟灯光还有一个大致匹配的问题，以便使现场人物与虚拟环境的结合看上去不至于产生投影环境的逻辑错误。

### 五、典型的虚拟演播室系统介绍

#### （一）Brainstorm Estudio 虚拟演播室系统

Brainstorm Estudio 虚拟演播室系统是 Brainstorm 公司的产品，它采用了功能强大的图形工作站作为背景生成装置，可以实时生成全三维的虚拟背景，系统的功能可以随软件的升级而提高。工作站预先制作好的 CG 背景，以及要用作视频墙的视频输入信号，实时生成三维虚拟空间，然后与经过延时的前景信号在色键合成器中合成。Brainstorm Estudio 虚拟演播室系统采用编码器方式测量摄像机运动参数，用此参数控制图形工作站。

#### （二）CyberSet 虚拟演播室系统

CyberSet 虚拟演播室系统是 ORAD 公司(以色列)的产品，它是高级虚拟演播室系统，在演播室中建立一个"网络编码墙"，这种编码模式由两种不同亮度的蓝色交叉排成网络结构，数字视频处理器能利用它实时从摄像机输出的视频信号中获得摄像机的各种参数。其数字视频处理器具备较强的前景处理功能，能对前景视频做数字增强处理，以消除因色键引起的不自然的人工效果。

此系统采用红外线追踪技术感知主持人或表演者的位置，并控制抠像层深度键，使人物处在虚拟布景的正确位置中，给观众真实的距离感，甚至能将人物"放置"在一个虚拟的物体中，效果更加自然和逼真。自动反馈／提示功能可以将虚拟物体(静止和运动物体)所在位置投影在演播室的地板上，提醒主持人或表演者。当虚拟布景经常改变或布景中有运动物体时，此功能非常有用。

虚拟出场功能可将虚拟演员与真人同时出现在同一个虚拟布景中并相互配合，或者互换位置和交谈等。同时可让外地的表演者与本地演播室中的表演者实时结合在一个虚拟布景中，两个表演者可以面对面地交谈和表演。

此系统可利用各种强大的三维动画制作软件，随心所欲地创作出美妙的三维视觉画面，能够方便地修改布景和物体、灯光特殊效果和拍摄前的动画，甚至在直播中也可进行这些修改。它还能够加入各种声音效果并让声音与预先设置好的动画相配合。

#### （三）Virtual Scenario 虚拟演播室系统

Virtual Scenario 虚拟演播室系统是英国的 Radamec 广播系统公司和 BBC 联合开发的产品。Virtual Scenario 虚拟演播室系统通过固定的摄像机获取镜头，以及4个运动参数(变焦、调焦、升降、摇移)，采用专用的镜头及机头编码器得到这些参数，送给工作站处理后控制图像处理器，实时产生背景。所有处理过程都是源于摄像机控制数据下进行的，摄像机进行变焦、升

降操作时,产生的背景能精确地同步跟踪,从而使前景和背景保持正确的透视关系。

### (四) Mindset 虚拟演播室系统

Mindset 虚拟演播室系统采用的是块方式处理图像,高分辨率的摄像机跟踪器,能够跟踪摄像机的聚焦、推拉、摇移、俯仰、左右平移、垂直升降运动。由于是摄像机跟踪器,所以摄像的蓝色背景为纯蓝色即可。推拉时,能保留演员或主持人的影子,因而大大增强了虚拟场景的真实性。当摄像机拍摄到蓝背景的范围之外时,Mindset 图形发生器会自动产生三维遮图,填充蓝背景之外的部分,当摄像机大幅度摇移(360度)俯仰时,可以产生无穷大背景的效果。

此系统不仅能丰富三维背景,还能让表演者走入三维场景内或虚拟物体后面,同样场景内的虚拟物体可以按设定好的轨迹,运动到表演者的前面或周围。它还能够兼容各种流行的图形、图像和三维建模软件的文件格式。

### (五) ELSET 虚拟演播室系统

ELSET 虚拟演播室系统是 ACCOM 公司的产品。ELSET 虚拟布景的搭建不受演播室实际物理尺寸和材料等的限制,使用 Alias / Wave front、Softimage 或 3D Studio 等流行 3D 建模软件轻松地进行布景的搭建,布景中的材质可以使用如 Adobe Photoshop 这样的标准计算机图像处理软件进行绘制。建好的模式输入系统的软件进行布景的处理,布景处理结束后,还可以将演员、道具,甚至是复杂的三维动画融入此布景中,以达到真实演播室的逼真效果。

此系统能够自动、平滑地进行虚拟摄像机到真实摄像机场景之间的双向转换,达到与真实摄像机场景匹配,甚至可以让虚拟摄像机沿着 3D 建模软件设定的轨迹运动。

### (六) LARUS 虚拟演播室系统

LARUS 虚拟演播室系统是 RT-SET 公司的产品。LARUS 系统是实时现场用的三维虚拟演播室。在节目摄制过程中,三维图像背景实时地连续更新,并根据演播室摄像机的运动和位置,始终以正确的透视位置出现。摄像机的运动方向没有任何约束和限制,在聚焦和变焦时,图像永远处在正确的透视位置上。LARUS 系统是"演播室绘图工具",它能够有效地将虚拟物体放置在实际演播室的界限内,不受实际演播室的尺寸和形状的限制。

LARUS 系统具有先进的虚拟切换台,操作者可以通过简单的鼠标控制管理整个节目制作,在虚拟摄像机和真实摄像机之间进行平滑切换,还可以方便地激活动画,插入事件、视频和设置等工作。

### (七) 新奥特虚拟演播室系统

新奥特虚拟演播室系统采用独立的通道设计结构方式,即每台摄像机对应一个设备通道,每个通道输出的信号就是前、后景已经合成好的视频信号,可直接输入到特技切换台与别的机位输出信号之间作现场特技切换,系统架构更贴近传统的演播方式。

新奥特虚拟演播室系统性能稳定可靠,能够提供每个机位合成信号独立的预监功能,使得现场切换导演可以先看到每个摄像机机位的合成信号后,再选择切换输出,减少切换的盲目性,同时也方便摄像师机位取景,使节目制作流畅、高效。此外,该系统还具有强大的实时编

辑功能,能够对已经加载的三维场景实时编辑,场景中物体的位置、形状尺寸、动画、材质、纹理、灯光等所有属性都可以进行自由编辑并实时显示。该系统推出全新的编辑控制方式,可以将多个场景、动画、遮挡键、视频素材和音频素材等放在时间轨上进行自由编辑。在节目制作中,可以方便地在场景和各种特技效果间切换,可有效增强节目的表现力。

### (八) UC-3DSET HD 高清虚拟演播室系统

UC-3DSET HD 高清虚拟演播室系统,为具有移动机位跟踪的三机位三通道全数字高清虚拟演播室系统,是一款高清 SDI 摄像机输入、高清 SDI 色键抠像、高清外视频输入、高清 SDI 虚拟演播室合成输出的系统。系统具有活动外视频输入,具有高性能的主机控制台、流媒体视频服务器、色键器、场景和图像生成器、摄像机控制和参数采集等。

虚拟演播室系统的三路输出可以分别接入切换台,三者互为备份、互为预监,通过切换台可实现淡入淡出等软切换效果。虚拟演播室系统和原有视频系统既融合又相对独立,从切换台指定的一路可以获得虚拟图像,万一虚拟系统发生故障,则可采用切换台的色键来应急,二者可互为备份。

本系统具有一路 HD SDI、SD SDI 数字外视频输入,最多可扩展为 3 路高清、5 路标清 SDI 输入,系统采用 8 位全场景抗锯齿功能,图像为广播级输出,图像清晰、色彩丰富。具有基于时间线的动画编辑,功能强大、易于操作的软件界面,整个结构设计采用分立集成的设计理念。

## 六、虚拟演播室的场景设计

虚拟演播室的场景设计至关重要,其虚拟场景通常可以用 3D MAX、Softimage、Maya 等三维软件制作。首先,应进行总体构思,比如场景的大小和色调、虚拟物体的位置、演员活动的路径等。其次,在三维软件环境中调整坐标度量单位,使之与实际使用相符,接着在三维软件的坐标系中,画出与实际演播室尺寸相应的虚拟演播室和网格示意图,以虚拟网格的左下角作为整个场景的原点且与三维软件的坐标系的原点重合。然后在虚拟演播室和网格示意图中,按照构思画出虚拟物体与布景,选定插入电视墙的位置,画上边框、附上材质、纹理和贴图,设置灯光(注意与实际灯光效果配合),调整三台虚拟摄像机的位置和视角等参数,待获得满意的结果后,生成三幅虚拟场景和相应的遮挡图像。虽然虚拟场景可以设计得无限大,利用小演播室拍出大场面,但是要注意演员的活动范围,只能在虚拟场景中的虚拟演播室示意图内,虚拟演播室示意图外的广大区域是可望而不可即的。所以,在设计虚拟场景时,虚拟演播室示意图在整个虚拟场景中的位置相当重要,它决定了演员或主持人等在虚拟场景中的活动范围。

虚拟场景的制作是在计算机上完成的,其设计的特点充满了灵活性和自由度,能从不同的视角生成场景,以满足制作的整体需求。在实际节目制作中,先将虚拟场景制作过程中的一些参数(如摄像机位置坐标、视角、插入电视墙位置坐标、网格的位置大小数据、虚拟场景图像分辨率等)输入图形计算机,且将真实摄像机按原设计的位置在演播室放好,供虚拟设备做好初始化设置,将实际物体按比例进行建模,给虚拟物体赋予彩色纹理或其他属性(反射或透

明),对虚拟的场景进行灯光设计并且用纹理来描绘或生成,根据节目的内容,生成景物的纹理、颜色和其他属性连续变化的运动图像,以获得原设计虚拟场景的透视效果。

### 七、虚拟演播室的应用方法

只有对虚拟演播室系统有深刻的了解,才能充分发挥其在节目制作中的优势。首先应当了解它能做什么和做出来的效果怎么样。虚拟演播室在开拓电视节目的制作领域、充分发挥人的想象力这一点上,为导演及摄影师提供了广阔的创作空间。它是将原有的电视节目制作设备与三维动画节目制作设备结合在一起的节目制作系统,也是视频制作方式的一次变革。虚拟演播室为电视节目制作提供了一种全新的制作理念与方法。其具体的运作流程大致如下:

(一) 拟出三维场景制作方案

由美术设计师将导演思路制作成详细的"剧本"(Story Book),具体到每个画面要素怎么动、主持人的位置怎么变化、是否有虚拟场景中的特写镜头等。镜头推进,意味着电脑生成的图像放大。这就要求事先生成的图像尺寸大到足够镜头推进也不至于产生夸张、变形的现象。虚拟演播室运作的这种特殊性,要求导演必须就每个镜头的细节与电脑动画场景的制作者事先沟通,使负责实施剧本方案的制作人员能充分理解导演的意图,将三维场景提前做好。

(二) 创建三维模型及贴图

随着影视业的发展,动画制作随着计算机图形图像学的发展应运而生,其作用也日益重要。虚拟演播室作为一个计算机图像产生与合成系统,是用计算机将演播室的观念物化,在制作手段上突破了传统制作手段的一些束缚,使演播室不再受时间和空间的局限。具体的虚拟演播室软件操作者称为"动画师"(animator)或"模型师"(modeler)。他们在整个虚拟演播室节目制作中,对演播室的最终效果起着举足轻重的作用。他们可以是导演或美工本人,也可以是专业的动画制作者。

(三) 制作人员的通力合作

动画师或模型师的职责是预先完成节目中所需的电脑三维场景,包括场景中用到的所有贴图。虚拟演播室大多利用三维或二维动画、图形图像制作软件,来创建模型及模型中需要的贴图,如 3D Studio、Softimage 3D、Lightscape 和 Photoshop 等。这些软件中做好的模型和贴图,有的需要经过格式的转换,再存入虚拟演播室系统的专用目录下,然后才能从虚拟演播室软件环境中读出。大量的矢量数据经过生成后产生的标准倍数位图,作为虚拟环境要么直接存入图形发生器中使用,要么贴在简单的几何矢量模型上。正是由于复杂的场景已预先在其他软件中制作完成,节省了大量运算时间,所以虚拟演播室才能实现实时演播效果。

(四) 虚拟演播室操作控制

虚拟演播室系统是一个计算机图像合成系统,其控制中心是虚拟演播室的系统软件,也是

虚拟演播室节目制作的"导演台"。具体实施操作的系统控制员无疑成了实施导演意图的最直接执行者,他需要既能熟练运用虚拟演播室软件及其相关的三维动画制作软件,同时又要具有一定的镜头意识和感觉。这样才能更好地与导演配合,做出理想的电视节目。

### 八、虚拟演播室的节目制作

虚拟演播室最基本的特点,就是能够在有限的空间里实现无限大场景的搭建与转换,因为虚拟演播室系统可以高效率创作、生成真实感强的虚拟背景。虚拟演播室可以满足新闻、访谈、体育、娱乐、天气预报和节目预报等多种类型的节目制作。如中央电视台早已用虚拟演播室系统制作过许多优秀的电视节目,有科技博览、音乐时代、银幕采风、每日佳艺、百年经典和春节联欢晚会等。

虚拟演播室对节目制作人员提出了较高的要求,从虚拟场景的设计、制作,到演播室的灯光布置与摄像机操作等,都不同于一般的演播室,而且对演员和主持人也提出了新的要求。

适合虚拟演播室制作的节目有电视新闻直播、电视新闻录播、专题报道、天气预报、体育报道、比赛结果分析等。虚拟制作最适合现场直播的视频插入,如在英超、意甲联赛中,电视转播画面上叠加虚拟广告,当球员在底线附近活动时,球场底线的位置(大门两侧)会出现虚拟广告牌。整个球场草坪在开幕式或中场休息时,会出现虚拟广告(赞助商的商标等)。虚拟制作具有使用便捷、不占用实际播出时间等优点。

此外,数字技术的发展使虚拟主持人的出现成了现实。虚拟主持人是继虚拟场景、虚拟演播室后又一虚拟技术的应用。从理论上说,随着三维技术、语音合成技术和动作传感技术等的发展,可以将虚拟人的外表、表情、声音、动作等外在的东西,制作得跟真人一样,甚至更加完美。如英国PA新媒体公司制作的世界第一位虚拟主持人安娜·诺娃的出现,犹如一颗耀眼的明星,立即就获得了世人的瞩目,人们对她的关注丝毫不逊于现实生活中的名人或明星。

我国第一部完全使用虚拟演播室拍摄的电视剧《非常童话世界》是由北京电视台推出的。这部剧的虚拟场景有10多个,镜头多达700多个,对于剧组所有工作人员,包括导演、演员、摄像、虚拟美术设计以及技术人员等来说都是第一次进行尝试。片中讲述的是一位梦想考上音乐学院的女孩(红霞饰)和她的好朋友——一位梦想进入国家队踢球的女孩互相鼓励,终于各自圆梦的故事。在片中,两个女孩一会儿在足球场上驰骋,一会儿在排练厅里跳舞、唱歌,而这些镜头均是由计算机"虚拟"出来的。虚拟制作是建立在调整图形计算机和视频色键基础上发展起来的演播室技术,虚拟制作对电视节目制作人员提出了新的要求和挑战。

虚拟演播室技术的发展日新月异,它与数字视频技术、计算机技术以及其他相关技术的发展息息相关,随着这些技术的发展,虚拟演播室技术也在不断地发展和完善。虚拟演播室技术现已成为一种最为有力的节目制作手段。

# 第十三章 影视作品创作

##  第一节 影视作品创作的三个阶段

　　影视作品的创作比文学、音乐、绘画、摄影、雕塑等艺术样式要复杂得多，除了庞大的资本投入以外，还需要依靠许多人的共同协作才能完成。它以屏幕画面为基础，是画面和声音相结合、视觉和听觉相结合的产物，具有更生动、直观的表现方式。一部电视作品要历经选题、构思、拍摄、剪辑、编撰解说词、配音、复制拷贝等过程，然后才能进行播放。

　　其创作过程可分为三个主要阶段：筹备阶段、实际拍摄阶段、后期制作阶段。

### 一、筹备阶段

　　筹备阶段就是完成拍摄前的准备工作。

#### （一）策划与确定拍摄主题

　　影视作品的策划主要是指从商业发行角度来策划、制作、包装和宣传。了解社会热点和观众需求，掌握社会流行文化，锁定目标观众，才能找准作品的"卖点"。从商业角度来讲，当今的影视投资制作机构越来越重视剧本的"卖点"，这甚至比考虑具体的写法和创作细节更重要。例如，冯小刚的系列贺岁片曾深受观众喜爱。当市场经济兴起，他推出了《甲方乙方》；出国留学热则催生了《没完没了》；广告神话又造就了《大腕》；当手机成了时髦货时，他则把《手机》变成了烫手的山芋；社会治安不好，他也希望《天下无贼》；《夜宴》则含蓄地表明想去奥斯卡赴夜宴的强烈夙愿。《同一首歌》把老歌、新歌烩一锅，然后整合营销出去，也成了金字招牌。俗话说："良好的开端等于成功的一半。"可见，策划的好坏，将影响到影视作品的成败。

　　有了精心的策划，还要明确导演拍摄的影视作品的主题、主要内容以及表达的思想，它是影视作品创作的起点，是统领整个创作过程的主题和红线。在确定好拍摄主题后，导演就可以

围绕"要拍什么"组织创作人员，研究和分析剧本以及查阅与剧本相关的文字与影像资料，并进行讨论，深入研究剧本，为剧本找到恰当的表述形式，以统一认识，共同实现导演的构思和创作意图。

### （二）剧本创作

影视剧本是影视作品创作的基础，它的好坏直接关系到影视作品的成败。好的影视剧本要求主题思想深刻、结构新颖严谨、人物性格鲜明、故事情节跌宕起伏等。影视剧本的创作主要有两种方式：一是根据现成的文学作品或戏剧改编；二是专门为影视剧作拍摄创作。当剧本定了稿并经制片单位和主管机关审查，确定投资拍摄后，编剧的任务就基本完成，下一步就是导演根据剧本组织安排拍摄。

导演接触影视剧作的方式有三种：一是自编自导，有的甚至自演，如卓别林；二是介入式，即在剧本编写阶段，导演参与剧本的构思与创作，如张艺谋；三是接力棒式，即导演从编剧手中接过剧本再进行构思、拍摄，这是国内外普遍采用的方式。这三种方式能体现导演的个人风格，处理起来也较为容易。

导演拿到剧本后，要和主创人员共同研究有关文字和图像资料，分析剧本、酝酿构思、制定拍摄方案，并将文学剧本所描绘的文字形象转化为银幕（屏）形象，进行电影的再创作，写出分镜头剧本或分场景剧本，然后与各部门商讨和制订拍摄计划，并撰写导演阐述，其目的是对未来影视作品事先进行艺术及技术诸方面的综合规划与整体设想。

剧本也可以根据已有的文学作品改编，也可以完全由编剧创作。它是戏剧艺术创作的文本基础，是编导与演员进行演出的依据。

### （三）组建剧组

有了剧本，接下来就是组建剧组，即影视作品制片人和导演组织一支能合力完成拍摄任务的团队。通常由八个部门构成：导演部门（由导演、副导演、场记等组成）、摄影部门（包括摄影师、摄影助理、机械员、灯光师等）、录音部门（包括作曲、录音师）、美工部门（包括总美工师、美工设计及服装师、化妆师、道具员等）、演员部门、特技部门、剧务部门和制片部门（包括制片主任、剧务、会计等）。在这些部门中，导演是创作的中心人物，其次是摄影师和演员等。特别是选演员，如果选得准、选得好，影视作品就几乎成功了一半。在中外影视发展史上，有不少作品是靠演员的魅力而成为经典的，如《乱世佳人》中的费雯丽和克拉克·盖博，《红色娘子军》中的祝希娟等。再如，古月扮演的毛泽东、王铁成饰演的周恩来、孙飞虎饰演的蒋介石、卢奇饰演的邓小平、刘文治饰演的孙中山等，都以逼真传神、形神兼备而广受欢迎。

### （四）导演阐述

剧组组建好后，首先需要导演对电视摄像作品的创作意图和完整构思与剧组人员进行说明和沟通，向全体人员阐述其创作意图，包括对主题思想的理解、人物性格与人物关系的分析、所拍摄影视作品的风格以及对各部门的工作要求等，让剧组所有人员明白导演的整体设计，以便后期的工作更加到位。

导演阐述的内容一般包括以下几个方面：

(1) 剧本的立意、主题思想、时代背景等。

(2) 对剧中矛盾冲突的理解和把握。

(3) 对剧中主要角色的分析。

(4) 对影视作品风格、节奏等的定位。

(5) 对表演、摄影、美术、化妆、服装、道具等创作的构思和造型设计的要求。

(6) 对音乐、录音、剪辑等各创作部门的提示。

(7) 对剧中需要运用特技处理的部分提出要求，以便与特技部门协商处理。

各部门则要根据导演的阐述，研究剧本，揣摩角色，体验生活，对某些重场戏进行排练。如《拯救大兵瑞恩》的主要演员在开拍前，先到美国海军陆战队集训半年，以培养军人气质。

（五）选景

景物是为情节的发展以及人物的活动提供具有典型性和表现力的造型环境，选景是否成功对导演意图的体现起着十分重要的作用。经过导演阐述，制片、导演、摄影、美术工作人员对环境造型方面的认识统一后，可先根据经验和已有信息制订初步的选景计划，然后外出选景。

外景作为影视作品中的空间环境，对表现作品的时代背景、地方特色、民族风貌、揭示主题、烘托气氛起到重要作用，并对影片造型风格有重要的影响。选外景主要依据有：有利于人物刻画，为人物提供典型的环境和氛围；能够和内景结合，且现场有利于摄影、美术、录音的创作。现在室内场景也多采用实景拍摄，故选外景也包括对室内实景的选择。

选景既要考虑"景"（环境）本身与作品的契合度和表现力，还要考虑工作人员吃住、交通是否方便，是否能找到适合拍摄的机位，光线如何，是否需要人工照明等。选景时需要带上必要的工具，以便对初步选定的景作一些记录。设置内景时也需要参照外景，以使内外景协调统一。

（六）创作分镜头剧本

分镜头剧本又称"导演剧本"，是导演用于现场拍摄的蓝本和依据，是以分镜头方式体现的一种特殊文体，一般包括以下内容：

(1) 根据场景和内容分出场次（也可以注明场景的名称），按顺序列出每个镜头的镜号。

(2) 说明每个镜头的景别。

(3) 规定每个镜头的拍摄方法和镜头间的转换方式。

(4) 估算镜头大致的时间长度（以秒为单位）。

(5) 用精练、具体的语言描绘画面内容，包括事件发生的时间和场所，情节、人物以及人物的主要动作、表情和心理状态与细节的处理。

(6) 注明与画面匹配的声音。

（七）选择演员

遵照剧本规定和导演构思去寻找适合剧本人物的演员。演员有专业演员与非专业演员之

分。从演员素质本身来说,又分为"本色演员"与"性格演员",也就是人们所说的"偶像派演员"和"实力派演员"。此外,还有在影视画面上只见身体而不见其面孔的替身演员和特技演员,主要在功夫片、动作片中出现。选演员的依据是:有与角色相似的气质,有相应的表演才能和艺术可塑性,有与角色内外特征贴切的或能为观众关注的生动的形、体、貌条件。

## 二、实际拍摄阶段

实际拍摄阶段就是将剧本付诸实践和操作,实现文字向影像的转化过程,也就是指从影视作品正式开机拍摄到全部拍摄工作结束停机的过程。它既是影视作品创作的中期阶段,也是一部影视作品完成的关键阶段,还是导演的创作意图逐步实施的阶段。影视作品实拍时,导演是统帅一切的核心人物,不仅要有组织调度能力,保证摄制组的正常运转,而且要善于启发、引导演员表演,同时还要为拍摄质量把关。

现场拍摄极为复杂,需要一个摄制组(包括十几个部门,有着几十乃至上百人的创作队伍)付出一定的劳动才能完成。如《黑客帝国》为了特殊效果,曾同时采用了160台摄像机环绕拍摄。

### (一)拍摄的基本原则

受场景、天气、演员档期等多种因素的影响,拍摄时通常是不按正常顺序拍摄的。一般来说,拍摄遵循以下规则:

(1)先外后内。即拍摄时一般先拍外景,再拍内景。利用拍摄的外景时间完成内景搭设,外景抢拍留下的遗憾也可通过内景拍摄补救。外景是不受人控制的,如果剧中所需的时节与当下时间吻合,需要先抢拍与剧作相应的外景镜头。

(2)先易后难。拍摄前,需要进行一段时间的"热身":包括导演、摄像和演员之间互相熟悉的过程,各工作部门之间了解、配合、协调的过程。因此,开始拍摄时,通常先拍过场、非主要人物以及一些不需要很多准备的戏。

### (二)外景拍摄

一部影视作品通常都会有很多外景场地,为表现不同时空中发生的事情,摄制组需要择时迁换住地,这在现场拍摄中是非常辛苦的。每到一个新的创作环境,首先需要和美工、置景、照明、道具等部门做好拍摄前的准备工作。造型师和化妆师要给演员(包括群众演员)化好妆,穿上相应的服装。主要演员的戏要在进入外景前事先排好,以免准备不足而错过最佳时机,或被群众围观。一切就绪后开始拍摄。外景拍摄时,导演通常都会要求拍摄一些空镜头,用于后期的剪辑需求,用来表现空间过渡和人物心理的变化,或调整叙事结构和节奏。内景拍摄相对于外景来说则简单得多,几乎没有什么干扰因素,受天气等的影响较小,准备就绪就可以开机。

## 三、后期制作阶段

### （一）镜头剪辑

镜头剪辑是指将一部影视作品所拍摄的大量素材经过取舍、组接，从而构成一部主题鲜明、结构严谨、手法连贯、叙事流畅且富有艺术感染力的作品，是对影视拍摄的一次再创作，是影视艺术创作的重要组成部分。剪辑成功与否，直接影响到银（屏）幕形象的完整性和艺术感染力，决定着影视作品的质量优劣，甚至能够改变影视作品的面貌。所有剪辑工作都是在专门的剪辑室里进行。这不仅是个技术过程，更重要的是艺术再创作的过程。剪辑过程一般要经过初剪、细剪、精剪三个阶段。

### （二）配音

#### 1. 音乐创作

音乐创作包括指导和组织作曲家、乐队、歌唱家、录音师等工作人员完成配乐、配音效果。

#### 2. 音响合成

音响合成工作是导演与录音师一起运用音乐和音响效果，与剪辑好的画面进行合成。音乐和音响效果配合得体、和谐，对情绪和环境的渲染能起到很好的作用。

#### 3. 其他

在后期制作过程中，还将涉及动画、字幕、特技人员的创作等诸多问题，导演对以上各个环节的工作都应提出设想和要求，以取得共识。最后需要组织人员审看作品，并为宣传发行做好准备工作。

##  第二节　影视剧本的写作

### 一、剧本

剧本是影视艺术作品创作的文本基础，剧本创作者叫编剧或剧作家。

#### （一）剧本的结构

剧本的结构往往会由许多不同的段落组成，一般可分为开端、发展、转折、高潮、结局几个部分。

#### （二）剧本的分类

按照应用范围，可分为话剧剧本、电影剧本、电视剧剧本、动画剧本、微电影剧本、微动漫剧本等；按剧本题材，又可分为喜剧、悲剧、历史剧、家庭伦理剧、惊悚剧等等。

### (三)剧本写作基础

创作者要想写好剧本,须掌握影视创作规律,构思好故事情节、人物关系、故事走向、剧情高潮、主题思想等。美国好莱坞编剧规律通常为开端、设置矛盾、解决矛盾、再设置矛盾、结局,而中国的编剧规律为:起、承、转、合。

## 二、分镜头剧本

分镜头剧本又称"导演剧本",是由导演根据文学剧本提供的内容,经过总体构思,将剧本中的生活场景、人物行为及关系具体化、形象化,赋予影视作品以独特的艺术风格,并将未来作品中准备塑造的声画结合的银(屏)幕形象,以人们的视觉特点为依据,用划分镜头的方式予以体现。分镜头剧本大多采用表格形式,格式不一。其中所涉及的专业术语,如"摄法"是指镜头的角度和运动;"内容"是指画面中人物的动作和对话;"场景"是指剧情发生的地点和时间。比较详细的分镜头剧本,通常还附有画面设计草图和艺术处理说明等。

## 三、分镜头故事板

分镜头故事板在影视广告作品拍摄中比较常用。导演在拿到剧本后,会在正式实拍前,安排美术人员先根据剧本中不同场景讲述的不同人物和剧情,绘制出一幅幅单独的画面,用来表示实拍时所需的镜头数。影视作品实拍时,导演会根据画面进行分段拍摄。由于拍摄是一个相对复杂繁琐的过程,因此,要让人员众多的剧组有效地动起来,要清楚具体的工作内容。故事板提供了一个直观简单的途径,帮助导演直观地解释剧本意图。因此,故事板其实就是分镜头剧本的图形化。分镜头剧本与分镜头故事板相比,分镜头剧本更强调文字内容,适合较长的电视剧、电影;分镜头故事板是分镜头剧本的画面化,适合较短的广告片和其他类型的短片。

# 第三节　影视剧组人员的构成与分工

## 一、剧组建制

专为拍摄一部片子由各种专业人员组织起来的集体,又叫剧组。剧组建制一般如下:

(1)制片组:制片主任、现场制片、生活制片、外联制片、会计、出纳、剧务及后勤保障人员等。

(2)导演组:导演、副导演、执行导演、场记、动作导演、特技导演。

(3)剧务组:剧务主任、剧务、剧务助理。

(4)摄影组:摄影师、副摄影师、摄影助理、机械员、灯光师、灯光助理。

(5) 美工组：总美工师、美工设计及服装、道具、化装等小组。

(6) 录音组：录音师和录音员。

(7) 特技组：特技摄影、特技美术、特技烟火、特技工艺等。

(8) 演员组：主角、配角、群众演员等。

## 二、剧组职务详解

### （一）制片人（Producer）

制片人也称"出品人"，是为影视片拍摄创造条件的人，一般指影视公司的老板或资方代理人，决定此资金的预算及最后的利润分配。制片人对项目具有总控权，负责统筹指挥影视作品的筹备和投产，解决从项目开发到作品完成的全过程中有可能出现的任何问题，包括聘用编剧写出原始剧本、将剧本推销给制片厂、决定导演和主要演员的人选、制订预算、确保影片在预算之内如期完成等。制片人大多懂得影视作品创作，了解观众心理和市场信息，善于筹集资金，熟悉经营管理。目前，国内最著名的制片人有中央电视台的张纪中、中影集团的韩三平、八一电影制片厂的明振江、华谊兄弟的王中军等；国外非常著名的制片人有大卫·塞尔兹尼克（制片代表作品：《金刚》《乱世佳人》等）、艾伯·特布洛柯里（制片代表作品："007系列"前16部）、马里奥·凯萨（制片代表作品：《胜利大逃亡》《第一滴血》等）、盖尔·安妮·赫德（制片代表作品：《终结者》《绿巨人》等）、凯瑟琳·肯尼迪（制片代表作品：斯蒂文·斯皮尔伯格大部分作品、《廊桥遗梦》《龙卷风》等）。

### （二）监制（Superviser）

通常受命于制片人，负责摄制组的支出总预算和编制影视作品的具体拍摄日程计划，代表制片人监督导演的艺术创作和经费支出，同时协助导演安排具体的日常事务。

### （三）导演（Director）

导演是制作影视作品的组织者和领导者，是用演员表达自己思想的人，是把影视文学剧本搬上银（荧）屏的总负责人。作为影视创作中各种艺术元素的综合者，导演的任务是：组织和团结剧组内所有的创作人员和技术人员及演出人员，发挥他们的才能，使众人的创造性劳动融为一体。一部影视作品的质量，在很大程度上取决于导演的素质与修养；一部影视作品的风格，也往往体现导演的艺术风格和性格，更能体现出导演看待事物的价值观，导演是整个影视作品创作工作的灵魂。

导演需要以影视文学剧本为基础进行再创作，运用蒙太奇思维进行艺术构思，编写分镜头剧本和"导演阐述"。然后确定演员，对摄影、演员、美术设计、录音、作曲等创作部门提出要求，确定影视作品总的创作计划。还要负责指导现场拍摄和各项后期工作，直到影视作品全部摄制完成为止。成为一名导演应具备多方面的综合能力，如清晰的口头表达能力和良好的文字表达能力和心理承受能力，独立的创新意识和判断的能力，良好的艺术感受能力，细致的生活观察能力，较强的形象思维能力，良好的交往、沟通和协调能力。

### (四)副导演(Assistant Director)

副导演协助导演进行工作。主要负责演员的遴选，监督化妆、服装、道具，负责拍摄现场，安排群众场面，代理导演现场执行、下达生产通知单等。

### (五)演员(Actor or Actress)

演员是片中角色的扮演者、银(荧)幕形象的直接体现者和创造者。他们依据文学剧本和分镜头剧本提供的人物形象，在导演的指导下进行艺术创作，塑造影视作品所要求的银(屏)幕形象。演员可分为全程演员、半程演员、临时性的群众演员、明星演员、专业演员和非专业演员，导演可根据剧情的需要以及经费等方面综合考虑选择演员。

### (六)制片主任(Production Manger)

制片主任代表制片人行使影视作品生产期间的行政管理权利。其职责主要是督促、检查、指导、协调。制片主任要安排好制片班子的工作，发挥各部门的积极性和创造性。签订剧组所有的合同、主管摄制计划和摄制预算的编制，除去艺术创作以外的所有涉及人、财、物的事项都要实施有效的管理，是制片人思想与意志的执行者。

制片人有不同的分工：生活制片负责后勤；现场制片负责现场的纪律和顺利创作；生产制片负责场景的制作；外联制片负责对外联系及公关接洽。

### (七)统筹(Coordination)

统筹相当于办公室主任的角色，属导演部门，负责每天拍摄的统筹计划，并要与每一个拍摄部门都协调好。

### (八)编剧(Writer)

影视编剧是第一个接触生活素材的人。既是对生活、形象和美的发现者，又是将这三者统一起来的创造者。通过创造性的劳动将生活变为艺术，把生活素材提炼成银(屏)幕形象。

### (九)摄影师(Cameraman)

摄影师主要负责影视作品的造型处理，为影视作品获取最恰当的摄影画面。摄影师根据影视作品的内容与导演的要求选择摄影机及其辅助设备，确定照明设备，监督摄影组与照明组的工作决定，各场景的布光与镜头拍摄。大型摄制组里设总摄影师，主要是指导协调各个摄影师的工作。摄影师的具体职责是：尽力拍摄好每一场戏的远景、全景、中景、近景、特写等镜头；讨论并决定分镜头所用的摄法和景别；协助灯光师调整灯光运用，力求达到最佳画面效果。

### (十)美术师(Art Director)

美术师负责影视作品的造型任务，在拍摄准备阶段就要根据剧本的假定情景及导演意图构思，绘制各种造型的设计图，主要有场景设计、人物造型设计、道具设计、镜头画面设计，同时在拍摄过程中组织指导服装、化装、道具、置景、绘景、特技美术、字幕等工作。

### (十一) 录音师(Recording Director)

录音师负责声音的设计与创作。录音分为同期录音、后期录音和配音等。

### (十二) 灯光师(Lighting Engineer)

灯光师也叫照明技师,根据摄影师的意图,完成各种光线效果;负责在场的所有灯光设备的拆、装、连接等。

### (十三) 道具师(Prop Marager)

道具师负责道具部门的美术创作,设计、组织、制作、购买各种道具。道具部门通常设有烟火特技师、植物道具师、动物道具师、特殊效果师、背景绘制师、食品处理师、置景师(包括木工、瓦工、油漆工、电焊工、帷幕工、裱糊工等技工)等。

### (十四) 服装设计师(Dress Designer)

服装设计师根据导演与美术师的要求,确定服装的设计,并进行制作与采买。服装设计师的助手是服装员,负责管理服装并登记造册,拍摄时负责演员服装的衔接,发放大批群众演员服装。

### (十五) 化妆师(Makeup Girl)

化妆师需按剧本及导演要求设计人物化妆造型,指导制作各种化装所需要的零配件,完成人物的试妆和造型。拍摄中负责保持人物造型的连续性,准确描画人物随年龄、环境、情绪的变化而产生的不同形象。一些剧里还有发型师,专门负责假发的造型与制作。还有身体化妆师,负责演员颈部以下的化装。

### (十六) 场记(Scrip Holder)

场记是导演组中的重要成员,负责在场记清单表上详细记录拍摄过程中发生的一切,如场景名、镜号、机位、对白、表演的衔接、镜头长度、主要道具使用情况、导演对镜头的评价等,这些作为拍摄现场参考与后期剪辑使用。

### (十七) 剧务和场务(Best Boy)

剧务对制片负责,处理制片部门的杂务,主要负责后勤事务,演出中履行舞台监督职责,包括整个剧组的吃、住、行工作,整个演出的剧务服务工作。

场务也叫场工,现场杂工的总称,为现场各个部门服务,如铺设轨道、管理操作升降机,现场的清理与搬运等,相当于工人。

### (十八) 作曲(Music Composed)

为影视作品编配合适的曲子,相应的还会有乐队、指挥、演唱者等人员。

# 第四节 优秀影视艺术作品创作及鉴赏标准

优秀影视艺术作品的创作应具备什么条件？鉴赏一部优秀的影视艺术作品应遵循什么样的标准和尺度？答案就是追求思想性、艺术性、观赏性及三者的和谐统一。

## 一、主题思想客观明确

思想性是指影视艺术作品的思想意义，作者的情感态度以及作品的社会效应多方面的综合体现。主题是通过作品来看创作意图是否明确、正确，在作品中如何看待客观事物，如何评价历史，如何表现现实。美国早期的电影大师、蒙太奇技术的杰出创造者之一的格里菲斯拍摄的影片《一个国家的诞生》，尽管艺术成就斐然，但还是遭到政府和观众的批评。原因就是片中宣传种族歧视，诬蔑黑人奴隶。可见，艺术家在追求艺术创新、作品个性的同时，思想上仍要保持清醒和正确的历史观、价值观，不能为了标新立异而在思想意识形态上逆历史的潮流而行，宣传落后的甚至反动的历史观。

作为当代的艺术家，要多创作一些内容上贴近现实、贴近生活、思想正确、观念先进、健康向上的影视艺术作品，引导人民群众崇尚真、善、美，远离假、恶、丑，树立坚定的生活信念，陶冶高尚的道德情操。

## 二、艺术手段表现趋于完美

这是指影视艺术作品中各种艺术手段的综合运用，以表现特定的生活内容、思想情感所达到的完美程度。它包括题材的选择、作品的构思、形象的塑造、情节的组织、结构的安排、矛盾的冲突处理、语言和艺术手法的运用以及影视作品在这些方面所体现出的艺术风格、艺术独创性和艺术感染力等。具体表现在：

（一）作品的构思要新颖别致

即在作品的选材角度、剪裁方式和整体构思方面都显示出与众不同的艺术创造，能给观众带来一种新颖别致的审美感受，这是对一种崭新题材进行重新处理、重新诠释和演绎的结果。如同样是当代小偷题材的影片，《疯狂的石头》比《天下无贼》更重于揭示当今社会人们在追求财富上疯狂的扭曲心态。曾经拍过同性恋题材影片《喜宴》的李安，再度拍摄同类题材影片《断背山》时，以两个牛仔之间长达几十年的恋情为主线，通过细腻的刻画，深深地打动了不少观众。

（二）人物形象要典型生动

人物形象要从现实生活中提炼出来，并塑造成社会中具有某一类人共同特点的典型人物，同时又要有鲜明性格特征。如在《林肯》中，丹尼尔·戴·刘易斯这位年轻时帅到逆天的老

戏骨,为成功再现美国最伟大的总统之一林肯,花费一年时间揣摩人物,拍摄期间每天用一个半小时化妆,同时凭借在片中的举止神态、表情声音,让观众感觉他就是那个现实生活中真实的人物林肯,最后收获了一座奥斯卡小金人。

### (三)情节结构要引人入胜

影视艺术是一种叙事艺术,作品中不仅要有故事,而且要把故事组织得富于变化,在情节上既合乎情理,又引人入胜,要做到"情理之中,意料之外",既符合观众的欣赏习惯,又要有观众意想不到的变化,吸引观众不断产生浓厚兴趣观赏下去。一部影视作品好不好看,首先在于故事是否精彩。因而,艺术家要善于把生活中富于戏剧性的片断加以集中和提炼,编成生动曲折的故事来满足观众,同时借助作品反思现实生活与历史。

### (四)影视语言要生动,富于艺术表现力

影视语言是一种特殊语言,是用镜头来表达、靠画面运动来构成词汇、由镜头组接(即蒙太奇)构成语法来叙述故事、塑造人物、表达主题的。优秀影视艺术作品在此方面的要求,一是生动、充满生气、富于变化,能调动起观众的强烈的观赏兴趣;二是富于表现力,使作品内容更加丰富,故事更加吸引人,意义更加突出。

### (五)影视作品要具有独特的风格与韵味

除了对影视作品的经典部分进行鉴赏外,还应从作品的完整性、总体性来把握其艺术特点,通过对影视作品的风格与韵味的鉴赏,仔细品味编导及导演的创作意图、情趣格调、个性智慧及其人生体验与追求,从而把鉴赏水平提高到更高的艺术层面。

### (六)影视作品要使人喜闻乐见,富有民族特色

优秀的影视艺术作品需有较为鲜明的民族性,因为富有民族性的内容与形式才容易被本民族的人民所喜爱。带有民族特点的影视艺术作品,内容是观众熟悉的生活,表现形式也是大家喜爱的形式,因而能使大众感到亲切,容易引起共鸣和审美愉悦,在世界影视文化圈内能显示出较为突出的独创性。

### (七)影视作品要具有强烈的艺术感染力

影视艺术作品的艺术感染力是运用多种艺术手法,把艺术表现形式与艺术内容相结合的产物。当作品的内容与形式结合得比较完美、和谐时,作品对观众就产生强烈的吸引力,这就是艺术魅力。这种和谐,既有整体的和谐,也有局部的协调,在人物与情节、题材与事件诸方面都能吸引人进入影视艺术神奇的天地之中。

## 三、以强烈的观赏性吸引广大观众

没有艺术性的作品是没有艺术欣赏价值的。但观赏性并不代表艺术性,因为在影视艺术史上,有些具有艺术独创性、对影视艺术发展有突出贡献的作品,观赏性并不强,或者说缺少对观众的吸引力。影视艺术的观赏性如同文学作品的可读性,主要表现在:

### (一) 画面优美动人

影视作品所展现的人、景、物等形象造型优美,构图新颖,动感强烈,能有效地引起观众观赏的兴趣。在保证思想性健康的前提下,以人美、景美、动作美展现影视艺术的造型魅力。

### (二) 情节曲折多变

情节是影视作品故事构成的基本单位,事件的发展变化和人物性格的演变都要通过情节的推动来完成。一般来说,曲折多变的情节更容易引起观众持续不断的注意,出乎意料的情节发展和故事结局则给观众以"恍然大悟"的奇妙感觉。

### (三) 主题深入浅出

影视作品既要叙述故事,又要塑造人物,同时还要阐述生活的哲理。生活的道理是比较具体的,哲理则是对生活道理的抽象概括。生活道理包含着哲理,而哲理则蕴含于生活道理中。影视作品要用浅显的语言、感人的形象和抽象的故事来深入浅出地阐述某种哲理。

### (四) 人物命运扣人心弦

人是影视艺术描绘叙述的中心,作品中主要人物在特定情境中的命运,常常是拨动观众心弦的重要因素。在这方面,无论是美与丑的较量,还是善与恶的争斗,心灵善良的人物命运总是揪着观众的心。如《妈妈再爱我一次》就出现了观众排队买票的景象。

### (五) 幽默风趣,娱乐性强

这主要是指人物、语言、情节动作具有生动趣味性和喜剧性。人物幽默的语言、动作,不仅给观众带来情趣盎然的快乐体验,而且对作品起到"画龙点睛"的作用。如在军事教育片《地雷战》中,为了迷惑日本鬼子,小孩发明了"粑粑雷",即把屎坨坨埋在地下,竟然让鬼子的探雷器给测出来了,鬼子排雷专家小心翼翼一挖,原来只是臭粪一堆,小鬼子被气得半死。这个生动有趣的情节,展现了人民群众的聪明智慧,使一部充满政治意味的战争片增强了可看性、娱乐性。影视欣赏是一种娱乐活动,娱乐性越强,就越能给人赏心悦目的感觉,越能让观众在观赏影视作品时身心得到放松。

### (六) 艺术表现手法独特

影视作品的观众绝大部分都不具备影视专业的理论知识,他们更多的是凭感觉来观赏,目的是在看懂作品内容的基础上,使情感获得宣泄,接受一定的艺术熏陶和思想启迪。因此,他们的观赏核心是看人物、看故事,很少留意表现手法。表现手法独特的影视作品,往往都能够更好地表现内容,使叙述更生动,人物更典型,主题更深刻。

一部优秀的影视艺术作品必须是思想性、艺术性和观赏性的高度统一,思想性是灵魂,艺术性是基本要求,观赏性则是思想性和艺术性得以实现的前提,这是长期以来影视工作者和观众在总结历史经验基础上获得的共识。

# 影视类相关知名网站推荐

## 一、知名品牌摄像机及配件公司网站

索尼摄像机　　http://www.sony.com.cn/

佳能摄像机　　http://www.canon.com.cn/

松下摄像机　　http://www.panasonic.com.cn/

JVC 摄像机　　http://www.jvc.com.cn/

三星摄像机　　http://www.samsung.com.cn/

东芝摄像机　　http://www.toshiba.com.cn/

斯坦尼康　　　http://www.steadicam.com/

## 二、主流非线性编辑软件及后期硬件设备网站

苹果非线编系统　　http://www.apple.com.cn/mac/

北京中科大洋科技　　http://www.dayang.com.cn/

Avid 中国　　http://www.avid.com/zh

惠普中国　　http://welcome.hp.com/

康能普视　　http://www.kanguowai.com/site/8324.html

品尼高非编　　http://detail.zol.com.cn/manufacturer/index1037.html

新奥特视频技术　　http://1677647.51sole.com/

索贝数码　　http://www.sobey.com

Adobe 公司　　http://www.adobe.com/cn/

Autodesk 公司　　http://usa.autodesk.com/

## 三、影视(摄像与后期)教育类网站

火星网　　http://www.hxsd.com.cn/

中国数码视频在线　　http://www.chinadv.com/

中国影视艺术联盟　http://www.ysysedu.com/
中国数码设计在线　http://www.dolcn.com/
CG 资源网　https://www.cgown.com/
中华电视包装论坛　http://www.tvtalk.cn/
DDC 传媒　http://www.ddc.com.cn/
视觉同盟　http://www.visionunion.com/

## 四、世界著名电影公司

好莱坞　http://www.hollywood.com/
迪士尼影片公司　http://www.disney.com/
狮门影业公司　http://www.lionsgate-ent.com/
美国福克斯电影公司　http://www.foxmovies.com/
美国派拉蒙电影公司　http://www.paramount.com/
华纳兄弟娱乐公司　http://www.warnerbros.com/
环球影片公司　http://www.universalstudios.com/
中国电影集团公司　http://1291398.atobo.com.cn/
哥伦比亚电影公司　http://sonypictures.sina.com.cn/
美国米高梅　http://www.mgm.com/
传奇影业　http://www.legendary.com/
梦工厂动画公司　http://www.dreamworksanimation.com/
皮克斯动画工作室　http://www.pixar.com/

## 五、国内影像主要媒体网站

《大众 DV》杂志　http://qkzz.net/Magazine/0494-4372B/
依马狮传媒　http://www.imaschina.com/
《摄像与摄影》杂志社　http://bjdongcheng09193.11467.com/
Mtime 时光网　http://www.mtime.com/
视频之家　http://www.52video.net/

## 六、著名电视台、摄像组织、团体网站

中央电视台　http://www.cctv.com/
中国摄像协会　http://www.shexiangshi.org/
SMG　http://www.smg.cn/

## 七、独立短片及录像比赛网站

IFVA 香港独立短片及录像比赛　http://www.ifva.com/
德国奥柏荷辛国际短片节　http://www.kurzfilmtage.de/
洛杉矶国际短片节　http://www.lashortsfest.com/
全球的国际短片节　http://www.worldwideshortfilmfestival.com/
迈阿密国际短片节　http://www.miamishortfilmfestival.com/
澳大利亚国际短片节　http://www.flickerfest.com.an/
英国国际短片节　http://www.encounters-festival.org.uk/
曼哈顿国际短片节　http://www.msfilmfest.com/
乌普萨拉国际短片节　http://shortfilmfestival.com/
加拿大 DAWSON 城市国际短片节　http://www.dawsonfilmfest.com/
伦敦国际短片节　http://www.shortfilms.org.uk/
内华达 DAM 国际短片节　http://www.damshortfim.org/

# 参考文献

[1] 张会军.电影摄影画面创作[M].北京：中国电影出版社,1998.

[2] 布莱恩·布朗.影视照明技术[M].北京：中国传媒大学出版社,2005.

[3] 朱羽君.电视画面研究[M].北京：北京广播学院出版社,1989.

[4] 任金州,高波.电视摄像造型[M].北京：中国广播电视出版社,2008.

[5] 张晓锋.当代电视编辑教程[M].上海：复旦大学出版社,2007.

[6] 刘峰.电视摄像艺术[M].苏州：苏州大学出版社,2012.

[7] 欧阳宏生.电视艺术学[M].北京：北京大学出版社,2011.

[8] 杨建涛.电视摄像[M].武汉：华中科技大学出版社,2011.

[9] 刘峰,李振宇,许爱国.影视艺术通论[M].北京：中国广播影视出版社,2014.

[10] 赵成德.数字电视摄像技术[M].上海：复旦大学出版社,2007.

[11] 顾欣.摄像与影像创作[M].上海：上海人民美术出版社,2009.

[12] 黄会林.中国电视艺术发展史教程[M].北京：北京师范大学出版社,2006.

[13] 赫伯特·则特尔.摄像基础[M].北京：中国传媒大学出版社,2005.

[14] 夏正达.摄像基础教程[M].上海：上海人民美术出版社,2016.

[15] 向卫东.电视摄像技术[M].重庆：西南师范大学出版社,2008.

[16] 刘峰.摄影艺术概论[M].苏州：苏州大学出版社,2011.

[17] 黄匡宇.当代电视摄影制作教程[M].上海：复旦大学出版社,2005.

[18] 巨浪.电视摄像[M].杭州：浙江大学出版社,2008.

[19] 王利剑.电视摄像技艺教程新编[M].北京：中国广播电视出版社,2015.

[20] 朱佳维.摄像基础项目教程：微课视频版[M].北京：人民邮电出版社,2016.